일본

근대미술사

노트

일본 근대미술사 노트

일본 박람회·박물관 역사 속 근대미술사론

초판 인쇄 2020년 8월 15일 **초판 발행** 2020년 8월 30일

지은이 기타자와 노리아키 **옮긴이** 최석영 **펴낸이** 박성모 **펴낸곳** 소명출판

출판등록 제13-522호 **주소** 서울시 서초구 서초중앙로6길 15, 2층

전화 02-585-7840 **팩스** 02-585-7848 **전자우편** somyungbooks@daum.net **홈페이지** www.somyong.co.kr

값 25,000원

ISBN 979-11-5905-511-9 93650

ⓒ 소명출판, 2020

일본 박람회·박물관 역사 속

근대미술사론

일본 근대미술사 노트

기타자와 노리아키 지음
최석영 옮김

A Note on Japanese Art History
Campaigned in the Modern Period

미술의 기원을, 숨기는 허구(픽션)라고 한다면 '일본미술사'라는 존재는

그 가운데 가장 두드러진 것이라고 말할 만하다.

일본미술사는 대개 '미술' 개념의 기원을 언급하는 것이 아니라,

'예술'을 초(超)역사적 존재로 자리매김을 함으로써

조형(造形)의 기원이 그대로 미술의 기원인 것처럼 평소 이야기되고 있기 때문이다.

소명출판

옮긴이 일러두기

• 이 책은, 기타자와 노리아키(北澤憲昭) 교수가 초판 『眼の神殿─「美術」受容史ノート』(1989, 미술출판사)의 논지는 그대로 유지한 채 오탈자, 인용문이나 연대의 잘못된 부분을 바로 잡고, 기호의 통일, 구두점의 재조정 등을 거쳐 정본(定本)으로 자리매김을 한 『眼の神殿 : 「美術」受容史ノート』(2010, ブリュッケ)를 번역한 것이다.

• 일본야후(www.yahoo.co.jp) 위키피디아(www.wikipedia.org)와 우리의 네이버(www.naver.com) 사전 등을 참고하여 인물의 생몰연대와 인물 소개, 사건, 역사적 직명이나 사항 등에 대한 옮긴이 주는 각주를 달았으며 본문의 한자 성어 또는 일본 고유의 단어에 대해서는 그 뜻을 풀어쓰는 방식을 취하여 독자의 편의를 꾀했다.

• 본문 가운데 메이지 10년대는 1877~1886, 메이지 20년대는 1887~1896, 메이지 30년대는 1897~1906, 메이지 40년대는 1907~1912를 각각 가리킨다.

• 본문 중 명치·대정·소화 등 연호 및 이와 관련한 단어에 사용된 연호는 각각 메이지·다이쇼·쇼와 등으로 표기했다.

• 찾아보기의 인명과 주제어는 번역의 속성상 옮긴이가 선택한 것이다.

한국어판에 대한 저자의 변

'미술'이라는 장르의 성립을 알고 싶다는 절실한 생각에서 이 책을 썼다. 이 생각에는 애증이 엇갈려 있었다. '미술'에 대한 애와 증이 이중의 그림자처럼 항상 따라다니고 있었다.

나는 미술에 마음이 끌린 나머지 가정의 소박한 행복이나 친구들과의 천진난만한 교류의 고리로부터 멀리 떨어져 가는 자기 자신을 힘겨워하고 있었다. 게다가 세상의 미술애호가들의 새침떠는 태도에 역겨움을 느끼고 있었다. 그럼에도 불구하고 '미술'의 매력으로부터 나는 도망가지 않고 있었다.

이 딜레마에서 스스로 벗어나기 위해서는 '미술'이라는 장르의 성립을 연구할 필요가 있었다. 나는 이렇게 생각하고 연구를 시작했다. 기원을 목표로 장르의 역사적 성립 과정을 다시 거슬러 올라감으로써 장르 자체의 상대화를 통째로 꾀하였다. 그 이치는 '미술'이라는 단어의 탄생을 한자문화권의 19세기로 거슬러 올라가 확인하고 거기에서 국가와 미술이 서로 얽혀 있는 관계를 풀어가는 과정이 되었다.

이 책이 출간된 1980년대 말 일본은 '미술'이라는 단어 대신에 영어에서 유래한 '아트'라는 외래어가 크게 퍼지기 시작한 시대에 있었다. 그 한편으로 오로지 미술이나 예술을 예찬하는 보수적인 언설言說이 언론계를 흔들고 있기도 했다. 이러한 상황에 대한 물음으로서 나는 다음과 같은 생각을 가지고 이 책을 단숨에 썼던 것이다.

미술이 추구해 왔던 것을 앞으로도 계속 추적하기 위해서야말로 '미

술'이라는 장르를 상대화할 필요가 있는 것은 아닌가.

이 생각에는 지금도 변함이 없다.

이번에 최석영 씨의 진력으로 이러한 생각이 한국의 여러분들에게 널리 전달될 수 있게 된 것에 크게 기쁘다.

기타자와 노리아키北澤憲昭

차례

일본

근대미술사

노트

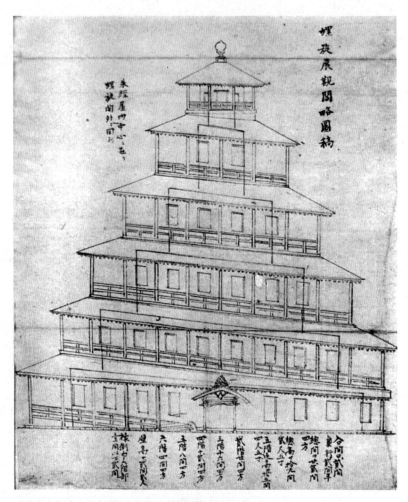

다카하시 유이치, 〈나선전관각약도고(螺旋展観閣略圖稿)〉

여는 장

상황狀況에서 메이지明治로

애초 현장 비평부터 일을 시작했던 내가 명치미술을 고찰 대상으로 삼게 된 지 여러 해가 지났다. 그 계기가 된 것은 상황이었다.

내 스스로 비평적으로 깨닫고, 이른바 현대미술과 관련을 맺기 시작한 1970년대 중반쯤, 현대미술에서는 회화라는 이전의 표현수단을 다시 밝혀보는 것이 시대적 책무였다. 회화를 둘러싼 논의가 언론계를 흔들었고, 얼마 안 지나서 본래의 상태로 되돌아갈 여러 모습에 대해 화랑가를 중심으로 입에 오르내리기 시작했으며, 그중 조각도 다시 조명을 받게 되어, 비평 언어는 당시까지 자주 사용해 왔던 현대미술-평면-입체立體로부터 미술(예술)-회화-조각으로 바뀌었다. 그것은 60년대의 미술계에 매우 거세게 일어나고 있었던 반反예술적 흐름에 대한 반동이라고도 그것을 비평적으로 이어받은 것이라고도 생각할 수 있는 움직임이었는데, 어떻든 여기에서 현대미술은 시대의 첨단과 겨루는

전방의 호위세력이면서, 미술의 하나의 아종亞種이기도 한 것 같은 존재의 방식으로부터 이른바 미술의 정통으로 되돌아가기 시작했다. 말할 필요도 없이, 이러한 상황에서 비평작업을 시작하기 위해서는 우선 그 되돌아가는 회귀의 의의를 비평적으로 이해할 필요가 있었다. 그래서 나는 현대미술이 걸어온 길을 되돌아보는 일부터 손을 댔다. 구체적으로는 일본의 전위前衛미술 움직임의 시작이라고 하는 1910년대 후반부터 1970년대 초까지 일본 전위미술[1]의 움직임을 미술사적으로 복습해 보았는데, 이것이 병치미술로 눈을 돌린 최초의 계기가 되었다.

그런데 그 복습 과정에서 일본의 전위미술로부터 두 가지 다른 인상을 받게 되었다.

그 하나는, ─ 예상된 대로 ─ 일본의 전위미술이 서양에서 수입·보급된 새로운 양식에 의하여 진행되어 왔다는 인상이었다. 다만 진행이라고 해도, 1910년대부터 70년대까지 전위미술이 한 줄로 걸어왔다는 말은 아니다. 그 사이에는 제1·2차 세계대전 시기를 포함하는 큰 구분이 있기도 했고, 줄도 단지 하나가 아니다. 그러나 대충 말해서 우선 기존 표현에 대한 ─ 작품의 형성까지 ─ 파괴적 극복을 바탕으로 하고 있다는 점, 그 다음 그럼에도 불구하고 서양의 전위미술의 성과를 파괴도 극복도 하지 않고 잇달아 본보기로 삼았다는 공통성을 통하여 일본의 전위미술을 한 묶음의 전위미술로 파악할 수 있음과 동시에, 그 외래적인 것을 거부하는 흐름을 통해서는 일본 근대미술 안에 그 전위미

1 전위(前衛)라는 단어는 원래 군대용어로 무엇인가에 대하여 공격한다는 뉘앙스를 가지고 있다. 일본에서는 1910년대 후반부터 1920년대에 걸쳐서 초현실주의와 추상회화를 지향하는 미술사상이 전개되었다.

술을 자리매김하여 이해할 수도 있다. 이미 실컷 질릴 정도로 반복 지적되어 왔듯이, 일본 근대미술은 메이지 초기부터 서양미술의 성과를 잇달아 받아들이면서 형성되어 왔기 때문이다.

요컨대, 현대미술로부터 미술로 되돌아가는 흐름의 의의를 살펴보겠다는 의도가, 탐구하는 과정에서 뜻하지 않게 되돌아가 버린 것(!?) 같은 상황인데, 그것은 차치하고 여기에서 일본 근대미술의 존재방식에 대해 약간 구체적인 생각을 적어 두자면, 발전이 아니라 단순한 시간의 흐름을 축으로 각각에 출발점이 되는 사건epoch이 잇달아 전개되어 온 일본 근대미술사는, 파초의 가짜줄기(위간僞幹)와 같은 것이라고 말할 수 있을 것이다. 엽초葉鞘가 말려 겹쳐서 가짜줄기가 되듯이, 서양에서 흘러 들어온 여러 사상의 흐름이나 양식이 텅 빈 시기의 흐름을 말아서 품는 것처럼 형성해 온 일본 근대미술의 역사는, 가짜줄기와 같이 '거짓으로 꾸며진 역사'라고도 부를 만한 것은 아닌가 생각된다.

발전 과정을 알아챌 수 없는 텅 빈 흐름을 끌어안고 잇달아 말아 가는 엽초는, 어느 것이든 결코 중심부분이 아니기 때문에, 그 사이에서 중심을 다투는 결정적 대립도 없다. 그러한 일본 근대미술 역사의 모습을 보면, 가와이 하야오河合隼雄[2]의 「일본 중공中空균형 모델」이 생각난다. 가와이는 서로 대립하는 여러 힘의 중심이 허공 부분의 한가운데에서 균형이 유지되는 구조에 비추어서 일본문화를 이해하는 관점에서 아래와 같이 서술하고 있다.

2 1928~2007. 일본의 심리학자로 주 전공은 분석심리학, 임상심리학.

일본이 늘 외래문화를 받아들여 때로는 그것을 중심에 둔 것처럼 생각하게 만들면서, 시간이 흐름에 따라 그것은 일본화(日本化)되어 중앙으로부터 떨어져 나간다. 게다가 그것은 사라지는 것이 아니라, 다른 많은 것과 적절히 균형을 이루면서, 중심의 공성(空性)을 보이도록 하기 위해 존재하고 있다.[1]

이와 같은 틀은 가와이도 지적하고 있듯이, 천황제의 존재방식에서도 찾아볼 수 있는데, 일본의 근대미술은, 그리고 전위미술까지도 이같은 틀로부터 어떻게든 자유롭지 않은 것 같다.

그런데 외래문화를 받아들인다고 해도, 일본의 근대미술이나 전위미술이 그것으로만 진행되어 왔다는 말은 물론 아니다. 예를 들면, 1920년대 전위미술, 말하자면 다이쇼大正 아방 가르드avant-garde[3]는 관동대지진關東大地震[4] 이후의 도시화 상황이나 새로 나타난 여러 매체와 관련이 있음을 찾아볼 수 있다. 그러나 말로써 설명하는 언설言說을 포함한 당시의 움직임에서는 관동대지진 후 상황을, 제1차 세계대전 후 유럽에서도 나타나고 있었던 이른바 비슷한 현상으로 보고 있었던 때이고, 다이쇼 아방 가르드 자체가 해외로부터의 정보 유입이 보다 빠른 속도로 진행된 결과 나타난 혼란 속에서 형성된 흐름이라고 볼 수 없는 것도 아니다. 즉 이 예에서 볼 수 있듯이, 일본 근대미술의 진행에는 서양미술의 영향이나 울림의 크고 작음, 멀고 가까움, 숨김과 나타남, 직접

3 예술, 문화와 사회에 관하여 실험적이고 과격하며 비정설적인 사람이나 작품을 가리킨다.
4 1923년 9월 1일에 치바현(千葉縣), 도쿄(東京), 가나가와현(神奈川縣)에 걸쳐 일어난 거대 지진.

간접, 얕고 깊음 등의 차이조차 있었고, 처음부터 끝까지 지속적으로 강력하게 계속 작용하고 있었다.

그리고 서양미술의 이러한 여러 영향들에 의한 일관성 없는 전개 형태의 일관성이라는 점, 이것이 내가 일본의 전위미술으로부터 받은 또 하나의 인상이었다.

요컨대, 나는 일본의 전위미술이 걸어온 방식에 관해서 일관성이 없다는 인상과, 근거도 없으면서 약간 고집부리는 것처럼 들리겠으나 일관성이 없는 일관성이라는 인상을 받게 된 것인데, 그것은 우선 일본 근대미술에 대한 인상이기도 한 것이고, 시험 삼아 이 두 가지 인상에 대한 연유를 과거로 거슬러 올라가 보니 역시 그 원형은 메이지시대에 있었다.

다만, 외래문화의 영향에 의한 문화적 단절·비약이라는 사태는, 무엇보다도 메이지 시기에 시작한 것은 아니다. 그것은 고대 이래 중국이나 조선과의 관계에서 무엇인가 경험해 온 것이었고, 외부의 것을 거부하는 흐름은 낯선 사람(마레비토)[5] 신앙에서 이해할 수 없는 것도 아닐 것이다. 이렇게 말하는 것은 즉 일본 근대화의 매우 중심적인 부분에서 고대적인 것이 크게 작용해 왔다는 것이고, 그와 같은 시각을 취할 때 메이지유신의 새로운 시기를 시작할 만큼의 획기성은 약간 약한 것으로 생각할 수도 있다. 그러나 그와 같은 생각은 아마 잘못이다. 왜냐하면, 여기에서 말하는 고대적이라는 판단 자체가 서양으로부터의 충격

5 때를 정하여 다른 세계로부터 찾아오는 영적인 또는 신의 본질적 존재. 이는 일본 민속학자 오리구치 노부오(折口信夫)의 정의로서 일본인의 신앙·타계 개념을 살필 때 중요한 개념이다.

으로 메이지 이후 근대시기에 본격적으로 이루어지고 있기 때문이다. 예를 들어 말하면, 여기에서 말하는 고대라는 것은 메이지유신이라는 바늘구멍을 통하여 근대라는 어둠상자를 비추어 밝히는 거꾸로 서 있는 모습으로서의 고대이다. 또 '강좌파講座派'[6] 사관이나 최근의 사회경제사적 연구에서 보면, 메이지유신의 획기성은 매우 무르고 약한 것으로 되어 있으나, 그와 같은 시각을 취한다고 해도 일본의 근대화가, 흑선黑船[7]이 나타난 이후 서양 충격을 계속 받는 가운데 본격화해 갔다고 하는 점과, 서양화의 기준에서 말하면 근대화가 민족적인 규모로 이루어진 것이 메이지유신 이후라는 점은 움직일 수 없는 사실이다.

이런 상황에서 일본 근대미술이 존재하는 방식의 원초, 바꾸어 말하면 가짜 줄기를 이루는 일본 근대미술사의 뿌리는 메이지에서 찾아볼 수 있다고 주장할 수 있고, 그 때문에 나는 일본 근대미술에 대한 질문을 주저하지 않고 우선은 메이지로 좁혔다.

그러면 서양 모방에 의한 일관성 없는 전개가 맨 처음 나타난 것으로 우선 단순히 생각에 떠오르는 것은, 메이지 20년대(1887~1896) 말에 주도권이 일본미술회日本美術會(=구파)[8]로부터 백마회白馬會(=신파)[9]로 옮겨진 점이다. 그러나 그 이전에 보다 결정적인 사례가 있다는 것을 잊어서는 안 된다. 그것은 서양화西洋畵가 메이지 정부의 서구화 정책과 관련을

6 일본 자본주의 논쟁에서 비(非)일본공산당계 마르크스주의자에 대항한 마르크스주의자의 한 파.
7 1853년에 페리(M. C. Perry) 제독이 이끄는 미국 해군 인도함대의 증기선 2척을 포함한 함선 4척이 에도만 입구의 우라가(浦賀)(가나가와현 요코스카시(橫須賀市) 동부 지역)에 정박, 측량을 내세워 에도만 깊숙이 침입하여 미국 대통령의 국서가 전달되고 그 다음 해 미일화친조약이 체결되었다.
8 일본 미술의 자유롭고 민주적인 발전과 그 새로운 가치 창조를 목적으로 하는 미술 단체.
9 1896년 구로다 세이키(黑田 淸輝)를 중심으로 발족한 일본의 양화 단체.

맺고, 일본 고유의 화파畵派를 한데 몰아쳐 꼼짝 못하게 하였다는 사실史實이다. 그것은 일본에서 최초의 미술학교로서 1876년에 문을 연 공부미술학교工部美術學校의 학과가 서양화와 서양조각에 한정하고 있었다는 데에서 단적으로 인정할 수 있지만, 일본 근대미술의 시작단계에서 볼 수 있는 이러한 단절이 그 후 과정에 끼친 영향은 가름할 수 없을 정도이다. 게다가 거기에는 공부미술학교의 학교 이름에서도 보이는 '미술'이라는 단어가, 예술을 의미하는 서구어를 번역하여 만들어진 사정도 얽혀 있었다. 그렇지만, 메이지와 그 이전 시대와의 결정적인 단절은 이 '미술'이라는 개념을 둘러싸고 이루어졌다고 해도 지나친 말이 아닐 것이다. 지금부터 차츰 살피겠지만, 회화나 조각을 '미술'로 묶는 일은 메이지 시기 이전에는 없었다. 결국 일본 근대미술의 출발점에 초점을 맞추는 일은 곧 '미술'의 기원을 밝히는 작업이기도 하고, 이렇게 관심의 초점을 '미술'을 받아들여 자리 잡게 하는 과정에 맞추면서, 나는 의외의 사실에 관심을 갖게 되었다. 즉 미술의 내적인 충실성과는 별도로, '미술'이라는 개념의 전개과정이 거짓으로 꾸민 역사가 될 수 없는 하나의 역사 형태를 분명하게 만들고 있는 것과 같은 점이 아련하지만 보이게 된 것이다. 그리고 이 발견을 통하여 나는 이러한 사상의 흐름이나 양식이 현란한 교체극交替劇으로부터 무대 뒤 내지 무대의 성립(역사와 구조) 쪽으로 관심을 서서히 옮기게 되었다. 이러한 사상의 흐름이나 양식 교체의 역사적 의의를 일본 사회의 사건으로서 진지하게 파악하기 위한 방향을 그 작업을 통하여 얻을 수 있지 않을까 기대하였다. 게다가 그것은 거짓으로 꾸민 역사로 보인 것을 역사로서 다시 파악하는 시도가 되기도 할 만하였다.

시각을 통하여 미감美感을 불러일으키는 여러 의장意匠의 교체극이 전개되는 무대장치 혹은 회화나 조각의 형성을 기본적으로 정하는 '미술'의 지형(말할 필요도 없이 지형도 서서히 변해 간다)이라고도 말할 만한 탐구가 이렇게 나의 당면 과제가 되었고, 그 때 탐구를 이끌어 준 것이 명치양화洋畵의 선구였던 다카하시 유이치高橋由一가 써서 남긴 문서이며 그 화업畵業이었다. 그 가운데에서도 시선의 신전이라고도 말할 만한 '나선전화각螺旋展畵閣'의 구상이 나에게 여러 중요한 실마리가 되는 생각을 던져 주었다고도 말할 수 있으나 나는 이 누각의 창문이나 전망대에서 미술의 지세를 바라보고, 누각의 내부를 둘러보려는 생각을 해 왔다고 해도 지나친 말이 아니다.

지금부터 여기에 펼치는 것은, '미술'을 받아들인 역사를 살피는 노트이고, 말하자면 중간보고에 지나지 않는다. 그러나 보고에는 틀機이라는 것이 있다. 전체적으로 보면 문명에서 미술의 위치가 계속 크게 변하였고, 개별적으로 보면 급작스러운 미술의 파괴 또는 분해가 계속 진행되는 것처럼 보이는 오늘날 나의 노트에서도, 미술이 닿게 되는 끝 부분을 생각하는 하나의 모습은 될 것으로 생각하여 만용을 부려 이 책을 세상에 내놓기로 하였다.

제1장
'나선전화각螺旋展畵閣' 구상

1. 양화洋畵 역사의 무대―다카하시 유이치高橋由一의 화업畵業(＝사업)

다카하시 유이치를 명치양화明治洋畵의 개척자라고 말할 때, 거기에는 두 가지 의미가 있다. 하나는, 메이지 초기에 서양화법으로 뛰어난 화업畵業을 일구어냈다는 의미이고, 또 하나는, 일본의 서양화西洋畵를 보급하고 이를 공적인 것으로 바꾸어 가는 사회화社會化에 힘을 다했다는 의미이다. 게다가 이 두 가지는, 근대의 문명개화 시기를 살아온 화가에게는 분리하기 어려운 것이었다. 유이치는 양화 역사의 드라마 무대의 설계·시공자이면서 동시에, 막 제작된 무대에서 일찍이 상연되기 시작한 드라마의 연출자이기도 하였다.

단, 그렇다고 하더라도 널리 알려져 있듯이 서양화법은 메이지 시기에 처음으로 흘러 들어온 것이 아니라, 훨씬 이전 16세기로 거슬러 올

라간다. 그뿐 아니라 18세기 후반부터 19세기 중엽에 걸쳐서는 아키다 난화秋田蘭畵[1]나 시바 고칸司馬江漢[2]의 동판화銅版畵에서 볼 수 있는 것 같은, 서양풍의 표현이 형보亨保개혁[3] 이래의 양학해금洋學解禁의 움직임을 통해 여러 가지로 꽃을 피웠고, 하나의 새로운 획기를 이루기도 하였다. 그러나 16세기에 서양화법이 예수회[4] 사람들에 의하여 전래되었기 때문에 그 때 가져오게 된 화법畵法은 기독교 탄압과 쇄국 때문에 정통적인 후계자 없이 끊어져 버렸다. 또 18세기 후반부터 19세기 중엽에 걸쳐서 이른바 고모화紅毛畵[5]라 하더라도, 그것이 그대로 메이지 이후의 양화로 연결된 것은 아니다. 당시의 서양풍 표현은 어디까지나 '양풍'이고, 대개 일본과 서양 절충折衷으로 기울어져 있었기 때문이다. 그것은 서양화 본래의 존재방식과는 구분하여 이해할 수 있을 만한 것이었다.

그러면 테크네techne로서의 서양화법 — 발상부터 완성까지 작화作畵의 전체 과정과 관련한 매개재료·도구·기술技術체계, 즉 기술지技術知로서 서양화법의 전체적인 섭취가 양풍이라는 애매한 경계를 넘어서려

1 에도시대 회화장르의 하나로 구보다(久保田)번주나 번사를 담당자로 한, 서양화의 수법을 도입한 구도와 순(純)일본적인 화재(畵材)를 사용한 일본과 서양 절충의 회화이다.
2 1747~1818. 에도시대의 회사(繪師)이면서 네덜란드 학자.
3 에도시대 중기에 제8대 쇼군 도쿠가와 요시무네(德川吉宗)에 의하여 주도된 개혁
4 가톨릭의 남자 선교회
5 모모야마(桃山), 에도(江戶)시대에 그린 양풍화(洋風畵) 가운데, 쇄국을 경계로 그 이전의 제1기 양풍화를 일반적으로 남만회(南蠻繪), 그 이후의 제2기 양풍화를 고모화(紅毛畵)라고 한다. 쇄국 이후 네덜란드와의 무역으로 수입된 자연과학 서적의 동판삽화(銅版挿繪)의 화법을 히라가 겐나이(平賀源內), 시바 고칸 등이 배워 그 동판의 제작법과 투시도법(透視圖法)에 의한 정확하고 세밀한 묘사법(描寫法)을 섭취하여 작품을 발표하고 당시의 우키요에사(浮世繪師)나 화가들에게 큰 영향을 주었다. 동판 외에 다소는 유회(油繪)도 시도되어 히라가 겐나이 등의 유품이 있다. 또 고모화는 당시 도래한 서양화 그 자체도 포함하여 별명을 네덜란드그림(오란다회(和蘭陀繪))이라고도 말한다. 야후 저팬 사이트 참조.

고 시도되는 것은 도대체 언제부터였는가. 생각하면 그것은 유이치가 서양화법을 탐구하기 시작한 막부 말기, 구체적으로는 막부의 양학연구기관 반쇼시라베쇼蕃書調所에 회도조출역繪圖調出役[6]을 두고, 가와카미 도가이川上冬崖[7]에 의한 서양화의 기초가 이루어지기 시작하였을 때의 일인데, 그러나 여기에서의 시도도 결과적으로는 시바 고칸의 시도를 크게 뛰어넘을 수 있었던 것은 아니었던 것 같다. 쇄국 상황에서 서양화법 습득의 벽은 어떻든 높았다. 게다가 테크네로서의 서양화가 일본에 자리를 잡기 위해서는 단지 그리는 기술로서의 테크네를 익혀서 받아들이는 것만으로는 충분할 수 없었다. 그 이유가 유이치가 일본 유화를 처음 연 비조鼻祖로 존경하는 시바 고칸의 『서양화담西洋畵談』(1799년 서문) 중 아래와 같은 말에 단적으로 나타나 있다.

서양 화법은 이론을 깊이 연구했기 때문에 감상하는 사람은 이것을 안이하게 보아서는 안 된다.

감상하는 방법이 있다. 따라서 서양에서는 모두 액자로 벽에 건다. 만약 감상하려면 그림을 바로 세워둔다. 그림 속에 하늘과 땅의 경계가 있다. 이것을 보는 중심으로 삼아 5, 6척[약 150~182cm−역주] 거리를 두고 보아야 한다. 멀고 가까움, 앞과 뒤를 잘 나누어 진정한 감상법을 잃지 않는다.[1]

6 출역이라는 것은 에도막부의 직제로 본직을 가진 사람이 임시로 다른 직을 겸하는 것을 말한다. 1856년에 발족한 반쇼시라베쇼에 학과로서 어학, 정련학(精錬学), 기계학, 수학 외에 화학(畵学)을 두고 교수(教授), 교수를 돕는 직(教授手傳), 겸직으로서 출역(出役)이라는 교직원이 있었다. 도쿄대학의 원류가 되는 여러 기관의 하나가 되었다.
7 1828~1881. 막부 말기부터 메이지 초기에 걸쳐 활동한 남화가(南畵家), 양풍 화가.

즉 여기에서 이야기되고 있듯이, 서양화를 받아들인다는 것은 엄밀하게는 그리는 법뿐만 아니라 '바라보는 법'도 함께 받아들인다는 것이고, 전통회화와는 결정적으로 이질적인 그 회화가 일본에 자리를 잡기 위해서는, 따라서 화법을 배워 익히는 것부터 감상의 존재방식까지 회화 체험 전체에 대한 이른바 제도적인 변혁이 필요하였다. 시바 고칸은 이 구절 앞부분에서 서양화에 대해 화한和漢의 그림과는 다르게 "짙고 엷음으로써 음양陰陽, 요철凹凸, 원근遠近, 심천深淺을 이루는 것"이라고 하여 서양화의 사실성寫實性을 칭찬하였고, 서양화는 "실제로 실용기술로서 통치기술의 도구가 된다"라고 서술하고 있다. 그리는 법뿐만 아니라 보는 법의 변혁도 요구되는 서양화를 '실용의 기술'로서 충분히 살리기 위해서는 변혁을 추진하는 기관이나 시설이 요구된 것은 말할 필요도 없을 것이다. 그리고 유이치가 불혹의 나이 40세에 맞이한 메이지유신이라는 대전환은, 서양화西洋畵를 위한 제도적 변혁에 다시없는 기회였을 뿐 아니라, 그것에 뒤이은 '문명개화'의 정치과정은 서양화를 통치기술治術의 핵심에 가깝게 자리매김할 만한 것이었다. 시바 고칸의 후예 유이치가 이 좋은 기회를 놓칠 리가 없다. 그 때문에 유이치는 단지 그림을 그리는 데에 종사할 뿐만 아니라 서양화가 사회적으로 활용되고 자리를 잡도록 하기 위한 여러 사업에 관여하게 된다.

예를 들면, 그림학교畵塾를 열어 후진을 기르고 유화油繪 전시회를 열어 유화전람장을 후원하며, 서양화 재료의 제조를 지도하며 일본에서 최초로 회화 잡지를 발행하는 등 그 사업은 다양하였다. 이 외에도 시설(=제도)에 관한 기획이나 아이디어가 매우 많았고『다카하시 유이치 유화사료高橋由一油畵史料』에는 박물관·미술관·미술학교 등의 설립이

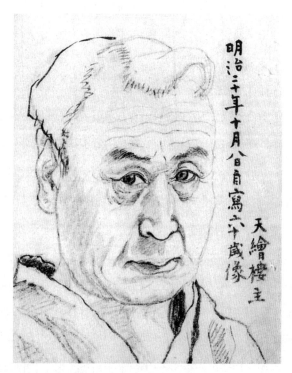

明治二十年十月八日自寫六十歲像
天繪樓主

다카하시 유이치, 〈자화상〉(1887년 10월 8일)

나 개혁에 관한 기안서나 원서願書들이 많이 실려 있다. 유이치가 기획한 이러한 시설(=제도)은 유이치의 기획으로서는 실제로 거의 이루어지지 않고 말았으나, 미술관도 박물관도 미술학교도 양화사洋畵史의 무대를 쌓은 중요한 도구가 될 만한 것이었다. 유이치의 시도를 제쳐두거나 유이치의 생각을 보류해 두었지만, 에도시대 이전의 일본에는 없었던 이러한 제도(=시설)는 얼마 후 일본에서 실현되어 갔고 일본 근대회화의 성립에 크게 기여하게 되었다.

결국 유이치에게 그림을 그린다는 것은 그내로 하나의 사업이었고, 유이치의 이러한 화업(=사업)의 발걸음은 메이지 시기부터 본격적으로 시작되었는데, 메이지라는 시대의 대략 반을 차지한 그 과정은 서구 언어의 번역으로 만들어진 '미술'이라는 단어가 일본어로 자리를 잡아 가는 과정과 대체로 겹치게 되는 것이기도 하였다. 게다가 이러한 두 과정은 결코 별개가 아니었다. 즉 현재까지 많은 사람들이 계속 높이 받들어 온 '미술'이라는 저 보이지 않는 신전은 기원도 알 수 없는 먼 과거부터 솟아 있었던 것이 아니고, 또 결코 하루아침에 이루어진 것도 아니며 메이지라는 일본 근대 초기를 통하여 양화 역사의 무대와 함께 서서히 쌓여 갔다. 그리고 메이지 시대의 양화 역사의 드라마도 얼마 안 지나서는 이 신전의 영역에서 연출하게 되었는데, 다카하시 유이치는 1881년에 미술이라는 이름의 신전 그 자체와 같은 기묘한 건축물의 구상을 기록해 두고 있다. 즉 '나선전화각' 구상이 그것이다.

2. 쾌락 동산의 나선건축 - '나선전화각' 구상

미술관인가 박물관인가

'나선전화각'이라는 것은 나선 구조의 전화각展畫閣, 보다 일반적으로
말하면 나선회화관螺旋繪畫館이라는 것이다. 그 구상은 결국 실제 이루어
지지 않았으나 『다카하시 유이치 유화사료』(이하 『유화사료』로 약기. 또
'나선전화각' 문서 이외의 문서는 아오키青木茂 편, 『다카하시 유이치 유화사료』에
첨부된 문서번호로 표시한다)에 실려 있는 문서와 도면을 보면, 그 대략적
인 것을 알 수 있다. 문서, 도면에 각각 두 종류가 있고, 그중 도면에는
〈나선전화각약도고螺旋展畫閣略圖稿〉(이하 〈약도고〉라 약기), 〈나선전화각약
도螺旋展畫閣略圖〉(이하 〈약도〉로 약기)라는 제목이 각각 붙어 있다. 문서에
는 「나선전화각창축주의創築主意」(이하 「창축주의」로 약기), 「나선전화각설
립주의設立主意」(이하 「설립주의」로 약기)라는 제목이 각각 붙어 있고 「창
축주의」에는 "메이지 14년(1881년) 5월"이라는 날짜가 있다. 이 외 「창
축주의」의 초고(3-17)가 남아 있는데 이 초고는 당시 시대상황과 '나선
전화각' 구상과의 관련성이라는 중요한 문제를 보여주고 있기 때문에
그것에 대해서는 뒤에서 다시 언급하고자 한다.

「창업주의」와 「설립주의」를 비교해서 읽어 보면, 두 문서 모두 자연
이나 문화에 관한 자료를, 그리고 스스로 그린 유화油繪를 매체로서 관
람하도록 하는 박물관과 같은 구상을 기술하고 그것이 사람의 슬기와
지혜를 향상시키는 데 없어서는 안 되는 조건이라는 점을 주장하며, 전
화각 건축에 대한 협력을 요청하고 있으며 그 요지에 거의 변함이 없다.

그러나 표현이나 구조에는 상당한 차이가 있다.

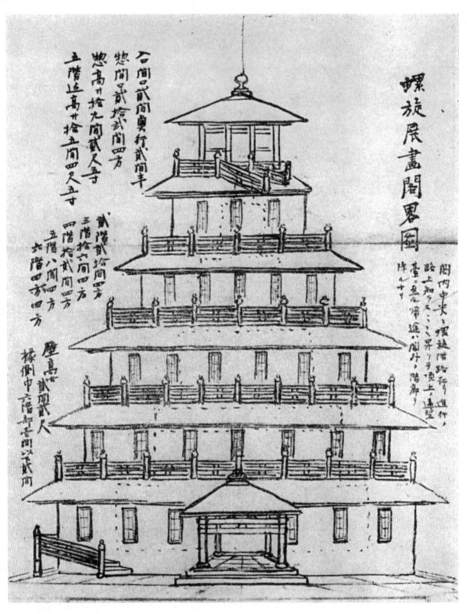

다카하시 유이치, 〈나선전화각약도〉

표현상 차이에서는 「창축주의」가 "사람의 지식의 진보를 이루고 아울러 사실화眞畵의 발전, 미술의 보존도 도울 수 있다"(강조는 인용자)에서처럼 전화각이 의미 있게 이용될 수 있다는 측면을, 「설립주의」에서는 유화를 전문으로 하는 전화각을 설립·공개하고 "이로써 크게 그 미술의 진보를 일본의 장래에 이루려고 하는 시도가 있다"(강조는 인용자)라는 기술이 주목을 끈다. "아울러"와 "이로써"라는 표현상 차이에 미묘하면서 보다 결정적인 의식의 차이를 엿볼 수 있는데 과연 어느 쪽에 유이치의 진정한 뜻이 있었는가. 결국 '나선전화각'이 박물관으로서 구상된 것인가 '미술의 진보'를 꾀하는 미술관으로서 구상된 것인가를 확실히 말하기는 어렵다. 유이치는 '전화각'이라는, 오늘날에는 익숙하지 않은 단어를 적고 있을 뿐, '미술관'이라고도 '박물관'이라고도 적고 있지 않다.

다음으로 두 종류의 약도를 비교해 보면 겉모양에 차이가 있지만, 〈약도〉에 적어 놓은 "전각 안쪽 중앙에 나선모양의 계단이 있고, 나아가는 길을 무심코 오르면, 꼭대기의 전망대에 닿는다. 돌아갈 때는 전각 밖 계단 회랑으로 내려간다"라는 기본구상에 변화는 없다. 〈약도고〉에 의하여 이것을 덧붙여 말하면 관객은 전각 안 나선 모양의 회랑을 오른쪽으로 돌아 그림을 보면서 전망대까지 오르고, 돌아갈 때는 건물에 휘감기듯이 설치된 다른 회랑을 이번에는 왼쪽으로 돌아 내려가는 것과 같은 구조로 되어 있으며, 유이치는 그것에 대해 「설립주의」에서 "관람객이 오른쪽으로 돌아 왼쪽으로 맴도는 계단을 오르내리게 하기 위해"라고 쓰고 있다. 이 오르내리는 두 길을 설치하는 계획은 나선 구조의 미술관으로 유명한 라이트Frank Lloyd Wright[8]가 설계한 구겐하임미

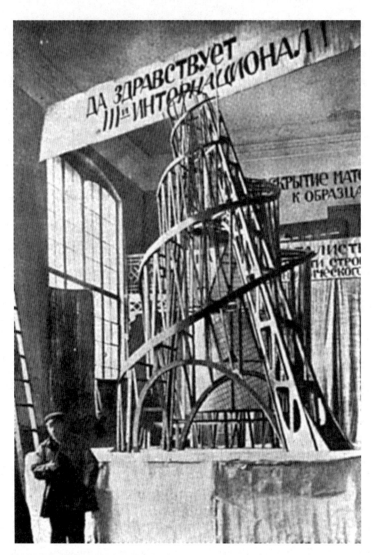

타틀린, '제3 인터내셔널기념탑' 모형

술관(1959년 준공)에서도 볼 수 있는 것이고, 관람객을 혼란 없이 원활하게 유도할 수 있는 점에서 뛰어난 것이라고 말할 수 있을 것이다. 또 나선 모양의 오르내리는 두 길을 설치하는 발상은 풀러Richard Buckminster Fuller[9]의 기발한 주차장 설계를 떠올리게 하기도 한다.

외관에 대해서 말하면 〈약도〉, 〈약도고〉 모두 사각 송곳 모양의 목조로 생각되는 건물로 사방 간격이 22칸(약 40미터), 높이가 19칸 2척 5촌(약 35미터)으로 되어 있다. 결국 10층의 사무소 빌딩 정도 높이의 피라미드, 혹은 타틀린Vladmir Yevgrafovich Tatlin[10]의 '제3의 인터내셔널 기념탑The Monument to the Third International'(1919)과 같은 것을 생각하면 된다. 각 층의 규모는 2층이 사방 20칸(약 36미터), 3층이 사방 16칸(약 29미터), 4층이 사방 12칸(약 22미터), 5층이 사방 8칸(약 14.5미터)이고 그 위에 사방 4칸(약 7미터)의 전망대(6층)가 실려 있다. 또 벽 높이는 2칸 2척(약 4.3미터), 입구 사이는 2칸(약 3.6미터), 전화각을 휘감는 회랑의 폭도 2칸(약 3.6미터), 그 연장으로 볼 수 있는 전망대의 툇마루는 1칸(1.8미터)으로 되어 있고, 전망대 위의 지붕에는 사각형의 옥주玉珠를 올려놓고 있다.

두 도면 모두 각 층에는 밑으로 길고 큰 창이 뚫어져 있고(「전략」쪽에는 양풍의 샷시를 생각하게 하는 창틀까지 그려 넣고 있다), 회화의 전시장으로서 당연히 채광을 생각하고 있는데 여기에는 메이지 시대의 건축답게 유리도 끼울 수 있게 되어 있었던 것일까.

9 1895~1983. 미국의 건축가. 공업생산을 예측하며 동적으로 최대 능률을 고려한 설계자로 유명하다. 하버드대학 중퇴. 서던일리노이대학과 하버드대학 교수 역임.
10 1885~1953. 러시아 소비에트의 화가, 건축가, 무대 디자이너.

〈약도〉와 〈약도고〉 사이에는 큰 차이도 있다. 즉 〈약도고〉에는 나선 모양의 경사면Slope이 자연히 층을 나누는 것과 같은 구조로 되어 있는 듯한 것에 대해, 〈약도〉에는 명확한 층별 구조로 되어 있으며 이 두 개를 비교하면, 〈약도고〉의 설계 쪽이 "나아가는 길을 무심코 올라 전망대에 이른다"라는 구상에 어울린다. 〈약도고〉가 줄지어 있는 기둥에 회랑이 있는 형식으로 되어 있는 것에 대해, 〈약도〉에서는 옥주와 비슷한 난간勾欄이 그려져 있는 것 외에 현관 앞에 차를 댈 수 있는 것도 다르다. 그 다음 〈약도〉에서는 전망대의 난간이 5층 지붕에 돌출 형태로 되어 있는 것도 주의를 끈다. 아마 유이치는 여기에서 이중 나선을 전개시킬 생각이었는지도 모르는데, 어떻든 이 점에서 〈약도〉는 미완성으로 볼 수 있다.

구경거리로서의 전람회

그런데 벽 높이 4미터라는 것은 미술관 벽으로서 충분한 높이이지만 거기에 어떠한 전시를 생각하였을까. 이것에 대해서는 『유화사료』에서는 곧바로 뻗은 갤러리의 양 벽에 반듯이 그림을 나란히 걸었던 곳을 그린 도면(1-82)이 실려 있고, 또 도쿄예술대학 미술관에 소장되어 있는 사생첩寫生帖에도 서양 갤러리의 내부를 그린 그림이 실려 있어 유이치가 어떠한 이미지를 생각하고 있었는가를 엿볼 수 있다. 『유화사료』에 적어 놓은 설명을 읽으면 갤러리의 중앙 벽에 반듯이 널빤지를 세우고 그 양쪽에 액자를 건다는 구상도 하고 있었다는 것을 알 수 있고, 또 정원에 화단이나 연못을 둔다는 점, 그 다음 해변을 접해서 짓는 경우에는 발코니를 설치하여 "돌면서 도안과 그림을 보도록" 한다는

다카하시 유이치, 갤러리 도면(『유화사료』에서)

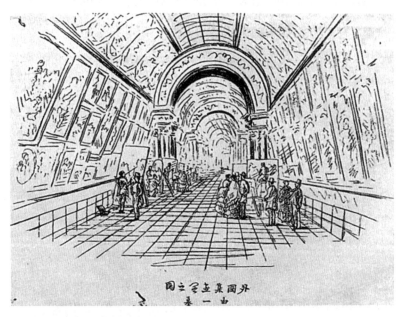

다카하시 유이치 사생첩에서 외국미술관 도면
도쿄예술대학 대학미술관 소장

기술記述이 있고, 전화각이라는 것에 대한 유이치의 이미지와 같은 것을 느끼게 한다. 이 정원을 둔다는 발상은 식품 직매장—상점이 모여 있는 백화점 형식의 유명 상가 거리와 같은 것 — 의 제1호인 다쓰노구치辰の口의 식품 직매장(1878년 개업)에서도 채택되고 있어, 시대적으로 통하는 공통성을 느끼게 한다. 하쓰다 도오루初田亨(1947~)는 이 다쓰노구치의 식품 직매장에 "훌륭한 정원을 가진 일종의 쾌락 동산快樂園을 만드는 것이 이상이었던 것 같다"(『도시의 메이지』)라고 적고 있는데, 유이치도 역시 '쾌락 동산'으로서의 전화각을 단징하고 있었을까.

회화를 전시한 곳에서 바로 그림을 판매하는 모임으로서 화회畫會가 아름다운 정원에서 열렸던 것 같기 때문에, 여기는 그 연장으로서 이해할 수도 있고, 혹은 여기에서 '나선전화각'의 박물관적인 존재의 방식을 계속 생각하게 하는 상상을 마음대로 한다면, 간세이寬政 연간(1789~1801)부터 분카文化 연간(1804~1818)에 큰 번성을 자랑한 화조다옥花鳥茶屋 — 정원에서 공작새나 앵무鸚鵡 등의 진기한 새를 보여주는 일종의 박물학적 구경거리의 이미지도 '쾌락 동산'이라는 발상과 겹쳐 있었던 것은 아닌가 등의 생각이 들기도 하지만, 전화각 즉 피나코텍pinako-thek[11]과 구경거리를 같은 계열로 다루는 이와 같은 말에는 의문을 느낄수도 있다. 그러나 유이치의 시대에서 유화의 전람회라는 것은 무엇보다도 우선 구경거리였고, 그와 같은 전람회의 존재방식에 대해 우치다로안內田魯庵[12]은 메이지 초기의 유이치 쪽에 속하는 사람으로서 다음과

11 고대 그리스 아크로폴리스의 봉납물 보관소를 의미하는 독일어.
12 1868~1929. 메이지 시대의 평론가, 번역가, 소설가로서 동경전문학교(현 와세다대학) 에서 영어 공부 중퇴 후 문부성 편집국에서 초벌 번역이나 편집 일에 종사.

같이 적고 있다.

긴자(銀座)다운 구경거리는 유화였다. 지금이라면 전람회인데 그 시기는 그림으로서보다는 호기심으로 취급되어 구경거리와 같은 것이 되어 있었다.2)

당시에 유화 전람회는 '큐리오^{curio}' 즉 진기한 물품의 구경거리였던 것이고 이에 대한 일반적인 반응은 로안이 그 후에 쓰고 있는 말을 인용하면 "살아 있는 것과 같다"라든가 "진짜를 놓은 것 같다"라 하여 감복할 정도였다. 다만, 이 앞뒤에는 구니사와 신쿠로國澤新九郎13나 고세다 요시마쓰五姓田義松14가 주최한 양화전시가 열리고 있었으며, 유이치의 후원을 받은 관홍정觀虹亭이나 개유사開誘社 등 전시장도 개설되어 있었지만, 현재 여기저기에서 열리고 있는 유화전油畵展과 같은 전시회는 로안의 말에서도 엿볼 수 있듯이, 아직 거의 열리고 있지 않았다. 또 하나의 예를 더 들도록 한다. 1874년에 고세다 호류五姓田芳柳15 쪽에 속하는 사람이 아사쿠사浅草의 깊은 산에서 영업을 시작한 유화흥업油繪興業에 대해 문인이었던 히라키 마사쓰구平木政次(1859~1943)는 후에 다음과 같이 되돌아보고 있다.

13 1847~1877. 도사번(土佐藩)의 무사 출신으로 메이지 시대에 양화가, 양화숙(洋畵塾)의 장으로 활동.
14 1855~1915. 찰스 와그만과 공부미술학교에 입학해서는 폰다 네지에게 사사. 메이지 시대의 화가.
15 1864~1943. 메이지 말기부터 쇼와 초기에 걸쳐서 활약한 양화가.

그때의 상황을 말씀드리면 우선 장내에서 안내원이 진열된 그림에 대하여 각각 상세하게 설명하고 먼저 화가의 경력, 제작의 고심, 더 나아가 그림에 대하여 "유심히 감상해 주시오"라고 솜씨 있게 해설합니다. 구경하는 사람은 역시라고 감복하며 "그림이 말하는 것 같다"라든가 "지금이라도 움직이기 시작하는 것 같다"라든가 "의상은 실제의 천일 것이다"라든가 "참으로 유화라는 것은 신기한 그림이다"라고 각자 놀라고 있었습니다.3)

말하자면 일종의 공연으로서 전람회가 열리고 있었지만, 박물관적인 기능을 목표로 하는 '나선전화각'이라면 그림 해설과 같은 것이 이루어진 것도 당연하였다. 게다가 유이치는 「설립주의」를 다음과 같이 적기 시작한다.

글을 옮길 수 없는 사람은 그림으로 그것을 그리고 그림을 그릴 수 없는 사람은 문장으로 그것을 옮긴다. 그러면 즉 문장과 그림이라는 것은 서로 돕고 있는 것으로서 마치 마차의 두 바퀴, 새의 두 날개와 같은 것이다.4)

구경거리로서 전람회라는 것에 관한 또 하나의 예를 들면 1876년쯤에 쓴 전화각 건설을 시도한 안(1-83)이 있다. 여기에서 유이치는 초혼사招魂社, 즉 현재의 야스쿠니신사靖國神社16가 있는 구단사카九段坂 근처를 번창가로서 번영시키는 하나의 방안으로서 전화각(여기에서는 '액당額

16 처음 동경 초혼사로서 육군성과 해군성이 제사를 총괄하였고 1879년에 야스쿠니신사로 이름을 바꾸어 군인, 권속 등을 제신으로서 제사지내는 시설이다. 1946년에 종교법인이 되었다.

堂'이라고 말하고 있다)의 건설을 생각하고 있지만, 거기에는 신사의 에마당繪馬堂[17]이나 사원의 개장開帳[18]의 기억이 녹아 있었음에 틀림이 없다. 신앙을 목적으로 하는 것이라고 말할 수 있지만, 여러 보물이나 그림이나 조각상이 나란히 있는 개장開帳은 구경거리의 요소를 강하게 가지고 있었고, 에마당에 대해서는 시바 고칸이 스스로 그린 유화를 전국 각지의 사사寺社에 바쳐서, 서양화의 보급에 힘을 기울였다는 예가 있으며, 고칸의 후예를 스스로 인정하는 유이치는 그것을 아마 의식하고 있었을 것으로 생각된다.

이와 같이 유이치의 시대에 유화의 사회적 수용에 대해 살펴보면, 전화각이라고 해도 이것을 단순히 미술관이나 박물관과 같은 것으로 생각할 수 없다. 즉 신앙 공간에서의 구경거리로 번성하는, 말하자면 이것이 '나선전화각'의 기반이었다.

그러나 '나선전화각'은 이 기반 위에서 완전히 안정되어 있는 것은 아니다. 오히려 나선을 그린 그 역동적인 모습은 이러한 기반을 피하려 하고 있는 것처럼 보인다.

17 신사나 사원에서 봉납된 에마(繪馬)를 걸어 두는 곳으로 에마라는 것은 신사나 사원에 기원할 때 봉납하는, 그림이 그려진 목판이다.
18 불교사원에서 본존을 비롯한 불상을 안치하는 불당이나 불구(佛具)의 문을 열어 절을 하며 볼 수 있도록 하는 것.

3. 물과 불의 에도江戸 - 건설장소에 대해

에도의 도시감각

유이치는 '나선전화각' 건설장소에 대해 어떤 것도 언급하고 있지 않다. 다만『유화사료』의 몇 문장을 통해 유이치가 전화각의 건설장소로서 어떠한 곳을 가정적으로 생각하고 있었는가는 살필 수 있다. 우선 첫째로 유이치는 전화각은 도시에 있어야 한다고 생각하고 있었다. 몇 가지 문서에서 유이치는 서양의 수도에 '전액관展額館'(3-13), '공예관'(3-4) 등 전화각과 같은 시설이 있다는 것을 언급하고 있기 때문이다. 이것은 무엇인가 당연한 것 같으면서 의외로 중요한 의미를 가지고 있다고 생각된다. 이것은 대체로 미술관이나 박물관이 정치적인 중심지로서 도시와 분리하기 어렵게 연결된 존재라는 것을, 문명개화 시기 일본의 현실에 비추어 보여주고 있기 때문이다. 요컨대 '나선전화각'의 장소로서 문명개화의 도시인 도쿄를 가정적으로 생각하고 있었을 것이라는 점인데, 도쿄라고 해도 그 중심지는 니혼바시日本橋[19] 근처 매우 한정된 지역이고, 유이치는 그 근처가 전화각의 건설장소로서 바람직하다고 생각하고 있었던 것 같다. 다음에 인용하는 것은 화학교畵學校와 화상畵商과 전람회장을 겸한 것과 같은 시설에 대한 설계서(3-9)의 '토지地所'에 관한 기술이다. 이것은 '나선전화각' 계획 훨씬 이전인 1871년쯤에 쓴 것인데, '나선전화각'이 어떠한 장소에 건설되어야 할 것인가를 상상하는 모습이 될 것이다.

19 도쿄도(都) 중앙구의 니혼바시천에 있는 다리로, 현재의 교량은 1911년에 완성되었고, 국가의 중요문화재로 지정되어 있다.

에임 훔버트의 『막부 말 일본』에서. 에도의 니혼바시(日本橋)

　새로 가게를 열어 처음으로 영업을 시작하는 지역은 도시 번창한 지역 옆,
약간 조용하고 한가한 지역으로 한정할 만하다. 가야바초(茅場町)[20] 근처,
야반보리(藥研堀)[21] 근처, 하마초(浜町) 근처가 그것이다. 또 각별히 고상
하게 개점하려고 하면 크게 훌륭하고 귀중함을 이끌어내기 위해 수로(水路)
가 있어 경관이 좋은 지역의 빈 집 등을 고쳐서 열 수도 있다.[5]

　하세가와 다카시長谷川堯[22]는 『도시회랑回廊 ─ 혹은 건축의 중세주의』에
서 스위스 연방 정부의 외교사절단장으로서 막부 말기에 에도를 찾아온
에임 훔버트Aimé Humbert[23]의 『막부말 일본』에서 에도의 그물 모양의 물길

20　도쿄 니혼바시(日本橋)의 지명.
21　도쿄 니혼바시의 지명.
22　1937~2019. 일본의 건축사가, 건축평론가.
23　1819~1900. 스위스의 정치가, 교육가로서 1863~1864년에 스위스 연방 정부의 일본

에 관한 인상 깊은 기술을 인용하면서, 에도가 베네치아와도 비교될 만한 '물의 도시'였던 점, 그렇게 메이지의 문명개화는 육상교통을 발전시키는 방향으로 '육지의 도쿄'를 쌓아 올림으로써 결국에는 "수백 년의 에도의 생활환경을 성격 지우고 있었던 가장 기본적인 도시구조"로서의 하천과 운하를 망각의 연못으로 몰아넣어 버린 점을 지적하고 있지만, 앞서 인용한 물가에 접하는 갤러리 계획으로 보나 여기에서 이야기되는 수로로 보나 유이치의 발상에서는 '물의 도시' 에도의 도시감각을 찾아볼 수 있다.

　그런데 유이치는 이 계획서를 쓴 해에 니혼바시 하마초로 이사를 했고, 마을 안을 얼마 동안 옮겨 다니다가 1873년에 니혼바시 하마초 1정목에 주택을 새로 지어 화숙천회루畵塾天繪樓(1875년부터 천회사天繪社라고 칭함)를 열었으며, 그 3년 후에는 문인과 자신의 그림을 매월 첫 일요일에 일반 공개하는 전람회를 열기 시작한다. 특히 1875년에는 도쿄부로부터 인가를 받아 개인학교를 사학私學・천회학사天繪學舍라 이름 짓고, 이로써 유이치는 화학교畵學校・화상畵商・전람회장을 겸한 시설을 '도시 내 번화가 근처'에 연다는 계획의 반 이상을 실제 이루었다. 결국 유이치는 활동거점으로서 하마초를 선택한 것인데, 그러면 하마초라는 곳은 도대체 어떠한 지역이었는가 하면, 오가와大川(구로다카와黑田川) 끝의 이 마을은 유이치가 주택을 새로 짓기 전 해에 1정목으로부터 3정목까지를 일군 곳으로, 유이치가 구입한 1정목은 구舊 미노카노우美濃加納 번주 나가이長井 저택의 터를 분양한 곳이었다. 하마초는 지금같다면, 워터 프론트water front(물가)이고 '물의 도시'에서 태어난 화가가 이

파견 외교사절단장이었다.

물가 지역에 마음을 크게 빼앗겼을 것이라는 것은 상상하기 어렵지 않다. 그렇지만 이것을 현재의 예술가들의 이미지에 비추어서 이해하려고 하면 어처구니없는 잘못을 저지르지 않을 수 없다. 그것은 천회루 주변에 어떠한 사람들이 살고 있었는가를 보면 바로 알 수 있다. 다음에 인용하는 것은 유이치의 제자 안도 주타로安藤仲太郎[24]와의 대화에서 묘사한 천회학사 주변의 모습이다.

나는 다카하시 씨의 집에 식객으로 있었습니다. 그 곳은 명인의 거리라고 말해도 좋을 정도로 다카하시 씨 집의 바로 옆에 엔초(圓朝),[25] 그 건너편 모퉁이에 기쿠고로[26]가 살고 있고, 기요모토 엔주타유(淸元延壽太夫)[27]가 바로 옆에 있고, 우리들 화실의 옆집이 미야코 잇추(都一中)[28]의 집이었습니다. 잇주부시(一中節)[29]의 명인인데 그런데 어떻게 말할까, 오후에 배우러 오는 서투른 놈이 있어 정말로 나는 곤란하였습니다. (…중략…) 그리고 다카하시 씨 집의 뒤편이 게이샤의 집이었습니다.[6]

24 1861~1912. 다카하시 유이치가 그의 큰아버지. 1911년 조선여행 중에 이왕가(李王家)로부터 자화상 제작의 부탁을 받고 그리던 중 그 다음 해 세상을 떴다.
25 락쿠고가(落語家) 산유테이(三遊亭). 참고로 락쿠고라는 것은 에도시대에 나타나 현재까지 이어지고 있는 전통적인 이야기 예술의 하나로 의상이나 도구, 음악 등에 의존하는 것이 적고 혼자 어떤 역할이든 연출하고 이야기 외에 몸짓, 손짓만으로 이야기를 전개해 나간다.
26 가부키의 오노에 기쿠고로(尾上菊五郞). 가부키는 일본 고유의 연극으로 전통 예능 가운데 하나이다.
27 에도 조루이가(江戸浄瑠璃家). 조루이는 삼미센을 반주 악기로 하여 시가나 문장을 이야기하는 극장음악이다.
28 역대 일본 전통 현악기 삼미센(三味線) 연주가 집안.
29 일종의 조루이.

그야말로 '명인名人의 골목거리'인데, 이와 같은 예술인 중에서 유이치는 어울리는 일을 찾은 것인데, 이것을 통해서 낮은 저지가 아니라 높은 곳의 문화를 특별히 가려서 좋아하는 후세의 이른바 예술가와는 다른 의식 —화가로서 스스로를 사회에 자리매김하는 의식의 차이를 엿볼 수 있다.(그것은 오히려 현재의 이른바 예술가와 차이가 있다고 말할 만할지 모른다) 더욱 '명인 골목거리'에 사는 것에 대해 유이치 자신이 어울리는 일을 얻은 것처럼 생각하고 있었는지 어떤지는 증명할 수 없지만, 유이치가 '명인 골목거리'의 환경에 보다 확실히 안정되어 있었을 것이라는 것은, 같은 하마초浜町의 도키와常盤라는 요리음식점에서의 화회畵會 계획에서 엿볼 수 있다.

도키와정常盤亭이라는 것은 유이치가 천회루 개교와 같은 시기에 문을 연 매실 숲의 요리점으로, 얼마 안 있어 그것에 이어서 하마초 일대에는 많은 요리점이 문을 열게 되는데 유이치가 화숙을 열고 얼마 안 지나서 이 도키와정과[30] 동량국東兩國[31]의 나카무라루中村樓를 회장으로 하는 화숙 개업 축하의 대대적인 화회가 기획되었고, 그 때의 '유화청회흥업절차油畵淸會興業手續'(3-26)를 보면 "유화의 장래를 축하하는 새롭게 제작한 가무歌舞 등 여러 기예"의 상연이 예정되어 있는 것 외에 도키와정과 나카무라루 사이에는 배를 준비하도록 되어 있었다. 단, 서화회에 여러 취향과 술은 따라붙는 것이었기 때문에, 그 자체 각별히 말할 정도는 아니지만, 역시 유이치 시대의 화가와 현재 화가의 사회적

30 구로다구(黑田區)의 한 마을.
31 현재는 료고쿠(兩國)로 도쿄 주오쿠(中央區)·구로다쿠(黑田區) 두 구의 료고쿠교(兩國橋) 주변 일대.

자각이 다르다는 것을 생각하지 않을 수 없다.

또 배로 손님을 운반한다는 발상은 에도의 시바이초芝居町가 물가에 형성된 것이나 구경거리 등으로 붐비는 에도의 번화가가 다리 중심부의 거리 폭이 넓은 도로나 성스러운 구역 주변에 성립하고 있었다는 것을 생각하게 한다. 즉 물가 주변에 접한다는 유이치의 발상은 유이치에게 회화의 전람회라는 것은 대체로 무엇이었는가 하는 것을 스스로 분명히 하고 있는 것같이도 생각된다. 진나이 히데노부陳內秀信[32]는 에도에서 번화가와 함께 하는 종교적인 공간이 도시 주변의 물가에 위치하고 있다는 것을 이해하고, 일상적 공간과 비일상非日常적인 것의 교체가 "도시 공간 혹은 지리적인 분포에서도 표현되어 있는 것은 아닌가"(『도쿄의 공간인류학』)라고 서술하고 있지만, 물가에 관심을 가지는 유이치의 발상은 아마 이러한 의미로 해설할 만하다.

물론 비일상성非日常性이라는 것은 구경거리가 되지 않는 현대의 미술관에 대해서도 말할 수 있을 것이다. 그러나 미술관의 그 금욕적인 비일상성은 번창가라고 말하기보다 오히려 번창가의 중핵이 되는 신사神社나 사원의 비일상성에 가깝다고 말할 만하고, 앞 절에서 지적한 구경거리의 공간을 피하려고 하는 '나선전화각'의 존재방식은 이렇게 욕망을 억제하는 금욕으로 나아가는 방향과 관련이 있다.

'나선전화각' 구상의 금욕성은 예를 들면 「창축주의」에서 "전관각은 본래 실제 묘사한 화도畫圖를 나란히 걸어 이전부터 지금까지의 변천과정을 보여주고 사람의 슬기와 지식을 진보시키는 데 좋은 곳" 등이라는

32 1947~. 일본의 건축사가. 전공은 이탈리아 건축 · 도시사.

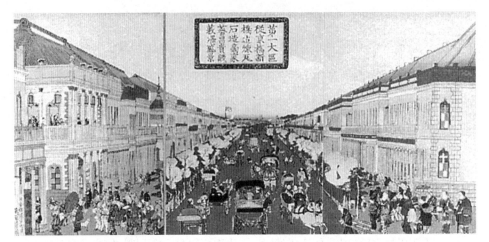

이치요사이 구니테루(一曜齋國輝), 〈교바시신바시부터 연와석조의 상가까지 번창귀천의 성황(第1大區從京橋新橋 迄煉瓦石造商家蕃昌貴賤藪決盛景)〉. 국문학연구자료관 내 국립사료관 소장

계몽적인 한 구절에서 볼 수 있는데, 생각하면 이러한 이미지는 유치이 가 무가(=치자治者) 출신의 화가였다는 점에서 나온 것이라고 말할 수 있 을 것이다. 쾌락보다도 도리나 본분을 중요하게 생각하는 무가적인 고 지식함으로 기울어져 있는 것이다. 더욱 유이치가 서양화법을 배워 익 히는 일에 뜻을 두게 된 이른 시기의 계기를 전해주는 『다카하시 유이치 이력』(이하 『이력』)의 유명한 말은 서양의 석판화를 본 젊은 유이치가 그 생동감 있고 활기찬 느낌에 매우 놀라며 감탄하였음과 동시에 거기에 "하나의 하고 싶은 방향을 발견"하였다고 적고 있으며, 유이치의 양화 체험에서 쾌락적인 것이 있다는 것을 보여주고 있지만, 그 유이치는 화 학국畵學局의 벽에 걸린 격문 『화학국적언畵學局的言』(3-1)에서 말하는 "통 치술治術의 일조一助"로서의 서양화라는 입장으로부터 결코 자유롭지 않 았다. 막부 말 메이지유신의 역사를 읽어보면 분명하듯이 문호개방, 유

다카하시 유이치의 『양화국(洋畫局)(화학국)적언(的言)』(3-1)

신, 문명개화라는 과정을 개척한 것은 이러한 무가적인 고지식함이었고, 유이치의 문호개방, 유신, 문명개화는 회화에서 이루어졌다.

동경방화령東京放火令

'나선전화각'의 건설 장소에 관해 지적해 두지 않으면 안 되는 중요한 점이 또 한 가지 있다. '나선전화각' 구상이 이루어진 1881년이 '동경방화령'이 공표된 해에 해당한다는 점이다. '나선전화각' 구상이 5월, 방화령의 공표가 그 3개월 전의 일이기 때문에, 아마 '나선전화각'이 실제 이루어졌다고 하면 경우에 따라서는 방화령의 규제를 당연히 받게 되었을 것이다. 경우에 따라서라는 것은 물론 방화령이 실시된 도쿄의 중심지역에 그것을 건설하는 경우라는 것을 의미한다.

에도의 생활양식에 확실히 맞추어 건축업의 수요를 끊임없이 만들어내는 중요한 경제요인조차이기도 했던 에도의 화재를 통제하는 일은 도쿄 근대화의 문턱에서 위정자들에게 난제 중의 난제였고, 동경방화령의 실시는 그 어려운 문제에 대해 결정적인 영향을 끼치는 사건이라

고도 말할 만한 획기적인 것이었다. 고바야시 기요치카[33]의 니시키에錦繪[34]로도 유명한 1881년 대화재 직후에 공표된 이 방화령은 끈질기게 반복적으로 덮쳐오는 화재에 대비해서, 불에 타지 않고 잘 견디는 강한 마을을 실현한다고 하는 실제로 큰 계획이었고, 그 내용은 노선방화제路線防火制와 옥상제한제屋上制限制로 이루어져 있었다. 우선 노선방화제에서는 니혼바시日本橋를 비롯한 도쿄의 중심지역의 간선도로 7개와 주요 운하 16개를 지정하고, 그것에 접해 있는 가옥은 기와집, 돌집, 토장土藏집 세 종류로 한정하고, 게다가 그 출입구와 창은 토호, 구리, 철 등 불에 타지 않는 재료를 사용할 것을 명령했다. 또 옥상제한제—즉 화재 때 날아 내려오는 불씨를 받게 되는 지붕에 대한 제한—에서는 니혼바시, 교바시京橋, 간다神田, 기쿠초鞠町의 네 지역의 일부를 제외한 지역의 전체 가옥에 대해 기와, 금속 등 불에 타지 않는 재료로 지붕을 만들 것을 의무화하였다. 방화령은 이것에 따르지 않은 가옥은 파괴 명령을 내린다는 엄격한 것이었고, 아마 '나선전화각'이 이 해당지역에 건설되었다면 당연히 그 규제를 받게 되었을 것으로, 거기에서 거꾸로 '나선전화각'의 모습을 상상하였을 수도 있다.

이렇게 '나선전화각'은 에도의 물과 불의 영향을 계속 받으면서 현실에 모습을 당연 나타냈었을 것인데, 실제 건설되었다면 방화령 외에도 분명히 극장이나 구경거리 시설에 준하는 여러 규제를 받았을 것이다. 그러나 어떻든 이 35미터가 넘는 6층의 목조를 생각하게 하는 전화각은 실제로 당시 기술로 지을 수 있었을 것인가. 구조의 상세함도 재

33 小林清親, 1849~1915.
34 니시키에는 에도시대에 나타난 우키요에(浮世繪) 목판화이다.

료도 모르는 이상 딱 잘라 말할 수 없지만, 히메지성姬路城[35]의 5층 6계단의 천수각天守閣이 31.5미터라는 점에 비추어 성곽건축으로 한다면 아마 이 정도의 건물은 지었을 수도 있었는지 모른다고 생각한다. '나선전화각'은 '각'이라고 부르듯이 천수나 노櫓 등의 성곽 건설과 마찬가지로 누각건축의 흐름을 흡수하는 건축 구상이다.

유이치는 '나선전화각'과 같은 시설 계획서에서 "당堂의 제조, 일본적인 것과 서양적인 것을 섞을 만"(3-9)하다든가 외국인도 찾아오기 때문에 "절충된[36] 건축"(3-3)이 좋지 않을까 등을 적고 있지만, '나선전화각'의 양식은 일본·서양의 절충折衷이라기보다 오히려 보다 확실히 에도시대 이전의 누각樓閣건축의 흐름이라고 말할 만할 것이다.

4. 무가武家의 미술―에도적인 것과 근대

작화作畵의식의 전통과 근대

이와 같이 '나선전화각'에 관한 유이치의 많은 발상은 에도 이전의 전통에 토대를 둔 것 같다는 것을 알게 된다. 물가나 신사神社 안에서 건설부지를 찾는 발상이 그렇고 무가적인 고지식함도 그러하다. 건축 양식도 내가 보기에는 누각건축의 흐름을 흡수한 것이었다. 게다가 흥미로운 점으로 이와 같은 것을 유이치의 그림에 대해서도 말할 수 있다. 예를 들면

35 일본 효고현(兵庫県)의 히메지시(姬路市)에 있는 성으로 에도시대 초기에 세워진 천수(天守)나 성 안에서 방어 등을 위해 세운 야구라(櫓) 등 주요 건물이 현존하고 있다.
36 그 양자가 절충되었다는 의미이다.

다카하시 유이치, 〈불인지(不忍池)〉(1880). 아이치현미술관(愛知縣美術館) 소장

다카하시 유이치, 〈설경(雪景)〉(1875~1878경). 도쿄국립박물관 소장

버들가지가 앞면에서 살랑거리는 1880년의 〈불인지不忍池〉나 눈이 내린 구로다천黑田川을 그린 1877년경의 작품으로 추정되는 〈설경雪景〉 등은 에도시대 이래의 명소名所 그림적인 작화의식이 짙은 것이었고, 〈권포卷布〉(1873~1876)나 유명한 도쿄예술대학의 〈연어鮭〉(1877)라 하더라도 중심주제로서는 에도시대에 이미 나타나고 있다.

그러면 메이지 양화洋畵의 선구자라는 것은 이름에 불과하고, 유이치는 결국 전통적인 화가에 지나지 않았는가 하면 물론 그렇지 않다. 명소 그림적인 작화의식은 여전히 가지고 있으면서도, 자연을 객체로서 있는 그대로 바라보는 서양적인 의미에서의 풍경화의 시선을 유이치에게서 느끼게 하는 것이 사실이고, 그 예는 도호쿠東北의 새로운 명소라고도 말할 만한 도호쿠의 새로운 길 풍경을 그린 이른바 후기 풍경화의 대표작품에서 찾아볼 수 있다. 이 작업에 대해서는 뒤에서 논하게 될 것이지만, 여기에서 유이치는 전통으로부터 크게 한 발자국 나와 있는 것이다. 전통적인 화제畵題에서는 볼 수 없는 죽은 오리를 중심주제로 한 〈압도鴨圖〉(1877) 등 정물화靜物畵(=nature morte)를 그리고 있기도 하고, 〈두부豆腐〉(1876~1877년경)의 생동감 있고 활기에 찬 느낌은 전통적인 테크네에서는 결코 나오지 않는 것이었다.

이와 같이 유이치의 작화에서는 전통적인 것과 거기에서 나타나기 시작하는 새로운 회화의 모습 양자 모두를 찾을 수 있는 것인데, 대체로 서양적인 사실寫實화법의 탐구는 회화를 "실용의 기술"(시바 고칸)로 보는 발상에 의한 것이었다. 결국 이와 같은 존재방식은 에도적인 발상에서 많은 것을 이어받은 '나선전화각' 구상이 그럼에도 불구하고 고지식한 계몽성에 의하여 에도시대 이래의 구경거리로 통하는 에도적인 존재방식

다카하시 유이치, 〈권포〉(1873~1876).
고토히라궁박물관(金刀比羅宮博物館) 소장

〈압도(鴨圖)〉(1877).
야마구치현(山口縣) 미술관 소장

다카하시 유이치, 〈두부〉(1876~1877).
고토히라궁박물관(金刀比羅宮博物館) 소장

다카하시 유이치, 〈연어(鮭)〉(1877).
도쿄예술대학 대학미술관 소장

을 부정하는 자세를 보여주고 있는 것과 같은 것이라고 말할 수 있고, 여기에서도 무가적인 지혜계발과 문화발달로 나타난 새로운 사상의 흐름(개명성開明性)에 의하여 에도적인 것을 부정하고 있음을 찾아볼 수 있다.

무가적인 개명성에 의한 에도적인 것에 대한 부정이라는 것은 바꾸어 말하면 에도시대 이래의 발상에 의한, 에도시대 이래의 발상을 부정하는 것이 되는 것인데 이같이 생각하면 서양화西洋化에 의한 전통의 부정 등이라는 단순한 도식으로는 구분할 수 없는 근대화의 위상位相이 갑자기 떠오르게 될 것이다.

토장土藏집 마을

그러나 이것은 어떤 것도 유이치의 것이라고 특별히 말할 수 있는 것은 아니다. 이와 같은 사례는 예를 들면 1881년의 동경방화령에서 중심가의 건물이 기와, 돌, 토장 건축에 한정된 결과, 도쿄 중심부에 토장 건물의 마을이 나타났다고 하는 사실史實에서도 찾아볼 수 있다. 토장 건물은 에도시대부터 마을 건축 형식에서 최상의 것으로서 권장되어 왔고, 동경방화령의 시행 때에 그 토장건축이 가장 널리 사용되었는데, 그것은 후지모리 데루노부藤森照信[37]의 『메이지의 도쿄계획』의 말을 빌리면 화재라는 "에도의 오래된 병을 극복하는 과제가 다름 아니라, 에도의 방법으로 이루어지게 되었다"고 하는 것이다. 후지모리 테루노부는 그 이유를 메이지 10년대(1877~1886)라는 시대가 신구新舊의 때마침 '계곡 사이의 시대'였다고 하는 데에서 찾고 있는데, 그것은 있는 그

37 1946~. 일본의 건축사가. 전공은 일본근현대 건축사.

토장집 마을

대로 '나선전화각'을 둘러싼 상황이기도 하였다. 구경거리는 피해야 할 만한 것이고, 게다가 전람회라는 것이 아직 확립되어 있지 않은 그러한 '계곡 사이의 시대'에 '나선전화각'은 구상되었다.

또 무가적인 것과 근대라는 것에 관해서는 노만[E. H. Norman38]이, 일본의 근대화를 추진한 무사계급 출신의 지도자들이 서양의 군사과학의 우월성을 인정하고, 서양 여러 국가의 공업기술과 필요한 여러 제도를 전략적 발상에서 스스로 나서서 채택하게 되었고, 그것이 일찍이 일본의 근대화를 추진하게 되었다고 기술하고 있는 것도 '나선전화각' 구상을 성립시키고 있는 정신의 존재방식을 생각하는 데 참고가 될 것이다.(『일본에서의 근대국가의 성립』) 여기에서 이른바 무력이나 권력으로 일을 처리하는 기술주의가 그 후 오랫동안 일본의 근대를 규정하고, 유이치가 '나선전화각' 건설을 목적으로 제시한 '미술의 진보' ─ 메이지의 일본이 서양에서 옮겨 심어진 '미술' 개념을 받아들이는 과정에도 영향을 끼치게 되는 것이다.

38 1909~1957. 캐나다의 역사가 · 정치가.

전화각展畵閣 건설운동

〈약도고〉에 그려진 원통나사의 끝과 같은 '나선전화각'의 모습에서 는 근대의 탄생을 선언하는 것 같은 힘차고 활기찬 역동성을 느낄 수 있다. 일본의 근대화를 추진한 것이 무가적인 힘이었다고 하는 관점에 서 이 역동성의 유래도 찾아볼 수 있다. 그렇지만 이 역동성은 무가적 인 것을 운운하는 것만으로 설명할 수 있는 것은 아니다. 여기에는 보 다 근원적인 힘이 작용하고 있다. 그래서 다음 절 이하에서 '나선전화 각'의 형상적인 영향의 원천을 살피기 위해 유이치는 '나선전화각' 구 상을 어떻게 실제로 이루려고 하였는가를 잠깐 보고자 한다.

『유화사료』에는 '유화의 확장'이라는 오로지 한 가지 생각에서 나온 많은 건백서, 원서願書, 기획서 등이 실려 있다. '유화의 확장'이라는 것 은 결국 서양화가 일본에 자리 잡도록 하는 사업을 밀고 나가며 미술 관, 미술학교 등 서양화西洋畵를 둘러싼 여러 제도를 확립하는 사업을 가리킨 것인데 스스로 '적수공권赤手空拳'(『창축주의』)이라고 하듯이, 특 히 자산이나 권력이 있었을 리 없었던 유이치는 그것을 실제 이룩해 나 가기 위하여 자산가, 유력자, 국가, 황실 등에 기대지 않을 수 없었다.

'나선전화각'의 경우도 예외가 아니다. 다만 그 실제의 상태에 대해 서는 아직 조사가 철저하지 않다. 문서에 '유력자'(『설립주의』)나 '고귀 가高貴家'(『창축주의』)의 지원, 또는 '공의公議'[39]에 토대한 '특전特典'(앞과 같음)을 방법으로 한다는 구절이 있고 유이치는 어떤 측면을 노리고 있 었던가, 대략적인 것은 엿볼 수는 있지만 유이치가 건설을 위해 손을

[39] 정부.

쓴 실제에 대해서는 유감이지만 모르는 것 투성이다. 1881년, 즉 '나선전화각' 구상이 이루어진 해에 유이치는 당시 야마가타현령山形縣令 미시마 미치쓰네三島通庸(1835~1888)의 부탁으로 도호쿠 지방에 가서 제작을 하고 있는데 그 때에 「창축주의」와 대체로 같은 문장이 1881년 10월 25, 26일 자의 『도호쿠 마이니치신문東北每日新聞』에 실려 있다.

미시마라고 하면 후쿠시마사건(1882)[40]으로 알려져 있듯이, 자유민권운동 탄압에 가장 앞장 선 사람이며 야마가타현령山形縣令이었던 당시에 자유를 속박한 정치가로 이미 알려져 있었던 인물이다. 이와 같은 미시마의 초빙을 받은 화가가 도호쿠에서 어떠한 입장에 있었는가, 사람들의 마음의 밑바닥은 제쳐두고 신문에서는 도쿄에서 온 유명한 화가에 대한 것을 여기저기 보도한 것 같다. 또 유이치는 미시마 외에 미야기현령 마쓰다이라 마사나오松平正直[41]로부터도 주문을 받아, 「창축주의」가 신문에 실리게 되었을 때까지 센다이仙臺에 머물러 있었는데 센다이에서의 유이치의 명성은 그렇게 없었던 것 같고, 유이치는 아들 겐키치源吉 앞으로 쓴 편지에서 "이 지방 명성도 이 지역에서는 신문을 읽는 것 외에 어떠한 사람도 모르고 일일이 문장의 뜻을 설명해서 들려주지 않으면 모르며 의외이다"라고 쓰고 있다.(아오키,『유회초학油繪初學』에 의함) 이 전해의 미야기宮城박람회에 〈앵화도櫻花圖〉를 출품하여 1등 상패를 받고 있기도 하고 유이치로서는 이전의 이다테伊達[42] 62만 석의 조카마치城下町[43]에 기대하는 바가 있었던 것일까.

40 자유민권운동이 전개되는 가운데 미시마 미치쓰네가 아이즈(会津) 도로공사 사업에 반대하는 후쿠시마현(福島縣)의 자유당원·농민을 탄압한 사건.
41 1844~1915. 막부 말기의 후쿠이번사(福井藩士), 메이지시기의 관료, 실업가.
42 후쿠시마현 이다테군(郡).

다카하시 유이치, 〈앵화도(櫻花圖)〉(1879). 고토히라궁박물관 소장

43 영주가 거주하는 성을 중심으로 성립한 도시.

그렇지만 유이치가 방문하였을 때의 센다이는 불황으로 침체되어 있었는데 때마침 미야기현宮城縣에서는 노비루野蒜에 서양식 항만을 건설하는 큰 공사가 계속 진행되고 있었고 도호쿠 개발에서 해상운송의 중요한 발판이 될 만한 이 항만건설로 장래에는 활기를 찾을 것으로 예상하게 만드는 측면이 있었다. 유이치와 같은 해 같은 시기에 센다이를 찾은 젊은 하라 다카시原敬[44]는 같은 해『우편보지신문郵便報知新聞』에 연재한「해내주유일기海內周遊日記」에 "원래 이 현의 수도인 센다이는 이전에도 어슴푸레 오우奧羽[45]의 중심이 될 만한 지세였고 특히 최근에 이르러서는 점점 그 지위를 차지하여 통운의 편리를 꾀하는 것도 이 지역으로써 중심이 되고 정치적인 일의 방법을 세우는 것도 이 지역으로써 중심을 삼고, 거의 오우 7국國을 좌지우지하는 경향이 있으며, 물론 노비루野蒜의 항만도 향후 성공하려고 하고 도호쿠의 철로에도 점점 손을 대려고 하는 것에 있어서"라고 적고 있다. "도호쿠의 철로"라는 것은 이해 8월에 도쿄-아오모리靑森 간 철도부설에 대한 인가를 얻어 일본철도주식회사가 발족한 것을 가리키는 것인데 이것이 1887년 12월 센다이를 거쳐 시오가마鹽釜[46]까지의 영업을 개시하는 도호쿠본선東北本線이고 그것은 당초 노비루까지 도달할 예정이었다.

신문에 '나선전화각' 구상을 발표한다고 하는 것은 역시 무엇인가의 기대가 있었던 것일까. 혹은 도쿄가 아니라 도호쿠의 숲으로 둘러싸인 도시에 유이치는 전화각의 장소를 구하려고도 하였던 것일까. 결국 노

44 1856~1921. 외무차관을 거쳐 내무대신, 수상을 지냄.
45 오늘날의 도호쿠 지방.
46 홋카이도(北海道) 마쓰마에군(松前郡) 후쿠시마초(福島町)에 있는 마을.

비루항만은 얼마 안 있어 실패로 끝났고, 이 이후 도호쿠 개발은 일부가 남겨지게 되기는 하지만.

5. 나선건축의 계보 – 영향을 끼친 근원(1)

소라당堂

일반적으로 힘차고 활기찬 역동감이나 위치, 넓이와 높이, 두께를 가진 물건에서 받는 입체적인 축조의 느낌이 빈약하다는 일본건축에서 〈약도고〉에서 볼 수 있는 것과 같은 나선형 건축의 구상은 특이한 것이다. 다만 이노우에 미쓰오井上充夫[47]에 의하면 "둘레를 빙빙 도는 행동 공간"은 근세시기 건축의 특색으로 자리매김을 할 수 있다는 것이고 (『일본건축의 공간』), 유이치의 구상보다 앞선 나선건축의 사례도 있다. 누각건축의 앞선 사례, 예를 들면 비운각飛雲閣[48]에서도 나선 모양으로 진행하는 공간의 역동성을 찾을 수 있으며, 그러한 공간을 실체적으로 전개한 예로서는 '소라당'이 알려져 있고, 아오키青木茂는 '나선전화각' 건축구상은 이 소라당에서 힌트를 얻은 것이 아닌가라고 지적한다.(『다카하시 유이치』)

소라당이라는 것은 '우요삼잡右繞三匝'(예배대상의 주위를 오른쪽으로 돌아 3번씩 돈다)이라는 불교 예법에 토대하여 바로 그 자리에서 관음순례觀音巡禮를 하기 위한 불당으로, 정식으로는 '삼잡당三匝堂'이라고 한다. 나

47 1918~2002.
48 교토의 서본원사(西本願寺) 경내에 있는 3층 누각 건물.

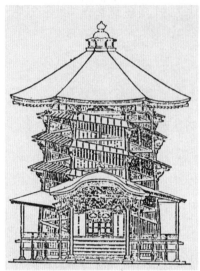

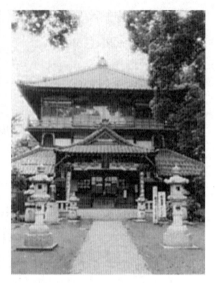

구 정종사 소라당 입면도 조원사 소라당(삼잡당)

선 모양의 회랑을 따라 관음상觀音像을 배치하고, 소라껍질 안을 올라가
듯이 오른쪽으로 세 번 돌면 관음예소觀音禮所의 방문이 끝나게 되는 것
과 같은 방식으로 되어 있다. 삼잡당이 만들어지게 되는 것은 18세기
말부터의 일이지만, 거기에는 근세적인 조작 취향과 중세(헤이안平安시
대 말기) 이래의 역사를 가진 관음觀音 방문이 연결되어 있는 기묘한 재
미가 있다.

　현존하는 소라당으로서는 아이즈會津 와카마쓰시若松市의 이이모리산
飯盛山에 있는 2층 나선구조의 구舊 정종선사正宗禪寺 원통 삼잡당(1796년
건립)과 군마현群馬縣 오다시太田市의 조원사曹源寺 관음당觀音堂(1793년 건
립)이 유명한데, 같은 소라당이라고 해도 둘 사이에는 큰 차이가 있다.
전자가 평면이 6각형 탑 모양의 건축물로서 나선구조 모양으로 외부에

표현되어 있는 것에 대해, 후자는 사각 평면의 단순 2층과 같은 외관으로, 밖에서만 보아서는 나선구조인지를 모른다. 조원사의 관음당은 안으로 밟고 들어가면 계단과 경사면slope을 이용하여 3층으로 나뉘어져 있고, 겉모습과는 갑자기 다른 조작인 것처럼 보이는 기묘한 나선공간이 펼쳐진다. 아이쓰의 것은 이중 나선의 회랑은 모두 경사면을 이용하고 있으며, 순례자는 오른쪽으로 돌아 나선회랑을 오르고, 맨 윗부분에서 이번에는 왼쪽으로 돌아 나선회랑을 내려오도록 되어 있어, 형태적으로 보아도 〈약도고〉와 비슷하고 경사면에 의하여 오른쪽으로 돌아 오르고 왼쪽으로 돌아 내려오도록 되어 있는 부분도 유이치의 구상과 겹친다. 그런데 양자의 관계를 보여주는 것은 유감스럽지만 그 어떠한 것도 없다.

덧붙여 백호부대의 분묘 지역 이이모리산飯盛山에 지은 원통 삼잡당에는 이전 프랑스 군장軍裝에 몸 채비를 단단히 한 백호부대원의 상像을 제사지내고 있었다고 하는데, 이것은 칼 게르니Karl Kerenyi[49]가 나선이라는 형상은 "죽어야 하는 인간의 점진적인 죽음을 넘어서는 생명의 지속을 의미하는 것이다"(種村季弘·藤川芳朗 역, 『미궁迷宮과 신화』)라는 글을 생각나게 해서 흥미롭다. 생각하컨대 나선의 비밀을 밝히는 흥미로운 사례라고 말할 만할 것이다.

이상 대략 소라당에 대해 살폈는데, 소라당에 관해서는 일찍이 고바야시小林文次의 뛰어난 연구 『나한사 삼잡당고』(1966)가 있어 특히 보다 깊이 고찰하기 위한 단초를 제공하고 있다. 이하 고바야시 논문을 계속 참조하면서 '나선전화각'과 소라당의 관련에 대해 살펴보고자 한다.

49 1887~1973. 신화학자, 종교사학자로 그리스 신화나 고대 종교 연구에 큰 족적을 남겼다.

오백나한사五百羅漢寺의 삼잡당

나선 모양의 건축물로서는 고대 메소포타미아의 지그랏트Zigguart나 사마라Samara의 미나렛트Minaret가 알려져 있는데, 〈약도고〉에서 볼 수 있듯이 건축의 중심주제로서 경사면slope을 이용하는 것은 대체로 고대 오리엔트에서 시작하는 것 같고, 그것이 서구나 동양에 어떻게 전해졌는가는 알려져 있지 않지만, 거기에서는 이슬람 건축의 파급과 서구 르네상스 건축의 계통을 생각할 수 있다고 한다. 나선 계단을 사용한 건축의 예로서는 바티칸의 벨베데Belvedere나 파루네제Fernese 별장 등이 알려져 있다. 이중나선의 계단을 사용한 예로서는 오르비에트Orvieto의 성 파트리지오Patrizio의 우물이나 샴보르성Chambord城의 중심계단 등을 들 수 있으며, 샴보르성의 계단 설계자로 생각되는 레오나르도 다 빈치는 이중 나선의 스케치를 남기고 있다.

일본에 관해서 말하면 사다케 쇼잔佐竹曙山(1748~1785)의 스케치 첩帖에 조셉 목슨Joseoh Moxon[50]의 『실용투시화법實用透視畫法』(1670)의 제35도圖를 베낀 이중 나선 계단도가 있으며, 그 시대 즉 18세기 말에는 이중 나선구조가 일본에 알려져 있었던 것을 알 수 있지만, 그것과 아이즈의 삼잡당의 사이에 무엇인가의 관계가 있었는가, 양자의 직접적인 관계를 증명할 수 있는 것은 그 어떤 것도 없다.

그것은 차치하고 소라당에서 창건연대가 가장 오래된 것은 이전 모토도코로本所 5번째에 있었던 쇼운 겐케이松雲元慶[51]의 오백나한으로 유명한 덴온지天恩寺 나한사이고, 그 절을 다시 일으켜 세운 쇼우센화상像

50 1627~1691. 수학책과 지도 전문의 영국 인쇄업자로 지도와 수학사전 등도 제작하였다.
51 1648~1710. 에도 시대 전기의 승려로 불사(佛師)이다.

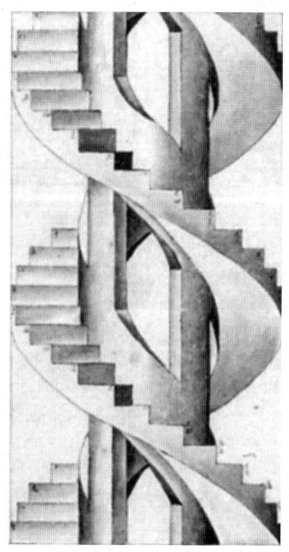

조셉 목슨의 책에 있는 〈이중 나선 계단도〉

안토 히로시게(安藤廣重), 〈명소에도백경·오백나한소라당〉. 도립중앙도서관 소장

기타오 시게마사(北尾重政), 〈모토도코로(本所) 다섯 번째 오백나한사(五百羅漢寺) 영나당도(榮螺堂圖)〉. 도립중앙도서관 소장

先和尙의 발상에 토대하여 1780년에 지어졌다.

이 삼잡당은 1874, 1875년경에 폐불훼석廢佛毀釋[52]의 타격으로 파괴되었는데, 히로시게廣重, 시게마사[53] 등 많은 회사繪師들이 에도 명소로서 그 모습을 그린 것이 있어 이전 시기를 공경·사모할 수 있다. 그러한 것들에 의하면, 나한사의 삼잡당은 네모모양의 여러 층의 건축물로 밖에서만 보아서는 나선구조라고 생각할 수 없는 조원사曺源寺 양식의 것이고, 노반옥주露盤玉珠를 올린 네모 지붕을 이은 상층에는 가장자리를 둘러 전망대를 설치해 놓았다. 다만 2층 건물로 보이지만 실제 내부는 조원사의 경우와 같이 계단과 경사면slope으로써 3층으로 나누어져 있었다고 한다.

52 메이지 정부가 불교사원과 승려들이 받고 있던 특권을 무너뜨리기 위해서 사원, 불경, 불상 등을 훼손한 사건.

53 기타오 시게마사(北尾重政, 1739~1820)로 추정된다.

에임 훔버트의 『막부 말 일본』에서. 오백나한사의 내부

　당내에 안치되어 있던 관음상은, 『에도명소도회江戶名所圖繪』에 의하면
질부秩父34관음(하요下繞), 판동板東33관음(중요中繞), 서국西國33관음(상요
上繞) 총 100체體였다. 이러한 관음상에는 기술이 뛰어난 장인의 작품이
많고, 기술이나 학문을 갈고 닦던 시절에 이 삼잡당을 찾았다고 하는 다카
무라高村光雲[54]는 뒤에 "오백나한, 백관음百觀音은 모두 겐로쿠元祿(1688~
1704) 이후의 작품으로 고대 조각을 연구하는 데에는 적당하지 않았지만
어떻든 그 시대의 유명한 장인과 훌륭한 공인工人의 작품에 나타난 예술가
의 수법이나 특징을 통해 여러 견학의 보람을 쌓기 위해서는 에도에 이
절보다 나은 장소는 없었습니다"(『목조木彫 70년』)라고 회상하고 있다. 나
한사 삼잡당은 쇼운 겐케이의 오백나한을 안치하는 그 절의 나한당과 함께

[54]　1852~1934. 일본의 불사(佛師)이며 조각가.

타니 분초(谷文晁)의 〈로이엔 화조도 모사〉

말하자면 목조미술관이었는데, 그 절에는 8대 장군 도쿠가와 요시무네德川吉宗[55]로부터 기증받은 로이엔W. Van Royen[56]의 유화 〈화조도〉(1725)가 소장되어 있기도 하다.

유이치는 현재 알려져 있는 한에서는, 이 나한사 삼잡당에 대해 그어떤 것도 적어놓고 있지는 않았지만, 그러나 유이치는 에도에서 태어나 성장하였고, 1871년에는 민부성民部省[57] 사원료寺院寮의 공직에 종사하였으며, 게다가 같은 해에 나한사 삼잡당이 있던 모토도코로에 거주를 생각하고 있었다. 그렇다면 에도명소이기도 하였던 나한사를 유이치가 찾지 않았다고 어떻게든 생각하기 어려울 것이다. 또 서양화의 매력에 빠진 유이치가 로이엔의 유화를 보러 나한사를 방문했을 것으로 상상하는 것은 자연스럽다. 그렇다고는 해도 『갑자야화甲子夜話』 권79에 의하면 이 그림은 분세이文政(1818~1831) 말기까지는 상당한 파손을 당하면서도 전해지고 있었던 것을 알 수 있지만, 그 후 이 그림이 어떻게 되었는가는 알 수 없다. 1828년에 태어난 유이치는 과연 그 그림을 보았는가 어떤가. 『이력』에도 나와 있지 않은 것을 보면, 역시 안 보았을 가능성이 크다고 말할 만할 것이다.

그러나 어떻든 간에 유이치가 나한사 삼잡당을 잘 알고 있었을 것은 의심의 여지가 없고, 혹 '나선전화각' 건축구상에 소라당이 영향을 끼치고 있다고 한다면 그것은 이 나한사 삼잡당이었음에 분명하며, 실제둘 사이에서는 나선 구조라는 것 외에 보주를 얹은 네모 지붕의 옥주玉

55 에도 막부의 제8대 쇼군.
56 1672~1742. 독일의 화가.
57 1869년 8월, 당시까지의 관제의 대개정에 의하여 민부관(民部官)이 바뀌는 형태로 태정관(太政官)에 설치된 것의 하나로 국내 행정을 관할하였다.

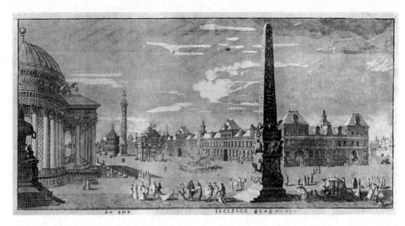

아오우도 덴젠(亞毆堂田善), 〈제루마니아(독일―역자) 곽중지도(廓中之圖)〉(1809). 고베(神戸)시립박물관 소장

공부대학교 내부(1877)

珠와 비슷한 난간(다만 〈약도〉만)의 전망대를 설치하는 등의 공통점을 찾을 수 있다. 〈약도〉에 "앞으로 나아가는 길을 모른 채 올라 정상의 전망대에 이른다"라고 기록하였을 때 유이치의 머리에는 『에도명소도회江戸名所圖繪』의 "우요삼잡右繞三匝으로 하여 생각지도 못하는 사이에 3층의 높은 누각에 오르게 되었고"라는 구절이 아마 있었을 지도 모른다.

6. 이루지 못한 박람회 계획 — 영향을 끼친 근원(2)

'나선전화각'의 원형

지금까지 보아 왔듯이 '나선전화각' 구상에 소라당이 영향을 끼쳤을 가능성은 매우 높다. 그러나 그렇다고 해서 '나선전화각' 구상에 영향을 끼친 근원을 소라당에 한정시킬 만한 이야기는 없다. '나선전화각'의 도면에는 오히려 여러 그림자와 메아리가 엇갈리고 있는 것처럼 생각된다.

그렇다고는 해도 특히 널리 조사하면 예를 들어 유이치가 1867년에 건너간 중국 상해 주변의 탑 등에서 아마 결정적인 원형을 찾을 수 있을 지도 모르지만, 그러나 여기에서의 관심의 중심은 원형을 찾는 그 자체에 있지 않다. '나선전화각' 구상과 공통성을 가진 사례나 발상을 유이치가 태어난 시대, 유이치가 살았던 세계의 주변에서 찾기 시작함으로써 '나선전화각' 구상을 그 시대, 그 세계에 세우려 하였을 것, 여기에 관심의 초점이 있다. 양식상의 원천이나 원형을 찾는다고 해도 그 목적은 유이치에게 그것을 선택하도록 만든 마음과 뜻을 파악하고, 그러한 마

음과 뜻을 정하도록 한 관계의 실마리를 찾는 것, 바꾸어 말하면 표현으로서의 '나선전화각' 구상을 여러 각도에서 생각해 보는 데에 있다.

이러한 상황에서 유이치의 주변에 주목해 보면 예를 들어 보안빌Charles Alfred Chastel de Boinville[58]의 설계와 관련한 공부工部대학교 강당의 아름다운 나선 계단(1877)이나 아오우도 덴젠亞毆堂田善[59]의 『제루마니아 곽중지도廓中之圖』(1809)의 화면 속에 보이는 나선모양의 탑이나 그 음지에 있는 건물 모습 등을 생각하게 한다. 그래서 〈약도〉 등을 보면 6층으로 솟아있는 '나선전화각'의 모습은 후지미야구라富土見櫓를 — 1657년에 천수각이 불에 타 없어진 이후 에도성의 천수각과 비슷하게 된 후지미야구라의 모습이 어딘가 조금이라도 숨겨져 있는 것은 아닌가라고 — 앞서 언급한 건축기술의 문제와 함께 — 떠올리게 하기도 한다. 또 '나선전화각'은 금각金閣이나 은각銀閣을 머리 속에 떠올리게 하는 측면도 있는 것처럼 생각된다. 성곽건축에서 천수각이나 노櫓는 금각, 은각과 마찬가지로 누각건축의 흐름에 속하는 것이기 때문에, '나선전화각'이 에도성 후지미야구라의 모습을 띠고 있다면 그것에서 금각, 은각을 머리 속에 떠올리게 되는 것은 매우 당연하다고 말할 수 있지만, 유이치는 금각, 은각 그 자체로부터 직접 전화각의 형태를 생각해 냈을 가능성도 없지는 않다. 이렇게 이야기하는 이유도 유이치는 관官에 의한 사사보물社寺寶物조사에 동행한 1872년의 스케치 여행에서 금각사[60]와 은각사[61]를 찾고 있기 때문이다.

　1849~1897. 프랑스 태생의 영국·프랑스 이중국적의 건축가. 메이지 초기 공부성(工部省)에서 건축을 담당했다.

59　1748~1922. 에도 시대 후기의 양풍화가이며 동판화가. 본명은 나가다 젠기치(永田善吉).

60　교토시 북구에 있는 녹원사(鹿苑寺)의 통칭. 절 안에 금각이 있는 곳을 금각사라고 부르

　일본 근대미술사 노트

에도의 인공 후지富士

불에 타서 무너진 에도성의 천수각은 5층 건물에 내부 6층 59미터의 큰 건축물로 그 흰 모습은 멀리 후지富士와 나란히 여름에도 구름처럼 보였다고 전해지고 있지만, 그렇게 말하면 '나선전화각'의 각뿔角錐의 형태는, 우키요에사浮世繪師들이 에도의 중요 표식으로서 선호하여 거리 풍경화에 그려 넣은 후지산, 혹은 그 베낀 것으로서 에도시대부터 쇼와昭和시대에 걸쳐 에도-도쿄 여기저기에 축조된 후지총富士塚이라는, 사람의 손으로 쌓아올린 후지富士를 생각하게 하지 않는 것도 아니다.

후지총이라는 것은 대체로 후지강富士講이라는 민간신앙의 대상으로서 지어진 것으로 메이지 이후에도 여러 곳에 만들어졌고 현재도 도쿄 근처에 많이 남아 있다. 그러나 그러한 것들 가운데에는 구경거리(=놀이터)로 만들어진 것도 있으며, 예를 들면 1887년에 아사쿠사공원 6구區에 쌓아 만든 아사쿠사후지浅草富士(약 33미터)에는 나선모양의 등산로가 있고 정상에는 전망경이 있었다고 한다. 나선모양의 등산로라는 것은 '나선전화각'과의 인연을 생각에 떠올리게 하지만, 이 후지가 만들어진 계기는 다른 데에 있었다. 그 2년 전에 아카쿠사절의 5층탑을 고쳐서 다시 지었을 때, 나선모양으로 짜 맞춘 밑 부분에서 입장료 1전을 받고 사람을 오르도록 하였는데, 이것이 대단한 인기였다는 것에 힌트를 얻어 만들어졌다고 한다. 그러나 어떤 한 주장에 의하면 이 인공적

고 있으며 무로마치(室町幕府) 막부의 장군 아시카가 요시미쓰(足利義満)가 1397년에 지은 별장이었다. 그의 사후 녹원사라는 선종 사찰이 되었다.

61 교토시 사쿄구(左京区)에 있으며 은각사의 원래 명칭은 히가시야마지쇼사(東山慈照寺) 이다. 1492년에 아시카가 요시마사(足利義政)가 별장으로 지은 것이다. 금각사는 금박을 입혔지만 은각사에는 은박이 없다.

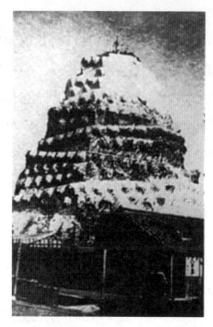

아사쿠사후지(浅草富士)

아사쿠사공원(浅草公園)에 만들어진 아사쿠사후지 높이 33미터 「浅草公園富士繁栄図」(1887)

후지는 다카무라高村光雲의 작품이라고도 말하기 때문에, 나한사 삼잡당과의 인연도 아마 있을 수도 있다. 그 다음 이것은 오사카의 예인데 아카쿠사후지의 2년 후에 이쿠타마生玉의 겐쇼사源生寺 고개 위에 낭화후지浪花富士가 세워지고 있다. 이것은 나선모양으로 점차 올라가도록 되어 있는 구조로 되어 있었다고 하며, 사진에서 보면 후지라기보다도 불사리탑처럼 보인다.

이러한 후지가 '나선전화각'과 어느 부분과 관련성을 가지고 있었던가, 그것은 전혀 알 수 없다. 그러나 이러한 나선을 그린 탑 모양의 건축물은 공통의 정신적 기반 위에 세워지고 있었던 것이 분명하고, 가운데 축과 관련하여 나선모양으로 내려가게 되어 있는 동선에는 공통의 의미가 담겨져 있는 것은 아닌가라고 생각된다. 그러나 그것에 대한 것을 생각하기 위해서는 '나선전화각'을 솟게 한 인연의 실마리를 조금 더 고찰할 필요가 있을 것 같다. 전람장의 앞선 사례 중 '나선전화각' 구상을 생각에 떠올리게 하는 것이 몇 가지 있기 때문에 그 부분부터 생각하기로 하자.

대학남교大學南校의 '박람회' 계획

전람장의 앞선 사례의 하나는 1871년에 대학남교[62]가 계획한 박람회장에 관한 것이다. 이것은 결국 계획 실패로 끝났지만, 남겨진 도면을 보면 한 변이 12칸(약 21.6미터)의 팔각형 3층 건물 모두 도옥塗屋[63]으

62 메이지 정부는 에도막부의 양학교 개성소(開成所)를 받아들여 개성학교로 이름을 바꾸어, 1869년에 에도막부의 창평교(昌平黌)와 의학교를 합쳐 대학교로 하고, '대학'으로 개칭했다. 본교인 창평교의 남쪽에 있던 개성학교를 대학남교로 바꾸고 서구의 학술을 도입하는 중추기관의 역할을 수행하도록 했다.

다나카 요시오(田中芳男)

로 유리문과 유리창을 달았고, 16판으로 이루어진 국화 문장紋章 형태의 중앙 정원을 가진 도너츠 모양의 것이 구상되어 있었던 것을 알 수 있다. 결국 사람들이 1층에서 3층까지 중심부분을 둘러싸고 관람하며 나아가도록 되어 있는데, 이 점에서 '나선전화각' 구상이 생각에 떠오른다. 문제는 유이치가 이 계획을 알았을 가능성이 있었는가 어떤가 하는 점인데, 이 박람회 계획의 중심 다나카 요시오田中芳男[64]는 유이치의 개성소開成所 시기의 동료이고, 또 이 해 12월부터 유이치는 대학남교의 후신인 남교에서 화학畵學을 가르치고 있었을 정도이기 때문에, 그것을 알았을 가능성은 충분히 있었다고 생각하여 지장이 없을 것이다.

『도쿄국립박물관백년사』에서는 이 박람회장의 계획에 1867년의 파리만국박람회의 회장—중심을 같이 공유하는 복수의 타원형 전시관에 의하여 구성된 회장의 영향을 지적하고 있다. 역시 막부와 사쓰마번薩摩藩이 격렬한 승부를 겨룬 것으로 유명한 파리만국박람회에는 실행에 옮기지 못한 대학남교박람회 계획의 중심에 있었던 다나카가 막부의 박람회 업무 담당으로서 파견되었기 때문에, 그 가능성은 충분히 있다고 말할 수 있을 것이다. 그렇지만, 도너츠 모양의 전시장이라는 발상은 무엇보다도 파리가 처음이 아니다. 예를 들면, 오사카의 고겐狂言[65]

63　방화를 위해 외벽을 흙이나 회반죽 등으로 두껍게 발라 지은 집.
64　1838~1916. 에도막부 말기부터 메이지 시기에 활약한 박물학자, 물산학자, 농학자.
65　노(能)와 마찬가지로 헤이안시대의 사루가쿠(猿楽)에서 발전한 전통예능으로 사루가쿠의 풍자 및 해학적 요소를 세련시킨 소극(笑劇).

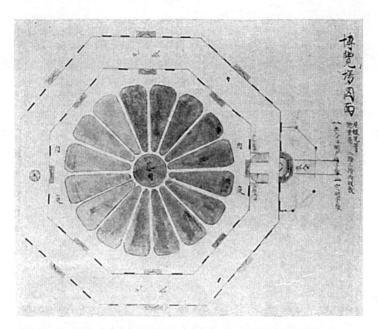

대학남교가 계획한 박람회장 플랜 물산회박람장도(物産會博覽場圖)(계획도).
도쿄국립박물관 소장

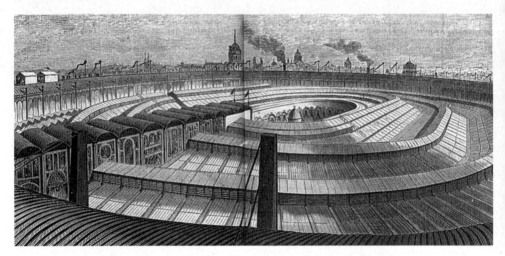
1867년 파리의 만국박람회 파노라마

작가 나카와 가메스케奈河龜助가 기무라 겐카도우木村蒹葭堂[66]로부터 귀중 물품을 빌려서 개최한 '당唐의 장막을 엶'이라는 구경거리의 회장은 원형으로서 사람들이 돌면서 관람하도록 되어 있었다고 하며, 돈다는 발상은 에도 근교의 관음영장觀音靈場을 걸으면서 돈다는 에도시대의 행동문화의 감각을 담고 있는 것으로도 생각된다.

나선도시

이렇게 보면 다시 소라당으로 생각을 돌리게 되는 것 같은데, 마에다 아이前田愛는 이 돌아본다는 움직임을 르로와 구란Andre Leroi-Gourhan[67]이 말한 '순회巡廻 공간'이라는 말로 정리하고, "명소 에도江戶 주위를 둘러본다"라고 서문에 적고 있는 아사이 료이浅井了意[68]의 『에도명소기』나

66 1736~1802. 에도 시대 중기의 일본 문인, 문인화가, 본초학(本草学)자. 장서 수집가.
67 1911~1986. 20세기 프랑스를 대표하는 선사학자, 사회문화인류학자.
68 생년 미상~1691. 에도 시대 전기의 정토진종(浄土眞宗)의 승려.

에도성을 기점으로 니혼바시日本橋, 시바芝, 시나가와品川 쪽을 시계 방향으로 돌아보는 구성을 하고 있는 사이토 겟신齋藤月岑[69]의 『에도명소도회江戶名所圖繪』에서 이와 같은 공간파악을 인정하고 있다.(『도시공간 가운데 문학』)

게다가 마에다는 『에도명소도회』의 공간파악은 "에도성을 3중으로 둘러싼 오른쪽을 향해도는 성 주위의 연못을 기본선으로 구분된 에도의 도시형태의 '제도'가 반영되어 있다"(앞의 책)라고 지적하고 있으며, '나선전화각'을 이해하는 데 큰 기준을 던지고 있다. 즉 소라당(='나선전화각')의 공간은 에도라는 거대한 도시공간을 반복한 것으로, 〈약도고〉에서 볼 수 있는 것과 같은 동적인 형태는 에도의 도시구성에서 비롯한다고 이야기하고 있듯이.

유이치는 후년 메이지유신에 공적이 있었던 사쓰마薩摩, 조슈長州, 도사土佐, 히젠肥前의 구舊번주를 '도쿄부府의 네 모퉁이'에서 제사를 지내고, 유화에 의한 초상을 각각의 사전社殿에 잘 모셔둔다는 발상을 적어놓고 있는데(1-26), 이것은 분명히 사신四神이 서로 어울린다는 에도의 기저에서도 찾아볼 수 있는 전통적인 도시구성의 원리를 이해한 것이고, 도시라는 것과 그림을 그리는 활동을 연결 짓는 발상으로서 주목을 끈다. 이와 같은 발상이 유이치 독자의 것인가 어떤가는 차치하고, 사노번佐野藩의 검술사범을 지낸 무예자(=병법가)의 집에서 태어난 데다가 뛰어난 감성을 가진 유이치의 심신에 에도라는 거대도시(=요해要害)라는 땅의 구성이 사신상응四神相應이든 나선형식이든 자연에 옮겨져 심어

69 1804~1878. 에도 시대의 고증학자.

있었던 것이라고 해도 이상할 것은 없지 않을까.

유이치가 도시의 존재방식에 대해 열린 감수성을 가지고 있었던 것은 건설장소의 선정에서도 볼 수 있지만, '나선전화각'이 힘차고 활기찬 느낌을 주는 까닭의 하나는 이러한 도시구조와의 연결에서 찾도록 한다고 말할 수 있을 것이다.

중심의 높은 곳

그런데 순회공간이라는 것에 관해서는 여기에서 한 가지 덧붙여 두고 싶은 것이 있다. 그것은 쌍육双六이라는 게임에 관한 것인데, 에도의 도시구성도 물론이거니와 계속 돌아보면서 중심부분으로 올라가는 '나선전화각'의 구조(=형태)는 쌍육이라는 게임에서 운반과 일치한다.('올라가기'가 지면의 상한上限중앙에 위치하는 형태도 있지만 중앙을 향해 올라가는 점도 같다) 그뿐 아니라 '풍경, 초목, 전투, 궁전, 불우佛宇, 초상, 기물器物' (「창의주의」) 등 만라만상의 이미지가 나선모양의 회랑에 걸린 유화에 의하여 차례차례로 나아가는 그 구상은, 그야말로 메이지의 쌍육 그 자체일 것이다. 메이지 시기에 쌍육은 단순한 놀이기구로서뿐만 아니라 정보의 전달, 교육을 목적으로 만들어져 이용되고 있었다.

쌍육의 올라가기에 해당하는 것이 '나선전화각'에서는 꼭대기의 전망대라는 것이 되는데, 아래 먼 곳에서부터 에워싸면서 점점 올라가 얼마 안 지나 중앙에 도달하게 된다는 쌍육(='나선전화각')의 구조에서 지배적인 것은 중심의 힘이고 또 높은 곳에 대한 그리움으로 그것을 생각하는 것임에 분명하다. 그러면 이와 같은 중심의 힘 혹은 중심화하려고 하는 힘이라는 것은 도대체 무엇을 의미하는 것인가. 한 마디로 대답하

쌍육, 〈도쿄명소 돌아보기 수고육(壽古六)〉. 도립중앙도서관 소장

기는 어렵지만, 예를 들어 이것에 정치적인 표현을 부여한다면 1868년 4월 21일에 발포된 「정체서政體書」에 기록된 "천하의 권력 모두를 태정관太政官으로 돌린다. 즉 정령政令에 나타날 염려를 없앤다"(『법령전서』)라는 메이지국가의 중앙집권제의 선언에 꼭 들어맞는 것임에 분명하다.

또 중앙으로, 높은 곳으로 나아가는 방향은 출세쌍육出世双六의 존재가 암시하듯이, 근대화의 민중적인 힘을 높이는 데 절대적인 작용을 하였다고 생각할 수 있는 입신출세주의의 행동 양식과도 겹치게 될 것이다. 그리고 출세하기 위해 청운의 뜻을 품고 자신의 지역을 떠나는 사람들이 목표로 하는 것은 새로운 도시에서 문명개화의 선구가 되는 도쿄에 다름이 아니기 때문에, 중심의 힘이라는 것은 도쿄라는 도시의 힘이기도 하였다. 이렇게 말할 수 있음에 분명하다. 결국 거기에는 사람들이 목표로 삼고 그리워 생각하는 높은 곳이기도 하였는데, 그 높은 곳으로 나아가는 방향을 단적으로 보여주고 있는 것은 서생書生들이었다. 즉 일본에서 유일한 대학이 있는 도쿄는 서생의 거리였고, 서생이 가장 나아가고자 하는 방향은 관리가 되는 것이었다. "서생이라고 얕보지마, 내일은 태정관의 관리"(「서생절」)라는 것이다.

생각하면, 아사쿠사후지나 낭화후지浪花富士에서 볼 수 있었던 중심부분에 얽혀 나선모양으로 올라가는 동선이 보여주고 있는 것은, 중심으로 행하는 이러한 힘이 움직이기 시작하는 것이고 그것들이 '나선전화각'과 공유하는 정신적인 기반이라는 것은 아마 위에서 본 것과 같은 것이었다. '나선전화각'에 힘차고 활기찬 느낌이 생긴 연유는 이러한 데에서도 아마 추구된 것이었다.

문명개화의 탑

문명개화의 중심이며 사람들이 목표로 삼은 높은 곳이기도 했던 도쿄는 동시에 서양문명으로 열려진 이른바 하늘의 창이기도 했고 따라서 도쿄를 그립게 생각하는 것은 그대로 서양에 대한 동경이기도 하였다. 서양관西洋館이 있는 도쿄거리의 풍경에서 서양에 대한 꿈을 펼쳐가는 사람들에게 1872년부터 5년의 세월에 걸쳐 지어진 긴자銀座의 기와집 거리는 문명개화 시기 일본의 상징이기도 하였는데, 서양의 꿈을 걸친 도쿄에서 유달리 강하게 사람들의 주목을 끌었고, 그 마음을 서양문명의 높은 곳으로 유혹한 것은 마에다도 지적하고 있듯이, 거리를 벗어나 솟아있는 서양풍 탑 모양의 건축물이었다.(앞의 책)

쓰키지築地호텔관(1868), 다케하시 진영竹橋陳營의 시계탑(1871), 제1국립은행(1872) 등 서양개화를 상징하는 서양풍 내지는 일본·서양 절충의 탑 모양 건축물을—서양으로 꿈을 유혹하는 이러한 탑들을 유이치는 도대체 어떠한 생각으로 올려다보고 있었을까. 회화에서 서양파를 대표하는 유이치가 거기에서 어떠한 영향도 받지 않았다는 것은 도저히 생각할 수 없다. 이미 서술했듯이, '나선전화각'은 누각건축의 계보를 생각하게 하는 것이긴 하지만, 거기에 서양회화의 전시장이라는 문명개화 시기가 아니고는 안 되는 시설로서의 기능이 서로 겹쳐졌을 때 예를 들면 천수각을 생각에 떠올리게 하는 제1국립은행의 탑이나 화두창花頭窓[71]이나 풍탁風鐸[72]을 가진 쓰키지호텔관 등으로 통하고 있는

70 1842~1898: 메이지 초기에 일본에서 활약한 정부고용 외국인.
71 위 부문이 첨두 아치형의 창 모양.
72 불당이나 불탑의 처마 네 모퉁이 등에 단 청동의 종.

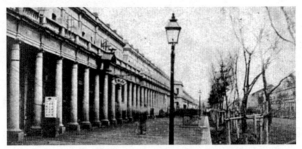

긴자(銀座) 기와집 거리

쓰키지(築地)호텔관(1868) 8월 낙성

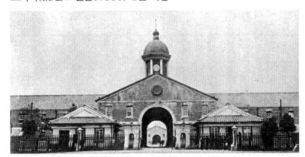

제1국립은행

워터스(Thomas James Waters, 1842~1898)[70] 다케하시진영(竹橋陳營)(1871)

일본・서양 절충의 발상을 단순한 양식으로서가 아니라, 겉모습과 내용의 관계에서 인정할 수 있다고 말할 수 있을 것이다.

이 일본・서양의 절충이라는 것에 관해서는 그것을 지탱하는 시대의 힘에 주목하지 않으면 안 되며, 그 힘은 '나선전화각'의 이 힘차고 활기찬 모습의 중요한 원천이기도 하다고 생각할 수 있는데, 그것에 관해서는 이외에 보여주고 싶은 것도 있기 때문에 절을 달리하여 언급하고자 한다.

탑에 관하여 한 가지 덧붙여 두자면, 탑 모양의 건축에서 그림을 보여준다는 시도를 '나선전화각' 구상보다도 이전에 이루어진『무강연표武江年表』의 1873년 항에서 찾아볼 수 있다. 연작정連雀町[73]의 집터 뒤 망화루望火樓를 이용하여 '유화를 엿보는 시설'을 구경하도록 하고, 누각 위에서 사방을 바라보도록 하고 있었다고 한다. 이것은 '나선전화각' 구상과의 관련성을 매우 강하게 느끼게 한 것이지만, 증거를 가지고 말할 수 있는 것은 그 어떠한 것도 없다. 그러나 이것도 높은 곳으로 나아가는 방향과 시각과의 연결에서 '나선전화각'과 정신적 바탕을 공유하는 것이었다고 말할 수 있을 것이다.

실제 가능성이 없는 미술관

엘 리츳키[El Lissitzky][74]는 타틀린의『제3 인터내셔널기념탑』에 대해 "고대형태의 개념이 새로운 재료・내용 안에서 다시 창조된 것이다"(『도주

73 도쿄 간다천(神田川) 근처에 있던, 바구니・상자・짐 등을 등에 지고 갈 때 어깨 부분을 폭 넓게 꿰매서 만든 짐꾼 제작의 직인들이 많이 살고 있던 연척(連尺)에서 유래한 마을.
74 1890~1941. 러시아의 예술가, 디자이너, 사진가 및 건축학자.

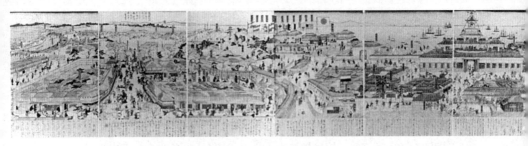

이치요사이 구니테루, 도쿄 지쿠치(築地)철포주경(鐵砲洲景)(1869).
도쿄도(東京都) 중앙구립(中央區立) 교바시(京橋)도서관 소장

하는 바벨』에서 인용)라고 적고 있는데, '나선전화각'의 형태, 특히 〈약도
고〉의 옆으로 기울어져 위로 올라가는 동적인 형태에는 바벨탑, 예를 들
면 브뤼헐Pieter Brugel de Oude[75]이 그린 것을 생각에 떠올리게 한다. 게다가
바벨탑을 생각에 떠올리는 까닭은 단순한 형태적 유사성을 뛰어넘는 중
요한 의미를 가지고 있기 때문이라고 생각된다. 즉 우선 첫째로 이 연상
은 '나선전화각' 구상이 거기에서 생겨나온 메이지 초기라는 시대를 이
해하는 좋은 비유가 된다는 점에서 중요하다. 다만 시대의 모습을 보여
주는 비유로서의 바벨의 이미지는 다음 장에서 논의할 것이기 때문에 여
기에서 특히 설명은 하지 않는다. 그 의미는 다음 장에서 보고자 한다.
여기에서는 이 연상이 가져온 박물관다운 이미지에 주목하고자 한다. 이
연상은 실현성이 없는 헛된 생각의 계보에서 보면 '나선전화각'을 잇는
것이라고도 말할 만한 점에서, 미술관이나 박물관의 핵심적인 존재의 방
식을 이미지로서 보여주고 있다. 즉 유이치의 주변 세계를 일단 떠나서,
실현성이 없는 헛된 생각이 나아가는 대로 시대를 현대까지 단번에 내려
와 보면 생각은 '바벨탑미술관'이라는 것에 닿게 된다.

75 1525~1569. 북유럽 르네상스를 대표하는 화가.

아베 고보安部公房[76]의 소설 「바벨탑의 너구리」(1951)에서 주인공 '내'가 너구리들에게 쫓기어 도망가다가 들어간 이 미술관은 천정의 갈라진 틈을 통과하는 철로 만든 나선 계단을 올라 전시실로 들어가게 되어 있었고, 그 전시실에는 빼곡히 여자 다리의 조각들이 가득히 진열되어 있다. 그리고 그 "굵은 넓적다리의 뿌리에서 잘린 여자 다리의 멋진 숲"은 원시미술, 크레타·미케네[77] 예술, 그리스, 르네상스, 낭만파, 자연주의, 추상파, 초현실주의[78]라고 하듯이 분류되어 있는데, 여기에서 바벨탑에 드러난 나의 생각은 차치하고, 이 구절에서 읽어낼 수 있는 점 ─ 잘린 다리(=죽은 것)의 단편성斷片性, 바벨이라는 이름에 얽혀 있는 혼란의 이미지, 역사적 배열, 그리고 분류라고 하는 것 등은 미술관이나 박물관의 핵심적인 모습을 보여주고 있다고 말할 수 있을 것이다. 잡다한 사물을 그것이 본래 속하는 세계로부터 분리하여 생명을 잃고 표본 형태로 분류·정리하며 역사의 관점perspective를 부여하여 질서화하고 전시·배열하고 게다가 그 총체에서는 잡다한 사물들이 많이 덮쳐 쌓인 것밖에는 없다고 하는 이미지를 말이다.

76 1924~1993. 일본의 소설가, 극작가, 연출가.

77 크레타섬에 B.C 3000년대부터 B.C 2000년대에 걸쳐 나타난 선사미술이 크레타미술이다. 이것에 이어서 B.C 16세기에서 400년 동안 아르고리스, 라코니아, 메세니아 지방을 중심으로 번성했던 그리스 본토의 미술이 미케네미술이다.

78 1920년대 프랑스에서 나타난 예술운동으로 초현실적이고 비합리적인 자유로운 상상을 추구하는 미술 경향.

7. 시대가 낳은 힘 — 막부 말 메이지 초의 문화적 혼란

행복한 바벨

'나선전화각'이 나한사 삼잡당에서 힌트를 얻었다고 하더라도, 사찰 건물을 유화의 전시관으로, 전혀 다른 방향으로 바꾸려고 하는 발상은 비약적인 것이었다. 게다가 거기에는 이루지 못한 박람회의 회장이나 서양풍 탑 모습의 건축물이나 인공적인 후지나 에도성이나 망화루望火樓의 엿보기 조정장치 등 여러 가지 영향들이 서로 엇갈리고 있으며, 근대와 전통의 양자가 걸치는 복잡한 영향관계를 생각하게 한다. 이러한 잡다한 요소를 하나로 정리하여 상상의 공간 가운데 '나선전화각'을 솟아오르게 한 것은, 생각하면 유이치의 힘의 기술이었다고 말할 만할 것이다.

이 힘의 기술을 가능하게 한 것이 서양화에 대한 유이치의 정열이었던 것은 물론이고, 그 배후에 막부 말부터 메이지 초에 걸친 문화적인 혼란이 기다리고 있었다는 점을 놓쳐서는 안 된다. '나선전화각' 구상이 성립하는 데에는 막부 말 메이지 초의 시대모습이 크게 작용하고 있었다고 생각할 수 있다. 그 가운데에서도 우선 폐불훼석의 움직임은 불교건축으로부터 종교성을 빼앗아, 회화의 전시시설로 바꾸려고 한다는 발상을 재촉·요구하는 큰 직접적 원인이 되었음은 분명하다. 이전 사찰 숙소가 있어 그 실태를 구체적으로 언급할 수 있었을 유이치에게 보면 특이한 것이다. 사람들을 근대문명의 높은 곳으로 올리는 문명개화의 소용돌이는, 사람들을 얼마 안 있어 근대의 나락으로 끌고 들어가는 거대한 것이기도 하였고, 올라가고 내려가는 소용돌이의 힘은 이전부

다카하시 유이치, 「나선전화각 창축주의」 초고　다카하시 유이치, 「나선전화각 창축주의」

터 전해지는 가치관·규범·양식을 파괴하고 갈아엎음으로써, 발상에 자유롭게 높이 뛰어오를 가능성을 던졌다.

요컨대, 시대가 낳은 힘에 관한 것인데, 여러 가지 요소를 가까이 끌어당겨 유이치가 '나선전화각'을 정리하도록 한 것이 그 힘이었다는 것에 관한 결정적인 증거가 여기에 있다. 실제는 '나선전화각'의 중심적인 발상인 나선구조라는 것은 유이치 자신의 아이디어가 아니었을 가능성이 크다. 즉 구상의 주된 목표라고도 말할 만한 나선구조에 관한 언급이 「창축주의」에서는 "덧붙여 말한다"라고 문장 끝에 적어놓고 있는데, 그 "덧붙여 말한다" 이하 나선구조에 관해서 적은 부분은 남겨진 초고(3-17)를 보면 유이치 이외의 사람들이 관여한 것 같다. 그뿐만 아니라 이 초고에는 "덧붙여 말한다" 이하를 쓴 사람과 동일한 인물에 의한 비평이 여러 곳에 적혀 있는 점이나 보탬과 뺌이 이루어져 있으며, 유이치가 누군가에게 분명히 원고의 비평을 부탁한 것 같다.

그러나 예를 들어 나선건축이라는 것이 다른 사람의 발상이었다고 해도, 그것은 그것으로 좋은 것이 아닐까. 이렇게 말하는 이유는 '나선전화각'의 모습은 유이치라는 개인을 뛰어넘은 시대의 모습 그 자체와 같은 것으로도 생각되기 때문이다. 결국 여러 잡다한 요소를 한 곳에 모아서 '나선전화각'으로 한데 묶고, 그것을 관념 공간 가운데 우뚝 솟게 만든 것은 나선구조의 안을 생각해 낸 사람과 유이치를 함께 통틀어 보여준 시대의 힘이며, 기울면서 올라가는, 〈약도고〉에서 볼 수 있는 것 같은 '나선전화각'의 힘차고 활기찬 역동성의 최대의 요인은 시대가 낳은 이와 같은 힘이라고 생각할 수 있다. 이렇게 보면 나선구조가 유이치 이외의 사람들에 의한 발상이었다고 해도 그것은 오히려 '나선전

화각'과 시대와의 깊은 상호관련성을 밝히는 증거의 하나였다고 말할 수 있다. 개인을 넘은 힘이 나타난 것, 그것이 '나선전화각'에 거대한 그 역동성을 던져 주고 있다.

그렇지만, 이미 보았듯이 '나선전화각'에는 두 가지 뜻으로 해석할 수 있는 측면이 있고, 그 성곽건축의 전통을 생각하게 하는 것과 같은 반듯한 겉모습에서 보면 오히려 역동성을 억제하는 것과 같은 인상을 받는다. 이같이 말끔하게 정리해 버린 점에서 시대에 뒷받침된 유이치의 힘 기술을 인정할 수 있다고도 말할 수 있지만, 말끔히 정리해 버린 유이치의 힘 기술 그 자체가 바벨적인 상황에서 자유로움을 빼앗아 가는 움직임의 기미였다고도 볼 수 있다. 시대의 힘의 실현이 그 힘을 종말로 이끈다는 일종의 아이러니한 사태가 거기에 전개된 것은 아니었나 생각한다. 메이지 초기에 한 세대에 널리 퍼진 서구화주의적 사상의 흐름이 점점 국수주의적 사상의 흐름으로 변하기 시작하는 것은 서구화의 거친 바람이 극에 달한 녹명관鹿鳴館 시대 — 정말로 '나선전화각'이 구상된 이 시대에서이다.

예를 들면, 제1국립은행(1872)[79]이나 오우잔각奧山閣(1879) 등의 일본·서양 절충건축에서 볼 수 있는 것과 같은 메이지 초기의 혼란한 자유로움에 대해 에도시대 이래의 토장건물 거리가 시대의 얼굴이 되기 시작하는 것은, '나선전화각' 구상과 같은 1881년에 발표된 동경방화령을 경계점으로 한 것이었지만, 사람들이 화재를 막는 건축으로서 기

79 시부자와 에이이치(渋沢栄一)에 의하여 창설된 일본에서 가장 오래된 은행이다. 1943년 태평양전쟁에서 미쓰이(三井)은행과 합병하여 제국은행이 되었다가 1948년 나누어져 제1은행이 되었다. 현재의 미즈호은행(Mizuho Bank)으로 연결된다.

와건물이나 석조건물을 선택하지 않고, 토장을 선택한 것에 대해서는 시대가 신구의 계곡 사이에 있었기 때문에, 결국 기존의 기술에 의지하지 않으면 안 되었던 것이라고 일단 생각할 수 있다. 그러나 하쓰다初田亨가 지적하듯이 극단적인 서구화정책에 대한 비판이 기와건물에 대한 사람들의 평가를 떨어뜨리고, 에도시대 이래의 토장 건물을 높게 평가하도록 한 배경이 되었다는 점도 부정할 수 없을 것이다.(『도시의 메이지』) 결국 메이지 초기의 바벨적인 자유로움을 부정하는 전통적이고 융통성 없는 것이 시대에 널리 퍼지기 시작하였고, '나선전화각'이 흐트러짐 없이 정리가 잘 된 점에서는 이러한 시대의 영향을 인정할 수 있다고 생각된다.

바벨적인 감상법

생동감 있고 활기찬 느낌을 낳은 반듯함이라고도 말할 만한 '나선전화각'의 존재방식은, 이상과 같이 복잡한 힘이 작용한 결과로 볼 수 있었는데, 덧붙여 말하면, 그 같은 복잡한 힘이 유이치를 여러 감상형식을 시도하는 쪽으로 강제로 이끌고 있다. 게다가 유이치의 감상형식에 관한 시도에서는 메이지 초기의 일본·서양 절충의 건축과 같은 자유로움을 매우 오랫동안 찾을 수 있게 되었고, '나선전화각' 구상이 이루어진 시대의 모습을 여러 가능성에서 보여준다. 예를 들면, 기둥에 걸기 위해 밑으로 길게 그려졌다고 하는 유명한 〈연어鮭〉(1877)가 그러하며 그 외에도 유화를 병풍으로 제작하기도 하고 족자로 꾸미기도 하며 화첩畵帖으로 편집하기도 하는 시도를 유이치는 활발히 하고 있다. 그중에서도 특히 독특하다고 생각되는 것은 하나오카 세이슈華岡靑洲(1760~1835)하

에서 가르침을 받은 의사 나카무라 잇사이^{中村}^{逸齋}를 그린 초상(1882)으로, 이것은 옻칠의 칸막이 같은 틀에 유리를 끼운 액자를 세워 걸고 다타미[80]에서 마주 앉을 수 있도록 되어 있다. 아마 유이치가 생각해 낸 안으로서 이 유화 걸기는 사실로 받아들일 만큼 실제에 가까운 박진성^{迫眞性}의 초상화와 마주 앉는다고 하는 색다른 체험에서 보면, 단지 일본인의 생활양식을 잘 고려한 발상 이상^{以上}의 것이다. 즉 하나의 표현으로서도 이루어지고 있는 것이다.

다카하시 유이치, 〈나카무라 잇사이 초상〉(1882)

　냉철하게 말하자면, 유이치의 이러한 시도는 일본의 생활습관에 대한 타협이고, 서양화^{西洋畵} 본래의 존재방식으로부터는 벗어난 것이라고 해도, 그것은 일본·서양 절충을 숨김없이 그대로 드러내고 있다는 점에서 독특하다고 말하지 않을 수 없다. 이 독특한 시도는 유이치의 생각은 차치하고, 노골적으로 이^異문화를 받아들임으로써 문화적 혼란의 이미지가 강하고, 절충이라고 하기보다 오히려 생각지도 않은, 씨가 다른 암수를 교배하는 이종교배^{異種交配}라고 말하는 쪽이 어울릴 것 같다. 예를 들어, 유이치가 서양화를 전통과 알맞게 조화시키기 위해 이러한 것을 시도했다고 해도, 그 결과는 지금의 시선—서양화는 양화, 전통회화는 전통회화라는 구분을 계속 따르면서, 절충성을 감춘 그럴듯한 감상형식에 익숙한 시선으로 보아서는, 예상과는 크게 다른 기이

80　일본건축에서 전통적인 바닥재.

한 생각이라고 느껴 버리는 것이며, 게다가 이와 같은 의외성은 메이지 초기 유이치의 그림에서도 찾을 수 있었다.

이문화異文化로서의 야만

1872년의 〈화괴花魁〉. 얼빠진 옆모습의 얼굴을 보여주는 긴 얼굴의 이 여자는 우키요에가 보여주는 화괴와는 확실히 이질적인 표현법으로 묘사된 것이다. 이 그림은 세련되지 않으면서도 서양화법에 의하여 아름다운 여성의 모습을 보여주고 있다. 여기에 있는 것은 일정한 양식을 갖춘 우키요에 미인의 그림 모습이 아니다. 더욱 그것이 우키요에와 다른 점은 서양화의 실제에 가까운 박진성에 가치를 두는 유이치의 작화 이념으로 보아 당연한 것이다. 그러나 그것으로는 이 그림을 확실하게 사실寫實회화라 부를 만한가 하면 그것도 아니다. 공기감空氣感의 결여, 형체가 있는 존재감의 희박성, 우키요에와도 닮은 것 같은 장식적인 색의 이용 등등 여기에서는 서양화 본래의 화법에는 없는 표현을 찾을 수 있다. 결국 이 그림은 서양화와, 서양화에 익숙한 시선에 대해 부조화의 느낌을 자아내고 있다. 더욱 이것은 단지 기술技術의 미숙이라고 해서 끝낼 수 있는 것과 같은 것이 아니다. 다카시나 슈지高階秀爾(1932~)는 『일본 근대미술사론』에서 이 그림의 부조화적 느낌에 대해 "서구의 유화라는 기법에 배경이 있는, 외부 자극을 받아들이고 느끼는 것과는 확실히 다른 느낌이 존재하고, 게다가 그 이질적인 느낌이, 원래 그것에 어울리지 않은 표현수단인 유화라는 기법을 사용하여, 보는 사람에게 전달되는 데에서 나오게 된 것으로 생각된다"고 말하며, 또한 "그 이질적인 감수성의 존재를, 스스로 자신 속에 뚜렷하게 인정한다"라고 적

기시다 류세이, 동과포도도(冬瓜葡萄圖)(1925)

다카하시 유이치, 〈화괴도(미인도)〉(1872년경). 도쿄예술대학
대학미술관 소장

고 있다.

여기에서 이야기되는 유화와 '이질적인 느낌'이라는 것은 결국 근세까지 일본인이 외부 자극을 받아들이고 느끼는 것이고, 따라서 다카시나의 지적은 유이치만이 아니라, 근세 말기부터 걷기 시작한 일본의 근대화가畵家 전반에 대해서도 맞아떨어질 만한 것인데, 유화에 대한 '이질적인 느낌'을, 유이치만큼 숨기지 않고 있는 그대로 게다가 질 높게 보여준 사람은 없다. 다카시나도 말하고 있듯이, 예를 들면 기시다 류세이岸田劉生[81]의 작업에서, 그것에 가까운 表現을 찾을 수 있다고 해도, 고유의 느낌과 유화가 숨김없이 있는 그대로 모순하며 갈등하는 〈화괴〉에서 볼 수 있는 것과 같은, 놀라울 정도로 힘있게 밀고 나가는 힘은 류세이의 작업에서는 찾을 수 없다. 일본 고유의 느낌을 강하게 의식하게 만드는 류세이의 작업 — 예를 들면 레이코상麗子像의 시리즈의 몇 작품이나 교토京都시대의 우키요에를 의식한 인물화나 순무나 수박 등의 야채를 그린 정물화 등이 어디까지나 미술이라는 영역에서 미美라는 한 점을 위해 하나로 모아 정리하고자 전개되고 있는 것에 대해, 유이치의 〈화괴〉는 '미美' 이전, '미술美術' 이전이라고도 말할 만한, 숨김없이 있는 그대로를 보여주며 야만적으로 힘 있게 밀고 나가는 힘을 느끼도록 한다.

여기에서 말하는 야만성이라는 것은 서구문화에 대응하는 이문화의 힘이라는 것과 같은 의미인데, 유이치의 작업에 높은 표현의 질이 인정되는 것은 그야말로 거기에서 유화와는 다른 감수성이 힘차게 나타나

81 1891~1929. 다이쇼에서 쇼와 초기에 걸쳐 활동한 양화가.

기시다 류세이, 〈레이코(麗子) 초
상(레이코 5세 초상)〉(1918).
도쿄국립근대미술관 소장

기시다 류세이, 〈털모자를 쓴 레
이코 초상〉(1920).
미에현립(三重縣立)미술관 소장

기시다 류세이, 〈레이코 미소〉
(청과를 가지고 있다)(1921)

있음을 찾아볼 수 있기 때문이다.

그렇지만, 이러한 존재방식은 서양화법을 몸에 익혀 배우는 것을 지
상명령으로 시도하는 유이치 자신에게는 아마 한계로 의식되고 있었음
에 틀림없다. 그러나 이러한 유이치의 한계는 그대로 문명개화 시기의
필연이며 또 시대가 낳은 힘이 나타나는 것이기도 하였다. 결국 〈화괴〉
에서의 유이치는 그 시대에서만 가능한 표현을 전형적인 형식으로 실
제 이루었다기보다 다행스럽게도 실제로 이루고 만 것이다.

'미술'이 아직 태어나기 이전

그러면 유이치 자신은 지금까지 서술해 온 사정 — 이異문화와의 긴
장에서 발현하는 고유의 감수성에 대해 어떠한 의식을 품고 있었을까.
『유화사료』에서 유이치의 말을 인용해 보기로 하자. 메이지 10년대
(1877~1886) 말부터 20년대(1887~1896) 초기에 걸쳐서 쓴 문서(3-24)
의 한 구절이다.

원래 고유의 풍치(風致)의 정밀하고 세세하며 묘한 것은 하늘이 각 나라에 준 것이므로 결코 제작 수단을 바꾼다고 해도 이 정묘함이 잃지 않을뿐더러 오히려 진정한 고유의 미를 발휘시키기 위한 하나의 큰 수단이 된다.[7)]

유이치는 여기에서 서양화법에 의하여 일본인의 감수성은 오히려 발휘된다는 신념을 말하고 있다. 이 말은 지금까지의 고찰을 근거로 하고 있다고 일단 말해 좋을 것이다. 그러나 '고유미'의 발휘라는 것이 〈화괴〉와 같은 표현을 가리키는가 어떤가는 의문이다. 앞에서도 기술했듯이, 오늘날의 시선으로 본 〈화괴〉의 매력을 아마 유이치는 한계로 느꼈을 것이 분명하고, 따라서 여기에서 유이치가 말하는 '고유미'의 발휘라는 것은 반드시 〈화괴〉에서 볼 수 있는 것과 같은 이문화에 대항한 싸움을 가리키는 것은 아니라고 생각할 만하다고 말할 수도 있기 때문이다.

그 다음으로 이 '고유미'라는 것을 생각해 낸 것, 그 자체에 대해서도 단서가 필요할 것 같다. 앞에서도 언급했듯이, 〈화괴〉를 묘사하고 있었을 때 유이치가 '미'라는 것을 어느 정도 의식하고 있었는가는 의문이기 때문이다. 적어도 그 시점에서 유이치는 류세이를 이해하였다는 것과 같은 의미에서의 '미'를 의식하고는 있지 않았음에 분명하다. 왜냐하면 류세이가, 그리고 현재의 우리들이 일반적으로 말하는 '미'는 서구적인 이념으로서의 그것이고, 이러한 의미에서의 '미'가 일본에서 본격적으로 탐구되기 시작한 것은 『유씨미학維氏美學』(1883~1884)을 독립적인 선구로 메이지 20년대에 모리 오우가이森鷗外가 하르트만Nicholai Hartmann[82] 미학에 근거하여 열띤 논쟁을 전개한 후의 일이기 때문이다. 『유화사

료』에는『유씨미학』에서 뽑아 쓴 부분이 있고, 유이치가『유씨미학』의 독자의 한 사람이었다는 점이 알려져 있지만, 그것은 물론 〈화괴〉를 제작한 훨씬 뒤의 일이다. 그래서 지금 인용한 문서 가운데 '고유미'라 해도, 그 '미'라는 단어는 메이지 20년(1887) 전후에 쓴 것임에도 불구하고, 선善이나 아름다움이라는 전통적인 의미에서 쓴 것은 아닌가라고 생각되는 구절이 있다고 할까, 그와 같이 생각해도 하나도 지장이 없는 사용법이 나타나고 있다.

또 유이치는 같은 문장에서 '미술' 내지는 '미술회화'를 언급하고 있지만, 과연 〈화괴〉를 유이치가 미술로서의 회화처럼 생각하고 있었는가 어떤가, 여기에도 의문이 있다. 왜냐하면 '미술'이라는 단어가 역사상 등장하는 것은 후에 구체적으로 보겠지만, 〈화괴〉가 그려진 1872년의 일이었기 때문이다. 〈화괴〉가 그려진 1872년부터 1887년 전후, 즉 지금 인용한 단어가 사용된 시기까지의 기간은 '미술'이라는 개념의 역사상 초기이며, 1881년의 '나선전화각'은 그 기간의 마침 중간쯤에 이른바 〈화괴〉에서 찾을 수 있는 것 같은 힘의 도움을 얻어 구상되었다.

그러면 이렇게 '나선전화각'은 메이지 초기의 바벨적인 상황에서 역사의 지평으로 올라 왔지만, 그러나 이미 반복적으로 기술했듯이 거기에는 〈화괴〉와 같은 전통과 근대를 삐걱거리게 하는 야만적인 힘은 명백하게는 느낄 수 없다. 그렇다고 그것은 전통에 순순히 따른다고 하는 것도 아니다. 나선을 그린 이 모습에서는 일본의 전통적인 건축의 멍에를 벗어나는 힘차고 활기찬 느낌을 찾을 수 있다. 그 역동성은 〈화괴〉

82 1882~1950.

를 가능하게 만든 것과 같은, 제도와 질서가 없는 혼란한 시대의 힘이고, 전통적인 세계와 떨어지려는 근대의 힘이 나타난 것이기도 하였다. 요컨대, 그것은 메이지 초기의 바벨적인 상황의 에너지를 전통적인 양식에서 계속 하나로 합치며, 그 통합을 통해서 전통을 근대의 힘 쪽으로 극복하려고 하고 있다. '미술' 개념에 관해서 말하면, '미술'이 생겨나기 이전의 여러 조형을 정리 · 분류하고, 그것을 '미술' 쪽과 맺어주려는 것과 같은 곳에 그것은 위치하고 있다. '미술'이전부터 '미술' 쪽으로 움직이게 하는 장치가 될 만한 것, 그것이 '나선전화각'이었다.

이렇게 보면, 유이치가 감상형식에서의 바벨적인 형식의 시도도 얼마 안 지나서는 서양화 본래의 존재방식으로 바뀌지 않고서는 안 될 것이다. 서양화가 전적으로 활용되기 위해서는 이전 (시바) 고칸이 말한 것처럼, 보는 것까지 포함한 회화체험 전체의 제도적 개혁이 필요하게 될 법하기 때문이다. 이러한 지향을 한 마디로 말하면 회화의 근대화가 되는 것인데, 그것이 〈화괴〉나 바벨적 감상법의 야만적 힘을 긍정하는 시선에 네거티브적인 힘이 출현하는 것으로 비추어지는 것은 말할 필요도 없다. 다만 근대화라고 해도 그것은 매우 복잡한 형태의 것이고, 근대화(=서양화)라는 공식적인 도식으로는 전부 다 담을 수 없는 존재방식을— 적어도 당초에는— 보여주게 된다. 여기에서 시작하려고 하는 근대화의 새로운 움직임은 전통이라는 장식을 몸에 두르고, 명백한 서구화의 움직임과 오히려 대립하게 되기도 한다.

〈화괴〉의 시대가 낳은 힘을 없애는 이 복잡한 둘 이상과 같은 하나의 힘은 '나선전화각'이 구상된 메이지 10년대(1877~1886) 중엽 이후 여러 가지 형태로 나타나기 시작한다. 국수주의의 시대가 이미 거기까지

와 있었다. 하쓰다 도오루初田亨는 『도시의 메이지』에서 메이지 20년대 (1887~1896)부터 전국적으로 퍼지기 시작하는 예로 토장건물에 대해 이렇게 적고 있다.

> 메이지 초 민가 건축물에는 겉모양은 서양풍이었음에도 불구하고, 전통적인 일본풍 작은 집 뼈대들이 많았던 것에 비해, 메이지 중기부터 후기에 걸쳐서는 전통적인 토장 구조의 겉모양을 가지면서도 서양풍의 작은 집의 뼈대를 가진 사례를 볼 수 있었다.8)

전통적인 누각건축으로 여겨지는 건물에서 유화油繪를 전시한다는 '나선전화각'의 발상은, 아마 이러한 시대의 공통적인 흐름을 먼저 흡수한 것이라고 말할 만한 것이다.

8. 두 사람의 F[83] – '나선전화각' 구상의 배경(1)

폰다 네지와 공부미술학교

다카시나高階秀爾는 앞서 인용한 『일본 근대미술사론』에서, 다카하시 유이치의 그림이 1878년경부터 빈틈없는 표현력을 급속히 잃어 가는 점을 지적하고, 그 원인을 유이치가 1876년에 공부미술학교의 교사로 일본에 온 폰다 네지와 서로 알게 된 이후, 서양의 정통적인 유화 표현

83 폰다 네지와 페놀로사.

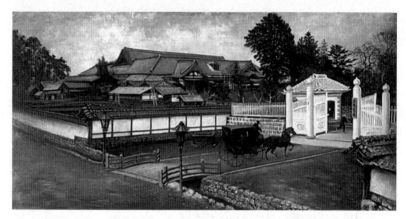

다카하시 유이치, 〈미야기현청문 앞 그림〉(1881). 미야기현(宮城縣)미술관 소장

을 접한 데에서 찾고 있다. 결국 "서구 감수성의 전통을 언급한 유이치
는 이미 〈화괴〉에서 볼 수 있는 것과 같은 '파격적인' 표현에 몸을 맡길
수 없게 되어 버렸기 때문이다"라는 것인데, 분명히 〈화괴〉에서 볼 수
있는 것과 같은 매력적인 야만성은 이 시기를 경계로 잃게 된다. 유화
를 액자로 한다든가 화첩으로 제작한다는 독특한 시도는 계속 되지만,
이문화로서의 유화와 고유의 감수성[84]의 모순·갈등의 극은 후퇴하고,
유화법油畵法의 주도로 감수성에 전면적으로 익숙해진다. 이러한 사태
는 이 시기부터 활발하게 그려진 풍경화에서 자주 볼 수가 있다. 예를
들면 〈아사쿠사원망浅草遠望〉(1878)이나 〈불인지不忍池〉, 그 다음 〈구리
코산터널도栗子山隧道圖〉(서동문西洞門·大)(1881) 등에서는 공기감이나 빛
의 표현에도 크게 신경을 쓴 흔적을 엿볼 수 있다. 결국 이러한 그림들
은 명소그림적인 작화의식을 벗어나 서양적인 의미에서의 풍경화로 계

84 외부세계의 자극을 받아들이고 느끼는 것.

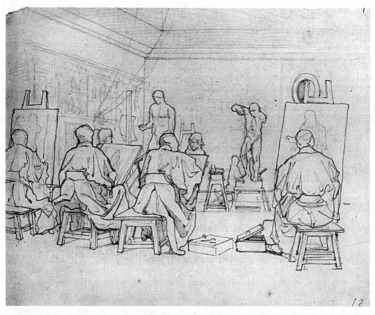

마쓰오카 히사시(松岡壽)(1862~1944) 공부미술학교 회화과교실(1878). 오른쪽부터
다카하시 겐기치(高橋源吉)(1858~1913), 니시케이(西敬), 아사이 주

속 나아가고 있는 점에서 청신한 매력을 보이고 있으나, 이것은 〈화괴〉의 매력과는 결정적으로 이질적異質的인 것이다. 그렇지만, 그러한 것들과 같은 시기에 예를 들면 〈미야기현청 문 앞 그림宮城縣廳門前圖〉(1881)과 같은, 유화 본래의 표현성은 차치하고 고유의 감수성이 전체의 경치가 되는 것과 같은 그림이 나타나지만, 그러나 그것은 이미 야만스러운 힘을 잃고 있다. 극단적으로 말하자면, 그것은 단순히 원시적 서양화라는 것에 지나지 않는 것처럼 생각된다.

폰다 네지가 교사로 재직했던 공부미술학교는 1876년에 공부성工部省의 공학료工學寮에 설치된 일본 최초의 '미술학교'로 이탈리아 주일공사 알렉산드르 페Alessandro Fe D' Dstiani 백작의 열정 어린 건의도 있었고, 교사는 모두 이탈리아 사람들이었다. 즉 회화의 폰다 네지, 조각의 라구자 Vincenzo Ragusa,[85] 건축 장식의 카페레티Cappelletti(다만 실제로는 예과를 담당) 세 사람에 의하여 공부미술학교의 수업은 시작되었다. 교사들이 서양인이었다고 하는 것은 기예 전반이 어떤 일이든 간에 고용된 외국인의 지도에 의지하지 않을 수 없는 상황에 있었던 당시의 일본으로서 이른바 당연한 절차였고, 이것은 서양화법을 받아들인 역사에서 획기적인 일이었다. 유이치도 거기에서 배운 반쇼시라베쇼蕃書調所로부터 개성소開成所에 이르는 막부의 양학연구기관에서 테크네의 학습은, 화법畵法을 몸으로 실현하는 사람—살아 있는 테크네를 얻지 않은 채였고, 그 때문에 유이치는 막부의 개성소에 있으면서 여전히 찰스 워그맨Charles Wirgman(1832~1891)이라는 『일러스트레이티드 런던 뉴스The Illustrated London News』의 기

85 1841~1927. 이탈리아의 조각가.

자(=삽화 화가) 밑으로 들어가지 않으면 안 되었다.

말할 필요도 없이 공부미술학교는 서양과의 동등을 목표로 하는 '문명개화'(서양화로서의 재문명화)의 하나로서 설치되었던 것인데, 그렇다고 반드시 메이지 정부가 '미술'이라는 문화적인 가치를 존중한 결과라고는 말할 수 없다. 현재 이 미술학교를 '미술학교'라는 이름으로 부를지언정, 반드시 예술가 육성을 목표로 하고 있었던 것은 아니었다. 공부미술학교의 성격은 학교 이름에서도 나타나듯이 이 학교가 공부성이라는 식산흥업정책의 중심 부분에 설치됨으로써 규정되고 있었다.

『일러스트레이티드 런던 뉴스(The Ill-ustrated London News)』 특파원 찰스 워그만(Charles Wirgman)

실용기술로서의 서양화법

'공부工部'라는 것은 본래 중국의 수나라 때 설치된 조영공작造營工作의 일을 맡아보는 기구로서, 그 '공부'라는 단어를 이름으로 1870년에 설치된 공부성은 주지하듯이 근대공업을 서양으로부터 옮겨심는 것을 목적으로 하는 식산흥업정책의 출발점이 된 현업現業관청이었다. 그와 같은 관청으로부터 감독관리를 받는 학교가 어떠한 성격을 갖게 되는가는 일일이 지적할 필요도 없다. 즉 공부미술학교는 실용기술의 입장에서 미술가라기보다 직인職人 내지는 기술자의 육성을 목적으로 하고 있었고, 이것은 교칙 첫 부분에 '학교지목적學校之目的'으로서 분명하게 적어놓고 있었다.

미술학교는 서구 근세의 기술을 우리 일본국 전래의 직풍(職風)으로 옮겨, 백공(百工)의 보조로 하기 위하여 설치하게 되었다.[9]

결국 이 학교는 근대 서구의 화법과 조각술을 통하여 일본에서 이전부터 전해 내려오던 공작기술의 존재방식을 변혁하고, 여러 수공업 장인이나 직공을 보조하려는 의도로 문을 열게 되었다.

다만 '미술'을 실용성과 연결시키는 이러한 발상은 반드시 식산공업 정책에서 나온 것이라고만 할 수 없다. 대체로 그와 같은 발상은 무단적武斷的인 기술주의라는 일본 근대의 기조(식산흥업정책의 연원)에서 생겨난 것이었다고 생각할 수 있기 때문이다. 더욱 더 거슬러 올라가 서양화법을 '실용의 기技'로 이해하는 텐메이기天明期[86] 이후의 서양화에 대한 관점觀点에서 비롯된 것이라고 생각할 수 있기 때문이다. 현재 시바 고칸의 후예로 스스로 인정하는 유이치는 회화에 관한 것을 지도·감독하는 화학국畫學局은 공부성工部省 혹은 대학동교大學東校(의학부의 후신) 안내에 설치할 만한 것이라고, 공부미술학교 창설 훨씬 전부터 생각하고 있었다.

또 회화를 공업 부류에 자리매김을 하는 사고방식은 「공부성을 설치하는 뜻」에 보이는 "공예는 개화의 본本"이라는 구절 중 '공예'라는 단어와 관련되어 있는 다음과 같은 사정도 얽혀 있었다. '공예'라는 단어는 이 시대에는 공업이라는 의미로 사용되고 있었고, 게다가 한어漢語로서 전통적인 의미의 '공예'에는 궁술弓術, 마술馬術, 바둑 등과 함께 서

86 1781~1789.

書와 화畫도 포함되어 있었다. 결국 회화, 조각과 공업 간 관계를 '공예'라는 단어가 맺어주고 있었는데, 여기에 회화나 조각이 공부성의 학교에서 취급하게 된 역사적인 배경을 엿볼 수 있다.

> 지금 서구에 있는 이 기술들을 일본에 도입하려고 하는데 오늘날 학생들은 여태껏 그 기술을 전혀 몰랐기 때문에 이것들을 가르치는 사람은 단과의 학술 전문보다는 오히려 전반적인 것을 취득하는 것이 바람직하다.10)

이것은 공부미술학교 창설 당시의 공부성 장관工部卿 이토 히로부미伊藤博文가 적은 공부미술학교의 교사 선발기준이다. 여기에 공부미술학교의 교육방침이 잘 나타나 있는 것처럼 생각되는데, 폰다 네지도 이러한 정부의 뜻을 기본으로 서양화의 기초 교육을 목표로 하였다. 그러나 후지 마사조藤雅三(1853~1916)에 의한 수업의 기록(구마모토 겐지로우隈元謙次郎, 『메이지 초기 일본으로 온 이탈리아 미술가의 연구』에 수록)을 보면, 폰다 네지는 기술만을 가르친 것도 아니었던 것 같다. "가령 아름답게 그리지 못해도 그 법칙을 지킬 때는 나는 그것을 칭찬하겠다"라고 미보다도 화법畫法에 충실해야 한다는 점을 이야기하면서, 그 한편으로 "대개 실물이나 실제 경치를 그대로 본떠 그리는 법칙은 가령 좋아하는 취미라고 해도 천연 그대로를 그려서 사생하여 우등의 그림이 되는 일은 드물다. 때문에 그 위치 혹은 나무의 가지런한 모양이 혹시 더러우면 그 위치에 따라 나무를 줄일 수 있다"거나 "아름다운 광경을 제작하는 그림은, 있는 그대로를 그릴 때 대체로 더럽다고 생각되는 물건은 모두 삭제하여 위치를 조사한 후에 그것을 그대로 그릴 만하다"라는 식으로,

예술적인 배려라는 것을, 즉 '미술'로서의 회화에 대해서도 폰다 네지는 이야기하고 있으며, 그와 같은 측면에서도 아사이 主浅井忠[87]나 고야마 쇼타로小山正太郎 등 얼마 안 지나서 명치미술회明治美術會에 모이게 되는 공부미술학교의 젊은 화학생畵學生들에게 크게 영향을 끼쳐 감정을 바람직하게 변화시키는 힘을 발휘한 것이라고 생각할 수 있다.

일본에 온 페놀로사

그런데 '공부미술학교규칙'을 보면, 입학연령은 남자 15세 이상 30세 이하, 여자 10세 이상 20세 이하로 되어 있으며, 1868년에 41세였던 유이치는 공부미술학교가 설립된 해에는 도저히 학생이 될 수 있는 나이가 아니고, 또 이미 화가로서 활동하고 있던 유이치는 학생이 될 입장도 되지 않았다. 그래서 유이치는 『이력』에 "콘토에 씨[88]의 소개로 종종 폰다 네지의 화실을 찾아, 휘둘러 베껴 그린 휘사揮寫를 보고 그림에 관한 화설畵說도 듣고 깊이 교류를 하기도 하며"라고 적고 있듯이, 페 백작(콘토에)의 소개로 폰다 네지와 개인적으로 가깝게 지내게 되어 살아 있는 테크네를 친숙하게 접하게 된다. 폰다 네지가 일본에 머문 기간은 기껏 2년, 다카시나가 유이치에게 작풍作風 변화가 일어났다고 지적하는 1878년은, 실은 폰다 네지가 병을 얻어 출국길에 오른 해였다. 그리고 이 해 폰다 네지와 바꾸듯이 하버드대학에서 철학을 공부한 약관 25세의 청년학자가 일본으로 와서, 도쿄대학 문학부의 교사로 취

87 1856~1907. 메이지 시대의 양화가, 교육자. 동경미술학교와 경도고등공예학교 교수 역임.

88 이탈리아 전권공사.

임한다. 어네스트 페놀로사─유이치와도 인연이 깊은 이 청년학자는 잘 알려져 있듯이, 얼마 안 지나서 회화의 국수주의적 개량운동[89]을 이끄는 이론가로 활약하게 된다. 그렇게 메이지 초기부터 문명개화의 상황에서 서양화법의 습득에 노력해 온 메이지의 회화는, 페놀로사가 국수주의적 개량주의의 활동을 시작하는 메이지 10년대(1877~1886) 중반 이후 10년 가까운 기간 동안 국수주의의 지배로 억압을 받게 된다.

어네스트 페놀로사

메이지 10년대 이후 다카하시 유이치의 표현력의 쇠퇴는 다카시나가 말하고 있듯이 폰다 네지와의 만남으로 서양화의 정통을 접하였기 때문이었고, 게다가 거기에는 국수주의의 지배라는 시대상황도 크게 영향을 끼치고 있었음에 분명하다. 그러나 그것은 유이치가 국수세력에 꼼짝 못하게 되었다고 하는 것과 같은 의미는 아니다. 생각하면, 유이치는 폰다 네지로부터 받은 것과 같은 정통의 충격을, 국수주의의 등장과 우연히 만남으로써 또 한번 다른 각도에서 받게 되었다. 일본 근대미술사에서 서로 대립 관계에 있는 폰다 네지와 페놀로사, 이 두 사람이 일본의 회화에 끼친 영향은 근대화(=서양화西洋化)라는 관점에서 거시적으로 볼 때 그렇게 분리되어 있지 않았다는 점을 알게 된다. 양자에 공통적이었던 것은 단지 주도권 장악만이 아니었다. 이것을 분명히 알 수 있는 것은 아마 '나선전화각' 구상에서 찾을 수 있는 네거티브한 힘으로 나아가는 방향을 분명히 하는 것이기도 한 것임에 틀림없고,

89 자본주의 사회의 발전으로 인한 모순 등을 극복하기 위하여 체제를 변혁하지 않고 점진적으로 바꾸어 감으로써 그 체제를 유지하려는 입장.

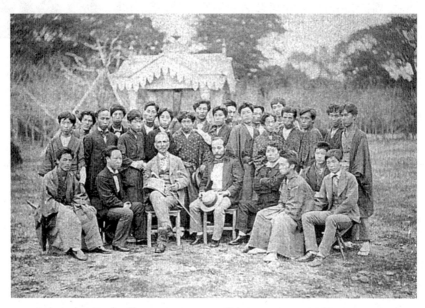

폰다 네지 선생 귀국 기념 사진(1878.9). 폰다 네지(중앙 왼쪽), 그 뒤로 고야마 쇼타로, 그 오른쪽에 마쓰오카 히사시, 두 사람 건너 아사이 주

그 비밀을 쥐고 있는 것은 아마 페놀로사라는 남자인 것 같다. 그러나 구체적인 것에 대해서는 차례로 보기로 하고, 여기에서는 우선 다음의 두 가지 점을 지적하는 것으로 그치고자 한다.

국수주의의 움직임은, 메이지 회화의 토대나 중심을 서양화법에서 전통화법으로 바꾸었다는 것은 말할 필요도 없는 것이고 ① 그 움직임은 그러나 거기에 멈추지 않고 전통회화의 존재 방식 자체도 전환을 촉구하는 개량주의로 전개되었다는 점, ② 게다가 이러한 움직임은 단지 화법畫法의 문제에 그치지 않고, 번역에 의하여 서양에서 가져오게 된 '미술'이라는 것을 일본에서 실현하는 것도 목표로 하였다는 점, 이 두 가지이다. 국수주의라는 것은 결국 "전통적인 토장 건축이라는 겉모양을 띠면서도 서양풍의 작은 집의 구조의" 건축물과 같은 것이었다.

9. 1881년의 의미 – '나선전화각' 구상의 배경(2)

식산흥업정책의 전환기

폰다 네지와 페놀로사가 바뀌었고 드디어 회화·공예상의 국수주의가 머리를 들기 시작하는 메이지 10년대(1877~1886) 전반은 정치·경제적으로도 큰 전환기를 맞이하고 있었다. '나선전화각' 구상을 생각할 때, 거기에 눈을 돌리지 않고서는 끝나지 않는다. 무엇보다 유이치에게 그림활동은 하나의 사업이었기 때문이다.

그래서 우선은 정치경제의 움직임을 보기로 하자.

서남전쟁西南戰爭[90]으로 불평 사족에 의한 반란이 끝났고, 이른바 메

이지유신 시기의 끝을 알린 것이 1877년, 이것으로써 일단 안정을 찾은 메이지 정부는, 또한 1881년의 정변[91]을 통한 부내部內 통일로 사쓰마조슈薩長(사쓰마와 조슈) 번벌 정부를 확립함과 함께, 높아져 가는 국회 개설청원 움직임과 민권파 저널리스트(=도시 지식인)에 의한 정부비판에 대처하고자, 1890년에 국회를 개설한다는 뜻의 성명을 내놓는다.

또 이것과 병행하여 헌법체제의 설계(=구축)에 손을 댔고, 1884년에는 헌법의 기초起草와 여러 제도의 개혁을 위한 조사기구로서 제도취조국制度取調局이 설치된다. 메이지 정부는 그 한편으로 천황제 지배기구의 완비를 계속 서두르면서, 자유민권운동에 대한 탄압을 강화하였고 자유민권운동은 1881년 자유당 결성 이후, 드높임(고양)에서 확 바뀌어 격렬함과 히요리미日和見[92]의 두 가지 길을 밟게 된다. 또 서남전쟁 때 막대한 전쟁비용을 치른 정부는 재정적 곤란에 빠졌고 인플레이션이 심각하게 되었는데, 이러한 경제적 위기로 관영官營사업의 경영 부진과 함께 식산흥업정책의 전환은 피할 수 없게 되었다. 즉 1880년에는 군사 및 통신, 정련精鍊야금冶金 부문을 제외한 관영공장이나 광산을 팔아 넘기는 일이 일정에 따라 추진되었고, 1881년에는 대장大藏·내무內務성이 맡고 있던 권상勸商·권농勸農 관계사무를 정리하여 하나로 통합하기 위하여 농·상공행정農商工行政을 관장하는 농상무성農商務省이 새롭게 설치되었다. 1881년의 정변에 의하여 등장한 마쓰가타松方 디프레

90 1877년에 현재의 구마모토현(熊本縣)·미야자키현(宮崎縣)·오이타현(大分縣)·가고시마현(鹿児島縣)에서 사이고 다카모리(西郷隆盛)를 맹주로 하여 일어난 사족에 의한 무력 반란이다.
91 오쿠마 시게노부(大隈重信) 일파가 메이지 정부의 중추에서 추방당한 사건.
92 어느 정해진 생각에 의한 것이 아니라 형세를 보아 유리한 방향으로 가고자 하는 것.

재정[93]은 관업을 팔아넘겨 군사산업을 중심으로 하는 산업계의 재편성이 추진되었고, 정치가와 손잡은 상인자본의 산업자본으로의 전환을 다그쳤고, 이로써 재벌의 형성이 촉진되어 가게 되었다. 그것은 대체로 근대산업시스템을 옮겨 심는 것을 과제로 시작된 식산흥업정책을 완성(=전환)으로 이끄는 일이기도 하였다.

식산흥업정책의 전환이라는 것은, 당시까지의 식산흥업정책을 이끌어 오던 오쿠보 도시미치大久保利通(1830~1878)의 시책에 대한 반성이기도 하고, 그 의미에서 1878년의 오쿠보의 암살도 식산흥정책의 전환에서 놓쳐서는 안 되는 중요한 사건이었다. 이와쿠라[94]사절단의 일원으로서 근대 서구 여러 나라를 빠짐없이 둘러본 오쿠보는, 그 체험에 토대하여 1873년에 내치內治 전반을 담당하는 내무성을 새롭게 설치하고, 내무·대장大藏·공부의 3성 체제하에서 공업화의 본격적인 전개를 위한 방법을 세우는 한편, 재래산업의 육성, 농업 개량에도 뜻을 두고, 또한 박람회·박물관의 제도를 정비하는 등 일본의 근대화를 추진하는 도구를 준비하는 데 힘을 기울였는데, 그 성과를 보지도 못한 채, 1877년—내무성 주관의 제1회 내국권업박람회가 서남전쟁을 진압하고 개최된 그 다음 해에 반정부 테러리스트에 의하여 암살되었다.

오쿠보는 암살되기 직전의 담화에서, 1868년부터 내국권업박람회와 서남전쟁의 1877년까지를 창업시創業時라고 아우르고 1878년부터 1887년까지를 "더욱 중요한 시간으로서 국내정치의 정비와 민간자본

93 서남전쟁 이후 인플레이션 경제를 대장경 마쓰가타 마사요시(松方正義)가 전환한 디플레이션 정책.
94 이와쿠라 도모미(岩倉具視).

의 육성은 이 시기에 있다"(『大久保利通文書』권45)라고 기술하고 있었다. 산업부르주아를 계속 육성하면서, 입헌체제의 확립으로 나아가게 되는 그 후의 역사에 비추어 볼 때, 이러한 오쿠보의 전망은 핵심을 찌른 것이었다. 그러나 시대의 전개는, 20년이라는 단락 앞에 놓치기 어려운 중요한 또 하나의 구분이, 오쿠보 자신의 암살이라는 것을 또 하나의 사건으로 하여 설정되기에 이르렀다. 즉 1881년이 그 구분이다. 이 해의 중요성은 지금까지 보아 왔듯이 이미 분명해졌는데, 1881년은 오쿠보가 남긴 뜻을 잇는 형태로 일본 최초의 본격적인 박물관 건축이 끝난 해이고, 또 그 건물을 핵심 회장會場으로 하여 제2회 내국권업박람회가 개최된 해이기도 하였다. 그뿐만 아니다. 천황제 권력의 재정적 기초의 확립을 목표로 일본에서 처음으로 토지에 대한 사적 소유권이 확립되는 지조개정地租改定사업[95]이 대체로 완료되어, 지조개정사무국이 폐쇄된 것도 1881년이었으며, 입헌체제를 위해 황실재정의 설정에 정부가 새롭게 본격적으로 손을 대기 시작한 것도 그 해쯤부터이다. 또 무역수지에서 메이지유신 이래 계속 된 수입초과入超(=적자)가 수출초과出超로 바뀐 것도 1882년이었다.

하야시야 다쓰사부로林屋辰三郞(1914~1998)는「문명개화의 역사적 전제」에서 메이지 10년대(1877~1886)가 되어 문명개화의 중심 목표점이 식산흥업에서 입헌정치로 옮겨 갔다고 지적하고 있다. 즉 1881년의 정변 이후 메이지 정부는 확고한 국가를 건설하는 데 있어서 정치제도부터 본격적으로 손을 댔다. 게다가 이와 같은 제도 확립으로 나아가는 방향

95 1873년.

은 지배자만의 일이 아니라, 국회개설청원운동에서 볼 수 있듯이 이른바 국민적인 지향이기도 하였다. 국회개설의 조칙詔勅에 대해서 자유당에 가까운 입장에 있었던 『아사노朝野신문』은 「1881년을 잊을 수 없다」(12월 24일 자)라 하여 이렇게 적고 있다. "이 해는 즉 여론으로써 사회를 개량하고 새로운 시대라고 말할 만하다"(뒤의 나가이永井 논문에서 인용)라고.

국수주의의 새로운 출현

그러면 중요한 명치회화인데 식산흥업정책 안에서 육성된 서양화법이 이러한 전환과 관계없이 끝난 것이 아니다. 1885년, 식산흥업정책의 출발이 된 공부성은 폐지되었고, 이것으로써 근대산업 시스템으로 옮겨심는 것을 과제로 하는 식산흥업정책은 완료되었는데 그 2년 전에 공부미술학교는 이미 문을 닫았고, 그것으로써 양화洋畫와 정부와의 연결은 일단 끊어지게 되었을 뿐 아니라, 그 이후 정부는 손바닥을 뒤집듯이 전통회화의 장려에 뜻을 두고 최초로 독립한 관설官設 '미술' 전시로서 1880년에 개최한 관고미술회觀古美術會를 그 다음 해에는 국수주의 쪽에 맡기어 버린다.

다케코시 요사부로竹越與三郎(1865~1950)는 『신일본사新日本史』 중권(1892)에서 미술과 관련한 메이지 10년대(1877~1886)의 국수주의를 국수보존주의의 선구로 자리매김을 하고, "지금이야말로 이 구舊 사회를 그리워하는 태도는 단지 미술에 멈추지 않고 문학에서도 일어났고, 문학과 함께 제도와 문물에서도 일어나 제도와 문물로부터 바로 정치 사상에서도 일어났으며, 지금은 분명한 정치적 의의가 되어 유일한 관고觀古미술박람회는 실로 전 국민의 사상을 한 번에 바꾸는 흐름이 된

것은 여전히 자유사상이 면직물의 일종인 가네킨[96]과 함께 수입되어 온 것과 같다"라고 기술하고 헌법제정, 국회개설이 정치일정에 오름과 동시에 나타나게 된 법권주의法權主義(법률제도에 의한 통치를 주장하는 것)가 이와 같은 보수적 물결과 '접목'되어 얼마 후 국가주의가 양성되어 가는 과정을 비판적으로 서술하고 있다.

미술운동이 새로운 시대를 열었다고 하는 지적은—그것이 예를 들어 비판적인 관점에서 서술되었어도—실로 매력적이었고 실제 메이지 10년대의 국수주의는 오카쿠라 덴신岡倉天心이라는 메이지 20년대(1887~1896)에 큰 사상의 싹을 낳기도 하였지만, 그 추세에서 메이지 10년대의 회화·공예상의 국수주의는 메이지 20년대의 국수주의와는 획을 그을 만한 것으로 생각된다. 메이지 10년대의 미술과 관련된 국수주의 운동은 메이지 정부의 수출진흥책과 관련한 실리주의적인 측면이 강하였고 메이지 20년대의 내셔널리즘—밑으로부터의 비판력을 준비한 가카쓰 난陸羯南(1857~1907), 미야케 세쓰레이三宅雪嶺(1860~1945), 미우라 주고杉浦重剛(1855~1924), 시가 시게다카志賀重昂(1863~1927) 등 국수주의나 「교육칙어」로 요약되는 관료 이론가(이데올로기)들의 국수주의와는 구별할 만하다. 메이지 10년대의 미술과 관련한 국수주의의 직접적인 계기가 된 용지회龍池會(류치카이)의 활동은 대체로 자뽀니즘의 파도를 탄 전통공예품이 서구의 박람회에서 좋은 평가를 받았고, 유력한 수출품으로 간주되기에 이른 점에 실마리를 열었고, 그 '고고이금考古利今'라는 표어에 대해 불평등조약하에서 바로잡기 어려운 수입초과

96 금건(金巾). 포르투갈어 canequim에서 유래.

경향이라는 문제를 안고 있었던 정부가 그것이 올바른 방향이라고 생각하게 되었다. 메이지 10년대 후반은 녹명관鹿鳴館[97]으로 상징되는 극단적인 서구화 정책을 서양과 어깨를 나란히 하는 것을 목표로 추진하였던 시대였으며, 이것과 전통회화의 장려는 언뜻 모순되는 것처럼 보이지만, 이러한 것들은 불평등조약 문제에서 운 좋게 들어맞았다.

다만 정부가 서양화 장려를 멈춘 점에 대해서는 실용기술로서 도입한 서양화법이, 일본인 기술자의 자립이라는 형태로 일단 국내에 자리를 잡았다고 정부가 판단하였다고 하는 것이 또 하나의 큰 이유로서 생각할 수 있다. 메이지 정부는 많은 외국인 기술자를 고용하여 여러 근대시설의 건설을 맡김과 동시에, 일본인 기술자 양성에 종사하도록 하였으며 그리고 폰다 네지도 또 그러한 고용 외국인의 한 사람이었던 것인데 이러한 서양인 기술자들은 메이지 초기 수십 년 동안 일본인 기술자로 점차로 바뀌어 갔다. 이것을 숫자적으로 보면 공부미술학교가 개설된 1876년에 170명의 기술직 고용 외국인이 그 학교가 문을 닫은 1883년에는 29명이 되어 있었다. 고용 외국인 수의 이러한 변화에서도 식산흥업정책 완성의 모습을 엿볼 수 있다.

서양화의 겨울잠

여하튼 이렇게 정부가 서양화의 육성에서 손을 떼고, 국수파로 안장을 바꾸어 탄 것은 서구화 정책에 기대며 장래 희망의 꿈을 꾸어 온 서양파에게는 거의 치명적인 아픔이었다. 일반적으로 이 시대가 '겨울의

[97] 메이지 정부가 국빈이나 외교관을 접대하기 위해 외국과의 사교장으로서 세운 것으로, 1940년에 철거되었다.

시대'로 일컬어지는 이유인데, 그러나 정부가 서양화에서 전통파, 국수파로 바꾸어 탄 것이 이미 서양파에게 마이너스로 작용하였는가 하면, 반드시 그렇다고는 잘라 말할 수 없다. 그 이유는 이것으로써 서양파는 실용성에 무게를 둔 공인公認의 서양화관觀을 자기비판적으로 돌아보지 않으면 안 되는 입장에 서게 되었을 뿐만 아니라, '미술'이 무엇인가라는 문제도 직접 접하지 않으면 안 되었을 법하기 때문이다. 이전 나카하라 유스케中原佑介가 지적했듯이, "서양화에 대한 압박은 동시에 서양화를 스스로 깨닫는 것이며, 더 나아가 근대미술을 스스로 깨닫는 것이기도 하였다"(『일본 근대미술사 2』)라고 생각할 수 있다.

폰다 네지의 제자 고야마 쇼타로나 아사이 주는, 폰다 네지가 귀국한 후, 후임 교사教師를 따르지 않고 학우들과 연맹 퇴학하고, 메이지 20년대(1887~1896) 초기에 그들이 중심이 되어 명치미술회라는 서양파의 미술단체를 결성하게 되었는데, 명치미술회의 결성에 이른 그들의 활동 ─ 예를 들면 오카쿠라 덴신의 데뷔전戰 '서書는 미술이 아니다' 논쟁의 계기가 된 고야마와 같은 이름의 한 문장이 서書를 '미술'로부터 제외함으로써 '미술' 개념을 순수하게 하려고 하는 시도였다는 것이라든지 또 그 시대를 화기畵技에 대한 깊은 연구와 여행으로 보내고 메이지 20년대에는 일본의 풍토에 뿌리를 내린 애지중지할 만한 풍경화를 꽃피운 아사이의 작업에서는 '겨울의 시대'에 서양화가 미술로서 성숙해 간 모습을 찾을 수 있을 것이다. 이러한 예에는 당연 미술로서의 회화라는 폰다 네지의 가르침도 크게 작용하고 있었던 것이 분명하고, 그들이 그것을 몸소 깨달은 것은 국수주의가 나타남으로써 실용주의적인 공식의 미술관觀에 기대하기 어렵게 되었다는 것을 큰 계기로 삼았다고

생각하는 것은, 결코 이치에 맞지 않는 말을 억지로 끌어다 붙여 유리하게 만들려는 견강부회가 아니다.

식산흥업정책 가운데 기술주의적인 입장에서 문명개화의 하나로서 공적으로 도입・정착시키려고 한 서양화법이, 미술로서 새롭게 탄생할 수 있는 '농성'의 기간, 생각하면 그것이 서양파의 '겨울의 시대'였다. '농성'이라는 것은 오리쿠치 시노부折口信夫[98]에 의하면 '다시 태어나기 위한 삶'을 얻기 위한 죽음의 시간이었고, '앞 뒤 생활의 갈림길'이 되는 것이라는 것인데(『약수若水의 이야기』), 멀리 시바 고칸의 18세기 말부터 메이지 초기까지 화가들에게까지 자칫하면 커뮤니케이션 그 외 실용적인 측면에서 존재 이유의 주장에 꼭 맞았던 서양화는, 국수주의의 계절을 맞이하여 일단 한번 죽었고, 그 죽음 가운데에서 미술로서의 '새로운 삶'을 얻었고, '나선전화각'이 구상된 1881년은 마침 그 문턱에 닿아 있었다.

유이치가 전화각의 구상에서 죽음과 다시 살아나는 과정을 상징하는 나선이라는 형상을 선택한 것은 아마 이러한 상황에 대한 직감이 있었기 때문이었는지 모르고 그것이 핵심을 너무 찔렀다고 해도, 밖은 일본풍, 안에는 양화(=유화)를 소장하는 '나선전화각'의 발상은 국수주의가 새롭게 나타나는 것을 알아차리고 그 시대적인 의의를 직감하고 있었던 이유에서조차 나왔다고 충분히 생각할 수 있다. 그렇다고 해서 이것이 유이치가 국수주의에 아첨하여 쫓았다고 하는 것은 아니다. 그렇지 않고 사업가로서의 유이치가 생각해 낸 것이 시대의 근저에까지 도

98 1887~1953. 일본의 민속학자, 국문학자로 야나기타 구니오(柳田國男)의 제자.

달해 있었다고 하는 것을 아마 의미하는 것이다.

　그것은 차치하고, 이렇게 양화洋畵는 다시 살아나기 위한 겨울나기에 들어가게 되었는데, 다만 그것에 대해서는 한 가지 말해 두지 않으면 안 되는 점이 있다. 이것은 서양화가 실용기술로부터 미술로 다시 태어난다고 해도 '미술'다운 것이 우선 있고, 거기에 서양화가 짜 들어간다는 식으로 미술로서의 서양화가 생겨난 것은 아니라는 점이다. 즉 서양화가 미술이 되어 가는 과정은 '미술'이 예술로서 몸소 깨우쳐 가는 과정 ― 서양으로부터 번역에 의하여 가져오게 된 이 개념이 실용기술에서 떨어져 예술로서 확립되어 가는 과정이기도 하였다. 게다가 그 과정의 초기에 주도권을 쥐고 있었던 것은 서양파가 아니라, 상황을 앞장서 이끌어 가는 국수파였다. 구체적으로 말하면 국수파는 미술 저널리즘을 조성하고 미술가들의 협회를 만들며 또 정부를 움직여서 전람회나 미술학교를 개설하는 등 전체적으로 말하면 미술을 위한 여러 제도를 만들어감으로써 예술로서의 '미술'을 확립시켜 갔다. 바꾸어 말하면 '미술'의 예술로서의 확립은 예술을 위한 여러 제도의 정비와 일치하는 방향으로 이루어졌는데 이것은 일본 근대에서의 미술의 확립을 제도라는 관점에서 다시 이해할 수 있는 가능성을 시사하고 있는 것이다. 즉 번역에 의하여 서양으로부터 옮겨 심어진 '미술'이 괄호가 없는 미술로서 제도화되어 간 시대로서 국수주의 시대를 다시 이해하는 일…….

　이상을 요약하자면, 식산흥업정책이 일단 완성이 된 메이지 10년대 (1877~1886) 중반부터 헌법이 공표되는 메이지 20년대(1887~1896) 초기에 걸쳐서 헌법체제가 착착 정비되어 가는 것과 같은 시기에 '미술'은 미술로서 확립되기 시작하였고, 게다가 제도의 설계(=구축)라는 점

에서 양자는 대응조차 하고 있었다. 근대일본국가의 대체적인 제도적 틀이 구축되어 간 이 시대에 '미술'도 그 틀이 제도적으로 정해져 간 것으로, 이 대응관계를 생각하는 것은 우선 일본 근대미술의 비밀을 엿보는 것인데, 그러나 그렇게 하기 전에 하지 않으면 안 되는 것이 두 가지 있다. 그 하나는 제도로서의 미술이라는 견해를 추가적으로 검토해 보는 일이고, 또 하나는 미술로서 확립되기 시작하기 전 '미술'의 역사를 제도사의 관점에서 다시 이해해 보는 것이다.

10. 반反근대(=반反예술) – 미술이라는 제도

고전의 제정

제도로서의 미술을 생각하는 실마리로 한 구절을 인용하면서 시작하자. 미키 기요시三木清의 「상상력의 논리」의 한 구절이다.

법률만이 아니라, 모든 제도는 노모스(nomos)[99]의 의미를 가지고 있다. 예술과 같은 것조차 제도로 볼 수 있다. 예를 들면 예술에서 고전이라는 것은 무엇인가. 고전은 우리들의 취미에서 기준이 되고, 우리들의 제작에서 모범이 되는 것이다. 바꾸어 말하면 그것은 노모스적인 것이다. 그러한 것으로서 고전은 분명히 가치가 높은 작품이지 않으면 안 된다. 게다가 그것이 가지는 가치가 전통적으로 따라서 습관적으로 정해져 있다고 하는 것이 고전이 가

99 고대 그리스에서 사용된 사회개념으로 법률, 예법, 습관, 전통문화라는 규범.

지는 하나의 특징이다. 고전이 고전으로 이야기되는 가치는 우리들이 하나하나 비평한 뒤 처음으로 정한 것이 아니다. 오히려 우리들은 고전에 의하여 우리들의 취미를 교육하고 그 기준을 정하는 것이다.[11]

미키는 노모스를 로고스logos적이면서 동시에 뮈토스mythos(신화)적인 것으로 규정하고 있는데, 여기는 단순히 법률·습관·제도, 더 나아가서는 인위적인 일반이라는 것으로 이해해서 큰 잘못이 없다. 또 여기에서 이야기되는 '예술'은 '미술'로 자리를 바꿔도 논지의 변화는 없다. 다만 그 경우 주의하지 않으면 안 되는 것은, 그림이나 조각은 차치하고 또 미술에 관해서는 메이지 시기 전까지 일본에는 고전이 될 만한 것이 존재하지 않았다는 점일 것이다. 왜냐하면 당시까지 일본에는 '미술'이라는 개념이 존재하지 않았기 때문이다. 미술이라는 것이 존재하지 않는 이상, 당연히 미술의 고전도 없다. 결국 일본미술의 고전이라는 것은 메이지 이후에 만들어졌다고 할까, 메이지 이후에 그림이나 조각 등의 고전 중에서 일본미술의 고전으로서 새롭게 선택된 것들이다. 결국 일본에서의 미술은 전통적으로도 습관적으로도 아니고 이른바 드러냄의 '제도'로서 근대화 과정에서 만들어졌는데, 미키는 이 말의 약간 뒷부분에서 제도에는 "민속 및 습속으로부터 높이 드높여진 제도"와 합리적인 발명과 의미의 결과로서 "제정된 제도"가 있다는 섬너 William Graham Sumner[100]의 생각에 토대하여, "강력한 제도이고, 순수하게 제정된 것은 거의 없다"라 하여 아래와 같이 적고 있다.

100 1840~1910. 미국의 고전자유주의 사회학자. 예일대학 교수 역임.

순수하게 제정된 제도라는 것은 거의 없고 혹 그러한 것이 있다손 치더라도, 그것은 습관적으로 됨으로써 비로소 고유한 의미에서 제도가 되는 것이다. 아무 것도 없는 데에서 어느 목적을 위해 제도를 발명 · 창조하는 것은 어려울 뿐만 아니라 그런 경우에도 습속이 그 생각해 낸 것을 빼앗고 거기서 발명자가 기획한 것과는 다른 것을 만들어내는 것이 보통이다.12)

미술을 하나의 제도로서 본다고 할 때, 일반적으로 생각에 떠올릴 수 있는 것은 "민속 및 습속으로부터 높게 올라간 제도로서"의 그것일 것으로 생각되지만, 그러나 지금까지 보아 온 것에서도 알 수 있듯이, 미술은 오히려 "제정된 제도"에 가깝다. 미술은 발견된 것도 창조된 것도 아니지만, 그것은 본래 서양화西洋化라는 메이지 시기의 큰 목적을 달성하고자, 서양으로부터 옮겨 심어진 제도의 하나이고, 그 점에서 '순수하게 제정된 제도'라는 것에 가깝다. 그렇게 그와 같은 미술이 습속화되고 '강력한 제도'로서 확립하기 위해서는 일본문화 속에 그것을 자리매김을 하기 위한 절차가 필요하였다. '미술'이 미술이 되어 가는 최초의 과정에서 국수주의가 큰 역할을 하였다고 하는 것은 이러한 상황을 말하는 것이다.

여기에서 더 깊이 고찰하지는 않겠지만, 그것은 서구에서 유입된 제도인 '미술'을 일본의 전통문화에 기초를 매김으로써 먼 과거부터 그것이 일본에도 있었다는 환상이 자리 잡히도록 하는 작용을 하였다. 결국 일본미술의 고전의 제정은 이 때에 시작되었다.

어두운 계곡 사이

미술이 어느 역사적 시점에서 사람의 힘으로 제정된 것이라고 하는 사실에 생각이 미치는 것은 보통은 우선 대부분 있을 수 없는 것이라고 생각할 수 있다. 미술의 역사성은 늘 잊어버리고 있다. 이미 언급했듯이, 국수주의의 운동이 미술의 기원을 — 그것이 의도적으로 제정된 제도라는 그 역사성을 — 잊도록 하는 작용을 한 것인데, 이 망각에 꼼짝 못하게 매여 있는 사람에게는 대체로 여기에서 계속 전개되는 논의 자체가 매우 이해하기 힘든 상황일 것임이 분명하다.

게다가 미술이라는 개념이 모든 것에 들어맞는 것도 아니라면 자연적인 것도 아니다. 메이지 시기 이후 백 수십 년의 역사를 가진 것에 지나지 않는 역사적 출발점이 분명한 것이다. 그것은 다음 장에서 분명히 하듯이, 번역에 의해서 가져오게 된 메이지의 새로운 단어, 폭발적으로 늘어나는 근대적인 어휘에 짜 들어간 단어의 하나로서 그 역사를 시작한 것이다. 요컨대, 메이지 이전에는 '미술'이란 단어는 없었고, 그와 같은 개념을 어떻게든 사회가 필요로 하지 않았던 것 같은데, 이것은 결코 특수한 예가 아니라 미술을 필요로 하지 않는 사회는 늘 어디에도 있을 수 있는 것이고, 또 지구상에 얼마든지 있다. 모리구치 다리森口多里(1892~1984)는 『미술 50년사』의 「서설」에서 이렇게 적고 있다.

회화 · 조각 · 서도(書道)와 같은 미술의 각 분야가 불교 전래 이후 이상(異常)한 발달의 길을 걸었다고 해도, 그러한 각 분야를 아우르고 포괄하는 관념에 주어진 용어는 천 수백 년 동안 없었다. 사회는 그 필요를 느끼지 않았다. 서 · 화 · 조루(彫鏤)[101]와 같은 미적 기예의 각각에 대한 호칭이 있으

면 그것으로 족했다. 그만큼 메이지시대에 들어서부터 새롭게 한 데 모아서 묶은 '미술'이라는 단어가 생겼다고 하는 것은 시대적 큰 의의를 가진다.13)

이 책이 간행된 것은 1943년, 즉 태평양전쟁에서 패전한 시기에 해당한다. '어두운 계곡 사이'라고 일컬어지는 시대의 끝자락에 가깝고, 이 말은 그러한 시대 배경과 관계가 없다고는 생각되지 않는다. 이렇게 이야기하는 이유도 이 시대의 언설에서는 번역어가 걸어온 길이나 본질을 비판적으로 검토하려는 발상을 종종 볼 수 있기 때문이다.

모리구치 다리(森口多里),
『미술50년사』(1943)

예를 들면 일본에서 인식론의 창시자인 기히라 다다요시紀平正美[102]는 모리구치森口의 책이 발간되기 전 해에 『역시 철학』이라는 일본주의의 철학서를 출간하여, 일본적인 『'다움'의 논리』의 입장에서 '인격'·'사회'·'과학' 등의 번역 개념을 "피해야 할 여러 개념"이라고 비판하고, 미술에 관해서도 1941년에 출간한 쓰즈미 쓰네요시鼓常良[103]의 『예술일본의 탐구』에서는 미술이 번역어라는 점을 지적한 후에, "혹 일본에서도 이전부터 문화 가운데 '미술'의 범위가 확립해 있었다면, 제1 단어가 되지 않으면 안 되는 것인데, 그것을 나타내는 단어가 없다. (…중략…) 이 사실이 이미 일본에는 서양풍으로 말하는 미의 세계, 즉 인간이 사람의 힘으로 만들어내는 미의 세계를 일상생활의 세계와 구분하여 생각하지 않는 점을

101 아로새긴 것.
102 1874~1949. 일본의 철학자. 학습원대학 교수 역임.
103 1887~1981. 독일 문학자로 제8고등학교 및 오사카시립대학 교수 역임.

말하고 있다고 생각합니다"라고 적고 있다.

메이지 10년대(1877~1886)의 '계곡 사이의 시대'에 국수파의 주도로 제도화의 실마리가 마련된 '미술'은 아이러니하게 이렇게 쇼와 10년대(1935~1945) '어두운 계곡 사이' 시대에서의 일본회귀回歸의 물결 속에서 비판·검증되기에 이른 것이다.

그러나 여기에서 본 것처럼 쓰즈미 쓰네요시나 기히라 다다요시의 발상을 단지 덮어놓고 믿고 따르는 맹신적 애국주의나 일본으로의 회귀로 정리해 버릴 수는 없다. 기히라는 차치하고, 쓰즈미의 논리는 무턱대고 믿고 따르는 맹신적 애국주의가 아니고, 기히라의 발상을 일본회귀로 부른다고 해도 그것만으로는 상황의 한쪽만을 본 것밖에는 되지 않는다. 이 시대에서 일본회귀 내지 맹신적 애국주의를 논하는 경향은 근대에 대한 회의·반발·비판·증오(혹은 그러한 논조에 대한 영합)와 연결 짓고 있었기 때문이다. 예를 들면 야나기 무네요시柳宗悦[104]는 기히라의 저서와 같은 해에 출간된 『공예문화』에서 "회화나 조각을 지금은 대개 미술 부분에 속하도록 하고 있는데, 어느 시대까지는 분명히 '미술'이라는 특수한 존재는 없었다"라고 기술하며, 미술이 서구 근대의 산물이라는 점을 비판적으로 계속 강조하면서 미술의 한계를 지적하고 있고, 저 악명 높은 좌담회 『근대의 초극超克』[105]이 출간된 것은 1943년, 『미술 50년사』가 출판된 같은 해였다. 그렇지만 앞서 인용한 모리 구치의 말은 온건하고 맹신적 애국주의나 근대비판과는 전혀 관계가

104 1889~1961. 민예운동을 일으킨 사상가, 미학자, 종교철학자로 일제 때 조선에 건너와 1924년에 경복궁 집경당에서 '조선민족미술관'을 개관하기도 하였다. 1936년에는 일본 도쿄에 '일본민예관'을 개설하였다.
105 초극 : 어려움을 극복함.

없는 것처럼 보이지만, 그것이 그러한 상황에서 이야기되었다는 점을 놓쳐서는 안 된다.

반反근대와 '미술'

그렇기는 해도 '미술'이라는 단어가 걸어온 길을 되돌아보는 일이 이 시대에 처음으로 이루어진 것이 아니라, 메이지 시기 이후 반복적으로 이루어져 왔다. 예를 들면 국수파의 기관지機關誌로서 1883년에 창간된 『대일본미술신보大日本美術新報』를 보면 번역어이며 메이지 시기의 새로운 단어 '미술'이 걸어온 길에 대한 언급을 종종 찾아볼 수 있지만, 그러나 그러한 것들은 대개 '미술'을 자리매김을 시키는 방향으로 기술한 것이었다. 또 1901년에 간행된 『미천화담米遷畵談』은 "미술이라는 명칭에 대해 많은 논의가 있는 것 같은데"라 하여, '미술'이 반드시 적당한 번역어가 아니라고 언급한 공부미술학교의 교장을 역임한 오시마 게이스케大島圭介의 담화를 근거로 내놓고 있으며, 이 외에도 구로카와 마요리黑川眞賴[106]가 「일본미술의 유래」(1889)에서 "미술의 글자를 사용하는 것은 적절하지 않다"(『미술원』 제6호)라고 부조화를 밝힌 사례 등이 있다. 그렇다고 해서 야나기 무네요시, 쓰즈미 쓰네요시의 논리를 '어두운 계곡 사이' 시대와 분리해서 이해할 수 있는 것은 아니고, 그렇기는커녕 오히려 이같이 조화를 계속 어그러지게 한 '미술'이었기 때문에 이와 같은 시대에 비판을 피할 방법이 없었다고 생각할 수 있다.

일본 정부에 의한 근대화 노선은 러일전쟁 후 점차로 어려운 상황을

106 1829~1906. 에도 시대·메이지 시대의 국학자.

드러내기 시작하였고, 그 후 쇼와昭和시기에 걸쳐서 근대화와 얽힌 여러 모순, 산업화 사회의 알력, 중앙집권제의 나쁜 폐단, 노동문제, 도시문제, 농촌문제 등등 때문에 어긋나 깨진 근대화의 모습은 숨길 수도 없게 되었다. 근대를 부정·비판·증오하는 글의 투는 이러한 상황에서 나타나게 되었는데, 모리쿠치森口 등의 책이 간행된 1940년대 이전에 그 흐름은 이미 급류를 타기 시작하고 있었다. 문학에서는 문명개화(=근대화)의 논리를, 아이러니irony를 무기로 하여─근대를 구체적으로 표현·실현하는 것으로서의 자기를 파멸로 내모는 것으로─부정하려고 한 '일본낭만파'라는 반反근대의 선구가 있었고, 또 미술에서도 벽에 부딪힌 근대의 선두에서 자기부정적으로 근대를 극복하려는 움직임이 있었다. 예를 들면, 다이쇼大正 아방 가르드의 끝판 기세에 위치하는 '조형造型'[107]이라는 단체 ─ 오카모토 도키岡本唐貴(1903~1986), 칸바라 다이神原泰(1898~1997)등 구舊 액션action계통의 사람들에 의하여 1925년에 결성된 이 단체는 오카모토의 「조형과 그 의의에 대해(2)」(『아틀리에』, 1926.4)라는 논문에 의하면, "회화·조각 등으로부터 근대주의의 이데올로기를 없애면 조형예술이 아니라 조형의, 게다가 조형적 범주의 특별한 모습으로서의 회화·조각"을 발견할 수 있다고 생각해 낸 것에 토대를 하고 있었다. 결국 근대주의와 조형예술(=미술)을 한 묶음으로서 이해하고 그것들을 부정함으로써 회화나 조각을 조형이라는 중립적인 활동(과 아마 그들이 생각하고 있었을 것)으로 되돌리려고 하는 것이다. '근대주의의 이데올로기'라는 것은 내 의견에 의하면 부르주아적인

107 1925년 11월에 결성되어 쇼와 초기까지 활동한 좌익적인 경향의 미술단체.

허구로서의 미술, 결국은 근대적 제도의 하나로서의 미술이라는 것처럼 다시 이해할 수 있고, 그것이 여기에서는 근대와 함께 질곡桎梏[108]으로 간주되고 있는 것이다.

물론 '일본낭만파'와 '조형'에서는, 시대가 어긋난 상황에서 한쪽은 무턱대고 믿고 따르는 우익의 애국주의, 한쪽은 좌익 인터내셔널리즘과 사상의 기호가 전혀 반대이다. 그러나 이러한 것들은 근대가 벽에 부딪히는 상황에서 근대를 극복하고자 전개된 운동으로서 공통의 과제를 안고 있었다. 널리 알고 있듯이 얼마 안 있어 시대는 전자가 후자를 꼼짝 못하게 하는 방향으로 나아가게 되지만.

덧붙여서 1940년대는 근대미술 연구가 시작되는 시기에 해당되며 『미술 50년사』 이외에도 구마모토 겐지로隈元謙次郎의 『메이지 초기 일본에 온 이탈리아 미술가의 연구』(1940), 히지카다 테이이치土方定一(1904~1980)의 『근대일본양화사』(1941), 모리구치 다리의 『메이지・다이쇼의 양화』(1941), 이시이 하쿠테이石井柏亭의 『일본회화 3대지三代志』(1942), 사이토 류조齋藤隆三(1875~1961)의 『일본미술원사日本美術院史』(1944) 등 주목할 만한 책들이 간행되고 있는데 이러한 것들도 근대의 진행방식에 예리한 반성 의식과 관계없이 이루어진 것은 물론 아니다. 또 이 절의 첫 부분에서 인용한 미키의 『상상력의 논리 제1』이 간행된 것도 1939년, 즉 '어두운 계곡 사이' 시대에서의 일이었다.

요약하기로 하자. '어두운 계곡 사이' 시대에 미술의 본질이나 그 걸어온 길을 되돌아본 계기는 메이지 시기에 시작하는 근대화(=문명개화)가

108 속박하여 자유를 가질 수 없는 고통의 상태.

벽에 부딪혔고 그 모순이 자각된 점에 있었다. 근대의 본격적인 시작과 함께, 번역에 의해서 서양으로부터 가지고 온 미술은 근대가 문제가 되면서 그 자체 하나의 문제로서 떠오르게 되었다. 결국 이것저것 미술의 존재방식이 아니라, '미술'이라는 존재 자체에 큰 의문부호가 붙게 되었다.

반反예술과 미술의 제도성

다만 미술의 문제화問題化는 '어두운 계곡 사이'의 시대에 특수한 일이었다고 하는 것은 아니다. 근대에 대한 부정의 의지가 작용할 때와 그 의미가 철저한 것일 때 미술의 존재는 다시 비판의 도마에 오르지 않고서는 끝나지 않을 것이다. 어찌 되었든 '어두운 계곡 사이'의 시대에 이어서 사상의 진자振子[109]가 크게 반反근대의 끝 쪽으로 움직인 1960년대 — 반근대의 생각과 일본회귀의 풍조가 여러 색깔이 섞인 이 시대에 다시 미술은 반예술이라는 주장의 목소리로 무시무시한 부정의 폭풍에 노출되었다.

일반적으로 제도라 하면 미술에 관해서라면 미술을 둘러싼 사회적 관계 (예를 들면 공중(公衆)과 비평가, 미술관이나 교육기관)가 논해지고, 그것은 그것으로 충분하게 의미가 있는 것인데 '제도'라는 것을 보다 넓은 의미로 즉 '자연'과 짝이 되는 것(physic/nomos)으로서 생각하면 오히려 미술 그 자체도 또 다른 많은 인간 활동과 마찬가지로, 결코 '자연'이 아니라 하나의 '제도', 이른바 보는 것의 제도라고 말할 수 있지 않을까.[14]

109 한 정해진 시점 둘레를 움직이는 물체.

이것은 미야카와 아쓰시宮川淳(1933~1977)가 아베 요시오阿部良雄(1932 ~2007)와의 공개 왕복 편지에서 사용한 말이다. 미야카와는 그 후 자연과 짝이 되는 것nomos으로서의 미술에 대해, 마치 자연physis에도 있는 것처럼 작용하게 하는 이데올로기의 역할을 지적하고 있는 것인데, 이와 같은 발상은 60년대 반反예술의 움직임에서 얻은 것이었다. 미술은 반예술의 폭풍 속에서 자연성을 잃고, 스스로의 제도성을 비평가의 시선에 맡기게 되었다. 더욱 이 편지는 1976년에 적은 것인데, 미야카와가 미술을 제도로서 이해하는 발상을 전개하기 시작한 것은 60년대의 미술상황 — 반예술적 사고에 지배를 받고 있었던 미술상황과 상호 관련되는 상황에서였다. 제도로서의 미술이라는 발상을 이해하기 위해서도, 그 당시의 언설을 인용하기로 한다. 다음은 1965년의 「회화와 그 그림자」의 한 구절이다.

회화를 institution[110]에 관한 것이라고 말할 때, 미술단체나 전람회가 바로 생각날 지도 모른다. 그러나 그러한 것들은 단지 institution이 실체화된 부분에 지나지 않는다. 그보다도 이전에 회화는 이미지, 이 부재(不在)한 것의 실재(實在)라는 위험한 매혹에 대한 액막이로서 따라서 인간의 이미지로 향하는 욕망의 institutionalization(제도화)로서 성립한 것은 아닌가.[15]

그리고 그 4년 후에 적은 「비평의 변모」의 한 구절.

작품을 보는 것은 일상적인 시각이 자연스럽다는 의미에서는 결코 "자연"

110 제도.

이라고 할 수 없고, 또한 미학자들이 주장하듯이 일상적 시각의 "순화"라고 할 수도 없다. 그것이 오히려 (학습된) 제도적인 것이며 따라서 일상적인 시각 위에 어떤 중층성(重層性)을 형성하는 것이 된다. 예술이라는 것은 작품 안에 실재하는 것이 아니라, 이 '본다'는 중층성 안에서 성립하는 하나의 환상, 요시모토의 표현을 빌리면, '공동의 환상'이다. 혹시 예술가의 창조를 말한다면, 예술가도 흔히 믿는 것처럼 ex nihilo(無에서)에서 창조하는 것은 결코 아닐 것이다. 그도 또 이미 예술이라는, 가능성 없는 헛된 생각 안에서 제작하고 있는 것이고, 그의 행위도 또 본질적으로는 '본다'는 것에 다름이 아니다.16)

해석할 필요는 없다. 여기에는 회화-미술-예술을 제도로서 보는 견해가 매우 명쾌하게 나타나 있다. 예술작품의 제작은 결코 ex nilhilo (무에서)라는 형태로 이루어지는 것은 아니다. 여기에서 한 가지만 개인적인 의견을 덧붙이면, 제도로서의 미술의 실제 모습을 이해하기 위해서는 미야카와가 일단 옆으로 밀쳐놓은 미술관・교육기관・전람회・미술단체 그리고 미술 저널리즘 등 문자 그대로의 사회제도에도 역시 눈을 돌릴 필요가 있을 것이라는 점을 지적해 두고자 한다. 다키 고지多木浩二(1928~2011)는 『'사물'의 시학』에서 18세기 말 프랑스에서 미술관이라는 시설의 탄생에 의하여 "'사물'이 '예술'일 수 있는 문화적인 조건(내지는 제도)"이 생겨났다는 점을 지적하고 있는데, 이것과 같은 사태가 유럽에서보다도 명백하게 일본의 19세기 말에서 찾아볼 수 있다. 말하자면 미술이라는 institution(제도)는 일본에서도 또 미술의 in-stitution(시설=공공건축)을 통해서 실제로 이루어져 갔다.

그러면 미술이라는 제도 내지는 미술의 제도화라는 것은 구체적으로 어떠한 사태를 가리키는 것일까. 그것에 대해서는 지금부터 역사적 사실을 거슬러가면서 보겠지만, 논의 전개의 편의를 위해 개인적인 의견을 가정해서 서술하자면 이렇게 된다. 즉 제도로서의 미술이라는 것은—'미술'이라는 단어의 저변에 이전부터 전해 오던 회화나 조각 등의 제작 기술이 하나로 합쳐지게 되었고 또 미술의 존재방식이 박람회·박물관·학교 등을 통해 체계화·규범화·일반화되는 것으로 미술과 비非미술의 경계가 설정되었고 또한 관련 규범에 적응되는가 못 되는가의 여하가 제작물에 대한 평가를 결정하고, 특별히 그와 같은 규범이 공식적으로 인정되고 자발적으로 지키며 반복 전승되어 기원이 잊혀져 가고 결국에는 규범의 내면화가 이루어진다고 하는 사태(=양태), 이것을 가리킨다. 그렇게 1881년이라는 국수주의 시대로의 문턱에서 구상된 '나선전화각'은 이러한 의미에서 제도화의 시작을 알리는 계기였다. 그것을 무엇보다도 여실히 보여주고 있는 것은 나선을 따라 가장 높은 한 점을 향해 올라가는 그 형태일 것이다.

　　대체로 미술의 진리는 하나 있고 두 개일 수 없다.[17]

이것은 '나선전화각'을 구상한 지 4년 후에 적은 어느 건백서(3-16)에 기록된 유이치의 말인데, 소용돌이를 치면서 상승하는 '나선전화각'의 형태는 그야말로 이 단어를 남보다 먼저 구체적이고 명확한 형태로 형상화한 것이라고 말할 수 있다.

더욱이 이러한 유이치의 의지를 무시하면서, '미술'의 제도화는 새

롭게 나타나는 국수파의 주도로 이루어지게 되는데, 그 과정을 분명히 하기 위해서는 메이지 10년대(1877~1886) 중반까지 제도역사의 대체적인 것과 '미술'이라는 단어의 탄생이 진행되어 온 경과를 우선 보지 않으면 안 된다. 그래서 다음 장에서는 '나선전화각'과 관련해서 '미술'이 제도적으로 걸어온 길을 고찰하기로 한다.

제2장
'미술'의 기원

1. 문명개화의 장치─박물관의 기원

박물관과 '미술'

다카하시 유이치가 전화각展畵閣의 건립을 결심한 것은,『이력』에 실린「전화각을 건립하려는 것을 희망하는 주의主意」라는 문장에 의하면 찰스 워그맨Charles Wirgman[1] 밑으로 처음 들어간 1866년의 일이며,『유화사료』를 읽어보면 '나선전화각' 구상 외에도 같은 종류의 시설을 몇 번인가 구상하고 있었다는 것을 알 수 있다. 그렇지만 그러한 것으로 실제 이루어진 것은 하나도 없고, '나선전화각'도 계획으로 끝나고 말았으나, 이 '나선전화각' 구상은 미술로 나아가는 방향이 분명히 나타

[1] 1832~1891. 일본 요코하마에 머물던 런던신문(Illustrated London News) 특파원이면서 만화가.

나고 있는 점과 나선건축이라는 특이성에서 가장 흥미로운 것이고, 전화각에 대한 유이치의 꿈의 아주 순수한 부분이라고 말할 수 있다.

그러나 '나선전화각' 구상에는 매우 중요한 점으로서 애매한 요소가 있다. 즉 박물관으로서 구상된 것인가, 아니면 미술관으로서 구상된 것인가 하는 점이 분명하지 않다. '나선전화각'은 과연 미술관인가 박물관인가? 그것에 대한 명확한 결론을 내리지 못하였다고 하더라도, '나선전화각' 구상을 파악하기 위해서는 미술관과 박물관의 관계를 당시의 실제 모습에 비추어서 분명히 해 둘 필요는 적어도 있을 만하고, 이것은 미술이 제도사으로 걸어온 길을 고찰하는 좋은 기회가 될 만하다.

그렇지만 그렇게 말해도 현재의 도쿄 · 교토 · 나라奈良의 국립박물관을 떠올리면 미술관일 것인가 박물관일 것인가 어느 쪽이든 상관없는 것으로 생각되지 않는 것도 아니다. 이러한 박물관은 거의 미술관과 다르지 않기 때문이다. 그러나 메이지 시기의 실정에 비추어 생각하면, 약간 사정이 다르다. 메이지 초기에 박물관이라고 하면 그것은 '박물관'이라는 글자 그대로 여러 자연물이나 문물을 널리 수집 · 진열하려는 종합적인 것이었다. 즉 메이지 초기의 박물관은 현재의 자연과학박물관 · 여러 미술관(미술박물관) · 역사민족박물관 등을 합친 것과 같은 것이고, 그 종합성에서 '사람의 지혜와 지식의 진보'를 촉구하고 문명개화를 추진하기 위한 유력한 장치, 게다가 그 자체 문명개화에 의하여 서양으로부터 새로 들어온 제도의 하나였다. 따라서 이 종합적인 메이지의 박물관에서는 회화나 조각은 오늘날의 도쿄 · 교토 · 나라의 박물관에서 볼 수 있듯이, 박물관의 기본적인 이미지를 규정하는 중심적인 존재가 아니라, 그 하나의 작은 부문에 지나지 않았다.

그렇긴 해도 이러한 표현을 한다면, 박물관 창립 이전에 '미술'인 것이 우선 있고, 그런 후에 박물관이 그 종합성 안에 미술을 포함시켰나 생각될지 모르지만, 실은 그렇지 않다. '미술'이라는 단어가 서양에서 받아들여 그것이 서서히 일본어휘로 자리매김되어 가는 과정은 박물관이 창설되고 서서히 내용이 알차게 되어가는 과정과 평행 관계에 있었고, 게다가 신어新語 '미술'의 근원이 된 것은 박물관과 일체하는 것으로서 서양에서 옮겨 심어진 박람회라는 제도였다.

그러면 박물관 및 박람회라는 제도는 도대체 어떻게 일본에 들어오게 되었는가. 유이치의 진의를 추적하기 위해 주로『도쿄국립박물관백년사』를 토대로 그 걸어온 길을 거슬러 가기로 하자.

'박물관'의 기원

박물관이나 그것과 유사한 시설은 막부 말기의 견외사절遣外使節들이 보고 듣고 쓴 글이나 일기에 이미 적혀 있다. 다만 거기에는 박물관은 '박물관' 외에 '박물소博物所'·'백물관百物館'·'여러 고물들이 있는 집諸種古物有之館' 등의 이름으로 일컬어지고 있었다. '박물관'이라는 명칭이 사용된 빠른 시기의 예는 1861년에 일본을 출발한 막부의 견구사절 일행의 일기(4월 20일)에서 찾아볼 수 있는데, 다음에 인용하는 것은 그 때 마쓰다이라 이와미노카미松平石見守의 수행원으로서 유럽으로 건너간 이치카와 와타루市川渡의『미승구행만록尾蠅歐行漫錄』의 1862년 4월 24일 조항이다. 이 날 사절 일행은 런던의 대영박물관을 방문하였다.

오늘 세 사람의 사절이 박물관으로 갔다. 정오(午牌)부터 마차를 타고 동북 쪽으로 약 20정 가서 길가에 매우 큰 석조의 큰 건물이 있었다. 정면으로 들어가니 신선나체(神仙裸體)의 인물 석상 몇 종류가 있었고 또 머리는 사람 모양이며 네발의 석상이 있고 그 외 기괴한 여러 상과 단비(斷碑) 몇 십 개를 나란히 세워놓았으며 또 몇 개의 인석(人腊)이 있으며 천으로 전체를 덮고 그 때문에 수족의 살을 볼 수 없지만 세상에서 소위 말하는 미이라는 아마도 이 종류가 아닐까.[1]

'어삼시御三使'라는 것은 정사正使 다케우치竹內保德, 부사副使 마쓰타이라 야스나오松平康直(1569~1593), 메쓰케目付[2] 쿄고쿠 다카아키라京極高朗를 가리키며, '오패午牌'라는 것은 정오, '머리는 사람이고 네발의 모습'은 스핑크스, 또 '인석人腊'이라는 것은 말라 비뚤어진 인체 즉 미이라를 가리키고, '지肕'는 '장단지'로 수족手足을 가리킨다. 일행이 본 '단비' 가운데에는 당연 로제타 스톤[3]도 포함되어 있었던 것이 분명하다. 이치카와 와다루가 '매우 큰 석조의 큰 건물'이라고 적은 박물관 건물은 현재도 사용되고 있는 그리스 신전 분위기의 건물로, 그 위엄찬 모습에 사절 일행은 강한 인상을 받았을 것이다. 엔타시스[4]의 사이를 빠져나가 큰 건물로 옮겨 간 일행이 앗시리아나 이집트의 전시를 둘러보고, 미이라 앞에 멈추어 서 있는 모습이 눈에 떠오르는 것 같다.

2 무로마치(室町)시대 이후의 무가의 일종으로 감찰역.
3 1799년 나폴레옹의 이집트 원정군에 의하여 나일강 하구의 로제타 마을에서 진지 구축 중 발굴된 화강섬록암의 비석 조각으로 1801년 영불전쟁에서 영국으로 넘겨져 현재는 런던의 대영박물관에 소장되어 있다. 이 조각에는 이집트의 상형문자 외에 아랍인이 사용한 민용문자, 그리스 문자로 기원전 196년 프톨레마이어스 5세의 공덕이 새겨져 있다.
4 entasis. 고대 건축 양식에서 기둥의 중간 부분은 약간 부풀게 한 방식.

대영박물관에서의 니에베조각 『리막스』 수용의 그림. 『일리스트레이디드 런던 뉴스(The Illustrated London News)』지(1852.2.28)

1857년 당시의 대영박물관 정면

19세기 중엽 경 대영박물관 이집트실의 모습

대영박물관 2층 로비. 19, 20실이 이집트실 대영박물관 1층 로비. 25실이 이집트실로 되어
있다.

그렇지만 일본인이 박물관이라는 시설을 안 것은 이때가 처음이 아니다. 일본이 박물관을 처음 방문한 기록은 1860년의 구미사절 일행이 보고 듣고 쓴 글이나 일기에서 찾아볼 수 있다. 예를 들면 무라가키 노리마사村垣範正(1813~1880)의 『견미사일기遣米使日記』 4월 2일 조에는 '유럽특허청Patent Office'의 방문이 기록되어 있고, '유럽특허청'에 '백물관百物館'이라는 단어를 붙이고, 그 내부의 모습을 기술하여 "2층으로 올라가니 양측에 여러 선반을 유리문으로 둘렀는데 30칸 정도나 되는 것"이라고 적고, 또 4월 14일 스미소니언박물관[5] 방문 조에는 "넓은 실내 좌우에 유리를 엎어 놓은 선반에 여러 나라의 물품 새 짐승 벌레 물고기 수만 종이 있고 (…중략…) 또 이 쪽 구석에는 유리를 엎어놓은 가운데 인체가 마른 것 3개 있고 천년이 지난 것이라고 한다" 등으로 적고 있다.

이러한 기록은 박물관의 이미지를 정확하게 이해하고 있는데, 또한 그 유리 케이스에 대한 기술은 미이라나 석상이나 박제와 관련한 죽음의 분위기와 함께 박물관의 본질적인 이미지를 파악하였다고 말할 수 있다. 과거의 물건이나 죽은 것을 전시하는 박물관은 이러한 사물을 만질 수 없도록 하고 사람들의 시선에 드러내는 것이다.

이상은 일본인이 실제로 박물관을 방문한 기록인데, 일본인이 이 전부터 박물관이라는 존재를 알고 있었던 것이 분명하다. 서양 서적이나 네덜란드 사람들이 가져온 정보 등을 통해서 그 존재를 알았을 가능성은 충분히 있고, 당시 반쇼시라베쇼가 수입한 네덜란드 서적 가운데 『네덜란드매거진NEDERLANDSCHMAGAZIJN』이 있어 거기에는 대영박물관

5 스미소니언 박물관(Smithsonian Museum)은 미국을 대표하는 과학·산업·예술·자연사의 박물관군·교육연구기관 복합체에 대한 호칭이다.

『네덜란드매거진』의 1839년호(왼쪽)와 대영박물관 이집트실(오른쪽). 도쿄국립박물관 소장

大英博物館 외 유럽 각지의 박물관이 소개되어 있으며, 1839년판 『네덜란드매거진』에 실린 대영박물관의 유리 케이스를 나란히 놓은 실내를 그린 도판 등은 박물관의 분위기를 매우 잘 전하고 있다. 이러한 잡지 등에 의하여 막부 말기 지식인들 일부 사이에는 이미 박물관이라는 것이 알려져 있었던 것인데, 서양화의 꿈에 홀린 30대 후반의 다카하시 유이치가 서양화법을 배운 것은 이 『네덜란드매거진』을 수입한 반쇼시라베쇼임에 틀림없었다.

물산회物産會와 박람회

『해외신문』(1862)

박물관의 시작에 관해서는 또 하나 잊어서는 안 되는 중요한 점이 있다. 그것은 18세기 중엽부터 에도 그 외 도시에서 크게 열린 물산회나 약품회藥品會라는 행사이다. 약품회는 약용 동·식·광물의 진열과 연구의 행사이고, 물산회는 그 이름 그대로 여러 생산물건을 수집·전시하는 행사로 이러한 행사에서는 진기한 동물, 기이한 꽃 외 천하의 진기한 것들이 전시되었는데, 이것은 박물관이라는 외국의 장치를 메이지 시기의 사람들이 받아들이는 문화적 여지가 되었다. 그렇기는 해도 이러한 행사는 박물관보다 오히려 박람회의 기초를 이루었다고 말할 만한 것인지 모르지만, 박람회는 본래 박물관과 일체하는 것으로서 일본에 들어오게 되었다. 이 외 같은 행사나 시설로서는 사시社寺가 권진勸進[6]을 위해 소장 보물을 일반인에게 공개 전시하여 참배하게 하는 출개장出開帳이나 동물원의 선구라고도 할 만한 화조다옥花鳥茶屋 등이 있고, 이러한 것들이 '나선전화각' 구상의 기반도 되었을 것이라는 점은 이미 지적하였다.

그러나 이러한 행사나 시설은 어디까지나 박람회나 박물관의 기초를 이룬 것이고, 그것이 그대로 박물관이나 박람회로 발전한 것은 결코 아니다. 이 점 '나선전화각'이 구경거리의 전통을 기반으로 하면서, 그것

6 불도에 나아가게 하는 일.

을 회피하는 고지식함을 보여주고 있는 것과 같은 것이다. 서양에서 이미 실효가 확인된 제도에 계속 비추어보면서 물산회나 약품회의 전통을 문명개화·식산흥업이라는 국가목표를 위해 새롭게 바꾸는 방향으로 박람회나 박물관은 확립되어 갔다. 물론 그것을 위해서는 계몽활동에 의한 '박물관' 및 '박람회' 개념의 보급이 중요하게 되었는데, 그것에 관해서 큰 역할을 한 것은 1861년의 견구사절遣歐使節에도 참가한 후쿠자와 유기치福澤諭吉(1835~1901)의 베스트셀러『서양사정西洋事情』(초편 권1, 1866)이었다. 그 가운데에서 후쿠자와는 '박물관'에 대해서 "세계 가운데의 생산물건, 고물, 진기한 산물을 모아 사람에게 보여주고 견문을 넓히기 위해 설치한 것이 된다"라고 기술하고, '박람회'에 대해서는 이하와 같이 서술하고 있다.『후쿠자와 유기치 전집』에서 인용한다.

> 서양의 큰 도회지에서는 몇 년마다 산물(産物)의 대회를 열어 세계에 포고(布告)하고 각국의 유명한 물품, 편리한 기계, 고물기품(古物奇品)을 모아 세계 사람들에게 보여주는 일이 있다. 이를 박람회라고 일컫는다. (…중략…) 박람회는 본래 서로 가르쳐주고 서로 배우는 취지로 서로 다른 장점을 받아들여 자기의 이득으로 삼는다. 이것을 비유하면 지력(智力)을 높이기 위한 노력을 하는 것과 같다.[2]

여기에서 소개되고 있는 것은 말할 필요도 없이 만국박람회에 관한 것이다. 이렇게 말하는 것은 즉 일본 사람들에게 널리 알려지게 된 당초의 '박람회'는 우선 만국박람회에 관한 것이었다는 것이 되는데, 통상수교의 금지를 풀고 열강 여러 국가가 격돌하는 국제사회에 그 후 나

아가려고 하는 일본인에게 이 서술이 국제사회의 이미지를 던져 주는 중요한 정보가 되었을 것은 말할 필요도 없고, 『서양사정』의 이 이야기를 당시 일본의 현실에 비추어 읽는다면, 문자 그대로 '만국'에 에도시대의 일본이 번藩이라는 크고 작은 쿠니國로 나누어져 있었다는 사실을 아울러 함께 볼 필요도 있을 지도 모른다. 민족의 통일에 의한 국민국가의 창출은 메이지에 맡겨진 최대 과제였다.

다만 '박람회'라는 단어는 이보다 앞서 구리모토栗本鋤雲[7]에 의하여 exposition의 번역어로서 조어되었다고 이야기되며, 만국박람회에 대해서는 1862년 런던 만국박람회가 그 개최된 해에 『관판官板 바타비아 신문』[8]에 의하여 이미 보도되었다. 게다가 1867년 파리만국박람회에 참여까지 하고 있었다. 그렇지만, 전국적인 규모로 '박람회'가 국민에게 널리 알려지게 된 것은 역시 『서양사정』이라는 막부 말 메이지의 대 베스트셀러가 끼친 영향이 컸다고 말하지 않을 수 없다.

2. 미술로의 태동—박람회의 창시

박람회와 박물관

물산회의 전통, 해외정보로서의 박람회·박물관, 실제의 견문 그리고 '박람회' 및 '박물관'이라는 명칭의 발명과 보급 — 이러한 단계를 밟고 막부 말기 메이지 초기 일본에 널리 알려지게 된 '박물관'과 '박람

7 1822~1897. 에도 막부 말기의 관료. 메이지 초기의 사상가.
8 에도시대 중기, 막부가 발간한 해외정보지로 일본 최초의 신문.

회'는 메이지 초기에 실제로 이루어지게 되었다.

'박람회'라는 이름의 행사는 1871년 10월에 교토에서 개최된 것이 처음이고, '박물관'은 그 다음 해에 문부성에 의하여 도쿄 유시마성당湯島聖堂[9]의 대성전大聖殿을 이용하여 문을 열게 된(설치는 전년) 것이 최초였다. 이 때 개관 행사로서 '박람회'가 열렸는데, 이것이 국가에 의한 최초의 박람회가 되었다. 교토에서 열린 박람회는 미쓰이 하치로우에몬드井八郎右衛門 등 민간 유지들이 교토부의 도움으로 개최한 것이고, 최초의 '박람회'로서 역사상 자리매김이 된다고 말할 수 있지만, 실제 골동회骨董會로 평가되고 있었다.

문부성박람회文部省博覽會의 전해 즉 교토박람회와 같은 해에 도쿄에서는 대학남교大學南校[10]의 물산국物産局에 의하여 '물산회物産會'라는 행사가 열리고 있지만, 이것은 실은 당초 '대학남교박물관'의 이름으로 '박람회'로서 열릴 예정이었다. 이 '박람회'는 앞에서 '나선전화각' 구상에 영향을 끼쳤던 점을 생각할 때 계획에 그쳤다는 사례로 남은 박람회인데, 실은 '물산회'로 이름을 바꾸어 규모를 줄여서 열리게 되었다. 그런데 그 내용은 이러한 명칭의 변경을 정당화하는 것 같은 것, 즉 '물산회'의 영역을 뛰어넘는 것이 아니었던 것 같다. 또 이것과 같은 해에 '문부성박물관'의 이름으로 다시 '박람회'가 계획되지만, 이것도 계획단계에서 끝났다.

그러나 그 결과는 어떻든지 간에 관이 '박람회'라는 이름으로 부르

9 1690년 에도막부 5대 장군 도쿠가와 쓰나요시(德川綱吉)에 의하여 세워진 공자묘(廟)이다.
10 구 개성소(開城所) 터에 설치되었고 양학 교육을 담당하였다. 1873년에 개성학교로 개칭하고 그 다음해 동경개성학교로 이름을 바꾸었다.

찰스 와그맨, 〈제1회 교토박람회(미술공예전람회) 회장〉(1871)

문부성박람회 관계자(구 유시마성당 대성전 앞)(1872) 3월. 도쿄국립박물관 소장. 앞 열 왼쪽 부터 다나카.

려고 하였다고 하는 것은, 명칭의 단순한 변경으로 끝나지 않는 사정일 것이다. 거기에는 근세의 물산회와 선을 그으려고 하는 강한 의지가 작용한 것이 분명하다. 앞에서도 말했듯이, 에도의 물산회를 식산흥업이라는 메이지의 국가목표를 위해 서양의 제도를 계속 본뜨면서 고쳐 나가려는 것, 이것이 즉 물산회에서 박람회로 옮겨가는 것이었다. 박람회와 식산흥업을 관련짓는 것은 물산에 관한 학문이 국가경제의 근본이라는 반쇼시라베쇼 이래의 생각이고, 물산의 학은 교호亨保[11]의 국산개발정책 이래의 생각에 의한 것이었지만, 메이지라는 시대는 이러한 생각을 계속 이어받아 그것을 근대적인 제도로 꾸려 갔다.

그런데 물산회를 개최한 '대학(대학본교)'이라고 일컬어지는 기관은 현재와 다른 교육기관임과 동시에 교육행정의 관청이기도 하였다. 그 대학은 남교물산회 바로 직후에 폐지되었고, 그 대신에 '문부성'이 설치되어, 그 가운데 '박물국'이 설치되었으며 남교물산국이 그것을 이어받게 되는데(남교 및 동교는 존속), 1872년에 도쿄에서 문을 연 '박물관'은 이 신설된 문부성박물국의 박물관이고, 그 개막을 장식한 것은 대학남교에서 실제로 이루어질 수 없었던 '박람회'였다. 관에 의한 '박람회'는 이렇게 '박물관'과 일체가 되어 시작하였다.

박람회라고 하면 오늘날에는 비일상적인 축제 분위기가 되기 쉬운데, 박물관과 비교하여 오락성이 강하고 종종 구경거리가 되기 쉬웠던 약품회 등의 전통을 강하게 가지고 있는 것까지 생각되지만, 이미 지적했듯이 당초는 문명개화·식산흥업이라는 국가목표와 관련해서 그 계

11 1716~1736년.

몽적・교육적 가치가 주목을 받았다. 또 현재 생각해 보면, 박물관은 주로 문명의 과거와 관련되고, 박람회는 주로 문명의 미래에 관련하는 것으로 볼 수 있지만, 일본에서의 박물관・박람회의 초창기에는 박물관을 늘리고 넓혀 일시적으로 개최하는 것이 박람회라는 것과 같은 시각이 있었고, 박물관을 '영구적 박람회'나 '늘상常박람회' 등으로 일컫기도 하였다. 요컨대 이 당시에 박람회와 박물관은 '사람의 지식 진보'라는 목적을 공유하는 문명개화의 두 바퀴라고 생각되고 있었다.

문부성박물관과 '미술'

게다가 박람회나 박물관이 문명개화나 식산흥업의 추진 장치로서 본격적으로 자리매김이 된 것은 내국권업박람회가 개최되어 박물관이 건설되기 시작하는 메이지 10년(1877)경 이후의 일이라고 말하지 않을 수 없는데, 1872년의 문부성박람회의 모습을 그린 쇼우사이 잇케이昇齋一景,[12] 『박람회제인군집지도博覽會諸人群集之圖』를 보면, 병행하는 유리상자의 사이에 북적거리는 사람들의 모습을 그려내고 있으며, 막부 말기의 견외사절의 일기에서 파악할 수 있는 박물관의 본질적 이미지가 일찍이 실제 이루어지고 있다. 그 내적 충실은 차치하고, 박물관(=박람회)은 문명개화의 장치로서 어쨌든 작동하기 시작하였고, 박람회의 계몽적인 작용도 이미 이때부터 매우 분명하게 자각되고 있었던 것 같다. 그것은 1872년의 박람회의 개최를 알리는 포달布達의 다음과 같은 한 구절에서 읽어 낼 수가 있다.

12 생몰년은 알려져 있지 않다.

박람회의 취지는 천조인공(天造人工)의 구별 없이 세계의 산물을 수집하여 그 명칭을 바로 하고 그 사용법을 이해하며 사람의 지식을 넓히는 데 있다. 특히 고기구물에 이르러서는 당시의 형편의 변천, 제도(制度)의 변천과정을 밝힐 수 있는 중요한 물건이기 때문에 예전에 포고(고기구물보존의 태정관포고-인용자)의 뜻에 의하여 이를 진열하여 세상 사람들이 볼 수 있도록 하고자 한다.3)

여기에서 볼 수 있는 것은 자연물·인공물을 구분하지 않고, 천하의 사물을 널리 수집·전시하려고 하는 종합성으로 나아가는 방향이고, 발상의 중심에는 사물과 이름의 대응을 정해 그것을 보람 있게 쓰려는 것을 분명히 하려는 명물학적名物學的 내지 물산학적 '정명正名'13 사상이 있었다. 이러한 것은 계몽이라고는 말해도 결국 에도의 약품회나 물산회의 흐름과 이 박람회가 연속되어 있다는 것을 엿보게 하는 것인데, 이 박람회는 포달에도 나타나 있듯이 '고기구물古器舊物'의 출품이 중심을 이루고 있으며, 그 점에서 종래 물산회와는 뜻을 크게 달리하고 있었다. 말하자면 물산회가 미술전이나 역사 전람회 쪽에 가까와지고 있는 것이다. 그렇지만, 거기에서 바로 현재와 같은 미술전이나 박물관이 생기게 된 것은 아니다. 박물관은 이 장의 처음에서 본 것처럼 우선 종합화의 길을 걷게 되고, 관이 독립한 최초의 박물관이나 미술전을 여는 것은 1880년의 일이다. 즉 여기에서 오늘날과 같은 형태의 박물관이나 미술관에 이르기까지는 박물관(=박람회) 역사는 몇 가지 복잡한 사

13 명분에 맞추어 실질을 바르게 함.

쇼우사이 잇케이(昇齋一景) 박람회제인군집지도(博覽會諸人群集之圖)(1872)
유시마성당 대성전에서의 문부성박람회. 도쿄국립근대미술관 소장

박람회 개최를 알리는 포달문서(1872) 도립중앙도서관 소장

정을 거치지 않으면 안 되었다. 그러나 문부성박물관에 의한 이 박람회에는 '고기구물'의 취급도 포함하여 '미술'의 제도화를 생각하는 데 주목할 만한 점이 몇 가지 있다.

'역사'라는 제도

첫째로, 1872년의 박람회에서 고기구물의 수집은 그 전 해 1871년 5월에 태정관이 공포한 고기구물보존의 포고에 따라 이루어졌다고 하는 점이다. 이 포고는 문명개화의 물결에 의한 문화재의 파괴에 대한 위기의식에서 나온 것인데, 이 포고에 관해서는 박물관의 역사를 생각하는 데 지나칠 수 없는 사정을 몇 가지 찾아볼 수 있다.

우선 태정관 포고의 기본이 된 「대학헌언大學獻言」(1870.4)에서 '집고관集古館'이라는 이름의 박물관 구상을 내세우게 된 점을 들 수 있다. 이것은 "박물관건설의 첫 목소리"(『도쿄국립박물관백년사』)라고 이야기되는 것이었고, 결국 실제 이루어지지는 않았지만, 여기에서 '박물관'이라는 것이 확실한 실체로서 나아가게 되었다는 점은 놓칠 수 없다. 포고를 받아 1872년에 이루어진 고사사古社寺조사에서도 교토와 오사카大阪와 나라奈良에 '박물관'(나라에 관해서는 '고물관古物館'이라는 단어가 사용)을 건설하는 준비가 그 목적에 포함되어 있었고, 실체로서의 박물관으로 나아가는 방향이 매우 강고하였음을 알 수 있는 것인데, 이러한 지향은 '고기구물'에 관한 것을 하나의 확연한 영역으로서 새롭게 체제화하려고 하였다는 점을 보여주고 있다.

혹은 제도를 의미하는 서구어 institution이, 만들어낸다는 것을 의미하는 라틴어 instituere에서 유래하는 단어이고, 공공건축도 의미하

는 단어라는 점을 생각할 때, 「대학헌언」에 "대체로 서양 각국에 집고 관이 건설되어 있는 것은"이라고 운운하는 것처럼, 서양의 사례에 비추어 제안된 '집고관' 건설은 고기구물 즉 문화재라는 영역과 관련한 하나의 제도를 확립하려고 하는—결국 사회적 규범으로서 체계화하려고 하는 의지를 밝힌 것은 아닌가라고도 생각된다. 「대학헌언」 문장에 의하면, '집고관'에 수집되는 고기구물은 "고금古今 시세時勢의 연혁은 물론 이전의 제도 문물에 대한 증거를 밝히는" 역할을 하도록 되어 있으며, '역사'라는 사고법思考法을 분명하게 찾을 수 있는 것인데, 역사가 도덕이나 문학의 영향을 벗어나 하나의 학문으로서 독립하는 것은 메이지 이후—이 「대학헌언」이 나오게 된 것과 때마침 같은 시기에 니시 아마네西周[14]가 육영사育英舍에서 행한 『백학연환百學連環』의 강의에서 보이는 역사학의 서술 부분을 기준으로 하는 일이었다.

다만 여기에서 주의를 촉구해 두고 싶은 점은, '집고관' 건설의 제안이 예를 들어 역사의 증거자료로서 고기구물과 관련한 것이었다고 해도, 그것은 '미술'의 제도화와 중대한 관계를 가지고 있다고 하는 점이다. 우선 포고의 품목 분류에 농기구나 화폐와 함께 고서화古書畵나 불화佛畵가 포함되어 있는 점, 다음으로 「대학헌언」에서 '보기寶器'가 '잡품雜品'과 구별되어 있는 점, 이러한 점들은 '미술'이라는 개념이 얼마 안 지나서 거기에서 육성될 만한 컬렉션 형성의 단초라고 말해도 좋다. 그리고 불상의 경우에 분명하듯이 수집 대상이—본래 있을 만한 장소에서 떨어져 간—역사 자료로서 자리매김이 되는 실마리가 되어 있는 점, 이것은

14 1829~1897. 에도 후기부터 메이지 초기의 철학자, 교육가, 관료.

박물관이 물품을 수집하는 기본적인 절차이고, 박물관이 어디든 냉정한 추상적 분위기 — 어느 죽음의 분위기 — 를 자아내고 있는 것은 이러한 분리 때문임에 분명하다. 「대학헌언」과 같은 해에 이루어진 폐번치현廢 藩置縣[15]이 그러하듯이 구舊질서의 파괴와 새로운 통합을 목적으로 한 재 再질서화가 폐불훼석廢佛毀釋이나 문명개화의 힘의 발휘로 여기에서도 이 루어지려고 하고 있었다. 게다가 그것은 말할 필요 없이 '미술'의 제도화 에서 중요한 절차이기도 하였다. 예를 들면 불상이라는 신앙대상을 그 본래의 장소에서 분리시켜 감상의 대상으로서 다시 이해한다는 행위 없 이는 '미술'의 제도화는 있을 수 없기 때문이다. 그렇게 그 때 제도화의 근거를 삼은 것은 '역사'라는 또 하나의 제도임에 틀림없었다.

때마침 「대학헌언」이 이루어진 그 다음 해에는 태음력에서 태양력 으로 바뀌게 되었고, 그에 따라 민간신앙이나 민간습속에 대한 단속이 이루어지게 되는 것인데, 이것은 공동체의 순환적인 시간을 끊고 국가 가 이끄는 시간으로 연결을 시키는 것이고, 더 나아가서는 일직선으로 전개되어 가는 세계사적인 시간으로 사람들을 이끌고 가는 것이기도 하였다. 그리고 얼마 안 지나서 거기에는 담쟁이덩굴과 같이 진보의 관 념이 얽어 붙게 된다.

공개公開의 사상

문부성박람회에 대해 주목할 만한 두 번째 점은, 박람회 개최의 문부 성포달에서 볼 수 있는 '방관放觀'이라는 것이다. '방관'이라는 것은 공

15 1871년 4월에 번을 폐지하고 지방 통치를 중앙 관하의 부(府)와 현으로 일원화한 행정개혁.

개라는 의미이고, 같은 1872년의 고사사古社寺 조사상 주의할 점을 기록한 문장에서도 이 단어를 찾아볼 수 있는데, 이것이 박물관이나 미술관의 기본이라는 것은 말할 필요도 없는 것이고, '나선전화각' 구상의 저변에 있는 것도 이 '방관' 사상이었다. 게다가 여기에는 계몽과 관련한 다음과 같은 중요한 상황이 얽혀 있다.

계몽이라는 것은 「문부성포달」의 서두에 명名을 바로 하고 쓰임用을 밝힘으로써, 사람들의 식견을 넓힌다고 하는 것과 같은 행위이고, 이것은 '방관'의 가장 우선적인 목적이었다. 그것은 또 후쿠자와 유기치의 언론으로 대표되는 것처럼, 메이지 초기의 시대정신이기도 하였다. 말할 필요도 없이 여기에서 말하는 계몽의 근거는 서양이고, 서양은 이이후 감추고 드러내며 숨었다 나타났다 하는 차이일지언정, 일본 근대에서 가치의 원천이 된다. 게다가 그것은 메이지 일본이 실제 이루어갈 만한 구체적인 미래이기도 하였기 때문에, 여기에서 진보라는 발상이 얽히게 되는 것은 당연히 나아갈 방향이었다. 예를 들면 다음 절에서 언급하는 「박물국박물원박물관서적관건설지안博物局博物園博物館書籍館建設之案」에는 '방관'이라는 단어와 함께 "인공스工의 진보"라는 단어가 적혀 있다. 이 "진보"를 촉구하고 구체적인 행동으로 표현하는 것은 메이지 국가이고, 국가는 그 때문에 '방관'을 실천하였는데, 고사사古社寺조사에서는 '방관'을 목표로 개인의 소유물까지 조사를 하게 되었다. 이렇게 국가는 개인적인 영역을 열었고, 국가의 빛은 국가의 구석까지 분명히 비추게 된 것이다.

자연과 인공

셋째로, 종합박물관을 향한 최초의 한 발자국이 이 박람회를 기회로 발을 내딛고 있는 점, 이 점에 주목하지 않으면 안 된다. 종합박물관으로 나아가는 방향은 '천조天造·인공人工 구별 없이'라는 박람회 개최의 포달에서도 엿볼 수 있지만, 그것을 향한 구체적인 움직임은 박물관이 이 박람회의 기간 동안 문부성 장관文部卿의 결재를 얻은 「박물국박물원박물관서적관건설지안」이라는 의견조회의 정부보고서들에서 볼 수 있다. 이것은 제목에서 알 수 있듯이, 박물관 기타 관련 시설의 건설안이고, 그 가운데 서적관(도서관)이나 박물원(동·식물원)이 포함되어 있는 것도 흥미로운 점인데, 여기는 박물관에 초점을 맞추어 생각하면 건설안은 박물관이 다루는 범위를 분명히 '천조물'(자연물)과 '인공물'(혹은 '인조물')로 나누어, 그 각각에 규정을 마련하고, 그것에 따른 분류표까지 작성하고 있다. 단적으로 말해서 그러한 것들을 종합적으로 '천조·인공의 구별 없이' 전시하도록 하는 시설로서 박물관을 규정하고 있는 것이고, 여기에 종합박물관으로서의 구상이 인정된다. 게다가 그 '인공물'의 규정을 보면 고기구물의 보존이나 전시가 아니라, 식산흥업과 연결되어 있는 실용적 관점이나 문명개화의 진보주의적 발상을 보여주고 있으며, 여기에 초기 박물관의 원형을 찾을 수 있다.

그러나 '미술'의 제도화와 관련하여 특기할 만한 것은 종합화가 아니라 오히려 그 전제가 되는 인공물/자연물의 대립에 관한 점일 것이다. 다만 이것은 아마 에도의 본초학本草學에서 말하는 '인류人類'와 '물류物類'라는 발상까지 거슬러 올라가는 것이라고 말할 수 있지만 마찬가지로, 종합적인 관람계획에 의하여 개최된 전해의 대학남교의 물산

회 목록에 그와 같은 발상은 볼 수 없고 어쨌든 이와 같은 부部 구성이 메이지 시기에 시작하는 박물관 역사의 초기에 나타난다고 하는 점에 주목하고자 한다.

그러면 무엇 때문에 이러한 대립에 주목하는 것인가.

인공물/자연물의 대립이 박물관에서 분류체계의 틀이 되는 것은 그 당초뿐이고, 그 다음 해 1873년에는 '천산天産'과 '고증', 또한 그 다음 다음 해에는 '천산', '고증물품', '공업물품'이라는 분류로 변하게 되는 데, 그러나 예를 들어 그같이 분류가 변해도 이 인공물/자연물이라는 큰 틀은 1925년에 도쿄박물관 그 외 쪽으로 천산부 소장품의 인계가 끝날 때까지, 박물관의 분류에 계속 있게 된다. 게다가 이 분류의 큰 틀은 일본 근대의 근저와 관련한 중요한 상황이었다. 즉 이러한 큰 틀에 밝혀져 있는 것 같은 분류의 발상은 근대일본에서의 자연관을 시각視覺으로 나아가는 방향과 함께 규정하게 되었다.

가라키 준조唐木順三[16]가 말한 "스스로가 스스로라는 구조"(『일본인의 마음』) — '저절로おのづから：自ら'도 '스스로みづから'도 마찬가지 '자自'라는 글자로 표현해 버리는 인식 틀에서 살아온 일본인에게는 독립적인 주관에 대해 자연을 객관으로 보려는 인식 틀은 결코 잘 할 수 있는 것이 아니었다. '스스로가 스스로라는 구조'에서 자기가 자연과 융합적으로 이해되어 버리기 때문이다. 그렇게 주객융합적主客融合的인 이러한 자연관에서는 주관-객관이라는 일대일의 관계에 토대한 인공-자연, 정신-자연이라는 대립도 성립하기 어려운 것은 말할 필요도 없다. 대립

16 1904~1980. 일본의 평론가, 사상가.

이 성립하기 어려운 것은 동일 평면상의 대립이 성립하기 어렵다는 것이고 자연을 내치고 자연과 서로 맞서서 버틴다고 하는 구조가 성립하기 힘들다고 하는 것이기도 하였다. "조화에 따라 사계절을 친구로 한다"(파초芭蕉, 『책상자의 짧은 글箋の小文』)라고 이야기되고 있듯이, 자연의 절차대로 '사시四時'(=사계四季)와 조화하여 살아가는 것을 이상으로 삼는 풍토에서 이것은 당연한 형편이었다.

그런데도 메이지 일본이 배우지 않으면 안 되었던 서양의 근대문명을 성립시켜 온 것은 이 주관-객관이라는 구조임에 틀림없었다. 데카르트가 『방법서설』에서 이용한 비유를 사용하면, 이 세계에서 배우인 것보다도 관객(=주관)이고자 하는 노력에 의해서 세계를 볼 수 있는 것(=객관)으로서 인식할 수 있는 객관적 상태에서 그것을 관찰·측정하며 법제화함으로써 결국에는 지배에 이르는 길, 이것이 서양근대가 걸어온 길이고, 메이지 일본이 거기부터 걸어가지 않으면 안 되는 길이기도 하였다.

게다가 이와 같은 자연관·사물관의 혁명은 당연히 회화나 조각 등의 테크네에 강한 영향을 끼치지 않을 수 없었다. 즉 근대미술의 성립과정은 위에서 기술한 것처럼, 자연관의 전환과 평행관계에 있었다고 생각할 수 있는데 되돌아보면, '미술'이라는 자체가 대체로 인공물/자연물이 대립하는 가운데 이른바 인공물의 대표격으로 등장해 온 것이 아니었던가. 산천초목, 화조풍월花鳥風月이라는 단어의 독특한 뉘앙스가 보여주듯이 자연을 객체로서 냉철하게 보는 것이 아니라, 구체적인 체험성을 통해서 알아차리는 데에 익숙해져 왔던 일본인은 그림이나 조각의 제작이라는 구체적인 경험을 일반적·보편적 관념으로 일괄 이해하는 것에 대해서도 아마 분명히 주저했을 것이다. 예를 들면 첸바렌

Basil Hall Chamberlain[17]의 『일본사물지日本事物誌』(1890년 초판)에 보이는 다음의 단어가 시사하고 있는 것은 이러한 사정을 보여준다.

누구도 주의하지 않는 기묘한 사실은 일본어에는 아트(art)에 대한 진정한 고유어가 없는 것이다. (…중략…) 마찬가지로 일본어에는 네이쳐(nature)에 대한 만족할 만한 단어가 없다. 가장 가까운 단어는 '성질', '만물', '천연'이다. 이 기묘한 언어적 사실 때문에 아무리 열심히 노력해도 서양의 언어를 조금도 모르는 일본인에게 서양의 미술(art)이나 자연(nature)에 관한 논의를 이해시키도록 번역하는 것은 어렵다.[4]

그러면 근대의 일본인은 이러한 이전 시기의 자연관을 능히 근대서양의 자연관으로 바꿀 수 있었는가 하면, 물론 그렇지 않다. 에도시대까지의 자연관은 지금도 일본인에게 영향을 끼치고 있다. 예를 들면 그것은 문화재에 관한 생각에서도 잘 나타나 있다. 문화재보호법의 '문화재' 개념에는 자연물(천연기념물)까지도 포함되어 있는 것이고, 이것은 서양에서의 문화재(문화유산) 개념이 오로지 인간 활동의 산물을 가리키고 있는 것과 목적이나 의도에서 크게 다른 것이다. 그러나 문명개화에 의하여 서양 근대의 자연관이 일본에서 이전부터 전해 내려오던 자연관에 먹혀 들어간 점, 그렇게 일본인의 자연관을 계속 개편하면서 근대화의 추진 장치가 될 수 있었다는 것도 사실이고, 여기에서는 그 실마리를 분류하는 상황에서 파악해 보려고 한 것이다.

17 1850~1935. 동경제국대학 일본학 교수로서 저명한 영국의 일본학자.

시선과 분류

넷째로 분류라는 것, 그 자체에 대해 한 마디 언급해 두고자 한다.

박물관의 상신서上申書의 열품列品 분류 구상(1872년 4월 결재)은 고기구물보존 관련 태정관포고의 분류에 토대하여 거기에 인공물(인조물)/자연물(천조물)의 대립 속에서 서적·불교 경전經文·불상 등의 구분을 생략하는 대신 의료기기·이화학理化學기기·측량기기 등을 덧붙인 것으로 이른바 문화재의 영역을 상대화相對化하고, 식산흥업(=문명개화) 방침을 확실히 반영한 것을 보여주고 있다. 그러나 뒤집어 생각하면 분류의 내용도 물론이거니와 대체로 사물을 분류한다는 것 자체가 '문명개화'라는 이름의 근대로 나아가는 방향을 보여주고 있다고도 말할 수 있는 것은 아닐까. 가토 히데토시加藤秀俊[18]는 에도의 박물학博物學에서의 분류학의 업적을 인정하면서, 그러나 "분류학 이상으로 일본인은 나열적으로 사물을 수집하고 오늘날 말로 하자면 빅 데이터big data은행을 만드는 것에 정신을 쏟아 온 것처럼 보인다"라 하여, 『희유소람嬉遊笑覽』(1930)이라는 인용에 토대한 근세의 서민생활지庶民生活誌라고도 말할 만한 책에 대해 다음과 같이 기술하고 있다.

일단 『희유소람』은 몇 가지 분류항목으로 나누어져 있지만 저자 기타무라 노부요(喜多村信節)(1783~1856)가 보다 흥미를 가진 것은 일상생활 가운데 체험적으로 알 수 있는 모든 사물을 모두 포함하는 데 있었던 것으로 나는 느낀다. 즉 망라성이 체계성에 우월하고 있었던 것이다.[5]

18 1930~. 일본의 평론가 및 사회학자로 학습원대학, 방송대학 교수 역임.

문부성박물국의 분류구상은 체계성이라고 말하기에는 매우 엉성하지만, 그러나 이것을 기초로 박물관은 분류체계를 서서히 정비해 가게 되었고, 분류의 기본이 보고 비교·분류하는 것에 있는 이상, 그 과정은 체험적인 '망라성網羅性(포괄성)'으로부터 보고 비교하는 것에 의한 '체계성' 쪽으로라고 요약할 수 있다. 보는 쪽으로의 기울어짐이 '미술'의 제도화와 관련한 것은 물론이고, 보는 것으로의 기울어짐은 분류한다는 행위를 매개로 한층 깊이 근대화와 관련되어 갔다.

빈 만국박람회

다섯 번째, 1872년의 박람회에서 또 하나 주목하고자 하는 점은 이 박람회가 빈 만국박람회 참가준비를 겸한 것이었다는 점이다. 빈 만국박람회는 메이지 정부가 처음으로 마음먹고 참가한 해외 박람회이며, 이 참가로 일본의 박람회·박물관 행정은 비약적인 발전을 보게 된다.

빈 만국박람회로의 참가사무의 책임자가 된 사노 쓰네타미佐野常民[19]는 빈 만국박람회의 참가목적으로 일본의 풍요로움과 인공人工의 재치 있고 교묘함을 해외에 알리는 것, 근대서양의 풍토·물산·학예를 견학하고, 기계기술을 배워 익히는 것, 무역을 위해 시장조사를 하는 것, 우수한 출품물에 의하여 수출 증가를 꾀하는 것 등을 나열하고 박물관 건설과 박람회 개최를 위한 기초를 다질 것을 들며 그것을 위해 고용 외국인 고트프리트 바게너Gottfried Wagener(와그너(1831~1892). 이하 이 호칭을 사용한다)에게 유럽박물관의 조사를 맡기고 있다. 사노는 이 조사에

19　1823~1902. 사가번(佐賀藩) 출신으로 양학을 익혔고 1867년 파리만국박람회에 파견되었으며 1872년 빈만국박람회 사무국 이사관 역임.

일본열품소 전도(日本列品所全圖)

빈 만국박람회 회장 본관 앞 문 그림

토대하여 본격적인 박물관 건축과 박람회 개최를 제안, 이것을 중요한 계기로 삼아 얼마 후 박물관의 건설과 내국권업박람회의 개최가 실제로 이루어지게 된다.

근대기술의 습득은 말할 필요도 없지만, 일본이라는 존재를 세계에 알리는 일도 당시 국제사회에 나서려고 하는 일본에게 매우 당연한 기획이었고 또 메이지 이후 쉽게 고쳐지지 않았던 수입초과 경향을 바로잡는 일은 메이지 정부에게 중요한 과제였기 때문에, 빈 만국박람회 참가 때 그것을 위한 시장조사를 한다는 것은 매우 당연한 일이었다. 그리고 빈 만국박람회는 사노의 생각대로 세계의 시선을 일본으로 모아서 더욱 더 직접적으로 수출증대의 실마리가 되었다. 와그너의 지도에 의하여 출품물의 중심에 놓이게 된 도자기·칠보 등 전통적인 공예품이 박람회에서 좋은 평가를 받고, 유력한 수출품 후보로 떠오르게 되었다. 즉 자뽀네즈리의 파도가 갑자기 높아졌고 히라야마 나리노부平山成信[20]의 『작몽록昨夢錄』에 의하면 "구경꾼이 일본부에 들이닥쳤고 따라서 물품의 판매도 매우 좋고 또 각국의 박물관도 일본물품을 사들이고 또 그것들을 넘겨줄 것을 희망한 박물관도 있고"라는 좋은 상황이었다. 그리고 이 박람회를 계기로 일본공예의 제작과 수출을 업무로 하는 기립공상회사起立工商會社가 설립되었고, 전통일본의 판매에 중요한 역할을 하게 되는데 덧붙여 말하면 '일본회화의 미래' 논쟁이나 1900년 파리만국박람회 참가사무국의 업무를 통해 미술의 제도에 큰 영향을 끼치게 된 자뽀니즘의 미술상美術商 하야시 다다마사林忠正(1853~1906)가 1878년

[20] 1854~1929. 일본의 관료로서 내각서기관장, 궁중고문관 등 역임.

빈 만국박람회 회장 본관 일본열품소 입구 내부 그림

빈 만국박람회 출품물의 일부

처음으로 유럽으로 건너간 것은 이 회사의 통역 자격이었다.

1885년 사노 쓰네타미는 16부 96권에 이르는 보고서를 정부에 제출했고 빈 만국박람회의 성과를 따져 물음과 동시에 박물관이나 박람회의 미래에 관해 중요한 여러 제언을 하고 있는데, 이 보고서에서 사노는 영국의 사례를 계속 들면서 공업제품의 미술적 가치가 수출증진과 관련된다는 점을 지적하고 빈의 사례가 가지는 의미를 강조하고 있다. 즉 1851년의 만국박람회 이후 영국은 공업제품의 미술적인 질 향상에 힘을 기울임으로써 12년 동안 미술에 관련한 수출액이 4억 5천만 달러, 당시의 일본 엔으로 약 8,812만 엔의 증액을 보았을 정도로 미술부국론美術富國論을 보여주었다.

다만 미술적인 공업제품의 수출로 실제 어느 정도 메이지 일본이 풍요롭게 되었는가는 의문이 들지만, 그것은 어떻든 이같이 전통적인 공예품이 유럽에서 좋은 평가를 받았고 게다가 미술이 공업과 관련되어 수출증대에 도움이 된다는 점을 영국의 사례 등에서 메이지 정부가 알았고 이것은 메이지 초기의 미술행정의 방향을 국수주의와 실리주의 쪽으로 설정하고 '미술' 개념이 형성되는 데 얼마 후 크게 영향을 끼치게 되었다.

이같이 보면 일본의 박람회(=박물관) 역사상 빈 만국박람회의 규모를 다시 느끼게 되는데 일본의 박람회(=박물관) 사업은 그 이후 빈 만국박람회의 절대적인 영향하에서 추진되어 갔다. 1872년에 빈 만국박람회 참가를 위한 사무국이 태정관정원太政官正院에 마련되자 문부성박물국은 이후 그것과 일체가 되어 활동을 전개하였으며, 그 다음 해 3월에는 박물관과 함께 그 사무국으로 합쳐지게 되었고, 박물관은 유시마성

오스트리아 빈 만국박람회 일본관 정원(1873)

당에서 박람회사무국이 있던 우치야마시타초內山下町[21]로 옮기게 된다. 이렇게 빈 만국박람회의 거대한 영향하에 박물관사업은 제2 라운드를 맞이하게 된다.

이 절을 마치면서 덧붙여 두지 않으면 안 되는 두 가지 점이 있다.

첫째로, 문부성에 있어서 박물관 사업의 미래이다. 즉 박물국·박물관이 박람회사무국으로 합쳐진 후에도 문부성은 독자적으로 박물관사업을 추진해 가게 되는데, 그것은 당연한 것으로서 교육에 중점을 두게 되었다. 거기에서 전시의 중심은 교구, 교재 등의 교육자료나 자연사, 이화학理化學 자료이고 얼마 지나서 거기에서 자연과학박물관의 흐름이 이루어지게 된다. 그러나 '미술' 제도화의 과정을 추구하는 이 책에서는 그 흐름보다 박물관의 요긴한 부분을 더듬지 않으면 안 된다.

그 다음 둘째는, 이 시기부터 민간이나 각 지방에서도 박람회가 개최되기에 이르러 박람회는 일종의 유행으로 변한 느낌이 있다. 교토와 나고야名古屋의 예에 대해서는 이미 언급했지만, 이 외에도 와카야마和歌山, 이토히라琴平, 마쓰모토松本, 나라奈良, 센다이仙臺 등 각지에서 박람회가 열렸고, 민간에서는 예를 들면 소람회笑覽會, 요시하라吉原박람회 등의 박람회도 개최되었다. 이러한 것들은 제도사와 사회사가 서로 엇갈린 점으로서 매우 흥미로운 대상인데, 이것도 요긴한 부분을 더듬는다는 생각에서 선뜻 내어주지 않을 수 없다.

21 현재의 지요다구(千代田区) 우치사이와이초(内幸町) 1초메. 이 일대에는 제국호텔, 미즈호은행 본점, NTT동일본 등이 있다. 에도 시대에는 사쓰마번의 저택이 있었다.

3. '미술'의 기원―번역어 '미술'의 탄생

서화書畵라는 구역

일본에서 처음으로 박물관이 개관된 1872년은 〈화괴花魁〉가 그려진 해가 된다. 이 해에 다카하시 유이치는 〈화괴〉 외에도 빈 만국박람회에 출품할 〈부악대도富嶽大圖〉를 박람회사무국의 명령을 받아 제작하였고 또 〈히말라야도〉, 〈세계 제2의 대폭포大瀑布〉, 〈목우도牧牛圖〉의 3점을 박물관의 바람회에 출품하고 있다. 박람회에 출품한 그림은 박람회의 출품물을 그린 이치요사이 구니테루―曜齋國輝[22]의 〈고금진물집람古今珍物集覽〉이나 〈박람회도식博覽會圖式〉이라는 인쇄물에 다른 여러 물품과 함께 실려 있는데, 구니테루의 그림에서는 〈목우도〉나 〈세계 제2의 대폭포〉가 새와 짐승의 박제剝製, 혼천의渾天儀(라고 플레트에 있는데 실은 지구의인 것 같다) 등을 나란히 그리고 있어, 주목을 끈다. 결국 회화가 그 독자적인 영역을 배당받지는 않고, 그 박람회의 출품물을 삽화로 보여준 〈박물관도식〉에서도 악기는 악기, 그림은 그림, 박제는 박제, 무구는 무구와 같이 대충 분류되어 있긴 하지만, 이러한 것들의 경계나 분류 간 관계는 모호하다. 그야말로 모두를 포함하는 것이지, 체계적이지 않다.

〈고금진물집람〉이나 〈박물관도식〉에서 볼 수 있는 비非체계성은 낡은 질서는 사라지고 새로운 체계화―박물국에 의한 분류안을 생각하고 싶다―도 일을 착수하지 않은 혼란한 상태의 사물들의 상황을 보여주고 있다고 아마 생각할 수 있으나, 그것은 차치하고 이 박람회의 2

22 에도 시대의 우키요에사(師).

이치요사이 구니테루, 〈고금진물집람(古今珍物集覽)〉(1872). 도쿄국립박물관 소장

년 후에 빈 만국박람회로부터 가지고 온 물품들을 중심으로 우치야마
시타초의 박물관에서 열린 박람회에서는, 박물관 시설이 서화 전시에
적합하지 않다는 이유로 서화만을 별도로 박물관의 옛터 유시마성당의
대성전에서 전시하였고, 이것은 미술전 같은 행사를 관官이 개최한 최
초가 되었다. 서화라는 구역은 전통적으로 존재하고 있었기 때문에, 출
품물의 한 묶음에서 그것을 골라내는 일은 쉬웠음에 틀림없는 일이지
만, 이 전람회의 목록(제2호)을 보면 고서화와 현재 작자의 일을 '현금
필자現今筆者'로서 계속 구분하고, 또한 그 뒤로 신흥 미디어 '유화油繪'
가 놓인다는 구성이었고, 거기에 과거와 현재를 연결하여 미래로 연결
해 가는 역사적 사고─ 얼마 지나 이야기될 미술사의 징조라고도 말할
만한 것이 느껴질 수 있는 것처럼 생각된다.

박람회 도식(圖式)(1872)

박람회 도식(1872)

번역어 '미술'

다만 이 전람회의 명칭은 '서화대전관書畫大展觀'이었고 미술전람회가 아니었다. 결국 미술전같이 보여도 미술전은 아니었다. 이 점은 매우 중요하다. 무엇보다 '세계의 산물을 수집하여 그 명칭을 바로 잡고 그 용도를 밝히어 사람의 지식을 넓힌다'는 것을 목적으로 하는 박람회를 말하는 것이다. 이것을 단순한 명칭에 관한 것이라 하여 끝낼 수 있는 문제가 아니다. 게다가 '미술'이라는 단어는 이 '서화대전관'을 주최한 박람회사무국과 인연이 있는 단어였다. 즉 '미술'이라는 단어가 일본어의 역사에 처음 등장하는 것은 빈 만국박람회에 찬동贊同, 출품할 때 번역된 그 박람회의 출품분류에서였고, 이 출품분류는 1872년 즉 박물관 개관과 같은 해 1월에 발포된 빈 만국박람회로의 출품을 요청하는 태정관포고에 붙어 있다. '미술'은 만국박람회 참가 때 독일어에 붙여진 관제官製번역어였다. 처음 나온 부분을 인용해 두자. 제22구區의 규정이다. 괄호 안에는 역관에 의한 것으로 원본에서는 작은 글씨로 2행의 작은 주석으로 되어 있다.

미술(서양에서는 음악, 화학(畫學), 모양을 만드는 기술, 시학 등을 미술이라고 한다)의 박람장을 공작(工作)을 위해 사용하는 것[6]

그렇지만 '미술'이 fine art의 번역어라는 설도 있으며, 예를 들어 소우고 마사아키惣鄕正明·도비타 요시부미飛田良文 편의 『명치 단어 사전』을 보면 '미술'의 의미로서 '영어 fine art의 번역어'로 되어 있고 1888년의 『한영대조 초보 사전』에서 1914년의 『미술사전』까지 '미술'

第二十二區

美術

事

西洋ニテ音樂画學像ヲ作ノ博覽塲ヲ工作ノ為ニ用フル
ハ術詩學等ヲ美術ト云フノ
ハビウム

此博覽塲ノ利益ニ依テ人民ノ好尚ヲ盛美ニシ且術業ノ理
ニ明カナルコヲ著スヘシ

빈 만국박람회 출품분류 제22구 규정

을 fine art(s)의 번역어로 되어 있는 예를 많이 인용하고 있다. 그 가운데에는 독일어를 원어로 취급하고 있는 것은 없다. 그러나 '미술'이 독일어의 번역어라는 것은 틀림없는 사실이라고 생각된다. 사노 쓰네타미를 회장으로 한 용지회龍池會의 기관지 『공예총담』 제1권(1880)에 실제로 「미술구역의 시말始末」이라는 기사가 있고, 거기에 "일본의 미술의 명칭은 실제로 1873년 오스트리아 대박람회의 구분목록 제22구에 미술의 박람장을 공작工作을 위해 사용하는 것이라고 하는 문자가 있는 것에 원인이 있는 것으로서,

1873년 개최한 빈 만국박람회의 출품물 분류를 보도하는 『빈 신문』(1871.9.17)

그보다 이전에는 아직 그것을 듣지 못하여"라고 기술되어 있는 것 외에 빈 만국박람회의 출품구분을 번역해 낼 때 독일어의 Schöne Kunst의 번역어 선정을 둘러싸고, 이런 저런 논의가 있었는데, 결국 '미술'이라는 조어造語에 해당하는 것으로 결론을 보았다는 야마모토의 회상(『의장설』 1890년, 스즈키 『원색 일본의 미술』 제14권 「공예」에 의함)도 있어 '미술'이 빈 만국박람회 때 번역조어된 것이라는 점은 우선 틀림없다고 생각된다. 그렇지만 이것은 '미술'이 fine art의 번역어로서 자주 사용되었다는 것과 충돌하는 것은 물론 아니다. fine art설은 메이지 전반기에 영어학의 큰 번성과 관련 지어 이해할 만하다.

다만 '미술'이 독일어의 번역어라고 해도 야마모토 고로山本五郎[23]의

회상을 그대로 믿을 것은 아니다. 1871년 9월 17일 자 『빈신문Wiener Zietung』에 게재된 출품구분의 원문과 대조해 보면, 문제의 22구의 "미술의 박람장"은 Kunstgewerbe＝Museen(응용미술박물관)으로 되어 있으며 여기에 기록된 '미술'은 대체로 Kunstgewerbe(응용미술)의 번역어였다는 것을 알 수 있기 때문이다. 또 같은 출품구분의 제25구에 "오늘날 미술에 관한 것"이라고 되어 있는 것은 Bildende Kunst(조형미술)에 대한 것이고, 원어原語를 거울삼아 출품구분의 단어를 읽으면 당초부터 '미술'은 현재와 마찬가지로 시각예술 내지 조형예술의 의미로 사용되고 있었던 셈이 된다. 그럼에도 불구하고 출품구분의 번역자는 야마모토 고로의 증언에 따르면 Schöne Kunst라는 약간 진부함조차 느껴지기 시작하고 있었던 용어의 원래의 뜻에 필요 이상으로 신경을 쓴 것 같고, 결국 거기에 "서양에서는 음악, 화학, 모양을 만드는 기술, 시학 등이라는 의미를 미술이라고 한다"라는 주를 붙이게 되었다. 결국 일본어 '미술'은 이렇게 해서 여러 예술이라는 의미를 즉 미술을 포함하는 예술의 의미를 담아 탄생하게 된 것이다. 그리고 이 출품 구분은 포고와 동시에, 『신문잡지』(28호)에도 실렸고, 막 태어난 '미술'은 일본어로서 일찍이도 아장아장 걸음마를 시작하게 된 것이다.

23 1880~1941. 실업가로 사진기계점과 사진관 경영.

4. '예술'과 '미술' — 박물관의 분류

와그너Gottfried Wagener(1831~1892)의 제안

그러면 이렇게 시작한 번역어 '미술'의 역사가 시작되는 출발점이 박람회이고, 게다가 그것이 '박람장Museen'에 관한 문맥에서 번역되었다는 것은 그 이후의 '미술' 개념을 받아들인 과정을 생각하면 매우 흥미롭다. 이미 지적했듯이 '미술'의 수용 내지 그 제도화 — 결국 시각예술로서의 미술의 확립은 박물관·미술관·박람회·전람회·미술학교·미술 저널리즘 등의 여러 제도(시설, 장치)가 확립되어 가는 과정에 대응하고 있다고 생각할 수 있기 때문이다. 그러나 빈 만국박람회 참가로 비약적인 발전을 보여주게 되는 박물관에 관해서 말하면, 거기에서 우선 형성되기 시작한 것은 '미술'이 아니라 '예술' 개념 쪽이었다.

'예술'이라는 단어는 메이지 이전부터 사용되고 있었던 단어이고, '미술'과 같이 조어된 것이 아니다. 다만 그것은 오늘날과 같은 의미로 사용되고 있었던 것은 아니었다. '예술'은 널리 기술이나 학문을 의미하는 단어였다. '예술'이라는 단어에서 오늘날과 같은 뉘앙스를 강하게 띠게 되는 것은 『메이지단어사전』에 수록된 여러 사전의 단어 번역을 연대순으로 보면 몇 가지 예외는 있지만, 메이지 30년대가 끝날 즈음부터의 일이라고 볼 수 있다.

그러면서 그 이전에 '예술'이 오늘날과 가까운 의미로 사용된 예가 없는 것은 아니다. 나카에 조민中江兆民[24]이 우제누 베롱Eugéne Véron[25]의 저

24 1847~1901. 일본의 사상가, 저널리스트, 정치가.
25 1825~1889. 프랑스의 철학가. 엄격한 아카데미즘에 반대하고 예술적 창의에 끼치는

서를 번역한 『유씨미학維氏美學』(1883~1884)에서 예술이 오늘날의 의미로 사용되고 있는 것은 잘 알려져 있으며, 빈 만국박람회 때 와그너에 의한 박물관 조사보고서의 번역에서도 같은 사용의 사례를 찾아볼 수가 있다. 『오스트리아박람회보고서』(1875)에 실린 와그너의 보고는 '예술박물관'과 그것에 부속하는 '화학교畵學校'의 필요성을 이야기하고, 다음과 같이 기술하고 있다. 번역자는 사노 쓰네타미의 양자인 사노 쓰네키佐野常樹(아카미 다다마사浅見忠雅)이다.

원래 일본 진정의 예술이라는 것은 한 개 특수한 것으로 그 기본이 있다. 그래서 실제로 아름다운 품격을 가진 물건을 제작한 것이다. 오늘날 이 화학교(畵學校) 및 박물관의 제일 목적은 바로 이 일본예술 즉 그 가장 미려한 조물술(造物術)을 배울 수 있고 또한 배워야 하는 장소인 하나의 중심을 건립하고 그 좋은 전업을 가르치고 노력해서 몇 사람으로 하여금 쉽게 똑같은 가치의 작품을 만들 수 있도록 하고 또한 옛날과 오늘날의 탁월한 일본 예술가의 우월을 비교하는 데 있다.[7]

'일본예술'을 배우기 위한 화학교를 개설하고 이전부터 전해져 오고 있는 일을 가르치며 과거 현재에 걸친 우수한 '예술자'의 작업을 비교·검토하는 것이 박물관의 제일 목적이라고 하는 것인데 여기에서 이른바 '예술'이 현재 일반적으로 이야기되는 미술의 의미는 "일본예술 즉 가장 아름다운 조물술造物術"이라는 표현에서 분명하다. 그러나

과학의 영향에 관심.

같은 보고서에는 "백공상예술百工上藝術"이나 "백공예술"이라는 단어도 보이고 있으며, 아마 이것이 빈 만국박람회의 출품 구분의 원문에서 보이는 Kunstgewerbe의 번역어라고 한다면, '예술'이라는 것은 Kunst의 번역어가 되는 것이고 그렇다고 하면 와그너가 말하는 '예술'에는 오늘날 말하는 여러 예술의 의미도 서로 겹쳐 있게 되는 것이다.

그런데 「예술 및 백공상 예술박물藝術及百工上藝術博物에 대한 보고」라는 제목의 이 보고서는 본래 종합박물관을 그 분류체계안에 따라 논한 「박사 와그너 씨 도쿄박물관창립의 보고」에서 예술에 관한 항목을 독립시켰다. 거기에서 와그너가 제안하고 있는 분류는 아래와 같은 여섯 가지 부류로 그것은 얼마 안 지나서 박물관 분류의 기본이 되었다. 번잡하게 되기 때문에 분류의 상세한 구분은 생략하기로 한다.

제1 농업 및 산림업의 부(部)

제2 백공, 공예학, 기계학, 토목 등에 사용할 만한 구품(九品)('원품'(원료)의 오식—인용자 주)의 부

제3 예술 및 백공에 관한 예술의 부

제4 인민교육에 사용하는 재료의 부

제5 만유(萬有)의 부

제6 역사전(歷史傳)및 인류학의 부8)

분류의 제2에 보이는 '백공'은 여러 공업이라는 의미, '공예학'은 공업을 가리키는 것인데, '공업'이라는 단어는 이 시기에는 오히려 오늘날의 공예나 수기手技[26]라는 것과 같은 의미를 가지고 있으며, 공(=기교

의 업＝생업)이라는 것과 같은 의미였다. 그것에 대해 '공업'은 오히려 현재의 공업(공장제 기계공업)에 가까운 의미로 사용되고 있었다. 그것이 미술공예라는 것과 같은 의미로 사용되기에 이른 것은 '미술'의 제도화 과정에서이고, 그것에 대해서는 뒤에서 약간 구체적으로 보게 될 것이다.

제5의 '만유'는 자연의 의미, 제3의 '예술'에 대해서는 "이 부는 백공부百工部를 완전히 갖추기 위해 매우 필요하고 중요한 것이 된다"라 하여, "그 세밀한 것은 특별한 보고서에 양부讓附한다"라 적고 있다. 이것이 예술박물관에 대한 보고서에 해당되는 것이다.

박물관과 '예술'

와그너의 이 분류안은, 같은 빈 만국박람회에 실려 있는 사노 쓰네타미의 대박물관 건설에 관한 의견서를 채택하게 되었고, 또한 이 의견서를 받아 쓴 오쿠보 도시미치大久保利通의 박물관건설의 건의서를 수정한 후 채택되는 우여곡절을 거쳐, 결국 박물관에서 분류의 기본이 된다. 즉 박물관에서는 1876년에 당시까지의 '천산'·'고증물품'·'공업물품'이라는 분류 대신에, 와그너안에 들어맞는 다음과 같은 분류체계를 택하여 '공예'라는 단어도 이때 박물관에서 분류용어로 받아들이게 된다. 대응하는 와그너의 분류를 괄호 안에 보여주고 상세한 구분은 생략하고 적어보면 아래와 같다.

26 손으로 물건을 잘 만들어내는 기술.

천산부(제5부)

농업산림부(제1부)

공예부(제2부)

사전부(史傳部)(제6부)

교육부(제4부)

법교부(法敎部)(제6부 제4구)

육해군부(제2부 제7류, 제6부 제3구)9)

　'공예부'로 되어 있는 것은 종래의 '공업물품'을 인계한 것, '법교부'의 '법교'는 종교의 의미, '육해군부'는 과거로부터 현재에 걸친 병기兵器 등이다.

　그러면 중요한 '예술'인데 이 자세한 구분은 아래와 같이 되어 있다.

　　조각류, 악기류, 도검(刀劍)류, 두루마기 그림류, 칠기류, 비(非)금속류,

　　도자유리(玻璃)류, 종이 및 종이세공(細工)류, 직물류, 도서사진류, 다기류10)

　시각예술, 그 가운데에서도 공예품의 종별만이 주목하는 내용인데, 공예품이라고 하면 '공예부'(공업부)라 하더라도 '도칠보류陶七寶類', '직물류', '목세공류木細工類', '죽세공류', '도물류塗物類' 등이 포함되어 있다. 이것은 도대체 어떤 것인가 하면 이른바 '유명한 물산名物' 등의 최상품을 '예술부'로, 일상적으로 사용하는 잡기류를 '공예부'로 각각 배당하였을 것으로 생각할 수 있다. 즉 '예술'의 형성에는 이러한 전통적인 가치관이 내적 충실성만이 아니라, 제도화와도 깊이 관련되어 있었다.

그 다음 이른바 공예에 속하는 장르에만 주목한다는 점에 관해서는 와그너의 '예술박물관' 구상의 영향을 생각할 수 있다. 와그너의 '예술박물관'이라는 것은 응용예술박물관이고 그 중심이 될 만한 것은 공업부와 예술부에 모두 속하는 물품이었기 때문이다.

이 '예술부'에는 그 다음 해 1877년에 영국의 사우스켄싱톤박물관(현 빅토리아 앤 앨버트박물관)[27]이 기증한 도자기, 유리그릇, 직물, 도화사진 종류 등 유럽 각지의 미술품 315점도 실리게 되었는데, 이 사우스켄싱톤박물관은 "가국의 물품을 전시 비교하여 오로지 공상工商의 사업을 권장한다"(박물관건설에 관한 사노 쓰네타미의 의견서)는 것을 목적으로 하였고, 이러한 존재 방식은 영국을 모범으로 하는 권업정책 속에서 길러진 초기의 박물관 구상에 큰 영향을 끼쳤다.

미술인가 예술인가

그런데 와그너의 보고서에서 '예술'의 용법에 유의하여 공예품에만 주목하는 이 분류를 보고 있으면, 박물관의 분류에서 '예술'은 시각예술의 의미를 담고 있었던 것으로 생각된다. 그러나 그렇게 이해하는 것은 잘못인 것 같다.

『도쿄국립박물관백년사』에서는 "시가, 음악으로서 생각할 수 있는 물품이 제외된 것이 아니라, 이 분류에 없는 '서화'와 함께 아사쿠사문고浅草文庫에 있기 때문에 실지 않았던 것이고, "서화 및 시집詩集, 시회詩

27 1851년 하이드파크에서 열린 만국박람회의 수익금과 전시품을 토대로 1852년 개관. 1899년 빅토리아 여왕이 현재의 건물에 주춧돌을 놓고, 여왕의 남편 앨버트 공의 이름을 따서 현재의 명칭으로 변경.

話, 가집歌集, 가서歌書 등과 같은 것은 얼마 동안 아사쿠사문고에 있음으로써 실지 않았다"라고 설명하고 있고, 분류상으로는 이 부에 포함되어 있었던 것으로 보아 좋을 것"이라고 기술하고 있다. 결국 분류에서 말하는 '예술'이 여러 예술의 의미였던 것으로 규정하고 있다. 아사쿠사문고라는 것은 1872년 「박물국박물원박물관서적관건설지안博物局博物園博物館書籍館建設之案」에 토대하여 건설된 서적관을 이은 것이고, 우치야마시타초內山下町의 박물관시설이 서화의 전시에 적당하지 않다는 이유로, 고서화古書畵류는 이 시설에서 관리하고 있었다.

박물관의 '예술'이 시각예술의 의미가 아닌 것은 「박물관분류일람표」(1879)라는 인쇄물에 '예술부'는 "음영서화학吟詠書畵學을 비롯하여 음악, 조각 외 시각을 통해서 아름다운 감정을 일으키게 되는 내외의 여러 예술을 연구하고, 우리 여러 예술의 진보에 도움이 되는 것을 채집한다"라는 기술을 통해서도 증명되지만, 그러나 박물관이라는 존재 방식에 의하여 당연 '예술'이 받을 한정限定이라는 점도 여기에서는 고려될 만하다. 사람들이 만들어 내는 일을 '보는' 쪽으로 제도화하는 박물관이라는 문명 장치에서 '예술'이 받을 한정을 말이다.

여전히 「박물관분류일람표」의 규정에 의하면 '예술부'에는 "또한 형상·채색·모양 등의 우등물품을 모두 포함"한다고 되어있고, 조형과 얽혀 있는 미적 혹은 감상 가치가 분류의 중요한 기준이 되고 있었다는 것을 알 수 있는데, 그러나 동시에 "게다가 악기·서화·음영吟詠[28] 등 다른 구역과 서로 부딪치지 않는 것은 모두 이 구역에 진열하는 것으로

28 시가 따위를 읊음.

한다"라 하여, 당시의 '예술' 개념의 존재 방식을 엿볼 수 있다. 즉 그것
은 한편에서 가치판단을 하면서도, 다른 한편으로는 가치판단을 포함
하지 않는 단순한 유동성[29] — 다른 구역에 분류할 수 없다는 네거티브
적인 유동성 — 에 의해서도 분류되는 것, 즉 좁혀진 함축성을 가지지
않기 때문에 넓게 일정한 개념이 적용되는 사물의 전 범위를 가지는 개
념으로서였다.

게다가 이 당시의 박물관에서 모호했던 것은 '예술' 개념만이 아니었
다. '회화'라는 것도 현재의 이해방식에서 보면 매우 애매하게 처리되
고 있었다. 회화가 시집이나 가집歌集과 함께 서적관에서 관리되었다는
점에, 회화라는 존재 방식의 애매성을 느끼지 않을 수 없다. 이 애매함
은 '서화'라는 분류에서 나왔다고도 생각되는데, 이 동양의 독특한 분
류도 얼마 지나 '미술'이 제도화되는 과정에서 해체되지 않고는 끝나지
않을 것이다. 박물관 분류에서 '서화'라는 단어가 사라지는 것은 1889
년, 박물관이 제국박물관이 된 때이며, 그것은 '예술' 대신에 '미술'이
라는 단어가 큰 분류체계에 등장하는 것과 때를 같이 하고 있었다.

박물관의 '미술'

다만 그 이전부터 진열품의 작은 분류에서는 '미술잡품美術雜品'('서화
용 필묵筆墨 및 용구')이라는 단어가 사용되고 있었고, 1875년의 행행계기
록行幸啓記錄[30]에는 '제3 미술의 부部'라 하여 "서화조루雕鏤 등의 미술과
관계되는 여러 물품을 진열한다"라고 적은 것을 볼 수 있었으며, 당초

29 이리저리 변동될 수 있는 성질.
30 행행계라는 것은 천황과 황후가 함께 외출하는 것을 가리킨다.

부터 '예술'과 '미술'이 나뉘어 사용되고 있었던 것을 생각할 만하지 않은가라고도 생각되지만, 그러나 그렇다고 해도 그것이 일반화되는 것은 메이지 30년대(1897~1906) 이후, 국수주의 시대를 지나 '미술'이 미술이 되는 과정을 지난 후부터이다. 그것에 대해서는 말해줄 만한 의미의 앞뒤 연결고리가 되는 자리에서 다시 생각하기로 한다.(덧붙여 1877년의 내국권업박람회의 와그너의 보고서(『대목방영역大木房英譯』)을 보면 '예술'과 '미술'이 매우 애매하면서 나누어 사용되고 있으며 그것에 의하면 '미술'은 Kunstgewerbe에, '예술'은 Kunst에 상당하는 것같이도 생각된다)

다만 여기에서는 다음과 같이 주의를 촉구해 두고자 생각한다. 이렇게 말하는 것은 '예술'이라는 단어가 본래 일반적으로 기술이라는 정도의 의미로 사용되고 있었고, 거기에는 일본 고유의 기술관觀이 당연하게 반영되고 있었을 것이라는 점이다. 예를 들면 후쿠자와 유키치는 1882년 「제실론帝室論」에서 서화, 조각, 마술, 궁술, 스모相撲, 꺾꽂이揷花, 차茶의 탕湯, 대공大工・좌관左官[31]의 기술, 분재, 요리, 도예 등을 통틀어 "여러 예술"이라고 불렀다. "예술은 수학・기계학・화학化學 등과는 다르고 숫자와 때로써 생각할 수 있는 것이 아니고 규칙의 책으로써 전달할 만한 것이 아니며, 또한 일본 전통적으로 전해져 온 풍속으로서 가령 규칙에 의한 것이라 해도 이른바 집집마다 비밀스런 방법으로 전해져 오는 것이 많으며, 그것이 그 사람에게 있기 때문에 그 사람이 죽으면 그 예술도 함께 없어질 수 있는 것은 당연한 것으로서"(『명치문학전집』 제8권)라고 서술하였고, 문명개화 속에서 계속 상실되는 '예술'의 보호를 제실에

31 건물의 벽이나 마루, 흙벽 등을 발라 처리하는 일에 종사하는 직업.

게 맡겨야 한다는 점을 논하고 있다. 거기에서 언급되고 있는 '예술'은 물론 오늘날 이야기되는 예술과는 다른 것이지만, 오늘날의 기술과도 크게 뜻을 달리하고 있으며, 물론 이른바 예술에 가깝다고 할까 기술 일반을 예술로 보는 견해라고도 할 만한 것으로 생각하게 한다.

분류의 의미

단 이 절을 마무리하면서, 1876년의 박물관에서의 분류에 관하여 또한 가지 주의를 촉구하고 싶은 점이 있다. 그것은 '천산부'가 맨 앞에 있고 농림업, 공업, 예술, 역사로 이어지는 이 배열이 기본적으로는 자연물/인공물의 대립에 토대를 하고 있다는 점이다. 요시다 미쓰쿠니吉田光邦는 박람회에서의 분류가 "주최국이 가지는 당시 문명의 현실·문명관의 반영"으로 읽을 수 있다는 점을 지적하고 있는데(『개정판만국박람회』), 박물관에서의 분류에 대해서도 마찬가지로 말할 수 있고 분류의 서열이 자연물/인공물이고, 인공물/자연물이 아닌 점, 그 다음으로 자연, 농림업, 공업, 예술, 역사와 같이 나란히 늘어놓는 배열은 대충 말해 아직 산업혁명 이전 단계에 있었던 당시 일본이 문명을 바라보는 관점을 반영한 것이라고 말할 수 있을 것이다. 또 거기에는 "농업을 기본으로 하고, 공상工商을 그 다음으로 하여 마음과 뜻이 서로 통한다"(『오쿠보 도시미치 문서』 제32)고 하는 내무성권업료內務省勸業寮의 방침도 아마 반영되고 있었는지 모른다. 이 분류가 정해진 그 전 해 1875년에 박람회사무국은 '박물관'으로 이름을 바꾸고, 전부 내무성으로 관할을 옮기고 있었기 때문이다.

5. 시선의 힘—내국권업박람회의 창설

박물관의 초석

'내무성'은 국내 행정을 관리 감독하는 기관으로 권업, 경찰, 감옥, 호적, 토목, 지방행정 등 내정內政 전반에 걸친 통일권력 확립의 중심으로서 1873년에 설치되었다. 초대 내무대신 오쿠보 도시미치大久保利通는 이와쿠라 전권대사의 부사로서 유럽을 견문한 구체적인 경험에 비추어, 당시까지의 문명개화의 존재방식을 실속 없는 헛된 명성에 그쳐 작용의 결과가 없는 것이라 하고, 대장성大藏省과 공부성工部省을 양 날개로 하는 이른바 3성三省체제를 토대로, 당시까지의 문명개화의 진행방식과, 공부성 중심으로 추진되어 왔던 종래의 식산흥업정책에 전환을 촉구하게 된다. 즉 공부성에서 철도와 전신電信 부문에서 추진해 왔던 근대공업을 옮겨 심는 것을 철과 석탄 부문에서 다시 추진하는 방향으로 공업화의 길을 다시 찾게 되었는데, 이러한 움직임 속에서 박물관은 내무성으로 옮겨졌고, 본격적인 식산흥업의 장치로서 자리매김이되었다. 게다가 내무성은 오쿠보가 건의하게 된 박물관 건설계획을 구체화하였고, 1877년에 그 건물의 하나가 우에노 공원의 한편(관영사본방寬永寺本坊 터)에 건설되었다.

이 건물은 남아 있지 않지만, 공부성 영선국營繕局의 설계에 의한 기와 건축물로 높이 약 12.88미터, 폭 약 27.3미터, 깊이 약 10.9미터, 계단을 갖춘 출입구를 네 면에 설치하고 정면 입구에 삼각형 부분으로서 설치된 페디먼트pediment에는 국화 표시의 상징적 문장紋章을 배치하고 3개의 고시야네越屋根[32]의 창문을 통하여 채광이 이루어지게 되어 있었

다. 이 건물이 지어진 1877년에는 때마침 긴자銀座의 기와집 거리가 완성된 해이기도 하고, 그것과 함께 작용하여 나타난 큰 효과도 도움이 되어 이 건물은 메이지 근대주의자들의 시선에는 당시까지의 우치야마시타초의 박물관과는 비교가 될 수 없을 정도로 멋지게 보였음에 분명하다. 우치야마시타초의 박물관은 구舊 사도와라佐土原·나카쓰中津 두 번藩의 주택 및 시마쓰島津 쇼우조쿠야裝束屋[33] 부지의 건물을 고쳐서 이용한다는 실제 상황이었다.

이 기와 건물은 이른바 박물관의 초석이었다. 이 전 해에 내무성포달로 박물관사무를 취급하는 행정조직을 '박물국'으로 칭하고, '박물관'은 단지 진열장을 가리킨다는 것으로 결정하고 있었지만, 여기에 건설된 것은 단순한 진열장이 아니라, '박물국'도 포함한 의미에서 박물관 그 자체(박물관-박물국 전체)의 기초였다. 내무성의 방침에 대해 명칭을 '박물관'으로 일체화해야 한다고 주장한 마치다 히사나리町田久成 ─ 문부성박물관 이래 박물관사업의 중심에 늘 있던 이 사람이 1873년에 박물관 건설을 건의한 문서 가운데 "관사官私 모두 힘을 합쳐 이 박물관을 건립하고 종종 성대하게 하려는 것을 의논하여 결정한 것으로 정하고 즉 그 기초를 세우고자 한다"라고 기술했을 때, 거기에서 일컫는 "기초"라는 것은 단순한 비유를 넘어선 의미를, 즉 문자 그대로 물질적인 기초 그 자체도 의미하고 있었음에 틀림없다. 아니면 이렇게 말해도 좋다. 집고관 이래의 실체(=museum)로 나아가는 방향은 여기에서 열매를 맺고, 박물관이라는 institution이 제도와 시설 양쪽에서 점점 실제

32 채광, 환기, 연기 배출 등을 위해 지붕 위에 한 단 높게 설치한 작은 지붕.
33 의례가 있을 때 의복 장식, 실내·정원·마차 등의 장식기능의 공간.

이루어진 것이라고. 제도는 관념뿐만 아니라 물질적인 시설에도 기초가 정해지는 것이다.

보기 위한 제도

그러면 당시의 위정자들은 이렇게 점점 기초를 마련하게 된 내무성 박물관에 도대체 무엇을 기대하고 있었을까. 그것은 오쿠보 도시미치의 박물관건설에 관한 글 「박물관의 건의」의 아래와 같은 한 구절에 단적으로 나타나 있다.

> 무릇 인심(人心)이 사물을 접하고 그 감동식별을 하는 것은 모두 안시(眼視)의 힘에 유래한다. 옛 사람이 말하기를 백 번 듣는 것이 한 번 보는 것만 같지 못하다고. 인지(人智)를 닦고 공예(工藝)를 발전시키는 빠른 방법, 간단한 방법은 이 안목의 가르침에 있을 뿐이다.11)

결국 사물을 실제 보도록 함으로써, 민중을 계몽하고 산업권장의 성과를 올리도록 하려는 생각이고, 이것은 박물관의 존재 방식, 그 문명의 장치로서의 효과를 나타내는 속성을 예리하게 꿰뚫어 본 말이라고 할 만할 것이다. 오쿠보는 박물관이 '안시眼視의 힘'을 잘 움직이게 만드는 장치라는 점을 꿰뚫어 보고, 이것을 식산흥업을 밀고 나가는 힘으로 삼고자 하였다. 게다가 오쿠보는 "인지人智문명개화의 진보를 돕는 데 박물관의 설치가 있지만, 때로 박람회를 설치하지 않고서는 안 된다"(『오쿠보 도시미치 전집』 권35)라 하여, 박람회도 권업정책의 강력한 장치로 움직이게 하기 위해 1877년 그 이름도 내국권업박람회(이하 '내국

권업박'으로 약기)라는 것을 개설했다. 이 식산흥업을 목적으로 하는 박람회는 1903년까지 다섯 번 개최하는데, 그것이 고기구물古器舊物을 중심으로 한 이전의 문부성박람회와도 에도의 물산회와도 분명히 다른 것이라는 점을, 「출품자 주의할 점」 제2조 "진기한 물건이라도, 모두 비정상적인 새, 짐승, 벌레, 물고기 또는 고대의 기와, 곡옥曲玉, 서화書畫 등의 종류는 이 박람회에 출품해서는 안 된다"라 하여 장래성이 있는 물품, 국가의 내외에 널리 팔 수 있는 것 등을 출품하도록 지도하고 있는 데에서 엿볼 수 있다. 결국 미래와 현재에 목표를 징해놓고 있는 것인데, 오늘날 박람회 이미지와 겹치는 존재 방식을 여기에서 찾아볼 수 있지만, 이것은 박물관과 박람회 분화分化를 미리 보여주는 것이다. 이렇게 말할 수 있으나 여기에서 박람회에 기대하고 있었던 것은 박물관의 경우와 마찬가지로 '안시의 힘'에 의한 계몽이었다. 계몽이라는 결합으로 양자는 여전히 확실한 관련을 맺고 있었다. 『1877년 내국권업박람회장안내』에 실려 있는 「관람자주의注意」(구경꾼의 마음가짐)는 출품물을 보는 요점으로서 물질의 정교함과 조악함, 제도의 교묘함과 졸렬함, 기능이 편리한지 어떤지, 시대적 쓸모성이 적합한지, 가격이 싼지 어떤지의 여부를 들고, "대체로 회장會場에 들어가는 사람들은 한 사람 한 사람 심사관의 성품과 몸가짐이 있을 것이 요구된다"라 하여 아래와 같이 지적을 하고 있다.

이렇게 자세하게 관찰해 보면 대체로 온갖 사물의 모습에 시선이 닿는 모든 지식을 돕는 매개가 되며 한 물건 앞에 늘어져 있는 모든 견문을 넓히는 도구가 되지 않을 수 없다.

제1회 내국권업박람회 미술관. 국립도쿄박물관 소장

아사카노 요시하루(朝香芳春)(1828~1888) 대일본내국박람회도(圖)·미술관출품지도(美術館出品之圖)(1877). 국문학연구자료관 내 국립사료관 소장

그렇지만 이상 논한 바는 또한 옳고 그름을 가릴 수 있는 눈을 가진 사람과 어떤 일에 뜻이 있는 사람들과 함께 말할 만한 것일 뿐. 이 점을 막연 간과하여 한 점의 주의가 없는 사람들에게는 여러 번 회장을 와도 헛되이 마음을 즐겁게 하는 데 지나지 않는다. 어찌 이 박람회의 실익을 능히 기대하겠는가.[12]

생각하면 여기에서 볼 수 있는 시각에 의한 계몽이라는 생각은, 이와쿠라사절단이 서구를 둘러본 체험에서 얻어진 것임에 분명하다. 『특명전권미구회람실기特命全權米歐回覽實記』(이하 『구미실기』라고 약기한다)를 읽으면 사절단 일행은 공장, 감옥, 경찰, 병원('나광원癩狂院'도 포함), 학교, 군대, 재판소 등 서구의 여러 시설(=제도)을 실로 부지런하게 견학하고 있는데, 그 가운데에는 박물관(미술관을 포함한다)이나 박람회도 포함되어 있었으며, 오쿠보는 그러한 것들이 학교나 공장과 마찬가지로 문명개화에 없어서는 안 되는 장치이며, 그 기능은 시선의 힘에 의하여 문명을 발전시키고, 국가를 부유하게 만드는 기초를 굳건히 하는 것에 있다는 인식을 얻고 귀국하였다.

그렇지만, 오쿠보의 상신서는 빈 만국박람회의 체험에 토대를 한 사노 쓰네타미의 박물관건설에 관한 의견서에 근거한 것이며, '안시眼視의 힘'도 '백 번 듣는 것이 한 번 보는 것과 같지 않다'도 사노의 의견서에 함께 적혀 있는 말이기 때문에, 시선의 힘에 대한 인식은 사노 쓰네타미가 사물을 똑똑히 살핀 것으로 결론을 내릴 만한 것일 수 있지만(이와쿠라사절단은 빈 만국박람회의 회장을 방문하고 있는데 오쿠보는 먼저 귀국하였기 때문에 들르지 않았다), 어떻든 보는 것의 힘에 대한 인식은 서양에서 배운

것이 틀림없으며, 거기에 서양의 근대가 시각이 앞서는 지각질서知覺秩序에서 결국 데카르트가 말하는 관객이 되도록 노력한 결과 달성되었다는 것에 대해 예리하게 꿰뚫어 본 통찰이 작용하였음은 분명할 것이다.

시선의 문명개화

게다가 이러한 통찰은 그들 위정자만이 한 것이 아니었다. 현재 '나선전화각' 구상도 같은 통찰에 토대를 두고 있다. 유화油繪를 보고 또 유화를 통해 삼라만상을 보며 얼마 안 있어 전망대에 이른다는 그 존재 방식은 시각의 숨어 있는 잠재력을 나타내고자 하는 의도로 일관되어 있었다. 그렇지만, 하나하나 지적할 필요도 없이 화가인 유이치가 시각을 중요하게 보는 것은 당연한 것이라고 말할 수 없는 것도 아니다. 그러나 그러한 이유만으로 시선의 신전이라고도 말할 만한 이 기괴한 건물을 이해한 것은 아니다. '나선전화각' 구상은 일본 근대의 저변에 그 주춧돌을 놓고 있는 것이다. 유이치는 「창축주의」 서두에 이렇게 적고 있다.

> 백 번 듣는 것보다 한 번 보는 것이 낫다는 성어(成語)로서 우리들이 생각하게 하려는 것임에도 불구하고, 일본 사람들의 버릇으로서 듣는 것을 귀히 여기고 보는 것을 싫어한다는 말은 이미 외국인이 말하는 바이다. 이 말이야말로 실로 그 조항('항(項)'은 원문의 '항' ─ 인용자 주)의 정곡을 찌른 것이다. 그러면 즉 시선을 귀히 여기게 하는 방법은 무엇인가.13)

여기에서 인용하고 있는 '외국인'의 지적은, 서양 근대가 중세에서

의 듣는 청각 우위의 지각서열을 보는 시각 우위의 것으로 뒤바꿈으로써 열렸다는 것을 생각하게 한다. 시각의 우위성이라는 것은 매우 자연스러운 것과 같이 생각되지 않은 것도 아니지만, 나카무라 유지로中村雄二郎도 말하듯이 서양 중세에서는 청각이 시각 이상으로 중요하게 생각되고 있었고, 이 질서등급이 뒤집어졌을 때 근대가 시작하였다. 게다가 근대에서는 "시각이 우위에 섰을 뿐만 아니라 앞서 달렸다"(『공통감각론』)고 한다면 서양화西洋化로서의 근대화의 길을 걷기 시작한 메이지의 일본인에게 이 '외국인'의 지적은 그야말로 '따끔한 교훈'이었을 것이다.(덧붙여 히라가 겐나이平賀源内(1728~1780)는 '동도약품회'에서 일본의 본초학자를 '귀이천목貴耳賤目'[34]의 단어로 비판하고 있다) 유이치에게 아니 일본의 근대화를 추진하려고 하는 메이지의 사람들에게 보는 시각을 높이 드러내는 일은 근대화와 거의 같았다. 이러한 것은 결국 시각에 의한 문명개화를 목적으로 하는 박람회나 박물관은 동시에 시각 자체의 문명개화의 공간이기도 하였고, 이러한 제도를 심으려고 한 메이지의 지배자들과 근대문화의 개척자들은 수백 년 전의 서양에서 일어난 그 뒤바꿈을 일본에서 급히 실제 이루려는 시도라고 말할 수 있을 것이다. 당시의 위정자가 이것을 어떻게 중요시하고 있었는가 하는 것은 서남전쟁이 한창 진행되고 있었음에도 불구하고, 내국권업박을 개최한 데에서 읽어낼 수 있으며, 게다가 관은 개최하기까지 출품자를 공개적으로 모집하였다. 그렇지만 후지타니가 말하듯이 "세계 이외의 국가들과 마찬가지로 일본에서도 국가적 행사는 국가의 상징과 의례를 많이 드러

34 듣는 것을 귀히 여기고 보는 것을 천히 여긴다.

넘으로써, 민간 사이에 온 국민이 뭉쳐서 하나가 되는 감정을 길러서 자랑스럽게 보여주는 중요한 계기가 되었다"(요네야마 리사米山リサ 역, 「근대일본에서의 국제적 이벤트의 탄생」)는 것을 생각하면, 한창 서남전쟁이 진행되고 있었다고 할지언정 이것을 개최할 필요가 있었다고 하는 이유도 세울 수 없는 것은 아니지만.

6. 시선의 권력 장치 – 감옥과 미술관

유리 상자의 의미

거리를 절대조건으로 보는 시각은 보는 주체를 사물로부터 떨어뜨려 객관적 대상으로 구체화하여 밖에 있는 것으로 다루어 버린다. 근대는 그와 같은 시각의 작용을 극도로 게다가 다른 여러 지각보다도 한쪽으로만 발달시켜 확립한 것이고, 유이치 등이 힘을 다하여 배워 익히려고 한 사진화법과 투시원근화법은 이러한 근대의 존재 방식을 보여주는 전형적인 사례였고, 박물관이나 박람회도 시각의 시대 산물이었다. 이와 같은 시각 쪽으로 기울어짐은 '나선전화각'의 전망대로 상징되고 있다고도 말할 수 있고, 박물관의 본질적인 이미지를 보여주는 유리 상자에서도 찾아볼 수 있다. 유리 상자는 시각에 필요한 거리가 인간 심리에 반영되는 객관적인 실재가 된 것이다. 그것은 보는 사람과 사물 사이에 범해서는 안 되는 거리를 두고, 사물을 시각 대상으로서 고정하는 것으로, 사물들을 만지는 것을 막고, 그 결과로서 박물관을 찾는 사람들에게 보는 데에만 집중하도록 하는 틀이다. 유리 상자가 없어도 마

찬가지이다. "진열물품에 손을 대서는 안 된다"—박물관이 개관한 그 다음 해에는 일찍이도 이와 같은 조항을 포함하는 주의사항을 박물관에 걸어 놓게 되었다. 그렇지만 내무성박물관에서는 '만질 수 있는 열람'을 허용하는 '특별히 종합적으로 보기'라는 제도가 있기도 했지만, 물론 이것은 그 이름 그대로 어디까지나 '특별'한 것이었다.

또 앞 절에서 인용한 내국권업박람회의 「관람자주의」는 출품물을 자세히 비교해 보는 사람들에게 권장한 것인데, 이 비교해 보는 일은 앞에서도 지적했듯이 그야말로 박람회나 박물관의 뼈대를 이루는 분류의 기본이었다. 그뿐만 아니라 비교해 본다는 것은 「관람자주의」로 보는 방식의 본보기가 되는 심사의 기본이기도 하다. 그것에 대해서는 약간 생각해 보기로 한다.

박람회와 심사

여러 사물들을 박람회의 질서에 배치하기 위해서는 그것들이 생산·유통되고 소비되어 자리매김이 되는 현실의 질서—결국은 그러한 것들이 본래 있는 장소로부터 떠나지 않으면 안 된다. 바꾸어 말하면, 사물을 박람회에 짜 넣기 위한 절차가 필요한 것인데, 일본 각지로부터 수집된 사물을 이렇게 국가가 만들어낸 박람회의 질서 속에서 한곳에서 보여준다는 것은 메이지 일본의 축소판을 제시하는 것이고, 이와 같은 의미에서 박람회는 메이지가 만들어낼 만한 통일국가의 모형이었다고 말할 수 있다. 만국박람회가, 『회람실기』에서 말하고 있듯이 "그릇으로서 지구상地球上을 축소시켜 이 그릇 안에 넣었다고 생각을 하는" 것이었다고 한다면, 내국권업박람회는 있을 만한 일본국가의 축소

67년 파리만국박람회 평면도

판의 모형이었다.

근대세계를 본뜬 모양 내지는 본떠 만든 상像으로서의 박람회라는 생각은 요시미 슌야吉見俊哉도 지적하듯이 1867년 파리만국박람회의 회장會場구성 — 몇 겹이나 같은 중심을 가지며 반지름이 다른 두 개 이상의 원 모양을 둘러싼 타원형의 각 전시 공간에 출품 분류의 각 부문을 맞추고, 또한 중심에서 사방으로 내뻗친 모습으로 세분된 영역을 참가국에게 배분해서 나누어 준다는 구성에 대해서도 말할 수 있는 것인데 (『도시의 드라마 창극법』), 마찬가지로 내국권업박람회가 근대국가의 모형으로서 현실적인 체험을 통하여, 국가의 존재를 널리 민중에게 알리기 위해서는 무엇인가 특별한 장치가 필요하였다. 그 장치는 도대체 무엇인가. 번藩이나 촌村이나 쿠니國와는 이질적인 '국가'라는, 아직 익숙하지 않은, 그 이유만으로 추상적인 존재를 현실화하기 위한 강력한 장

치라는 것은, 이것도 서양의 박람회체험을 통하여 학습했다고 생각되는 심사·포상제도였던 것이 아닌가라고 생각된다.

심사·포상제도가 자본주의화의 중요한 힘이라는 경쟁력을 불러일으키는 계기라고 생각되었을 것이라는 것은 말할 필요도 없고, 그것은 국가가 나아가려는 방향의 가치관 척도에 개인 스스로의 일을 서로 연결시키는 자발성을—예를 들면, 출품자에게 심사를 받도록 한다는 형식을 취하는 것으로—사람들이 갖도록 하여, 그 연결을 규범화하고, 관중에게 '심사관의 성품과 몸가짐'을 요구하는 것으로 규범을 정신적으로 깊이 마음속에 자리잡도록 함으로써 사물을 만들어내는 행위와, 만들어진 사물을 국가하에서 하나로 합치는 작용을 한다. 결국 심사·보상제도는 현실을 그 모형에 길들이게 하는 장치로서 사물과, 사물을 만들어내는 행위와를 제도화하는 작용을 하였다고 생각할 수 있다.

한 눈으로 바라보는 감시시설(페놉티콘panopticon)

보는 것은 이렇게 분류와 심사에 의하여 박람회를 뒷받침하여 권력에 힘을 바치도록 애쓰게 한다. 시선은 지배의 도구로 변한다. 그리고 지배도구로서 보는 시선의 단적인 예는 감옥의 건설에서 찾아볼 수 있다.

1879년 서남전쟁이나 자유민권운동과 관련한 대량 투옥에 대처하기 위하여, 내무성은 프랑스 제도를 본떠서, 집치감集治監을 도쿄와 미야기宮城에 설치하게 되는데, 같은 해 건설된 미야기집치감은 중앙의 육각탑을 중심으로 방사선 모양의 감옥을 배치한 페놉티콘 모양의 것으로, 시게마쓰 가즈요시重松一義의 『도감圖鑑일본감옥사』에 의하면 지역에서는 이것을 '구름 모양 육출六出의 구도'라고 불렀다고 한다. 또

벤담(J. Bentham)의 한 눈으로 바라보는 감시 시설의 설계도

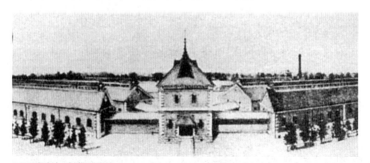

도쿄집치감 정면(1888)

미야기집치감의 육각옥사(六角獄舍)(1879)

일본에서 처음으로 만들어진 서양식 감옥건축물 도쿄 경시청警視廳의 단야교감옥鍛冶橋監獄(1874년 준공)도 페놉티콘 형태의 십자형 감옥이었다. 페놉티콘은 제레미 벤덤Jeremy Bentham(1748~1832)이 생각해 낸 시설로 중앙에 탑을 세우고, 그 주위에 둥근 원 모양으로 방을 배치하여, 중앙의 탑에서 한 눈으로 모든 것을 볼 수 있도록 하는 기본형식을 가지고 있다. 미셸 푸코Michel Foucault(1926~1984)의 말을 빌리면, "'한 눈으로 바라보는 감시시설'은 일종의 권력실험실로서 기능한다. 스스로의 관찰기구 덕분에 그 시설은 모든 인간들의 행동에 관여하는 능력 및 효력이라는 점에서 성과를 거두었고, 어떤 류의 지知의 확대로 권력이 미치는 모든 돌기부(결국 이 시설의 말단)에 확립되거나 권력이 행사되는 모든 표면에서 인식될 만한 객체를 발견하는 것이다"(『감옥의 탄생』, 다무라 역), 마치 '방관'(공개)의 실천이 사적 영역을 비틀어 열어, 국가의 빛을 국가의 구석구석까지 미치게 하려고 하였던 것처럼—.

'미술관'의 위치

자유민권운동에 대한 탄압에서 볼 수 있듯이 내무성의 재빠르고 과감한 질서유지 체제는 경찰관들의 시선과 시선이 연결된 감시정보망으로 뒷받침되었다. 감옥, 경찰, 그리고 박물관이나 박람회라는 보는 시선의 여러 시설에 의하여 국가의 건설과 통합을 꾀하는 내무성은 요컨대 시선의 권력 장치였고, 이러한 내무성에 의하여 뒷받침되는 메이지 국가는 말하자면 시선의 국가였다고 말할 수 있는데, 이와 같은 국가의 존재 방식은 제1회 내국권업박람회의 회장구성에서 상징적으로 나타나고 있었다. 박물관 건설장소 관영사본방寬永寺本坊 터에 특별히 설치된

그 회장의 그림을 보면, 그 중요한 위치에 '미술관'이 설치되어 있다.

이 '미술관'은 일본에서 최초의 미술관이고, 게다가 그것은 앞서 언급한 박물관건축의 제1호, 고시야네越屋根의 기와집 건물을 이용한 것이었다. 결국 박물관의 초석이라고도 말할 만한 건물이 박람회의 중심으로서 최초의 '미술관'으로 이용되었고, 그것은 말하자면 보는 제도의 출발점이라고도 부를 만한 존재였다. 그렇기는 해도 '미술'이라는 단어가 빈 만국박람회 때 번역되었을 때는 지금 말하는 예술을 의미하는 단어였던 것으로, 다음 절에서 서술하듯이 내국권업박람회에서는 현재와 마찬가지로 보는 시각 미술에 한정하여 사용되었다. 『1877년 내국권업박람회장안내』에 실린 〈미술관 지도〉를 보면 앞서 기술한 것과 같은 기와 건물 입구에 편액이 걸려 있고, '미술관'이라고 쓴 그 밑에 Fine Art Gallery라고 표기되어 있다. 결국 이 시점에서는 '미술'은 관에 의하여 fine art의 번역어로 되어 있었고, '미술'이 영어의 번역어로서 퍼지게 된 것은 아마 이것이 계기가 되었는지 모른다.

그런데 건축이나 도시계획이 시각적인 국민적 상징으로서 통일국가가 실제 이루어지는 데 수행한 역할을 강조하는 모세George Lachmann Mosse[35]의 연구를 실마리로 하여, 일본근대사의 검토를 시도한 이노우에井上章一의 「미시마三島通庸와 국가의 조형」(아스카 편, 『국민국가의 형성』에 실림)은 나폴레옹 1세나 3세에 의한 파리 변경 축조나 히틀러에 의한 베를린 변경 축조 혹은 오다 노부나가織田信長의 아쓰치安土, 도요토미 히데요시豊臣秀吉의 오사카 건설에 걸 맞는 건설사업이 메이지 정

[35] 1918~1999. 독일 출신의 유대인 역사가.

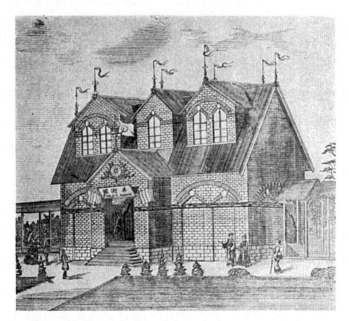

제1회 내국권업박람회 미술관

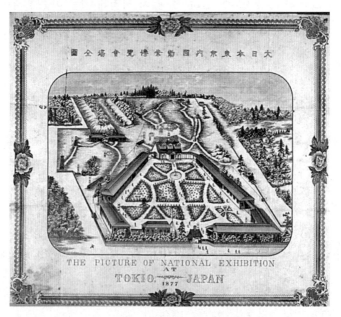

대일본(大日本)도쿄내국권업박람회 회장 전도(全圖)(1877). 국문학연구자료
관 내 국립사료관 소장

부에 의하여 이루어지지 않았다는 점에 주목하고, 그것은 결정적인 주도권(헤게모니)이 없기 때문에, '관료기구의 세력권 싸움'이 정상화되지 않고는 있을 수 없는 권력의 성격에 의한 것이라고 지적하고 있다. 이 지적을 토대로 말하면 '미술관'을 중심에 놓고 동서東西 본관, 농업관, 원예관, 기계관 등을 마치 요새와 같이 배치한 제1회 내국권업박람회의 회장은 오쿠보 독재정권이 총체적으로 만들어낼 수 있었던 이상적인 도시였다고 아마 말할 수 있을지도 모른다.

그 다음 내무성과 '미술'의 관련성에 대해 또 한 가지 지적하지 않으면 안 되는 것이 있다. 그것은 공부미술학교가 창설된 것은 내무·공부·대장의 3성 체제하에서였다고 하는 점이다. 시선의 권력장치와 '미술'의 관련성에 대해서는 악연이라고도 부르고 싶은 것과 같은 기분 언짢은 심오함을 느낄 수 있는 것이다.

'양화洋畵'의 새로운 출현

제1회 내국권업박람회의 '미술관'에는 유이치도 6곡曲 1쌍双의 병풍으로 완성한 유화 〈도쿄 12경景〉 그 외의 그림을 출품하였고, 이러한 출품물과 서양화 확산에 기여한 공적으로 화문상花紋賞을 받고 있다. 제1회에서 수상 등급은 명예상패, 용문상패龍紋賞牌, 봉문상패鳳紋賞牌, 화문상패花紋賞牌, 포상褒賞의 순서로 되어 있으며, 이 때 회화에서 명예·용문상패를 받은 것은 기쿠치 요우사이菊池容齋[36]의 〈전현고실前賢故實의 도圖〉였다. 이것은 이른바 일본화에 속하는 것이고, 여기에서 주의를 촉구하고

36 1788~1878. 막부 말부터 메이지 초기의 회사(繪師).

하시모토 치카노부(橋本周延)(1838~1912) 내국권업박람회 개장식(1877). 고베시립(神戶市立)박물관 소장

싶은 점은 내국권업박람회 초기에는 일본화/양화의 구별이 없었다는 점
이다. 내국권업박람회에서 일본화/양화의 분류가 사용된 것은 1903년
제5회 출품감사鑑査와 심사 때였고 당시 이 요우사이 그림도 「심사평어審
査評語」의 분류 이름에는 '수채화'로 되어 있으며, 또 가와바타 교쿠쇼우川
端玉章(1842~1913)의 〈어롱군화도魚籠群花圖〉, 고노 바이레이幸野楳嶺(184
4~1895)의 〈잉어鯉魚의 도圖〉도 '수채화'로 되어 있고, 이 시점에서는 '수
채화'가 오늘날 말하는 일본화의 의미로 사용되었다는 것을 엿볼 수 있
다. 「심사평어」에는 이외에 '묵화'나 '수채화'의 분류명도 보이지만, 이
른바 일본화를 대표하는 것은 채색의 아교 그림(채색교회彩色膠繪)이기 때
문에, 여기 '수채화'를 일본화에 해당하는 단어로 보아도 큰 잘못이 없다.
　'일본화'는 말할 필요도 없이, '양화'에 대응하는 단어이고, 이 '양화'라
는 단어는 가게사토 데쓰로陰里鐵郎(1931~2010)가 『명치미술 기초자료

집』의 해설에서 지적하듯이, 이미 이번 차례의 내국권업박람회에서 사용되고 있으며, 가와바타 교쿠쇼우의 〈어롱군화도〉의 평가에서는 "양화를 절충하고 음영[37]을 사용하여 색을 만들어내는 것이 매우 아름답다"라고 적고 있다. '수채화'나 '수묵화'에 대응하는 분류 이름은 본래 '유화'이며 '연필화'이지만, 여기에서는 한 묶음으로서 '양화'라는 생략어로 파악되고 있다. 이 사실은 가볍게 볼 수 없다. '양화'라는 이름은 예를 들면 '양학'이 그러하듯이 에도 이래의 명명법命名法에 의한 것이고 또 서양의 화법을 하나로 묶는 '서양화', '양화' 등의 호칭도 에도시대부터 이미 있었지만, 문명개화(=서양화西洋化)가 정책적으로 착착 진행되어 가는 메이지의 이 시기에는 '양화'라는 단어의 흐름은 이전의 '서화西畵' 등과는 상당히 다른 것이었다. 그것이 '양복', '양장洋裝', '양서洋書', '양행洋行' 등과 함께 문명개화 시기를 상징하는 것과 같은 하나였다는 것은 물론 개화의 발전과 함께 단순히 새롭게 나타난 화법이라는 것이 아니라, 하나의 큰 화파로서 이전부터 내려오던 여러 화파를 꼼짝 못하게 하는 세력으로 급성장하는 최고조기의 것이었기 때문이다. 그리고 제1회 내국권업박람회에서는 유이치 외에 고세다 요시마쓰五姓田義松(1855~1915), 야마모토 호스이山本芳翠(1850~1906), 고세다 유五姓田그ウ, 혼다 긴기치로本多錦吉郎(1851~1921), 가메이 시이치龜井至一(1842~1905), 가메이 다케지로龜井竹次郎, 이사야마 레이기치諫山麗吉(1851~1906), 다나카 도쿠로田中篤郎, 다무라 소류田村宗立(1846~1918) 등 다수의 '양화'가가 상을 받고, 그 가운데 최고의 상은 고세다 요시마쓰의 후지 그림이 받은 봉문상패였다.

37 느낌 따위의 미묘한 차이에 의한 깊이와 정취.

용문상 쪽이 봉문상보다 상위였기 때문에 양화는 이전부터 내려오던 화파에게 뒤지게 되었던 것인데 이러한 재래 화파라 하더라도 메이지유신 후의 것이 모두 서구풍으로 유행하는 상황에서 겨우 햇빛을 보았다고 하는 감동이 있었음에 분명하며, 또 양화파는 양화파로 여기에서 많은 양화파가 전통화파와 함께 상을 받았다고 하는 것은 실로 축하할 만한 것이었다. 이것으로써 양화의 세력 확대를 촉진하려는 힘이 더해진 것은 틀림없다. 게다가 구경거리로서가 아니라, 관이 주최하는 박람회에서 관이 적극적으로 가치매김을 하는 가운데, 양화가 주목을 받게 되었기 때문에 이것은 중대한 일이었다고 말하지 않을 수 없다. 고세다파의 구경거리적인 유화흥업의 모습을 전하는 히라키 마사쓰구平木政次의 문장을 앞서 인용하였는데, 그것과 같은 문장에서 히라키는 제1회 내국권업박람회에 대해 이렇게 쓰고 있다.

박람회장의 정문이 미술관이었다. (…중략…) 붉은 기와 건축으로 옥상에는 흰색과 붉은색이 섞인 몇 개의 작은 깃발이 서 있고 정문의 오르내리는 계단에는 문장[38]의 자만막(紫幔幕)('만(幔)'은 원본 '만(慢)'—인용자 주), 붉은색의 노리개(역주)와 같은 것들이 달려있고 그 위에는 미술관이라는 문자의 편액이 걸려 있으며 자연히 머리를 숙이고 입장하는 모습이었다. 일반 입장자는 좌우 입구에서 오르내린 것으로 기억한다. 당시 회장에 들어가는 사람들은 예장(禮裝)으로 천황과 관련한 물건이라도 삼가 관람하는 것과 같은 기분이었다.[14]

38 천황가의 상징적인 문양.

양화파에 대한 수상에는 이와 같은 엄격함, 성실함, 장엄함이 영향을 끼쳤고, 그와 같은 성격의 수상은 그들의 사회적 위치나 상태를 결정지었다고 말해 좋다. 게다가 이것은 관이 공부미술학교라는 서양화법과 서양조각법의 학교를 개설한 그 다음 해의 일이었다. 그 때의 다카하시 유이치의 수상에 대해 「심사평어」에는 이렇게 적혀 있다.

유화를 귀하게 감상할 줄을 앞서 깨닫고, 본 박람회에 몇 종류의 자기 회화를 출품하였고, 그 기법을 여러 사람들에게 장려하는 데 노력이 적지 않으며 또한 그 진보를 본다.[15)

유이치에 의하면, '양화 확장'은 관이 장려하게 되었던 것으로, 내국권업박람회에서의 심사는 이렇게 내국권업박람회가 실제 이루려고 하는 국가의 가치관을 드러내 밝히고, 현실 사회를 향하여 그것을 실제 이루어 가게 된다. '서화' 부문의 심사관 가운데에는 양서시라베쇼洋書調所, 개성소開城所 시대의 유이치의 지도자였던 가와카미 도우가이川上冬崖[39]가 있었고, 양화파의 수상에 크게 영향을 끼쳤다고 생각할 수 있지만, 서양파의 도우가이가 심사관이 되었다는 것이 대개 관의 가치관을 준거로 하고 있다고 말할 수 있으며, 이러한 가치관이 근거가 된 것을 보면, 역시 두 가지 원천에 도달하게 된다. 그 하나는 말할 필요도 없이 서양이고, 또 하나는 천황이다.

서양이 가치의 원천이 되어 메이지 일본이 구체적 사실로 나타나게

39 1828?~1881. 막부 말부터 메이지 시기에 걸쳐 활동한 양풍화가.

될 만한 미래로 삼았다는 것에 대해서는 이미 서술했기 때문에, 여기에서는 천황에 관해서 한 마디 해두고자 한다.

천황과 박람회

포상을 관으로부터 받는다는 것은 결국 '위'로부터 칭찬을 받는다는 것이고, 그 '위'라는 것은 이 경우 궁극적으로는 천황이다. 이렇게 포상의 가치관의 원천을 찾아가면 천황에 도달하게 되는데, 이것은 동시에 내국권업박람회라는 것 자체의 가치가 틀림없음을 증명하는 것이 천황이라고 할 것이다. 결국 박람회와 메이지국가는 토대를 같이 하는 것이고 이렇게 박람회의 체험은 국가를 체험하는 일과 겹치게 된다. 바꾸어 말하면, 천황은 박람회라는 특수한 공간을 포상에 의하여 박람회의 밖으로―즉 박람회가 그 가운데 자리매김이 될 수 있는 현실 세계, 더욱 구체적으로 말하면 그 당시부터 본격적인 근대국가로서 건설하려는 메이지국가의 공간 사이를 연결해 주는 것이다. 따라서 내국권업박람회에서의 수상을 축하하는 것은 그대로 국가를 받들어 축하하는 것이 된다는 틀이 여기에는 존재한다.

그뿐만 아니다. 내국권업박람회의 근거토대에 천황이 있다고 하는 것은, 이 박람회가 지향하는 문명개화를 천황이 칭찬한다고 하는 점―전통의 체험자이고 또 절대적인 권력의 정신적인 것을 구체적으로 실제 행동으로 실천해 가는 체현자로서 계속 존재하는 천황이 근대화를 받들어 축하한다는 것이며, 그것이 사회에 끼친 영향이 매우 컸다고 말하지 않으면 안 되고, 천황이 박람회에 행차한 것은 그것을 사람들에게 결정적인 인상으로서 던져준 것이다. 게다가 국가이든 천황제이든 그 근대

적 형태를 만들어낸 것은 문명개화이기 때문
에, 근대를 축하하는 천황은 근대에 의하여 축
하와 존경을 받는 존재이기도 하였다고 아마
말할 만하다.

양화에 대해 말하면, 유이치가 양화의 보호
육성을 황실에게 기대하고 있었던 것은『유화
사료』에 실려 있는 몇 문장 — 예를 들면 유신
에 의하여 크고 작은 신사불각神社佛閣이라는
후원자patron를 잃고 의지할 데가 없게 된 '미
술'이 의지할 만한 것은 '명예의 원천'이 되는
황실 이외에는 없다고 하는『마이니치신문每日
新聞』 기사의 복사 등 — 이 말해주고 있고, 실

다카하시 유이치, 〈메이지천황 초상〉(1879).
궁내청 산노마루쇼조관(三の丸尚館) 소장

제로 황실은 유이치에게 가장 높은 손님이었으며, 이러한 양화와 천황의
관계가 메이지 초기에 최고조에 달한 것은 1897년에 원로원元老院[40]으로
부터 천황상天皇像의 제작 부탁을 받았을 때일 것이다(1880년 상납). 그것
은 우골리니Giuseppe Ugolini(1885~1920)라는 이탈리아 화가가 그린 초상
에 토대를 둔 것이었지만, 어떻든 이렇게 메이지의 양화는 천황상을 그
리게 되었고 이것과 동시에 양화는 국가의 것이 되었다. 결국 그것은 구
경거리 작은 집의 즐거움, 구경거리의 술렁거리는 상황에서 멀어지게 되
었다. 아마 적어도 이때 결코 구경거리는 될 수 없는 것이 양화 가운데
나타난 것은 분명할 것이다.

40 메이지 초기 일본의 입법기관.

7. 모든 것일 것이라고 하는 '미술' ─ '미술' 개념의 한정

예술이라는 의미의 '미술'

이미 본 것처럼 빈 만국박람회 때 번역 조어되었을 때, '미술'은 음악이나 시를 포함하는 여러 예술의 의미로 사용되었고, 오늘날과 같이 시각예술 내지 공간예술의 의미로 한정되지는 않았다. 1877년에 내국권업박람회의 시점에서도 일반적으로 '미술'은 여러 예술을 의미하고 있었고, '미술'은 그 후에도 꽤 오랫동안 여러 예술을 의미하는 단어로 계속 사용되었다. 예를 들면 쓰보우치 쇼요우坪內逍遙[41]가 『소설신수小說神髓』(1885~1886)에서 사용하는 '미술'은 오늘날의 예술을 의미한 것이고, 거기에는 "그 미술의 질에 의하여 오로지 마음에 간곡히 전달하는 것이 있고 오로지 눈에 간곡히 알리는 것이 있으며 오로지 귀에 호소하는 것이 있다"라고 쓰고 있다. '미술'은 문학과 이른바 미술과 음악을 포함하고 있었다. 아니 그뿐만 아니라, 1945년 이후에도 그와 같은 사용의 예가 없는 것은 아니다. 이에나가 사부로우家永三郞[42]의 『일본문화사』에서는 '공간적 미술'이라는 단어를 찾아볼 수 있다.

시각예술로서의 '미술'

이에나가의 예와는 반대로, 메이지 초기에 오늘날과 같은 용법의 예도 없는 것은 아니다. 예를 들면 공부미술학교의 예가 그것이다. 결국 회화와 조각을 가르치는 학교가 '미술'학교라고 부른 것으로, 일반적인

[41] 1859~1935. 일본의 소설가, 평론가, 번역가.
[42] 1913~2002. 일본의 역사가.

고세다(五姓田勇子) 제1회 내국권업박람회 미술관

의미에 비추어보면 이것은 분에 걸맞지 않는 호칭이라는 비난을 피할 수 없는 용법이었다. 물론 회화도 조각도 '미술'에 속하고 있는 것이기 때문에, '미술'을 학교이름으로 사용하는 것은 논리적으로는 아무런 문제가 없다고 생각할 수 있지만, 공부미술학교의 학교 이름에 관해서는 다음과 같은 역사적 이유가 있었던 것은 아닌가 생각된다.

우선 빈 만국박람회에서 일본의 미술공예품이 좋은 평가를 받게 되자 정부가 주목하게 되었던 점을 생각할 수 있다. 결국은 '미술'(=예술) 가운데 현재에는 시각예술에 속하는 것이 또한 주목을 받아, 그것이 이른바 '미술' 중의 '미술'이라는 인상을 주었을 것이라는 점이다.

또 공부미술학교의 학교 이름은 세계사적 근대에서 시각의 우위성과 깊이 관련되어 있기도 하였다. 제2 제정帝政시기에는 세계적으로 알려져 있던 프랑스의 에콜 데 보자르^{Ecole des Beaux-Arts}(국제미술학교)도 건축, 조

각, 회화, 판화라는 시각예술분야로 이루어져 있었다. Kunst 혹은 art라고 하면 그것만으로 오늘날 말하는 미술을 의미하는 부분이 있다는 서양 근대어의 사정에서도 이전과 같다. 게다가 일본의 경우도 '미술'에 대응하는 서구어가 빈 만국박람회의 출품구분에 보이는 Kunstgewerbe(응용미술)이나 Bildende Kunst(조형예술)였다고 하는 사정도 얽혀 있었을 것이다.

박람회의 '미술'

공부미술학교의 학교이름에 관해서는 이상과 같은 이유가 추측되는데, 이것으로써 생각하면 내국권업박람회에서 '미술'이 미술의 의미로 사용되었다고 해도 조금도 이상할 것이 없다. 과연 내국권업박람회의 진열품 구분을 보면 '제3구 미술' 옆에 다음과 같은 단서를 찾을 수 있다.

단 이 구역은 서화, 사진, 조각, 그 외 모두 제품의 정교함으로서 그 미묘한 바를 보여주는 것으로 한다.[16]

즉 이 단서에 의하면 '미술'의 범위는 자연히 시각예술의 범위와 서로 겹쳐있는 것으로 실제 그 상세한 내용을 보면 다음의 여섯 종류로 나누어져 있었고, 그 내용은 시각예술의 그것에 대체로 해당하는 것이다.

제1류 조상술(造像術)
제2류 서화
재3류 조각술(인그레이빙(engraving) - 인용자 주) 및 석판술(石板術)

제4류 사진술

제5류 백공 및 건축학의 도안, 추형(雛形), 및 장식

제6류 도자기 및 피리(玻璃)의 장식 ○ 잡감(雜嵌)세공(모자이크─인용

자 주) 및 상안세공(象眼細工)17)

결국 내국권업박람회는 공부미술학교의 과목에 새로운 항목을 덧붙
인 것에 지나지 않는데, 관의 학교와 관의 박람회가 함께 '미술'을 그와
같은 의미로 사용하였다고 하는 것은 '미술'의 의미가 현재의 의미로
좁혀 가는 큰 계기가 되었다. 게다가 그 추진에 힘을 가한 것처럼 제1
회 내국권업박람회의 3년 후에는 내무성박물국에 의하여 시각예술에
초점을 맞춘 관고미술회觀古美術會라는 행사가 열리게 된다.

박람회와 '나선전화각' 구상

그러면 이렇게 개최된 내국권업박람회는 제1회 폐회 직후에 태정관
포고에 따라서 "5년마다" 개최하게 되었고, 그 제2회가 1881년에 제1
회와 마찬가지로 박물관 건설지역에서 열렸다. 때마침 이 해는 1878년
에 암살된 오쿠보 도시미치의 기념물 박물관 본관의 공사가 끝난 해이
기도 하였고, 이때는 그 하나의 층이 특설 '미술관'으로 할당되었다. 게
다가 그 해는 또 유이치의 '나선전화각' 구상이 있었던 해이기도 하였
고, 「창축주의」에 기록된 5월이라는 날짜가 박람회가 열리는 기간에
해당되었다. 이것은 결코 우연한 일이라고는 생각되지 않는다. 전화각
과 박물관과 박람회와─유이치는 이 시기를 노려 '나선전화각' 구상
을 내놓은 것임에 틀림없다. 유이치는 「창축주의」에서 '관립官立박람

3대(三代)의 안도 히로시게(安藤廣重)(1842~1894) 제2회 내국권업박람회 내 미술관 분수(1881)

장'(박물관)을 증거로 삼고, 전화각의 필요를 주장하고 있으며, 유이치의 생각에는 기회주의적인 면을 종종 엿볼 수 있기 때문에 그 가능성은 충분히 넘칠 정도이다. 그리고 이렇게 생각하면 이 장의 앞에서 기술한 '나선전화각'은 미술관인가 박물관인가라는 질문은, 여기에서 자연적으로 하나의 답변을 얻게 되는 것 같다. 즉 유이치는 박물관 건축을 미술관으로 돌려 사용한 내국권업미술관에 대해 박물관(=미술관)이라는 한 발자국 나아간 발상을 바꾸어 놓은 것은 아니었을까.

이 발상은 미술박물관으로 대표되는 현재의 박물관의 존재방식에 있어서 불완전하지만 선구적 구상이라고도 말할 수 있는데, 이 박람회 회기 중에 내무성박물국은 신설의 농상무성으로 관할이 옮겨지게 되었고 그 사무장정에는 다음과 같이 기술되어 있었다.

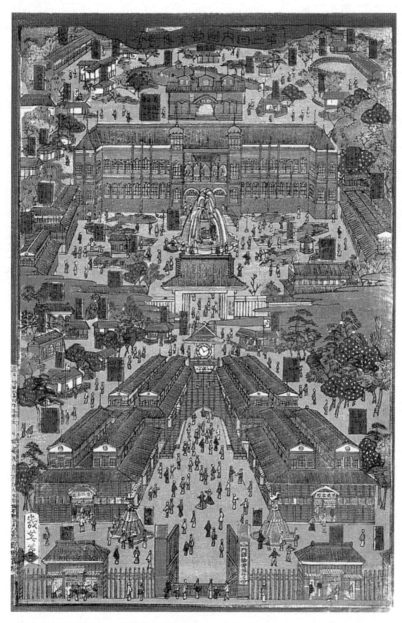

제2회 내국권업박람회. 도립중앙도서관 소장

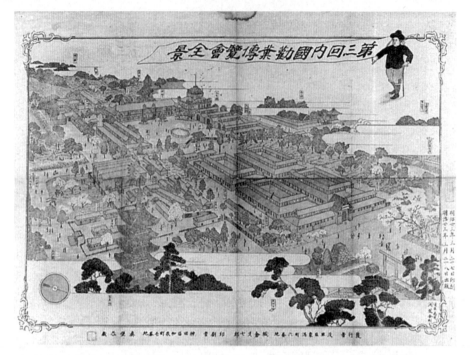

시로쿠라(城倉才七郎) 제3회 내국권업박람회 전경(1890). 국문학연구자료관 내 국립사료관 소장

제7조 박물국은 고기물의 보존, 미술의 장려에 관한 사무를 처리하고 박
물관을 관장한다.[18]

내무성시대와 마찬가지로 종합박물관임에도 불구하고 박물관 업무
의 대략적인 것은 '고기물의 보존'과 '미술의 권장'에 있게 되어 여기
에서는 '나선전화각'에서 찾아볼 수 있는 것과 같은 발상을 인정할 수
있다.

다만 여기에서 서둘러 미리 양해를 구하지 않으면 안 되는 것은 '나
선전화각'은 유화라는 '미술'에 의하여 종합박물관을 세우려는 구상이
었다는 점이다. 불완전하면서라고 미리 언급한 이유이지만, 유이치는

'미술'이나 '예술'을 그 한 부문으로 가질 만한 종합박물관을 거꾸로 '미술'로 이해해 버리려고 생각하고 있었다. 아마 이렇게 말해도 좋다. 종합박물관이 온갖 사물들을 표본으로 사람들의 시각에 제공하는 기관이라고 한다면, 유이치의 '나선전화각'은 실제를 묘사한 사실적寫實的인 유화에 의하여 온갖 사물들을 이미지화해버린 것이라고. 모든 것을 이미지로서 이해하는 눈, 몹시 탐내는 '미술'. '미술'은 시각에 바탕이 되는 재료를 한정시키면서, 게다가 그 때문에 모든 것일 것이라는 욕망을 품게 된다.

8. 미술의 요긴한 부분 — 내국권업박람회와 '미술'

박람회의 진열품 분류

1877년의 내국권업박람회에서 시각예술이라는 의미로 좁혀진 일본어 '미술'은 그 이후 박람회의 분류명으로서 자리를 잡게 된다. 이것에 대해 박물관에서는, 당시는 박람회와 박물관은 한 덩어리로 생각될 수 있었던 것임에도 불구하고, 1876년 이래 와그너·아사미 다다마사淺見忠雅에 의한 '예술'이 주로 사용되기에 이르렀다. 마찬가지로 빈 만국박람회를 계기로 생겨난 두 번역어가 박물관과 박람회로 나누어 사용되기에 이르렀다.

무슨 이유로 박물관의 분류명 '예술'이 박람회에서 사용되지 않았는가는 분명하지 않으나, 박물관보다도 폭넓은 계층의 많은 사람들이 관람할 만한 박람회에 대해 특수한 배려가 이루어진 것일까. 즉 '예술'이라는

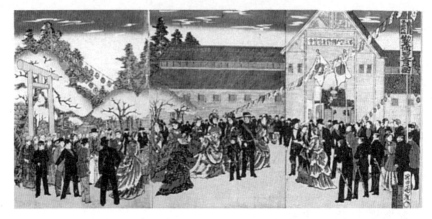

이치요사이 구니테루, 제3회 내국권업박람회도(1890). 국문학연구자료관 내 국립사료관 소장.

단어가 '게이코고토'(『증보 한어자류』 1876)라는 것과 같은 의미를 대체로
는 가진다는 것이 문제가 되기도 한 것일까. 박람회 개최 때 내무성 안에
는 박물관과 별도로 사무국이 설치되었고, 그것을 담당한 한 사람으로
공학두工學頭[43]였던 오토리 게이스케大鳥圭介[44]가 있었던 점에서 보면, 박
람회에서의 '미술'이라는 단어를 선택·사용한 것은 공부미술학교와의
균형에서 오토리가 '미술'이라는 분류명을 주장하였는지도 모른다.

 게다가 1880년에 내무성박물국은 최초의 관설 '미술' 전람회인 '관
고미술회觀古美術會'를 시각예술에 초점을 두고 개최하였으며, '미술'의
단어는 분류 상세목록 등에서는 사용되고 있지만 산발적으로 사용되었
고, '미술'의 제도화 과정을 더듬는 사료로서는 다루기 어렵다. 이것에
대해 1877년부터 1903년까지 다섯 번에 걸쳐 개최된 내국권업박람회
의 진열품 분류의 변천은, '미술'의 제도화의 과정을 역사적으로 추적

43 학장격.
44 1833~1911. 에도 시대 후기의 관료. 또한 의사, 난학자이면서 공부미술학교장 역임.

하기 위해서는 적합한 자료이고, 거기에는 '미술'이 제도화되어 가는 과정이 뚜렷하게 나타나 있다. 또 '미술'이라는 새로운 단어를 사람들 사이에 확산시키기 위해서도 또 제도화가 자리를 잡는 데에서도 내국권업박람회가 수행하였을 역할이 크다는 것을 생각하면, 내국권업박람회는 '미술'의 요긴한 부분이었다고 말해도 결코 지나친 말이 아니다.

내국권업미술관의 내적인 충실함

'나선전화각'은 내국권업미술관에 대해 구상된 것은 아니었다고 하는 생각을 앞 절 끝 부분에서 언급했는데, '나선전화각'과 내국권업미술관 사이에는 건축적으로도 전시내용에서도 서로 달라서 대비가 되는 점을 찾을 수 있다. 제1회 내국권업미술관은 기와집의 서양건축이고, 제2회 때 미술관으로서 사용된 박술관 본관도 콘더Josiah Conder[45]의 설계로 이러한 이슬람 양식을 받아들인 서양건축이었던 것에 대해, '나선전화각'은 일본풍의 누각건축을 생각하게 하는 구조이고, 그 관의 내용은 실제 복잡한 것이었다. 시각예술이라는 의미로 한정해서 '미술'이라는 단어가 사용되었다고 말할 수 있으나, 초기의 내국권업미술관의 내적인 충실함은 거의 혼란 상태였다.

초기의 내국권업미술관의 내용이 어떠한 것이었는가는 「구분목록」의 상세한 내용이나 「출품목록」을 보면 분명하고 뚜렷하다. 제1회 내국권업박람회의 '서화'를 예로 들면, 「구분목록」은 아래와 같이 구체적으로 나누어져 있다.

45 1852~1920. 영국의 건축가로서 공부대학교 건축학 교수로 일본으로 건너와 활동.

제1회 내국권업박람회출품목록 제2류 서화(書畫)

제2류

종이, 포백(布帛) 등에 묵서로 쓴 서화, 각종 수채화 도구로 그린 그림 및 석필(石筆),[46] 오적묵(烏賊墨),[47] 백악필(白堊筆)[48] 등의 그림

거친 천(粗布), 조각판(片板) 등에 그린 유화

섬유모양이 나온 서화

시회(蒔繪),[49] 칠화(漆畵), 소회(燒繪)[50] 등

도자기, 칠보 및 금속화[19]

결국 여기에는 유화나 묵화나 색채의 아교그림과 함께 현재는 공예 작품으로서 묶이게 되는 여러 기법에 의한 그림이 포함되어 있으나, 그것은 아직 「출품목록」을 보면 편액, 액자, 병풍, 칸막이와 같은 틀은 물론 부채扇子, 견직물絹織物, 꽃·새·인물 등을 수놓은 비단, 장롱, 테이블, 꽃병, 찬합, 끝은 박쥐형 우산 자루부터 칼 거치대에 이르기까지 실로 여러 물품이 출품되어 있고, 말하자면 질서가 정연하지 못한 바벨적 상황에 있었던 점을 보여준다. 게다가 이러한 상황은 '조상술彫像術'에 대해서도 또 제2회 내국권업박람회에 대해서도 마찬가지이다.

출품목록을 보면, 그뿐만 아니라 지금으로서는 당연 미술로 분류되는 것이 공업제품의 구역에 출품되었던 것도 있었다고 알려져 있는데,

46 검은 빛 또는 붉은 빛의 점토를 단단하게 해서 붓 모양으로 만들어 통에 끼워 씀.
47 오징어 배 속에 든 검은 물.
48 크레용.
49 칠기 표면에 옻으로 그림이나 문양, 문자 등을 그리고 그것이 마르기 전에 금이나 은 등의 금속 가루를 뿌려서 그릇 표면에 정착시키는 기법이다. 일본어로 '마키에'라고 한다.
50 목재 등의 표면에 열을 가한 도구로 흔적을 내서 그림이나 문양을 그리는 기법이다. 일본어로 '야키에'라고 한다.

이 같은 혼란이 일어난 것은 출품물을 어떠한 구분으로 편집하는가가 기본적으로는 출품자의 판단에 맡겨져 있었던 이유가 컸었다. 그러나 그렇기 때문에 이 혼란은 당시의 '미술'관觀을 사회적인 차원에서 여실히 보여준 것이다. 그리고 이렇게 일정한 개념이 적용되는 사물의 전 범위로서의 외연外延의 혼란은 우선 많은 뜻을 담고 있는 함축성이 미숙한 것이고, 그 때문에 제1회 내국권업박람회의 보고서에 와그너는 '미술관'으로의 출품물을 평가하기를, "대개 형용形容 · 장식粧飾 및 짜임의 기교를 매우 잘 보여준 것으로써 아름다운 물품과 비슷하고, 이것이야말로 잘못된 견해라고 말할 만하다"라고 서술하고, "대개 미술가라는 사람은 오직 공예에 대한 깊은 조예에 그치지 않고, 자연스럽고 도리에 맞는 감성으로 통하지 않으면 안 된다"라고 지적하였다. 당시의 '미술' 개념은 대체로 이 지적에 있는 것과 같은 것 내지는 공부미술학교의 경우와 마찬가지로 실용주의적인 것이었다.

그러면 내국권업미술관에서 이러한 무질서가 정리된 것이 언제인가하면, 그것은 1890년 제3회 내국권업박람회에서였다. 이 때에 이르러 '미술공업'이라는 한 부문이 '미술' 부문에 설정되기에 이르렀다. '미술공업'은 '미술공예'와 같은 뜻으로 제4회부터는 후자의 명칭이 채택 · 사용되었으며, 미술과 공업의 중간에 자리매김이 되는 말하자면 공예가 이렇게 독립의 길을 걷기 시작한 것이다.

이 과정에 대해서는 히노 에이이치日野永一, 「만국박람회와 일본의 '미술공예'」(요시다 편, 『만국박람회의 연구』 실림)가 이미 그 흔적을 확인하고 있는데, 이 과정은 동시에 '미술' 개념의 형성과정이기도 하고, '미술공업(미술공예)'의 독립은 회화나 조각의 영역이 순수하게 되고, '미술'이

회화와 조각을 중심으로 한 체제가 이루어지기 시작하였다는 의미이기도 하였다. 바꾸어 말하면, 빈 만국박람회 이래 '공예'(=공업)와 겹치는 부분을 중심으로 생각되어 온 '미술'이 그 중심을 회화·조각 쪽으로 옮기기 시작하였고, 그 윤곽을 명확히 하기 시작하였다. 결국 1895년 제4회 내국권업박람회에서는 당시까지의 '미술'로 되어 있었던 분류명이 '미술 및 미술공예'로 바뀌게 되었고, '미술공예(미술공업)'는 '미술'의 주변에 자리매김이 되었다.

또 제3회 내국권업박람회에서는 당시까지 '서화'라 일컬어져 왔던 분류를 '회화'와 '서'로 나누고, '미술' 부문에 한해서 출품이 가능한가 어떤가를 정하는 감사가 이루어지게 되었다. 제1·2회에서도 '위험하고, 오염되고, 더러운 물품'(「1877년 내국권업박람회출품규칙」, 「제2회〈1881년〉내국권업박람회규칙」, 〈〉내 2행 할주) 및 수입품의 출품이 금지되어 있었지만, 그것은 물론 미술인가 비미술인가라는 것과는 관계가 없다. 그것에 대해 제3회에 이르러 적극적인 분류가 즉 미술과 비미술 사이의 선 긋기가 — 장르 간 보다 명확한 선 긋기와 함께 — 관의 주도로 이루어지게 되었다.

국수주의와 '미술'의 제도화

그러면 1881년 제2회와 1890년 제3회 내국권업박람회 사이에 도대체 무엇이 일어났는가. 내국권업박람회는 '5년마다' 개최하기로 되어 있었음에도 불구하고, 이 제3회와 제2회 사이에는 9년이라는 세월이 흘렀고, 이 9년 사이에 무엇인가가 일어났던 것인데 이 기간은 마침 회화·공예상의 국수주의가 한창 잘 진행되어 가던 때였다. 그 기간의 움직임을 국수주의 운동의 근거지였던 용지회의 결성을 출발점으로 하

여, 연표식으로 적어보면 다음과 같다.

1879 관료와 수출업자들이 '고고이금'을 모토로 하는 용지회를 결성.
 미술의 국수주의의 거점이 된다.

1880 내무성박물국, 최초의 관설 '미술' 전시로서 관고미술회(観古美
 術會) 개최. (관고라고는 하지만 유이치의 유회 등도 전시된다)

1881 제2회 내국권업박람회의 '미술' 관계의 심사는 용지회 회원이
 좌지우지하게 된다. 단 전통화파는 저조.
 박물관, 내무성으로부터 농상무성으로 이관.
 동양미술의 우수성을 주장하는 페놀로사에 의한 연속강연.
 '나선전화각' 구상 이루어지다.

1882 메이지천황, 제3회 관고미술회 관람.
 용지회 주최『미술진설(美術眞說)』의 강연과 출판. 용지회는 이
 때부터 세력을 확대하기 시작한다. 이 해 62명이었던 회원이 그
 다음 해에는 169명이 되고 또한 그 다음 해에는 359명이 된다.
 고야마 쇼타로와 오카쿠라 덴신 사이에 '서(書)는 미술이 되지
 않는다' 논쟁 일어난다.
 내국회화공진회 개설. 그 회는 양화의 출품을 거부한다. 이 이후
 20년까지 양화는 공식적인 전시에서 내쳐지게 된다.

1883 공부미술학교 문을 닫다.
 용지회, 파리에서 일본미술종람회 개최.
 국수주의 진열의 기관지『대일본미술신보』창간.

1884 감화회(鑑畵會) 설립.
 천회학사(天繪學舍) 문을 닫다.
 신(新)황거의 조영이 시작되다. (구 에도성(江戸城) 니시노마루
 (西ノ丸)의 황성(皇城)은 1873년에 소실)
 문부성에 도화조사회(圖畵調査會)가 설치되었고 초등학교에서
 의 도화교육에서 모필(毛筆)에 의한 전통화법과 연필에 의한 서

양화법의 어떤 것을 채용할 것인가에 대한 논쟁이 진행되다.

1885 용지회 초대 부회장 가와세 히데치(河瀨秀治), 용지회 개혁에
 관한 건백서를 회장 사노 쓰네타미에게 건네다. 보수주의와 개
 량주의 대립을 드러내다.
 이 해 12월에 내각제도 창설.

1886 박물관, 농상무성에서 궁내성으로 이관.
 페놀로사와 오카쿠라 덴신, 미술사정(事情)조사를 위해 유럽으로
 출장. 그 다음 해 귀국, 일본미술의 가능성을 강조하는 보고를 한다.

1887 제3회 내국권업박람회규칙이 고시되다.
 도쿄부공예품공진회에서 양화가 오래간만에 접수되었고 아사
 이 주, 고야마 쇼타로 등 양화가가 용기 있게 출품한다.
 도쿄미술학교의 설치가 고시되다.
 용지회의 이름이 일본미술협회로 바뀌다.

1888 일본미술협회회관 준공, 개관.
 제3회 내국권업박람회출품부류목록이 고시되다.
 궁내성에 임시전국보물취조국을 설치.
 신궁전 준공. '궁성(宮城)'으로 칭하다.

1889 도쿄미술학교 문을 열다.
 박물관, 제국박물관이 되다. 동시에 제국교토박물관(1897년 개

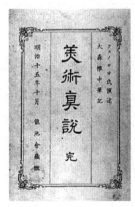

『미술진설』

『대일본미술신보』

관), 제국나라박물관(1895년 개관)을 설치.

명치미술회 창립.

『국화(國華)』 창간.

이 해 2월, 대일본제국헌법 발포.

1890 제3회 내국권업박람회 개최.

오카쿠라 덴신, 도쿄미술학교에서 일본미술사를 강의.

제실기예원제도 설치.

이 해 10월, 교육칙어 발포, 그 다음 달 제1 통상회의(通常會議) 소집.

　이미 지적했듯이 '미술'의 제도화가 결정적인 상황을 맞이하게 되는 것은, 명치 10년대(1877~1886) 후반의 국수주의의 시대에서이고, 그것은 앞에서 언급한 것을 통해서도 대략적으로 이해했을 것으로 생각하는데, 이 시대는 또 헌법체제가 세워진 시기이기도 하였다. 즉 '미술'의 제도화는 헌법체제의 정비와 평행적으로 추진되었고, 1889년 헌법 발포와 시기를 같이 하여 큰 절정을 맞이하게 된다. 이 과정의 고찰은 그대로 근대미술의 근본적인 모습을 찾는 것이고, 미술 성립 시작의 계기를 밝히는 작업이기도 한 것이다. 그래서 다음 장에서는 '나선전화각' 구상 이후의 유이치의 활동과 국수주의의 이론가(이데올로그)였던 페놀로사의 언설을 통해서, '미술'의 제도화 과정을 살펴보고자 생각하는데, 그때 유이치의 일과 페놀로사 언설의 내용으로부터 지금까지와 마찬가지로 오로지 회화를 안내자로 해서 고찰할 것이라는 점을 미리 밝혀 둔다.

제3장
'미술'의 제도화

1. 건축(=제도)에 대한 의지 – 1881년의 유이치(1)

키가 커가는 아이들

1878년에 간행된 『회람실기回覽實記』에서, 메이지 일본은 당연히 공장제 기계공업으로 나아가야 한다는 점을 말하고, "다만 손의 기술로 잘 꾸미고 도陶・동銅・칠漆의 공工에 사소한 수출을 하며 공예(공업-인용자 주)가 이 과업을 수행하고 있다고 말하면 큰 잘못이다"라고 기술하고 있다. 그러나 유럽을 돌아 볼 때에 사절단도 방문한 빈 만국박람회에서는 아이러니하게도 도陶・동銅・칠기漆器를 비롯하여 일본의 수공업이 좋은 평가를 받고, 수출 물품으로서 주목을 받게 되었다. 이것이 하나의 중요한 계기가 되어, 메이지 10년대(1877~1886)에는 국수주의적 '미술' 행정이 추진되었는데, 만국박람회는 무역을 위한 시장을 조

사할 수 있는 기회임과 동시에 공업화를 위해 조사·연구할 수 있는 중요한 기회이기도 하였기 때문에, 빈 만국박람회에서 일본의 입장은 매우 미묘한 것이었다고 말하지 않을 수 없다. 자국의 전근대적인 공업제품이 좋은 평가를 받는 그 회장에서 공업화라는 큰 방침을 처음부터 끝까지 이끌고 가기 위한 조사·학습을 하지 않으면 안 되는 일본은 한시라도 빨리 어른이 되려고 노력하면서, 한편에서 어른들에게 사랑과 존경을 보이지 않으면 안 되는 아이들과 같은 입장에 있었다. 그리고 미묘라고 한다면 만국박람회에서 당시의 양화洋畵는 그야말로 미묘하기 짝이 없는 입장에 있었다. 그것은 어른에게 존경과 사랑을 보이는 동료이면서 키가 커서 어른을 연출하는 것과 같은 것이었기 때문이다. 『회람실기回覽實記』는 빈 만국박람회에 출품된 양화를 이렇게 적고 있다.

유화와 같은 것은 예전에 유럽 아동의 실력에도 미치지 않고 본색의 화법(일본 고유의 화법 – 인용자 주)이 오히려 가치를 가졌다.[1]

빈 만국박람회를 위하여 박람회사무국의 명령을 받아 〈부옥대도富嶽大圖〉를 그린 유이치는 이것을 과연 읽고 있었을까. 읽었다고 한다면 어떠한 생각을 하면서 이것을 읽었을까. 그때 유이치는 바로 눈앞으로 너울너울 다가오는 국수주의의 파도를 느끼고 있었을 것인가. 『회람실기』가 간행된 해는 폰다 네지가 병 때문에 자신의 나라로 돌아갔고, 그와 바꾸듯이 페놀로사가 일본으로 온 해였으며, 그 다음 해에는 미술에 관한 국수주의 운동의 근거지가 되는 용지회龍池會가 결성되었다.

게다가 문명개화에서 가치의 원천으로서 일본의 미래모습이기도 한

서양에서는 때마침 쟈뽀니즘이 한창이었고, 빈 만국박람회에 이어서 정부가 참가에 힘을 기울인 1876년의 필라델피아만국박람회에서는 사우스켄싱톤박물관, 에딘버러 과학예술박물관, 보스톤미술관 등이 일본의 출품물을 구입하였고, 또 이 필라델피아만국박람회와 같은 해에는 제임스 잭슨 쟈비스의 『일본미술별견日本美術瞥見』[1]이 뉴욕에서 출판되었으며, 유럽에서도 널리 읽히고 있었다.

제2회 내국권업박람회

빈 만국박람회와 마찬가지로 이 필라델피아만국박람회에서도 와그너가 힘을 다했는데, 와그너는 때마침 이 만국박람회의 기간 동안 개설이 포고된 제1회 내국권업박람회의 보고서(1877)에서 "때마침 유화로 옮기듯이 빠른 것은 일본미술공업에 도움이 될 것인가 아닌가는 갑자기 논하기 어렵다"라 하여, 전통기법을 중요하게 생각할 것을 권장하고 있으며, 일찍이도 국수주의적 발상을 정부에 촉구하고 있었다. 그리고 제2회 내국권업박람회의 보고가 되자 와그너의 언설은 갑자기 빠른 템포를 띠게 된다.

유화는 본 박람회에서 장내[2]의 대부분을 차지한다. 이것에 반하여 일본 고유의 그림은 적다. 그 유화를 검토하면 대개 조악하며 진정한 미술품으로 인정할 수 없는 것 같다. 원래 유화와 일본 고유의 그림의 관계는 특히 긴급한 문제이다. 일본이 이러한 새로운 화풍에 현혹되어 반대로 순수한 일본

1 별견 : 스쳐 봄.
2 박람회장 내.

착색의 오래된 규격을 경멸하거나 소홀히 여기는 것과 같은 일은 있어서는 안 되는 일이며, 국가를 위해 단언컨대 하나의 큰 불행이라고 말할 수밖에 없다.[2]

이 제2회 내국권업박람회의 '서화' 부문은 공부미술학교 교사 산 조반니Acchile San Giovanni와 그 학생들의 풍경화나 인물화(나체화를 포함한다)가 출품된 것 외에 혼다 킨기치로本多錦吉郎, 와타나베 분자부로渡辺文三郎(1853-1936), 가메이 시이치龜井至一(1842~1905) 등 양화 화가가 출품하였고, 유이치도 〈강제江堤〉(목록에서는 〈풍경의 도圖〉)라는 유화를 출품하여, 묘기상패妙技賞牌 2등을 받았다. 한편 전통화파는 양화에 눌려서 성과가 저조하였고 양화의 영향을 많이 받았다. 그 때문에 와그너의 보고도 위기감을 부추기는 것과 같은 상황이 되었는데, 보고서에 실린 후쿠다 다카노리福田敬業[3]의 「미술개론」은 그와 같이 변화되는 시대의 세태에 대해 "겉으로 드러나는 양화의 모양을 혼란하게 하고 원두사미猿頭蛇尾[4] 일종의 이단을 세웠다"라고 표현하고 있다.

그러나 그렇기는 해도 이 박람회의 심사결과를 보면 명예상패, 진보상패, 기묘상패, 유공상패有功賞牌, 협찬상패, 포상이라는 서열에서 유이치보다 상급의 입상은 전통화파와 공예에 한정되어 있었고, 서양파에 대한 평가는 제1회 때보다도 떨어진 것처럼 보인다. 그렇기는 해도 야마구치 세이이치山口靜一[5]가 지적하듯이, 이번의 심사원은 그 대부분이

3 1817~1894. 막부 말기 메이지 시기의 출판인.
4 용두사미의 의미가 아닐까 한다.
5 1931~. 미술사가로서 사이타마(埼玉)대학 명예교수.

용지회 회원이었기 때문에(『페놀로사』 상권), 이것은 지극히 당연한 정치적 결과였다고 말할 수도 있다. 그러나 심사결과가 공표되고 보니, 당연한 결과 등이라고 해서 끝날 수 없는 사건이 유이치의 〈강제〉를 둘러싸고 일어났다. 당시 신문 투서의 표현을 빌어 요약하면 "대개 같은 그림에 대해 사람들은 비가 온 후의 저녁풍경이라고 그것을 즐겨 구경하고, 심사관은 달이 뜬 밤에 배를 정박한 것으로 보아 묘기상을 주었던 것이다"(『아사노朝野신문』, 1881.6.26)라는 사건이 일어났다. 즉 유이치의 〈강제〉는 저녁에 비추어진 비가 온 후의 흥취와 경치를 그린 유화였음에도 불구하고, 그 심사평에서는 제목이 '강제야경'으로 되어 있었고, 석양의 빛을 달빛으로 간주하는 평가 내용이 적혀 있었다.

그림의 소재를 모르기 때문에, 분명한 것은 누구도 말할 수 없지만, 히라키 마사쓰구平木政次[6]의 회상에 의하면, 이 그림은 폰다 네지의 화풍과 닮은 것으로 "언뜻 보면 비 온 후의 풍경이라고도 볼 수 있고 달빛 저녁의 풍경이라고도 생각되었다"(「메이지시대(자서전)」, 『에칭Etching』 제36호)라는 것이기 때문에, 이 사건은 폰다 네지(=정통적인 테크네)와의 우연한 만남에 의하여 유이치의 그림 솜씨가 오히려 뒤처진 점을 보여주는 것이라고도 생각할 수 있다. 그러나 그렇다면 더욱더 유이치는 격하게 안달했음에 분명하다. 유이치는 심사평을 크게 써서 자신의 작품 밑에 걸었고 아오키 시게루靑木茂에 의하면 또한 이름을 몇 가지로 바꾸어 신문사에 원고를 써서 보냈으며, 논쟁의 불꽃이 보이기조차 시작하였던 것 같고, 앞서 인용한 투서도 실제 유이치 자신이 한 것 같다.

6 1859~1943. 에도 시대 말부터 쇼와 시대에 걸쳐 활약한 양화가.

사물을 있는 그대로 그려내려는 사실성寫實性에 무게를 두는 단순한 서양화관觀이 아직 지배적이었던 당시 상황에서 이 사건은 양화의 사회적 생사生死와 관련한 문제였고 회화 세계를 뒤덮기 시작하고 있었던 국수주의의 어두운 구름은 유이치를 또한 초조하게 만들었을 것이다. 이 사건이 일어나는 1년 전에 유이치는 서구로 향하는 메이지 초기를 회고하면서 아래와 같이 적고 있다.

급격한 모방의 진보는 "너무 진보가 빠른 사람은 퇴보도 또한 빠르다"라는 속담과 다름이 없고 이제 이것을 생각하면 꿈에서 꿈을 논하는 것과 같이 모든 것 다 옛것을 그대로 지키고 따르는 한편에 치우치고 (…중략…) 마침내 후퇴하고 이전부터 내려오는 기술을 오직 연구하는 사람이 있게 되었다.[3]

그러나 양화의 운명을 건 유이치의 반론은 "그 유화를 살펴보니 대개 추악하고 그야말로 미술품이라고 보고 인정할 만한 것이 없는 것 같다"라는 소리에 사그라졌고, 시대는 유이치가 불안해 한 대로 국수파가 지배하게 된다. 저녁 풍경을 야경으로 간주한 심사관의 평 그대로 회화의 서양파는 밤을 맞이하게 된다.

유이치는 이렇게 국수주의 시대의 문턱에 서게 되었다. 그리고 그 입구에서 유이치는 '나선전화각'을 구상했다. 그러나 그것은 실제 이루어지지 않은 채 끝났으며, 건설을 목적으로 이루어졌을 만한 움직임의 실제 모습도 파악할 수 없다. 제2회 내국권업박람회 개최와 때를 같이 한 '나선전화각' 구상은 아마 당시 박람회의 심사와 관련한 사건에 뒤얽혀

서 운동으로서는 결국 일어나지 않은 채 끝났는지도 모른다. 그러나 구
상 그대로 끝났다고는 말할 수 있지만, 아니 그렇다고 한다면 '나선전
화각'은 시대 모습의 순수한 표현으로서 이해할 수 있는 것은 아닌가.
실제 이루어지지 않았기 때문에, 그것은 순수하게 게다가 그 강렬한 정
도를 잃지 않고, 처음 생각을 계속 유지하면서 1881년이라는 위치에서
움직이지 않는다. 그것이 밤의 입구에 서서 보이지 않는 탑으로서 '미
술'의 제도화의 출발점으로서 관념의 탑으로서 우뚝 솟아 있다.

수상한 행동

유이치는 1881년을 시고쿠四國의 고토히라琴平[7]에서 맞이하고 있다.
자작품 〈해어도海魚圖〉와 〈앵화도櫻花圖〉를 고토히라궁金刀比羅宮에 바치
고, 천회학사天繪學舍의 확충자금의 도움을 신청하기 위한 고토히라행行
이었다. 그렇기는 해도 그 결과는 일이 잘 이루어지지 않았던 것 같고,
2월에 도쿄로 돌아온 유이치는 그 때문인지 학사를 늘리고 넓혀 충실
하게 하려는 의지와는 반대로도 보이는 움직임으로 나가게 된다.

우선 유이치는 1876년 이래 계속 발표 무대의 주된 역할을 해 온 천
회학사의 월례전시를 2월 전시를 끝으로 그만두게 된다. 중지를 알리
는 문장에 의하면, 그 이유는 "지금의 형세가 종래와 다르고, 화도畵道
가 점차로 큰 성행의 실마리로 치닫고, 따라서 보는 사람看客도 학생들
의 시서화詩書畵 등과 같은 것에는 감히 뜻을 기울이지 않는 것 같
다"(3-51)라는 이유였다. 그렇기는 해도 이후에 다시 시작할 생각은 없

7 가가와현(香川県) 나카타도군(仲多度郡) 소재.

다카하시 유이치 〈해어도(海魚圖)〉(1879년경). 고토히라궁(金刀比羅宮)박물관 소장.

었던 것 같고, 지금 인용한 하나의 구절에 이어서 "따라서 한층 성회盛會를 불러 일으키기로 결정했다"라고 적고 있으나, 국수파의 새로운 출현을 일찍이 보고 있던 유이치에게 이 중지의 이유는 너무 소극적이었고, 중지가 아니라 보다 다른 방법이 없었나 등 생각이 들기도 한다. 그러나 월례전시는 예고한 대로 중지되었고, 그 후 다시 열리지는 않았다.

도호쿠東北행

미시마 미치쓰네三島通庸(1835~1888)는 후쿠시마사건(1882)으로 알려져 있듯이, 자유민권운동에 대한 탄압에 가장 앞장선 사람으로서 '귀신현령鬼縣令'이라는 이름을 후세에 남긴 인물이고 '토목현령'으로 불릴 정도로 토목건축에 정열을 바쳤던 사람이기도 하였다. 수도로 통하는 간선도로망을 도호쿠東北, 기타간토北關東로 정비하기 위해 강제로 사람을 시켜 반대운동을 어물어물 덮어버리고 도로공사를 억지로 진행하는 한편, 키쿠지 신가쿠菊地新學[8]의 사진에 남은 야마가타山形시가의 건설에서 볼 수 있듯이, 건축과 도시계획에도 의욕을 불태웠다. 미시마는 이같이 메이지국가의 중앙집권체제의 기초를 토목적土木的으로 세우는 데 힘을 다했고, 이후 경시총감까지 승진하게 되는데, 유이치는 이와 같은 인물로부터 일을 받았다고 말하기보다도 실제는 토목사업에 관한 기록화 제작의 발상을 미시마에게 귀띔하려 하였다. 게다가 유이치가 이 후에도 오랜 기간 미시마를 서양화 확장사업의 후원자로서 의지하고 있었던 것은 미시마에 의한 새로운 도시의 풍경을 그리기 위하여 다시 1884년

8 1832~1915. 메이지 시기의 사진가.

미시마 미치쓰네

에 도호쿠, 기타간토를 찾고 있는 점이나 국립 국회도서관 헌정자료실 소장의 「미시마관계문서」에 실려 있는 유이치의 원서願書 등을 통해 분명한 사실인데, 아오키 시게루가 『유화초학油畵初學』에서 말하듯이 유이치는 "원조를 약속해 주면 상대는 누구라도 좋았던가 어떤가", 약간 신경이 쓰이는 부분일 것이다. 자유민권운동이라는 동시대의 움직임을 과연 유이치는 어떻게 생각하고 있었는가. 유이치는 자유민권운동의 시기에 이렇게 적고 있다.(1-47)

내가 화가의 신분으로 생각해 보면 민권이다 국회다 인민이 무기력하다 등등 시끄럽다. (…중략…) 그것보다 이론가들이 조금 옆길로 빠져서 미술학을 일으키는 도움이라도 준다면 오히려 인민 가운데에서도 재미 반으로 빠져드는 무리들이 나타나 결국에는 지금까지의 기운찬 상태를 잘라버리는 사람도 있을 것이다. 사람의 마음에 품위가 생기며 얌전해져서 합의도 잘 이루어져서 어수선한 것도 없어진다. 기풍이 정돈됨으로써 비슷하게 물정이 안정되고 품위 있게 개방되어 나라도 풍요로워질 것이다.4)

유이치는 '나선전화각' 구상이 정말 그러하듯이 명륙사明六社9로 대표되는 메이지 초기의 계몽적 지식과 공통적인 발상을 가지고 있었고,

9 메이지 시대 초기에 설립된 일본 최초의 근대적 학술단체.

개성소 출신이라는 점에서도 세대적으로도 명륜사 그룹에 가까웠으며, 니시무라 시게키西村茂樹[10]와 함께 에도의 오테마에大手前의 사노번佐野藩 저택에서 태어난 관계에 있기도 하였는데, 이것을 염두에 두고 명륜사 그룹이 이념을 바꾸어서 그와는 반대되는 어긋난 쪽으로 돌아가는 전향을 생각할 때 즉—자유민권운동의 단서가 된 1874년의 민권의원설립건백建白을 둘러싼 논쟁 이래 명륜사 그룹이 빠르게 우익으로 돌아갔던 것을 생각할 때, 이 유이치의 한 문장은 복잡하고 어두운 부분을 보여주는 것이다.

또 유이치가 도호쿠로 여행을 한 1881년 시점에서 생각하면, 자유민권운동은 그 전년의 국회개설 청원운동을 최고점으로 하여, 나아가지 못하는 기운이었고 "정치 세계의 형편을 전체적으로 볼 때 원망이나 건의나 대개 사회표면에 나타나 세상 사람들의 이목을 자주 놀라게 할 만한 것에 이르러서는 실제 작년에 크게 나타났다가 올해에 쇠퇴하기도 하고"(『우편보지報知신문』 1881.7.21, 이후 데나가이 논문에서 인용)라는 상황이었다. 게다가 이 해에는 그 대신에 도시지식인(=민권파 언론인)들의 정책비판, 정부에 대한 비판이 관유물官有物을 팔아넘긴 사건을 계기로 높아졌고, 나가이 히데오永井秀夫의 「1881년의 정변」(堀江英一・遠山茂樹 편, 『자유민권기의 연구』 제1권)에 의하면 그 주장은 정권담당자의 혁명적인 자리바꿈이 아니라, 정부 내부로부터의 개혁을 기대한 것이었다. 언론에 의한 이러한 정부공격에는 정부에 가까운 입장의 『도쿄일일신문』도 참가하고 있고, 유이치는 그 신문의 후쿠지 오우치福地櫻痴(1841~1906), 기시다 긴코우岸田吟香

10 1828~1902. 메이지 시대의 일본의 계몽사상가, 교육자.

(1833~1905)와는 이전부터 알고 지냈던 사이이고 유이치 자신은 도시 지식인의 한 사람이었다— 이같이 생각하게 되면 자유민권운동에 대한 또 미시마에 대한 유이치의 입장이 자연스럽게 떠오르게 되는 것처럼 생각되는데 어떤 것인가.

뒤집어 만약 유이치가 서양화 확장에 관하여 목적 달성을 위한 수단과 방법을 가리지 않는 사람이었다고 생각하더라도, 그것 때문에 화가인 유치이의 가치가 떨어지는 것은 물론 있을 수 없다. 유이치의 가치는 그가 실제 이룩한 회화의 힘에 의하여 평가될 수 있고, 1881년의 유이치는 자유민권파가 국회라는 제도의 확립을 추구한 것처럼 회화의 힘을 '미술'로서 제도화하려는 데에 뜻을 두고 있었다.

미시마 미치쓰네에 대한 공감

앞에서도 지적했듯이, '나선전화각'은 그야말로 그러한 의지를 명확하게 나타낼 만한 것이었는데, 아마 그렇게 구체적이고 명확한 형상으로 나타내려는 의지에서 유이치는 미시마에게 어떤 공감을 품고 있었는지는 모른다. 이노우에井上韋一는 메이지 10년대(1877~1886)의 현청사縣廳舍가 대체로 철자형凸字型 혹은 내무성형內務省型으로 불리는 E자형의 평면으로 구성되어 있는 것에 대해, 미시마가 세운 야마가타현山形縣 청사는 다각형의 중앙 홀을 가진 것으로 이해하여, 거기에 '건축가 미시마'의 "관료적인 틀을 뛰어넘을 정도로 자신만의 디자인을 관철시키려고 하는 의지"(「미시마와 국가의 조형」, 飛鳥井雅道 편, 『국민문화의 형성』)를 인정하고 있는데, '공공건축'을 의미하는 institution이라는 서구어가 '제도'도 의미한다고 하는 것을 여기에서 함께 생각하면, 유이치는 건

다카하시 유이치, 〈모가미카와 풍경(最上川風景)〉(1881·1882). 도쿄국립박물관 소장

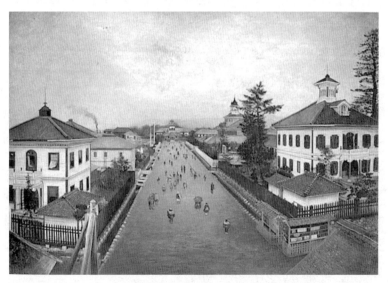

다카하시 유이치, 〈야마가타시가도(山形市街圖)〉(1881·1882) 야마가타현 소장.

축(=제도)에 대한 의지라고도 말할 만한 데에서 미시마의 생각에 같이 공감하였던 것은 아니었을까 생각된다. 즉 국가라는 제도의 구축에 온 힘을 다하는 미시마와 미술이라는 제도를 세우는 데에 바쁜 유이치와는 건축(=제도)에 대한 의지에서 뜻이 서로 잘 맞은 것은 아니었을까 생각된다.

1881년의 도호쿠 여행에서 유이치는 〈구리코산터널도栗子山隧道圖〉(서동문西洞門・大), 〈미야기현宮城縣 청문전도〉 등 충실한 작업을 남기고 있다. 또 니시나스노초西那須野町 편, 『다카히시 유이치와 미시마』의 도판 해설은 종래 1885년 작이라고 이해되어 왔던 〈야마가타시가도〉, 〈스가와酢川에 놓인 도키와다리常盤橋〉의 2점도 신문기사, 그림 크기, 상황 증거 등에 의하여 1881년 여행의 성과(1882년 완성)로 보고 있고 또 〈모가미천의 풍경最上川風景〉도 당시 신문기사를 증거로 1881년 작으로 보고 있다. 만약 이 설에 따른다면, 1881년은 유이치에게 그야말로 높은 사람에게 은총을 받은 해였다고 말할 만할 것이다. 이러한 그림은 〈화괴〉(1882)와 같은 야만적인 힘으로 가득 차 있지는 않고 또 긴밀한 표현력이 부족한 원시주의 쪽으로 기울어지게 된 것도 그 가운데에는 있으나 그 어느 것을 버리기 어려운 청신한 매력을 보여주고 있다. 그 가운데에서도 후쿠시마를 거쳐서 야마가타를 중앙으로 연결하는 새로운 도로로서 구리코산터널을 그린 〈구리코산터널도〉(서동문西洞門・大)는 또한 매력적이다. 미시마의 토목사업의 기념비라고도 말할 만한 이 유화는 다음 절에서 다시 언급하듯이 보는 사람에게 공간의 생성을 맞이하는 기쁨이라고도 말할 만한 것을 주고 있다.

구리코산터널의 개통식은 마침 도호쿠・홋카이도北海道 순행 중의 천

다카하시 유이치, 〈구리코산터널도〉(서동문·대)(1881). 궁내청 삼노환상장관 소장

황을 맞이하여 1881년 10월 3일에 열렸고, 이 때 〈구리코산터널도〉(서동문·大)는 미시마에 의하여 천황에게 바쳐졌다. 자유민권운동이 격렬해지려고 하는 이 때에 국가라는 새로운 제도적 공간을 만들어내고자 행차하여 북쪽으로 올라온 천황은 거대한 바위에 확 뚫린 구리코산터널의 공간을 어떠한 생각으로 보았을까. 『메이지천황기』는 그 때의 정경을 간단하게 이렇게 기록하고 있다.

그때 어두운 구름이 마침 거치고 채색 깃발이 바람에 휘날리며 불꽃놀이가 하늘에 비추고 탄성이 산골짜기를 뒤흔든다. 천황이 점심 장소에 장식한 구리코산터널의 유화를 관람하시고 현의 관리가 그것들을 바쳤고 그 가격이 하사되었다.[5]

2. 하늘의 회화─1881년의 유이치(2)

공간의 생성

유이치에게 1877년쯤까지 유화에 대한 매력의 중심은 〈권포卷布〉(1873~1874경), 〈독본讀本과 초지草紙〉(1875~1876경), 〈두부豆腐〉(1877~1878경) 등 사물을 바탕 재료로 하는 데에 있는 것으로 생각된다. 이러한 것들은 사물에 대한 시선의 강렬 정도에 의하여 이루어지는 만큼 공간의 표현은 등한시되고 있다. 또 유이치의 작업은 일반적으로 실제로 존재한 것에 대한 욕망이라고도 말할 만한 요소가 두드러지고, 우타다 신스케歌田眞介[11]는 전통적인 서양화법에서는 원칙적으로 밝은 부분을 그리는 데 사

용하는 깊은 칠을 유이치는 재질 차이로 인한 느낌인 질감을 묘사하는
데 사용하고 있다고 지적하고, "질감의 표현은 일본의 회화에서는 적었기
때문에 유이치는 이러한 묘사방법에 취해 있었던 것임에 분명하다"(「착도
팔경鑿道八景 및 구리코산터널도수리보고」, 『다카하시 유이치와 미시마』)라고 기술
하고 있다. 이러한 욕망은 유이치의 작업 여기저기에서 찾아볼 수 있지만,
예를 들면 제3회 내국권업박람회에서 구리코산터널의 모형을 박람회장
의 문으로서 세우는 것을 계획하고 있는 것 등은 그 단적인 예라고 말할
수 있고 해당하는 〈구리코산터널도〉(서동문·大)의 산 표면에서도 같은
욕망의 흔적을 찾을 수 있으나, 이 그림에는 사물을 그린 1877년경까지
의 일련의 유화와는 결정적으로 다른 깊은 정서를 자아내는 흥취가 있다
고 보아야 한다. 즉 이 그림들에는 사물이 아닌 공간을 표현하려는 화가의
자세를 찾을 수 있다. 서양회화의 역사가 공간표현의 역사였다는 것을
생각하면, 이것은 유이치가 서양화가로서 특별히 그 경지가 점점 깊어져
가고 있음을 보여주는 점이라고 말할 수 있다.

　무성하게 자란 푸른 나무에 푸른빛을 띤 바위덩어리에 터널 출입구
가 떡 열려 있고 어두운 터널의 깊은 곳에는 붉은빛이 켜져 있다.(그것은
마치 양화가 '겨울의 시대'를 틀어박혀 지내는 구덩이와 같은 것이다) 그 텅 빈 터
널 주변에는 공사에 종사하는 사람들이나 산의 푸른 빛이 배치되고 그
왼쪽 위로부터 안개가 지금 막 푸른 나무를 감싸 흘러내리려 하고 있다.
이 푸른 나무의 무성함과 안개로 인한 상쾌한 공간성이 ― 자칫하면 미
적美的 거리를 잃을 정도로 질감質感에 대한 고집이나 자칫하면 그림을

11　1934~. 쇼와 후기, 헤이세이(平成) 시기에 활동한 유화수복가.

다카하시 유이치, 〈독본과 초지〉(1875~1876)경. 고토히라궁(金刀比羅宮)박물관 소장

파괴해 버리지 않을 수 없을 정도로 실제 존재하는 것들에 대한 고집을 계속 통제하면서 — 만들어진다. 형태를 가지고 있지 않은 물질에 터널이라는 텅 빈 굴이 만들어지고, 그것을 둘러싸고 공간이 생긴다.

산기山氣(＝공간성) 안에 배치되는 바위덩어리, 사람들, 나무들 그리고 안개. 약간 어색한 측면이 있다고는 하지만, 황량한 산에 막 생겨난 터널을 생생한 질감과 상쾌한 공간성으로 그려낸 이 그림은 동기와 작화 의식의 측면에서 산수화나 명소 그림에서 볼 수 있는 전통적인 경관의식이나 공간의식을 뛰어넘고 있다. 혹은 거기로부터 크게 뒤틀려져 있다. 기억의 퇴적이 없는 터널의 경관은 역사적인 공동성共同性에 뿌리를 두는 명소 그림하고도, 또 '마음 속 구릉'을 그린 산수화하고도 묘사 방향이 크게 다르고, 여기에서 이른바 실제의 경치 그대로를 그린 진경도眞景圖의 계보를 생각나게 하더라도, 실제 존재하는 것에 대한 질감에 끈질기게 다가가는 묘사 방법이나 공간표현은 전통화법이 아니다. 기억의 퇴적이 자아내는 경관의 의미에 마음이 끌리는 게 아니라, 숨겨져 있는 정신을 겉으로 드러내기 위하여 만들어지는 의미로 경관을 그리는 것도 아니고, 있는 그대로의 경관을 통째로 — 물론 공간도 포함하여 — 객체적으로 파악하려는 이 그림의 구상은 전통적인 테크네에 의한 말하자면 경관 표현도 고집하지 않은 채, 서양 의미에서의 풍경화에 가깝게 접근하고 있다.

이 그림의 조용한 분위기는 무언가 유리 너머로 세계를 엿보고 있는 것과 같은 감각 쪽으로 유혹하지만, 생각하면 '풍경'이라는 것은 늘 이미 앞쪽에 있기 때문에 보는 사람을 따돌리는 경관, 말하자면 박물관의 유리 상자 안 물건과 같은 존재의 방식을 보여주는 것이고, 그것을 넘

을 잃고 보는 시선은 세계 밖에 있어, 게다가 멀리 바라보는 세계를 삼 켜버리려고 한다. 가라타니 고진柄谷行人(1941~)은 『일본 근대문학의 기원』에서 "주위의 외적인 것에 무관심한 것 같은 내적 인간inner man에서 처음으로 풍경을 찾게 된다"라고 기술하고 있는데 아마 늘 풍경이라는 것은, 멀리 바라보는 세계를 안으로 모아 정리하여 넋을 잃고 한 곳을 보고 있는 고독하고 내면적인 시선과 함께 — 이러한 눈에서 — 나타나 는 것이다. 그리고 이 시선을 이루고 있는 것은 고정된 하나의 유일한 시점視點에서 물체의 각 점을 잇는 시선視線의 형식, 시선의 창에 의하여 세계를 차단하고, 보는 자신과 볼 수 있는 것을 두 동강으로 끊어 나누 는 시視(=지知)의 체제 — 한 마디로 서양 근대의 발명과 관련한 투시화 법적인 시視(=지知)의 구성이다.

사진과 유이치

돈쿠루카이무루(옵스쿠라에 관한 것). 「난설변혹(蘭説弁惑)」에서

유이치의 후기 풍경화 구상은 〈야마가타시가도山形市街圖〉에서 가장 두드러지는데 그것도 그럴 만하고, 이 그림 은 키쿠지 신가쿠菊地新學[12]의 사진에 토대하여 그려진 것 이었다. 게다가 유이치는 사진 풍경에 지나가는 사람들 이나 움직이는 연기 등을 충분히 그렸을 뿐 아니라, 뒷모 습만을 보여주며 지나가는 사람은 화면의 안쪽으로 시선 을 잡아끌어냄으로써 공간표현의 장치로 삼고 있으며, 통째로 촬영한 사진이라는 것은 아니다. 그러나 같은 시

12 1832~1915. 메이지 시기의 사진사.

다카하시 유이치, 〈스가와에 놓인 도키와다리〉(1881·1884). 도쿄국립박물관 소장

촬영자 알 수 없음. 도키와다리. 달걀 흰자위와 염화 암모니아를 섞어서 발라 말린 종이에 의한 사진

기의 〈스가와에 놓인 도키와다리〉는 눈에 보이지 않는 사진 속 인물·동물을 제외하면 거의 사진의 통째 촬영으로 이러한 것은 변명할 여지가 없다. 그러나 사진을 원본대로 베끼었다고 해서 유이치의 가치를 조금이라도 낮게 본다면 그것은 크게 근대주의적 판단이라고 말하지 않을 수 없다. 메이지 전반을 화가로서 살아온 유이치에게 말을 건다면, 사진이라는 것은 "달과 해가 겹쳐서 색깔이 변할 염려가 있어 한 번 경영鏡影(사진-인용자 주)이 필요한 것도 다시 유화油繪로 베끼지 않으면 안 된다"라는 것이고, 말해 보면 사진의 묘사는 유화에서 중요한 작업의 하나였기 때문이다. 게다가 사진의 묘사는 투시화법을 실천적으로 학습하는 것을 의미하고도 있었다.

그렇지만 투시화법의 시視(=지知)의 체제를 일본인이 배운 것은 멀리 18세기로 거슬러 올라가고 그 당시부터 카메라 옵스쿠라camera obscura[13]도 알려져 있었지만, 멀리 보는 원시화법遠視畵法이라는 시(=지) 체제의 정서나 감정 따위가 신체 증상으로 표현되는 신체화身體化된 테크네로서 평면 위에 완전한 형태로 전개되기 위해서는 인식론적 구상의 사회적 전환과 서로 작용하여, 회화 체험 전체에 걸친 제도적 전환이 이루어지는 메이지까지 기다리지 않으면 안 되었다. 그러나 거기에서는 유이치가 서양화의 테크네의 감정 등을 어디까지 신체 증상으로 신체화할 수 있었는가 하면 그것은 매우 불안한 것이었다고 말하지 않을 수 없다. 1868년에 이미 40세였던 유이치에게 그것은 매우 곤란한 것이었음에 틀림이 없고 남겨진 작업이 그 점을 여실히 보여주고 있다. 유이치에게

13 어둠상자. 초창기의 카메라.

사진에 의한 실천적 학습이 필요했던 이유인데, 사진에 의하여 원근법을 계속 확인해 갈 때 ― 스스로의 신체를 어둠상자로 하고 물끄러미 사진에 깊이 빠져 있을 때 ― 유이치는 야마가타시가를 조성한 '건축가 미시마'와 같이 투시화법이라는 '시각의 피라미드'[14]를 화포 위에 계속 설계하였다고 말할 수 있다. '형이상形而上 회화繪畫'라는 말을 생각하게 하는 〈스가와에 놓인 도키와다리〉는 사진에 깊이 빠져 있는 유이치의 그와 같은 시선을 또한 강렬하게 느끼게 한 것인데, 그 시선은 게다가 사진이 분명히 보여주는 무의식의 차원에까지 전달되고 있는 것처럼 생각된다. 결국 그것은 사진을 그대로 베끼는 것이나 실천적 학습이라는 차원을 넘어서서, 사진에 대해 유이치가 외부세계의 자극을 받아들이고 느끼는 감수성의 민감함을 보여주고 있다.

풍경화의 원초原初

다만 예를 들어 유이치가 어둠상자(=내면)를 몸속에 품는다고 해도, 그것은 결코 지속적인 것이 아니었다. 그 지속적인 내면세계가 발생의 실마리가 되는 것은, 생각해 보면 서양의 풍경화 계보에 대해 일본인에 의하여 손색이 없는, 인정과 도리를 함께 갖춘 아름다운 풍경화가 그려지게 된 이후의 시대, 즉 아사이 주浅井忠 이후의 세대이다.

아사이 주의 친구이며 사실적寫實的인 양화의 영향을 받으면서 하이쿠俳句[15]를 통해 사생寫生을 탐구한 마사오카 시키正岡子規[16]는 「지도적地圖的

14 알베르티(Leon Battista Alberti), 1404~1472.
15 계절을 표현하는 특정한 언어, 5·7·5의 정형을 기본으로 하는 일본의 정형시이다.
16 1867~1902. 하이쿠 작가, 문학가.

관념과 회화적 관념」(1884)이라는 글에서 요사부손與謝蕪村(1716~1784)의 〈봄의 물과 산이 없는 쿠니國를 흘러〉가 지도적으로 보면 좋고, 회화적으로 볼 때에는 약간 가치가 떨어진다고 하면서 이렇게 적고 있다.

> 지도적 관념과 회화적 관념과는 주관적 감각에서는 아무런 관계도 없고 오직 객관적 만물을 보는 방법의 차이이다. 한 마디로 이것을 표현하면 지도적 관념은 만물을 아래로 보고 회화적인 관념은 만물을 옆으로 보는 것이다. 내기 실제 세계에서 흔히 보는 장소의 경치는 회화적이며, 산들이 서로 겹겹이 있고 나무들이 서로 겹쳐 있다. 어느 산은 어느 산보다 멀고 어느 나무는 어느 나무보다 깊고 공간에 원근이 있고 색채에 짙고 엷음이 있다. 앞의 것은 크고 뒤의 것은 작고 가까운 것은 드러나고 먼 것은 숨기는 것을 면할 수 없다.[6]

마사오카 시키는 지도적地圖的 작품의 예로서 에도시대의 도중도道中圖[17]를 뽑고 있는데, 높은 곳에서 비스듬히 아래로 내려다보는 지도적인 부감법俯瞰法은 〈낙중낙외도洛中洛外圖〉로부터 〈천산만수도千山万水圖〉에 이르기까지 일본회화의 전통적인 존재의 방식을 형성해 온 것이고, 그것에 대해 '사물을 옆으로 보는' 회화적인 구도는 전통회화에 대한 근대회화의 틀이었다. 인용에서도 알 수 있듯이 그것은 개체에 정해진 인간적인 시각 세계이고 그와 같은 시선은 〈구리코산터널도〉(서동문西洞門·大)를 높은 곳에서 비스듬히 아래로 내려다보는 시각에서 아사이 주

17 유녀가 정장을 하고 유곽 안을 거니는 모습을 그린 그림.

의 〈춘정春町〉(1888), 그리고 구레[18]에 머무는 동안의 수채화에 이르기까지 외부세계에 대하여 밖으로 드러나지 않는 추상적인 내적 성질과 함께 서서히 획득하게 되었다. 그렇지만, 〈구리코산터널도〉(서동문·大)를 포함하는 몇 가지 유이치의 작업에서는 작품에만 드러나는 내면이라고도 말할 만한 것을 이미 찾을 수 있는 것도 분명하고, 그러한 것들이 일본 근대에서의 풍경화의 싹이라고도 말할 만한 것이었다. 바꾸어 말하면, 폰다 네지로부터 받은 정통의 충격에 대해 유이치가 힘을 다한 응답을 여기에서 찾아볼 수 있다.

그런데 유이치와 미시마의 만남으로 이렇게 청신한 풍경화가 일본 근대회화 역사상 낳게 되었고, 이것에 대해서는 일찍이 하가 도오루芳賀 徹(1931~)가 명쾌하게 지적을 하고 있다. 하가는 미시마를 칭송하는 유이치의 편지를 인용하여, 미시마에 대한 유이치의 공감을 증명한 뒤 다음과 같이 말하고 있다.

> 자연에 도전하고 자연 자원을 개발하는 이 역동적인 인력의 운영을 접하고 유이치는 결국 어느 왜소한 우키요에(浮世繪)적 자연관의 틀을 벗어나 메이지 일본에 어울리는 풍경화의 세상천지를 열고 일본풍경화 역사상 한 시기를 긋게 되었다.[7]

유이치의 미시마에 대한 관계는 이러한 차원에서야말로 우선은 이해할 수 있을 만하다고 생각되지만, 여기에서 한 가지 개인적인 의견을

18 rez-sur-Loing. 프랑스 파리 근교의 지역.

덧붙이자면, 이상의 서술에서 이미 분명하듯이 미시마의 토목사업에 유이치가 생각을 같이하고 그림을 그리고자 하는 마음이 일어나게 된 것도 거기에서 건축(=제도)에 대한 의지를 찾았기 때문이 아니었을까 하는 점을 말하고 싶다. 이러한 공감성共感性에서 유이치는 전통적인 작화법이 뒤섞여 있는 초기 작가의 독특한 개성이나 특성을 벗어나, 풍경화의 원초를 열 수 있었다.

〈화괴〉나 메이지 10년(1877)경까지 사물을 그린 작업에 대해 다카시나 슈지高階秀爾는『일본 근대미술사론』에서 그리한 것들이 공기의 존재를 못 느끼게 한다고 하는 점 그리고 그 때문에 한층 표현 등이 사실에 가깝다는 점을 말하고 있다. 이같이 실제에 가까운 박진성은 확실히 유이치 회화 매력의 원천을 이루고 있지만, 유화油繪의 매력으로서는 원칙에서 벗어난 불규칙적인 것이라고 말하지 않으면 안 된다. 다카시나가 말하고 있듯이 회화라는 매체는 공기의 발견과 함께 등장해 왔기 때문이다. 유이치가 공기의 표현에 자각적으로 그림을 시작하게 된 것은 폰다 네지와의 만남 이후 이른바 후기풍경화에서이며, 그것은 후기풍경화의 대표작이라고도 말할 만한 〈구리코산터널도〉(서동문·大)에서 찾을 수 있는 측면인데, 이것은 우선 유이치가 〈화괴〉에서 볼 수 있는 '야만' 상태를 벗어나, 서양화의 정통적인 존재의 방식 쪽에 익숙해져 갔다는 것이고, 이러한 길들임의 과정은 그림을 '미술'로서 제도화해 가는 과정과 대응하고 있었다.

그러면 유이치에게 '미술'이라는 것은 도대체 어떠한 것이었을까.

유이치에게 '미술'

유감이라고 할까, 화가로서 당연한 것이라고 할까, 유이치는 '미술'에 대해 정리한 것을 남기고 있지 않다. 그렇지만 『유화사료』에서는 유이치의 '미술'관觀을 엿보게 하는 단어를 여러 군데에서 찾을 수 있다. 예를 들면 '나선전화각'의 개념을 보여준다고 생각되는 예로 "대개 미술의 진리는 하나에 있지 두 가지에 있지 않다"는 말을 포함하는 1884년의 문장(3-16)이나, 그 밸리언트Valiant(용기)(3-15)는 유이치의 '미술' 관점을 엿보는 데 좋은 자료이다. 비교적 표현이 말끔한 후자에서 중요하다고 생각되는 부분을 인용해 본다.

> 대개 미술의 진리는 하나이며 둘이 아니다. 참으로 그 구조의 일정한 질서를 지키고 여러 새로운 토대나 중심을 발생시키는 것은 서양미술의 큰 근본이다. 그런데 그 학술 구조의 표준이 될 만한 질서는 서양에서는 세밀하고 일본에서는 조잡하다. 따라서 우리나라(일본-역자 주)의 여러 화파와 같은 경우는 서양의 하나의 작은 부분 가운데 사소한 솜씨에 속하며 결코 향후 이것에 희망을 가질 만한 것이 아니다.[8]

여기에서 이야기되고 있는 것을 되씹어 조별로 적어 보면 ① '미술의 진리'는 유일 하나라는 점, ② 서양의 미술은 시스템이나 학문에 따라 '새로운 토대나 중심'을 만들어 가는 것, ③ '미술'과 관련한 지知와 기술 시스템이나 학문은 서양에서는 치밀하고 일본에서는 조잡하다는 점, ④ 일본의 여러 화파는 서양미술의 치밀한 시스템의 '사소한 솜씨'에 지나지 않는 점, ⑤ 서양미술의 '사소한 솜씨'에 지나지 않는, 이전부터 내려

오던 일본의 여러 화파는 장래에 기대할 수 없다는 점, 이상 다섯 가지 점이 되는데 이것을 다시 정리해 보면 유이치가 생각하는 '미술'에 대한 개요가 보인다. 즉 일본의 재래 화파가 그 일부분에 편입되어 버리는 치밀한 시스템이나 학문을 준비하고 그것에 따라서 차례차례 새로운 토대나 중심을 만들어 가도록 하는 서양미술의 존재 방식, 이것이 유이치가 추구하는 유일 정당한 '미술'이었다 — 라고 하듯이 말이다.

'베낀다'는 것

그러면 유이치가 '미술'이 되는 것을 어떻게 이해하였는가, 그 개요는 이렇게 어떻게든 엿볼 수 있지만 이것만으로는, 신을 신고 가려운 발을 긁는 느낌을 피할 수 없다. 유이치에게 서양미술의 구체적인 모습이 무엇이었는가를 이것만으로는 그 어떤 것도 알 수 없고, 따라서 '미술의 진리'라고 이야기되는 것에 관해서도 막연히 이해할 수밖에 없기 때문이다. 그러나 그렇다고 해서 유이치에게서 서양미술의 일정한 형태와 성질을 알 수 있는 한, 상세하게 여기에서 검토하지 않으면 안 된다는 것도 아닐 것이다. 신을 신고 가려운 발을 긁는 느낌을 지워 없애기 위해서는 유이치에게 '미술' 시스템의 구축이 도대체 어떤 것인가를 확인하는 것만으로 아마 충분할 것이다. 바꾸어 말하면 '미술의 진리'에 이르는 길이라는 것은 유이치에게 어떠한 길이었는가라는 것이고, 이것을 말하는 것은 결코 곤란하지는 않다. 그것은 예를 들면 다음과 같은 말에서 쉽게 찾을 수가 있다.

서양 여러 주(州)의 화법은 원래 사실(寫實)을 귀하게 여긴다. 눈 앞 삼라

만상, 이미 다 신의 그림이나 도안이 되기 때문에 그리는 상(像)은 즉 인간이 만들어 내는 붓끝의 작은 조물(造物)이 된다.9)

이것은 유이치의 서양파 제1선언이라고도 말할 만한 「화학국적언畫學局的言」의 앞 부분인데, 여기에서 단적으로 보여주고 있듯이 '진리'를 베낀다는 것, 이것이 유이치에게는 회화의 본래 임무이고 따라서 또 '미술의 진리'에 이르는 본질적인 길이기도 하였다. 결국 유이치에게는 '사진'(=사실寫實)이라는 것이 서양미술 시스템의 구축이었다. 이것은 이 외에도 예를 들면 '나선전화각'이 "미술 중 실로 그 제1위(원문 '弟' ─ 인용자 주)를 차지하는"(「설립주의」) 회화의 사진적 기능에서 구상된 것이었던 데에서도 찾아볼 수 있으며, 예로서 "가에이연간嘉永年間¹⁹ 어느 친구로부터 양제洋製 석판화를 빌어 보니 실로 모두 그야말로 다가올 하나의 취미라는 것을 발견하고"라는 『이력』의 유명한 구절에서 읽어 낼 수도 있다. 또 무엇보다도 유이치의 그림 하나하나가 그것을 웅변적으로 이야기해 주고 있을 것이다.

사진이라는 것은 이 경우 어떤 것을 있는 그대로 그려낸다고 할 정도의 의미인데, 유이치에게 그것은 기법적으로는 한 점을 시점으로 하여 물체를 원근법에 따라 우리의 눈에 비친 그대로 그리는 서양화의 투시화법透視畫法과 한 가지 색상의 명도 차에 의하여 입체감을 나타내는 음영법陰影法에 의한 그림을 가리키는 것, 사상사적 관점에서 바꾸어 말하면 사물을 일정한 의미가 있는 인식의 대상이 되도록 하여 이해한다고

19 1848~1855년.

하는 인식의 틀을 그림이라는 장에서 실천으로 옮기는 것이었다. 즉 유이치는 메이지의 일본이 서양근대에서 배워 취하려고 노력한 주관－객관의 구도를 그림이라는 장을 통해서 실천적으로 몸소 체험하여 알고자 하였다. 예를 들면 〈두부〉(1876~1877경)에 대해서 보면 이 그림은 우선 두부가 있고 그것을 유이치가 그렸다고 하는 것과 같은 단순한 것이 아니다. 이 두부나 튀김은 단지 묘사되었다고 하는 것이 아니라, 유이치가 그림으로써 그것이 비로소 존재하기 시작하였다고 하는 의미를 가지고 있다. 즉 유이치는 그림으로써 객체로서의 두부를 거기에 존재하게 만들었다고 할까, 객관(＝두부)(회구제繪具製의 두부!)이 그림에서 생겨난 것이었고, 게다가 그 과정은 우선 새로운 회화(＝양화)를 만들어내는 과정이기도 하였다.

다만 이것에 관해서는 서둘러 짚어두지 않으면 안 되는 점이 있다. 유이치는 예를 들어 사실寫實을 중요하게 여기고 있었다고 해도, 사실寫實 1점에 대한 회화관을 가지고 있었던 것은 아니다.『이력』의 구절에도 있듯이 유이치는 서양화에 하나의 취향을 인정하고 있었을 뿐 아니라, 〈강제〉를 출품한 제2회 내국권업박람회의 출품원서에는 "그림도 역시 베긴 모양에 그치지 않고 아울러 화가의 정신성이 풍부하며 덧붙여 필력이 많이 있어 화가 정신의 다른 나쁜 취향을 상상하게 하는 미묘한 재미가 있지 않으면 즐길 수 없고 또 후세에 남기기에 족하지 않게 된다"(5-30)라고까지 적고 있다. 결국 유이치는 반드시 사실寫實만에 뜻을 두고 있었던 것은 아니라는 점이 이것을 통해서 알려지게 되었으나, 유이치의 작업에서 '베긴다'라는 것의 중요성이 이것으로써 변한다는 것은 아니다. 기무라 쇼스케木村莊介가 말하듯이, 걸작이라고 일컬어

지는 유이치의 그림은 "상당히 진심 어린 사실寫實기법이 적용되어 아름다움이 크게 이야기되는 것 같은, 꾸밈이나 거짓이 없는 작품의 예" (『수필미술첩』)라고 할 만하다.

하늘의 그림

그런데 '베낀다'라는 것은 『이와나미고어사전岩波古語辭典』에 따르면 본래 '사물의 형태나 내용 그대로를 다른 데에 나타나게 하는 것'을 의미하는데, 이와 같은 원초적인 의미에서 '베끼는' 것으로 나아가려는 방향은 유이치의 여러 작업 장면에서 찾을 수 있고, 유화에 의한 박물관이라고도 말할 수 있는 '나선전화각' 구상에서도 관련 의식이 향하는 지향성을 읽어 낼 수가 있다. 이 점을 참조하여 유이치가 '베낀다'는 것에 마음이 쏠려서 매달린 것을 생각하면, 그것은 막부 말기 메이지 초기 사회적 변동mobility의 증가라는 상황에도 대응하고 있는 것은 아닌가라는 생각이 들고, 만약 그렇다고 한다면 '도로현령道路縣令'이라고도 일컬어진 미시마와의 관련도 이 점에서 정리할 수 있을 지도 모른다.

어찌되었든 유이치의 화업畫業은 세상을 떠나기 2년 전에 "대개 회화繪畫주의는 그 사물의 모형으로 보아 문자와 다르지만, 닮지 않으면 회화가 아니다"라고 적은 데에서 찾아볼 수 있는 것처럼 한결같이 '베낀다'라는 것을 축으로 전개되어 갔다.

이렇게 유이치에게 '미술의 진리'는 「화학국적언畫學局的言」 서두에서 볼 수 있는 '삼라만상'을 '조화주造化主의 그림이나 도안'으로 생각하는 발상에서 보면, '미술의 진리'를 추구하며 그림을 그리는 것은 신神의 높은 곳으로 통하려고 하는 상향 구도를 가진 것이며 또한 '미술' 그 자

체가 일신교적인 제사의 높은 곳에 자리매김이 되는 것이기도 할 것이다. 여기에서 이야기되는 '조물주'라는 것은 전통적인 의미에서 조화의 신에 관한 것으로 '하늘'이라고도 일컬어지는 것과 관련된 것이라고 생각할 수 있고, 「화학국적언畵學局的言」에서 이야기하고 있는 발상은 신이 창조한 세계에 내재하는 진리를 분명히 하려고 하는 서양의 사실주의 realism의 종교적 사상기반과 통하고 있으며, 유이치의 서양화 수용의 정신적 배경을 여기에서 찾을 수 있을 것으로 생각된다. 결국 유이치가 '베끼는' 것을 어떻게 가치 매김을 하고 있었는가를 여기에서 볼 수 있고, 이것은 유이치의 거점이었던 화숙畵塾 '천회사天繪社'라는 이름의 유래를 보여주고 있는 것이다. 즉 '천회사'의 '하늘天'에 「화학국적언」에서 말하는 '조화주'의 의미가—결국 서양화된 '조화주'의 의미가—담겨져 있었던 것임에 틀림없다.

그렇지만 그러나 여기에는 사소한 주석이 있다.

신God과 자연Nature

'하늘'이라는 단어는 막부 말부터 메이지 초에 많이 사용된 말이다. 즉 결국 그것은 시대의 단어라고 할 만하고 그 단적인 예가 '천황'이라는 것이고 그러면 이 시대에 '천天'은 어떠한 의미로 사용되고 있었을까. 그것에 대해서 야나부 아키라柳父章(1928~)는 『번역의 사상』에서 다음과 같이 흥미로운 지적을 하고 있다. 시대를 움직이는 것과 같은 큰 변혁의 사업을 이루기 위해서는 역사상 어떠한 시대에서든 인간을 뛰어넘는 힘, 서양에서 말하면 '신'이나 자연법의 '자연'이라든가 하는 것이 필요하게 된 것인데 야나부 아키라는 "우리들의 역사에서 하나의 큰 변

혁기인 메이지유신 시기에 서구역사에서의 '신'이나 '네이처nature'가 수행한 것과 같은 역할을 한 말은 '천'이라는 단어였다"라고 한다. 게다가 야나부 아키라에 따르면 막부 말기 메이지 초기에 '천'은 그야말로 'God'나 'nature'의 번역어로서 사용되기도 하였기 때문에 '천회사'의 '천'에는 '조화주'와 함께 God나 nature의 의미도 담겨져 있었을 가능성이 있게 된다.

다만, 여기에서 주의하지 않으면 안 되는 것은 야나부 아키라가 이와 같은 사용법에 대해 "한편에서 God의 번역어로서 사용하고 또 다른 한편에서 nature의 직 · 간접의 번역어로서도 사용하였다고 하는 것은 모순이다"라고 기술하고 있는 점이다. 즉 서양에서 신앙의 중심인 God는 초자연적인 존재로서, nature와는 엄격하게 구분되지 않으면 안 되는 것임에도 불구하고, 아키라는 번역어로서 양자가 서로 겹치는 것은 모순이라고 말한다. 여기에는 일신교적인 전통이 없고 자연을 초월하는 존재를 인정하지 않는 일본적인 자연관을 반영하고 있다고 생각할 수 있는데, 그와 같은 자연관은 주객을 나누지 않고 자연을 이해하는 방식과 뿌리를 같이하고 있다. 그렇게 서양의 근대를 알린 주관－객관이라는 인식의 틀을 향해, 이러한 일본적인 자연관을 뛰어넘어 가는 것은 메이지 일본의 큰 과제였을 뿐만 아니라 서양화西洋畵를 심어 옮기는 이식을 회화체험 전체와 관련한 제도적 변혁을 통하여 이루려고 하는 유이치에게 과제이기도 하였다. 『이력』의 말을 인용한다.

> 그림을 그리는 일은 정신에 의한 업(業)이 되고 이론으로 정신의 혼탁을 제거하며 비로소 진정한 화학(畫學)을 배워야 한다.10)

나선형 계단을 오르듯이 하여 한 작품마다 '정신의 혼탁', 즉 습관적인 시각을 계속 없애면서, 서양적인 세계관 즉 '조물주의 그림과 도안'의 관점을 몸에 익혀가는 일, 이것이 서양화법을 몸소 체험하여 익히는 것을 목표로 하는 유이치의 기본자세였다. 이것이 유이치에게 근대화였다.

이데아로서의 '미술'

그러면 유이치에게 '미술'이라는 것은 어떠한 것이었는가 하는 것을 여기에서 다시 정리해 보면 다음과 같이 될 것이다. '미술'이라는 것은 사실寫實 내지 '베끼는' 것을 핵심 축으로 하는 치밀한 시스템에 따라 '새로운 토대나 중심'을 차례차례 만들어내는 것이며, 그러한 시스템의 전체는 서양미술에서 그야말로 찾아볼 수 있다는 것이다. 그와 같은 존재로서의 서양미술은 그림을 그리는 데 준거할 만한 이데아(=원형)임에 틀림이 없다.

'새로운 토대나 중심'을 차례차례 갖추어 간다고 하는 자세는 자본주의 정신을 생각하지 않을 수 없지만, 이 자세와, 서양화를 성립시키고 있는 이데아를 일본에서 실제 이루려고 하는 틀은 서로 맞물려 유이치가 생각하는 '미술'의 존재 방식을 규정하고, 결국에는 '나선전화각'을 구상하게 하였을 것이다. 그 나선의 형태는 그야말로 이렇게 위로 향하는 구도를 보여주고 있다.

그러나 유이치의 '미술'관觀 그 자체인 이 '나선전화각'은 결국 실제 이루어지지 않은 채 끝났다. 유이치의 건축(=제도)에 대한 의지는 유이치의 풍경화가 근대적인 풍경화의 싹에 그쳤듯이 결국 완성되지 않은 채 끝났다.

신의 공격

그러면 '나선전화각' 구상은 왜 미완으로 끝나지 않으면 안 되었을까. 그것을 미완으로 끝나도록 만든 현실적 요인은 도대체 무엇이었을까. 생각할 수 있는 몇 가지 이유 가운데 가장 큰 것은 무엇보다도 국수주의의 새로운 출현일 것이다. 그것은 유화를 위한 회화관繪畫館의 건설에는 당연히 마이너스로 작용한 것임에 분명하다. 게다가 '나선전화각' 구상이 이루어진 그 다음 해 1882년 5월에는 국수주의 측으로부터 결정적인 화살이 날아오게 된다. 용지회가 주최하는 『미술진설美術眞說』의 강연이 그것이다.

유화를 배격하고, 일본의 전통 회화를 칭송하는 어네스트 페놀로사의 이 강연은 회화의 서양파에게 그야말로 큰 아픔이었다. 여러 가치 원천이 되는 서양으로부터 건너온 지위도 교양도 한 사람의 남자에 의하여 유화油繪가 부정되었기 때문에 아플 뿐만 아니라 거의 결정적이었다고 말해 좋다. '나선전화각'이 미술 이전의 미술적 여러 작업을, 사실을 핵심 축으로 하는 '미술의 진리'로 통합하려고 하는 메이지 회화에서의 바벨탑이었다고 한다면 『미술진설』은 그 바벨탑을 그야말로 바벨탑으로서 미완으로 끝나도록 만드는 신의 공격이었다.

게다가 이 신의 공격은 또 하나의 '미술의 진리'에 의한 통합의 선언이었고, 예상대로 같은 해에 번역 출간된 『미술진설』의 용지회에 의한 「서언」에는 이렇게 적혀 있다.

우리들이 원하는 바는 이 책을 보는 사람들이 미술의 진리를 이해하도록 힘써 그 고안을 좋게 하며 다투어 그 기술을 정교하게 하면 일본의 미술이

진흥함으로써 기대할 만한 것이 된다.11)

『오모리大森 유중필기惟中筆記』로 번역 출판된 『미술진설』은 어디까지
정확하게 페놀로사의 강연을 번역해 낸 것인가는 의문이 많다고들 하
며, 페놀로사의 육필원고도 발견되지 않았다. 스펜서나 헤겔의 그림자
와 울림이 엇갈리는 그 논의 체계는 정해진 규칙으로서 무엇인가의 이
론을 거기에서 배운다고 하는 것 같은 것은 결코 아니다. 그러면서 이
것은 어디까지나 현재 입장에서의 평가이다. 『미술진설』의 역사적 가
치는 이것과는 별도로 판단하지 않으면 안 된다. 이 60쪽의 작은 책자
는 그 내용이 어떠하든지 간에 관계없이 일본에서 비평적인 자각의 입
장에서 '미술'을 정면에서 체계적으로 이야기한 최초의 언설이며, 출판
을 통해서 회화·공예세계에 큰 영향을 끼쳤다.(그 영향은 『소설신수』 서두
에 인용되어 있는 것이 보여주고 있듯이 소설세계에까지 미쳤다) 양화가 아니라
일본의 회화야말로 육성하지 않으면 안 된다고 하는 페놀로사의 주장
은 메이지 10년대(1877~1886)에 도쿄대학에 들어오게 된 다윈이나 헤
켈Ernst Heinrich Philipp August Haekel[20]이나 스펜서 등의 진화론이 수행한 것
과 같은 작용을, 모토야마 사치히코本山幸彦가 지적하듯이 진화론이 유
기적인 개체를 진보시키는 구체적인 조건을 주장하는 점에서 역사적
조건을 무시하는 서구화정책에 대한 비판을 미리 준비한 것(『메이지 20
년대의 정론政論에 나타난 내셔널리즘』, 坂田吉雄 편 『메이지 전반기의 내셔널리
즘』)과 같은 작용을 회화·공예 세계에서 수행한 것이었다. 이러한 것

20 1834~1919. 독일의 생물학자, 철학자.

을 마음에 두고 결국 돌이킬 수 없는 사실史實을 참조하면서 다음으로
『미술진설』과 페놀로사가 일본에서 수행한—혹은 수행해 버린—역
할을 생각해 보기로 한다.

3. '만든다'는 논리-『미술진설』의 페놀로사

유이치 대對 페놀로사

1879년에 페놀로사는 천회학사를 종종 찾아가 유이치와 이야기를
나누고 있다. 그 시기에 페놀로사는 양화확장을 주장한 사람으로 천회
학사에서의 강연 약속까지 하고 있으며, 집을 찾아 온 유이치에게 자신
이 그린 유화를 보여주고 풍경화를 선물로 주기도 하였다. 그러나 두
사람의 교류는 길게 가지 못하였고, 강연도 결국 실제 이루어지지 않았
다. 이것에 대해서 『이력』은 "페놀로사 씨는 일본화 장려설에 변함이
없고, 이전의 약속, 결국 지키지 않게 되었다"라고 적고 있다. 무엇 때
문에 페놀로사는 '일본화 장려설日本畵獎勵說' 쪽으로 생각을 바꾸었을
까. 여기에서 그것을—종래의 사상이나 이념을 바꾼 전향轉向이라고
부르는 것이 타당한가 어떤가도 포함하여—추구하지 않으면 안 되는
데, 유이치와 페놀로사의 궤적은 여기에서 얽혀 뒤틀리게 된다. 두 사
람의 교류는 그 후 두 번 다시 없었다. 그러나 유이치에게 페놀로사라
는 남자는 상황을 지배하는 국수주의의 이론가(이데올로그)로서 그 후에
도 오랫동안 눈에 거슬리는 존재였던 것 같다. 게다가 유이치에게 페놀
로사는 단순히 부정해서 끝날 수 있는 존재가 아니었던 것으로 생각된

다. 아마 페놀로사는 유이치에게 오랫동안 영향을 계속 끼쳤고, 그 영향이라는 것은 페놀로사가 부정할 만한 적대자이면서 게다가 '미술'의 정통적인 존재의 방식을 보여주는 선구자이기도 하였다는 점에서였다. 결국 유이치는 이전 폰다 네지로부터 받은 정통의 영향을 이번에는 전혀 다른 각도에서 받게 되었다. 결국 또 하나의 '미술의 진리'도 또 진리였다고 하는 것인데, 1885년에 유이치가 기록한 "대개 미술의 진리는 하나 있고 두 가지가 있을 수 없다"라는 인상적인 말에는 아마 『미술진설』(이하 『진설』이라고 약기)의 「서언」에서 보이는 '미술의 진리'라는 말이 영향을 끼치고 있었다.

거의 죽게 된 일본회화

페놀로사가 국수주의의 이데올로그[이론가]로서 등장하는 것은 1881년의 일이다. 그해 4월부터 페놀로사는 서양화에 대한 동양미술의 우월성을 주장하는 강연을 연속적으로 하였고, 군자표변君子豹變[21]을 연출해 보이게 되는데, 이 강연은 제2회 내국권업박람회에서 달갑지 않은 상태를 샅샅이 드러낸 전통화파에 대해 이른바 여러 사람에게 알리어 부추기는 격문과 같은 것이었다. 서두에 도쿄의 예술가에 대한 강연이라는 것을 적은 초고는 아래와 같은 충격적인 말로 시작하고 있다.

여러분, 일본미술이 급격하게 계속 궤멸하고 있는 것은 이 시기 널리 알려

21 군자는 허물을 고쳐 올바로 행함이 빠르고 뚜렷함.

진 사실인데 올해의 내국박람회를 기다려 결국 적어도 회화예술은 이미 일본에서는 없어진 것을 보여주었습니다.[12]

이것이 당시에 일본어로 어떻게 통역되었는가는 알 수 없다. 그러나 통역이 어떻게 이루어졌든지 간에 이 발언이 전통회화의 존속과 궤멸의 위기감에서 나온 것은 청중 누구에게도 분명하였을 것이다. 그렇게 그러한 위기감은 그 박람회의 심사를 좌지우지하고 있었던 용지회 회원들이 공통적으로 느끼고 있었던 것이기도 하였다. 그래서 용지회는 동양회화를 이해하고 있는 이 도쿄제국대학의 미국인 청년 교사를 윗사람으로 떠받드는 것으로 회화·공예상의 국수주의를 정부 관료들에게 호소하고, 메이지유신 이후 계속 되는 서구화의 흐름 속에서 눈에 띄게 쇠퇴한 일본의 '미술'을 불러일으키려고 하였으며, 그 다음 해 5월에 그 당시 문부장관 후쿠오카 다카치카福岡孝弟(1835~1919)를 비롯한 수십 명이 넘는 인사들을 초청하여 『진설』의 강연회를 열었다.

이 강연의 초고는 찾을 수 없지만, 간행된 번역을 보면, 1881년 4월에 시작하는 연속강연의 초고와 크게 공통적인 부분이 있다. 이렇게 『진설』에는 예술가들을 대상으로 한 연속강연을 정부 관료들을 대상으로 다시 정리한 것 같은 흔적이 있고, 그것이 어떻게 성립한 것인지를 미루어 생각할 수 있다.

그것은 차치하고, 주최자 용지회로서는 그 회의 목적인 '고고이금考古利今'[22]이라는 것을 당연히 강연의 요점으로 설정하였을 것이라고 생

22 이전을 생각하여 현재를 이롭게 함.

각할 수 있는데, 『진설』은 그것을 계승하였는가 어떤가는 차치하고 공예에 대한 '일본화日本畵'의 응용을 통하여 서양에 대한 수출액을 늘려나갈 수 있다라고 하여 '고고이금'을 교묘하게 증명하고 있다. 서남전쟁 후 절박한 국가재정을 다시 일으키는 것을 급히 먼저 해결해야 하는 당시의 정부에게 『진설』의 주장은 큰 흥미를 불러일으켰다. 강연자가 수출상대인 서양의, 그것도 일본의 그림을 잘 아는 지식인이라고 한다면 특히 그러하다.

『미술진설』의 안목眼目

그렇지만 예를 들어 『진설』의 급소가 거기에 있었다고 해도, 그것이 『진설』의 안목이었던 것은 아니다. 제목이 보여주듯이 『진설』의 안목은 '미술'(여러 예술)이 '미술'이 되는 이유를 보여주는 원리론을 서술해 놓은 데에 있었다. 전체 중 대략 3분의 2를 차지하는 그 원리론에 대해서는 이미 많은 해설이나 해석이 이루어져 왔는데, 이것을 '미술'의 제도화라는 관점에서 다시 정리해 보면 새롭게 다음과 같이 다섯 가지로 요약할 수 있다. 각각 해당하는 간본刊本의 이야기를 보여주고 또 필요에 따라 1881년 4월에 시작하는 연속강연의 초고를 참조하면서 이하 나열하기로 한다. 인용하는 페놀로사의 초고는 본래 하버드대학 후톤도서관Houghton Library이 가지고 있는 것인데 여기에서는 도쿄문화재연구소가 가지고 있는 복사본을 사용했다. 단 이 초고는 무라카타 아키코村形明子(1941~2017)에 의하여 『페놀로사 자료』II로 번역・출간되어 있으며, 참조가 되어 크게 도움을 받았다.(이하 초고의 번역문은 모두 무라카타 아키코의 번역에서 인용한 것) 따옴표로 강조한 것은 모두 간본 『진설』의

한 절, 둥근 괄호 안은 강연초고의 자구字句이다.

첫째로, '미술'이 '미술'인 것은 '미술'이 '묘한 생각妙想'(idea)을 가지기 때문이다. '묘상'이 있고 없음은 '미술과 비非미술'을 구별하는 지표이다. '미술의 묘상'은 늘 완전 유일한 감각을 일으키는 것이고 자연에서 그것을 찾기는 어렵다.

둘째로, '미술의 물건物件'(=작품)은 '형상form'(=표현형식)과 '지취旨趣, subject'(=주제)에 의하여 구성되는 것이고, 일상이나 자연과는 독립적인 하나의 '세계'를 가질 만한 것이다. '묘한 생각'을 사람들에게 보여줌으로써, 그러한 '세계'를 드러내 보이는 '미술가'는 '모든 교회에서 높은 덕이 있는 승려'에, '미술'은 '종교'에 각각 비유될 수 있을 것이다.

셋째로, '여러 미술諸美術'(='제예술諸藝術')은 '묘한 생각'을 나타내는 '형상形狀'(=표현형식)에 의하여 음악·회화·시 등의 장르로 나누어진다. '지취'(='주제')는 각각의 '형상'(='표현형식')에 걸맞는 것이 선택되지 않으면 안 된다.

넷째로, '헛되이 선인先人의 법을 흉내 내는' 것이 아니라 창의로써 '새로운 토대나 중심'을 내세우고 '새로운 묘상'을 발견하지 않으면 '그림을 그리는 법'은 '후퇴'한다.

다섯째로, 그 가운데 가장 중요하다고 생각되는 것이 그림은 만드는 것이라고 하는 점, 『진설』은 이것을 가르치고 있다.

그렇지만, 『진설』은 '만든다'라는 것을 또한 논하고 있는 것도 아니고 특별히 강조하고 있는 것도 아니다. 그러면서 만드는 것을 중요하게 생각하는 자세는 예를 들면 '착색화着色畵'의 '8격八格, 8 necessary qualities'을 '지취'(=주제)와 '형상'(=표현형식. '도선圖線', '농담濃淡', '색채色彩')과의

각각에 '주합^{unity}'(=통일)과 '가려佳麗, beauty'(=미)를 한 데 섞어서 정하고 있는 점, 그 다음으로 '의장意匠[23]의 힘force of subject'(=주제)과 '기술의 힘force of execution'(=제작)을 이 '8격'에 덧붙여서 '10격'으로 삼고 있는 점 등에서 분명히 읽어 낼 수가 있다. 요소들을 섞어 합친 이러한 작화 시스템은 그야말로 인위성에 의하여 일관되고 있는 것이다.

『진설』의 회화론이 토대로 하는 '만든다'라는 틀은 "유화는 일본화에 비하면 실물과 닮은 것 곧 사진과 같다. 그렇지만 우리가 말하는 바이전 선善과 미美의 기본이 되는 것이 아니다"라는 구절에서도 엿볼 수 있듯이, '베낀다'는 것에 주된 목표를 두고 있었던 당시의 양화에 대한 부정의 구도이며, 『진설』은 사실寫實로 기우는 근대의 서양화를 '이학理學의 파派'에 지나지 않는다는 판단까지 하고 있다. 다만 여기에서 주의하지 않으면 안 되는 한 가지가 있다. 그것은 양화의 '베낀다'에 대항하는 이 틀이 실제는 서양적인 것이었던 것은 아닌가 하는 점이다.

'만든다'라는 것

물론 '만든다'라는 것에 일본도 서양도 없으며 당시까지의 일본회화에서 '만든다'라는 의식이 전혀 없었던 것은 물론 아니다. 그렇지만 주객이 나누어지지 않은 자연관이 지배하는 일본에서 '만든다'는 것은 인간 전체를 넘어선 '된다'는 것과 연결 짓기 쉬웠다는 점도 부정할 수 없다. 그것에 대해『진설』에서 읽어낼 수 있는 '만든다'는 것은 철저하게 시스템적으로 꾸민다고 하는 것, 결국 자연이나 현실에 대해 주체가 창

23 시각을 통하여 미감을 일으키는 것.

의에 토대하여 쌓아 올리는 것이고, 이와 같은 틀은 일본적인 '된다'는 사상풍토에서는 대개 덜 익숙한 것이었다. 생각하면 그것은 창조신(= '조화주')에 의한 계획적인 세계 창조라는 사고방식이 세속의 발상으로까지 침투하고 있는 서양문화에 뿌리를 내린 틀이다.

그런데 '만든다'는 것의 결과로서 사물은 일반적으로 '작품'이라고 부를 수 있지만, 『진설』에서의 '만든다'는 논리는 예술과 관련한 '작품'의 존재 방식을 단적으로 보여주고 있다. 사사키 겐이치佐々木健一의 『작품의 철학』에 의하면 귀스타브 구로베Gustave Courbet[24]는 '작품' 개념을 규정하고 있는 특징을 통일성으로 인정하고, 회화에서 그와 같은 통일성을 목표로 하는 작품구축의 이념이 형성된 것은 14세기라고 말하고 있는데, 『진설』에서 말하는 '주합湊合'[25]이라는 것은 그야말로 이와 같은 의미에서 '작품'의 존재 방식을 가리키는 것이었다. 사사키 겐이치는 이와 같은 구로베의 설에서 논지를 전개하면서 극작에서의 3통일三統一 규칙에서 볼 수 있는 통일성에 대한 요구를, 데카르트가 스스로의 방법을 비유적으로 이야기한 『방법서설』의 아래와 같은 한 구절과 연결지어 이해하고 있다.

예를 들면 흔히 보듯이 '건축가'가 오직 혼자서 청부를 받아 건립한 건축물은 몇 명의 건축가가 다른 목적을 위하여 지어진 지 오랜된 벽을 활용하면서 다시 건축한 건물보다도 일반적으로 훌륭하고 정연하게 되어 있습니다.[13)]

24 1819~1877. 프랑스 사실주의 미술의 선구자.
25 하나로 합함.

전체를 직관적으로 파악할 수 있는 것 같은 통일성을 갖춘 건축의 존재 양식, 여기에 데카르트는 의심할 바 없는 확실성을 인정한다고 하는 것인데, 그것은 우선 '작품'의 근대적 존재의 방식이었고, 사사키 겐이치도 지적하듯이 이러한 '작품'이야말로 근대에서 예술 현상의 중심이었다. 이것은 페놀로사의 예술관에도 당연히 큰 영향을 끼치고 있다. 예를 들면 1881년의 강연초고에 적혀 있는 "통일은 미보다 중요합니다"라는 말은 이러한 맥락에서 그야말로 이해될 만한 것이다.

건축에 대한 의지

가라타니 고진[26]은 「은유로서의 건축」에서 "은유로서의 건축이라는 것은 혼돈스러울 정도로 지나치게 남는 생성生成"에 대해 이미 전혀 "자연"의 영향이 없는 질서나 구조를 세우는 것이다"라고 기술하고 '건축에 대한 의지'를 통해 "서양의 지知에 특징적인 무엇인가를 새기는 것"이라 말하고 있는데, 이것을 참조로 해서 말하면 『진설』은 '만든다'는 것이 자칫하면 '된다'는 것으로 이해되어 버리고 말며, '된다'라고 하는 발상으로 자리바꿈이 되어 버리는 것과 같은 일본의 풍토 사상 안으로 '건축에 대한 의지'를 가져오려고 한 것인데, 같은 '새김'은 네 가지 다른 요점 —'묘상'의 있고 없음, 장르의 구분(시화詩畵한계론), 자연이나 일상에 대한 예술작품의 독립성과 우월성, '새로운 토대나 중심'으로 나아가는 것 —에서도 찾아볼 수 있다. 예를 들면 '새로운 토대나 중심'으로 나아가는 것에 대해서 말하면 이것은 유이치가 적절하게 "서양미

26 1941~. 일본의 철학자, 문학자, 문예비평가.

술의 큰 근본이 된다"라고 말한 것이고, 새로운 것을 향해 끊임없이 사람들을 달리도록 하는, 제도적 압박을 느끼는 것은 서양의 근대에서 특징적인 어느 기울어짐과 관련이 되는 것이다. 그리고 그것과 같은 것은 다른 세 가지 점에 대해서도 지적할 수 있다기보다도 대개 이러한 네 가지 요점은 나누어서 이해할 만한 것이 아닐 것이다. 그림을 그린다고 하는 것은 독립적인 작품을 그 때 새롭게 만들어내는 것이고, 그 작품이 '미술'이기 위해서는 '묘한 생각'을 가지고 있지 않으면 안 된다고 하는 식으로 그러한 것들이 서로 연결되어『진설』류의 '미술의 진리'를 이루고 있다. 바꾸어 말하면,『진설』은 '묘한 생각'(=idea)의 있고 없음에 의하여 '미술과 비미술'의 경계를 정하고, 서양적인 '만든다'는 구도를 핵심 축으로 하는 '미술'을 일본에 세우려고 한 것이다.

『진설』에서 '건축에 대한 의지'는 논리의 내용뿐만 아니라 논리 구성의 체계성에서도 찾을 수 있다. 형식적인 완결성에서 빠짐없이 논술을 하는『진설』과 같은 시스템적인 화론畵論은 일본에서는 이 이전에는 없었고, 페놀로사가 주재하는 감화회鑑畵會에 참석한 어느 평자는 거기에서 페놀로사의 비평방식을 평하여, "후루야 고간古屋古靆[27]이 산수山水에 관하여 평론한 바가 있는데, 국자를 자 대신에 사용하는 것과 같은 융통성 없는 논의를 하고 있어 내가 듣기에 탄복을 일으키기에 족하지 않다"라고 적고 있다. 또 페놀로사 자신, 1881년 4월에 시작하는 연속 강연 때에 중국회화의「육법六法」[28]에 관하여 그것은 "과학적 원칙을 따

27 일본 화가.

28 중국 남북조(南北朝)시대 남제(南齊)의 사혁(謝赫)(시에 허)이 지은『고화품록(古畵品錄)』의 서문에 나오는 회화의 제작 감상에 필요한 여섯 가지 요체. 첫번째 요체인 '기운생동(氣韻生動)'은 대상이 갖고 있는 생명을 생생하게 그려내는 것, 두번째인 '골법용필(骨

라 결론을 이끌어낸 것이 아니고, 조화나 완전성의 증명 없이 경험적으로 거둔 것이 아니라, 단일한 궁극적 원칙에서 과학적으로 연역[29]하여, 증명한 것이기 때문에 완전한 것이다"라고 기술하고 있다.

『진설』에서의 '건축에 대한 의지'는 이렇게까지 두드러진데, 그 철저한 '건축에 대한 의지'를 접하면 앞서 지적한 유이치에게 건축(=제도)에 대한 의지가 매우 확실하지 않은 것으로 어떻든 생각하기 어렵다. '미술'론이 있고 '나선전화각' 구상도 있다. 체계적인 '미술'론이 없는 것은 치치히더리도, '나선전화각' 구상의 나선이라는 것은, 생가해보면 대개 비非구축적인 존재의 방식이라고도 말할 수 있다. 오히려 그것은 생성발전의 존재방식을 보여주고 있는 것으로 간주할 수도 있다. '된다'는 논리를 휘감기게 한 건축(=제도)에 대한 의지가 겨우 가능하게 된 괴로운 구축의 모습 — 생각하면 그것이 나선이라는 형태이고 중심축에 휘감겨 올라가는 그 형태는 대지(=자연)를 이탈하는 그 자세에서 '된다'는 논리의 상대화相對化를 통하여 건축이 건축이 되는 이유를 어떻든 간에 겨우 가지고 있다.

시회詩畵한계론

그러면 이미 서술했듯이 『진설』에는 용지회의 의견이 반영되어 있

法用筆)'은 형상을 묘사하는 데 있어서 필치와 선조(線條)를 적절하게 사용하는 것, 세번째인 '응물상형(應物象形)'은 대상의 실제모양을 충실하게 사실적으로 그리는 것, 네 번째인 '수류부채(隨類賦彩)'는 사물의 종류에 따라 정확하고 필요한 색을 칠하는 것, 다섯번째인 '경영위치(經營位置)'는 제재의 취사선택과 화면의 구도와 위치 설정을 잘 하는 것, 여섯 번 째인 '전이모사(傳移模寫)'는 옛그림의 모사를 통해 우수한 전통을 더욱 발전시키는 것을 뜻한다. 네이버 지식백과.

29 어떤 명제로부터 추론규칙을 따라 결론을 이끌어내는 것.

을 가능성이 있다고도 이야기되고 원리론이나 비평 시스템에 관한 기술記述, 그 가운데에서도 여기에 제시한 네 가지 점은 연속강연의 초고 그 외의 것을 통하여 분명히 페놀로사 자신의 생각이었던 것으로 알려져 있다. 이렇게 말하는 것은 결국 페놀로사는 '일본화'의 진흥을 주창하면서 실제는 서양적인 조형[30] 사상이나 회화관繪畵觀을 일본에 가져오려고 하고 있었다고 하는 것이 되는데, 이것은 일찍이 많은 논자들이 지적한 내용이었다. 따라서 여기에서 그것에 대해서 또 논하는 것은 쓸데없이 거듭되는 잘못을 범하는 것이지만, 제도로서의 미술이라는 관점에서 이 문제를 다시 이해한다면 독자도 이것을 너그러이 받아줄 것이다.

페놀로사의 회화관에서 서양적인 것에 대해서 왈가불가한다면, 우선『진설』에서 페놀로사가 부정한 것은 '베낀다'라는 것에 익숙한 근대의 유화일지언정 서양화의 모든 것은 아니었다고 하는 사실을 들 수 있다. 연속강연의 초고에 렛싱Theodor Lessing(1872~1933)의 말을 통해 인용하였듯이 페놀로사는 "어느 독자가 말한다. 유화油繪의 발명이 있는 것은 그야말로 한탄할 만하다. 그 때문에 그리는 법이 퇴보되었고 결국에는 웅장하고 막힘이 없는 활발한 풍취를 잃게 되었다고. 이것은 실로 꾸민 말이 아닌 것 같다."

그런데 여기에서 인용되고 있는 것과 같은 취지의 말은 생전에 써서 남긴『라오곤』의 원고에서 찾아볼 수 있는데, 초고에서 페놀로사는 렛싱를 '독일 최대의 비평가'로 부르고 있고, 크게 신뢰를 하고 있었던 것

30 여러 재료를 이용하여 구체적인 형태나 형상을 만드는 것.

으로 알려져 있다. 실제『진설』에서 볼 수 있는 견해—예를 들면 '미술'의 대상은 '미술'과 본질을 공유하는 것이 아니면 안 된다든가 '미술'은 '묘한 생각'을 표현하지 않으면 안 된다고 하여, 단순히 자연을 그대로 그리는 것을 부정하는 견해 등은 렛싱(그리고 멘델스존)의 설과 통하는 것이었고, 페놀로사가 렛싱의 영향하에 있었던 것은 우선 틀림없다. 그 가운데에서도 시화한계론—회화와 시는 각각 표현수단이 다른 것으로 서로 맞서 대응하는 한계를 가지며, 페놀로사는 이 관점에서 문인화나 두루마리 그림류의 시화한계를 무시하는 것과 같은 존재의 방식을 혹독하게 비판하고 있다. 예를 들면『진설』의 다음과 같은 한 구절.

> 원래 문인화는 그림의 핵심인 선, 색, 짙고 엷음이 서로 얽혀 있는 것이 적다. 따라서 주요한 점과 부차적인 점의 구별이 없고, 시선이 이것을 대하면 왔다 갔다 하면서 한 끝으로 옮겨가는 것이 마치 시에서 한 구절에서 한 구절로 옮겨가는 것과 같다.[14]

『진설』은 "시"라고 적고 있지만, "한 구절에서 한 구절로"라는 부분은 '서書'와 관련한 지적으로서 새롭게 이해할 수도 있다. 페놀로사는 서양회화는 조각에 근원이 있고 동양화는 서에 근원이 있다고 생각하고 있으며, 게다가『진설』에서는 음악이나 회화와 함께 서書도 여러 예술 가운데 자리매김이 되고 있었지만, 서에서 읽는 것과 보는 것과의 관계, 결국 시간성과 공간성의 미묘한 관계를 회화에 허용할 수 없었다. 페놀로사는 어느 강연초고에서 서와 회화를 같은 것이라는 설을 비판하며 이렇게 적고 있다.

동양회화의 기원이 서에 있다고 하는 것은 동양화가 곧 서라고 하는 것과
는 다릅니다.15)

'서화書畵 한계론'이라고도 말할 만한 이와 같은 생각은 '서화일치'라
는 뉘앙스가 풍부한 동양적 예술관에 페놀로사가 찬동할 수 없었다는
점을 보여줌과 동시에, 중국회화의 영향하에 일본회화가 싹을 터 온 독
특한—산수화에서 볼 수 있는 것과 같이—공간(=시간성)을 이해할 수
없었다는 점을 보여주고 있기도 하다.

문인화와 건축

또 흥미로운 점으로 페놀로사의 문인화 부정에는 '건축에 대한 의지'
가 관련되어 있기도 하였다. 페놀로사는 '일본미술'의 기운을 일으키는
중요한 계기(모멘트)로서 건축에 회화의 적용을 생각하고 있었고, 이
『진설』에서는 "서구의 화가가 최근 점점 액자화라고 할 만한 그림(타블
로-인용자 주)을 그만두고 궁전 혹은 사원의 내부에 광활한 장식을 하려
고 한다"라고까지 기술하고 있는데 1887년의 「일본미술공예는 과연
서구의 수요에 맞설 것인가 아닌가」(쓰다 미치타로津田道太郎 역, 『대일본미
술신보』 제43호)라는 연설에서는 문인화로 '한 궁전을 구조장식'하는 것
은 불가능하다고 하여 "사물들을 모두 통일, 조건에 맞는 정도 및 전부
와 부분과의 관계와 같이 문인화가 일찍이 모르는 화법畵法에 근거하지
않으면 안 된다는 것을 보아야 할" 것이라고 기술하고 있다. 문인화는
비구축적非構築的이기 때문에 부정되지 않으면 안 되었던 것이다. 분명
히 후년에 페놀로사는 이러한 말을 서술하고 있다.

미술이 미술이 될 수 있는 이유는 어딘가 있다. 다름 아니라 미술의 근본
이 될 만한 것은 그 정신적인 것에 있다. 즉 말을 바꾸어 말하면 근거로부터
건설적인 것에 있다.[16]

회화의 개량

젊은 시절의 페놀로사에게 큰 영향을 끼친 하버드 스펜서는, 페놀로
사의 친구였던 가네코 겐타로金子堅太郎(1853~1942) 앞으로 보낸 일본의
신거법에 관한 편지에서 새로운 제도는 가능한 한 현재의 제도와 '조
화'시켜야 하며, 새로운 형식으로 낡은 형식을 자리바꿈할 때 연속을
무너뜨리려고 하는 일이 있어서는 안 된다고 쓰고 있다. 아마 페놀로사
의 '일본화' 진흥론도 이와 같은 생각에 있었을 것으로 말할 수 있다.
페놀로사 강연의 번역에 등장하는 키워드를 토대로 말하면 전통화법에
대신해서 서양화법을 채택하는 것이 아니라, 낡은 형식은 '자연발달'의
흐름에 따라서 서서히 '개량'될 만한 것이라고 페놀로사는 생각한다.
결국 페놀로사의 주장은 당시 유행하였던 개량운동의 회화판繪畵版이었
고, 그 때 개량의 지침이 다른 개량운동과 마찬가지로 서양화西洋化에
있었던 점은 지금까지 보아 온 대로이다.

그렇다면 양화洋畵로부터 국수파 쪽으로 종래의 이념이나 사상을 바
꾸려고 생각할 수 있었던 페놀로사의 움직임은 단순한 바꿈이 아니라,
전통문화로부터 따로 떨어진 채 전개되는 서양화西洋化의 진행방식을
부정하고 전통문화와 확실히 맞춘 형식으로 새롭게 회화의 개명開明을
촉진해 가려고 하는 일종의 전략적 전환이었다고 말할 수 있지 않을까
도 생각되지만, 패놀로사가 그러한 전략적 전환이라는 것을 『진설』 시

기에 분명히 스스로 깨닫고 있었는가 하면 그것은 의문이다. 1887년의 어느 강연에서 '일본미술'과 '서양미술'을 두 줄기의 더럽혀진 하천의 흐름에 비유하며, 진정한 미술의 그러한 원천은 흐리지 않은 우물에서 야말로 찾을 수 있다고 서술하고 있듯이(「감화회 페놀로사 씨 연설필기」, 『대일본미술신보』 제49호), 페놀로사는 '미술'이 되는 것을 보편적인 상相으로―결국 세계 어디에서든 일반적으로 두루 쓰이는 것으로 이해하고 있었다고 생각할 수 있기 때문이다. 결국 페놀로사가 목표로 하고 있었던 것은 보편적인 회화의 존재방식이고 보편적인 '미술의 진리'였다고 생각할 수 있으며, 실제로 페놀로사는 자신의 것을 아직 해결하지 않은 채 서양화로 개량하는 것을 심하게 비판까지 하고 있다. 바꾸어 말하면 페놀로사는 보편적인 상相에서 '일본미술'을 발견하고 이것을 개량하려고 한 것이었고, 이것을 서양화할 작정 등은 아니었다.

그러나 일이 갖는 객관적인 의의와 그것에 대한 주관적인 의미 부여가 서로 다른 것은 그렇게 드문 일이 아니다. 예를 들면 '조화'의 기대가 옆에서 보기에는 전혀 새로운 구축이기도 하고 보편이라고 믿은 것이 결국은 한쪽으로 치우침에 지나지 않은 것이라는 것도 있을 수 있고, 그러니까 페놀로사는 얼마 안 지나서 용지회의 보수파로부터 따돌림을 당하고, 또 스스로 개량운동의 근거지로서 감화회를 주재하게 되기도 한다.

'미술'과 서양 중심주의

실제 예를 들어 페놀로사가 '미술'을 보편적인 상相에서 이해하려고 하고 있었다고 하더라도, 그 '미술'관觀이 서양 냄새가 매우 강하였다

는 것은 이미 본 대로이고 '미술'이라는 개념 자체, 본래를 바로 잡자면 서양의 문화적 맥락에서 형성된 것이었다. 여기에서는 그 형성과정을 다루지는 않겠지만, 이것은 일본어 '미술'이 탄생한 과정을 뒤돌아보면 쉽게 이해할 수 있을 것이다. 이미 보았듯이 일본 '미술'은 문명개화와 함께 서양에서 기성품의 개념으로서 가져오게 된 것이다. 현재에는 그것이 없다는 것을 상상하기 어려울 정도로 당연한 존재가 되어 버린 미술은 영원히 보편적인 존재가 아니라, ─예를 들면 마술이나 주술의 예에서 볼 수 있듯이─ 역사 흐름의 위로 떠오르기도 하고 밑으로 가라앉으며 살고 죽는 존재이다.

요컨대, 메이지 일본에게 '미술'은 역사적 기원을 갖는 새로운 제도였고 그 때문이야말로 페놀로사는 '미술의 진리'를 말하지 않으면 안 되었고 유이치의 노력도 있을 수 있는 것이다. 페놀로사가 말로써 설명하는 언설이 널리 영향을 끼치게 되는 메이지 10년대(1877~1886) 후반은 '탈아론脫亞論'이 형성되어 가는 시기이기도 하였는데, 회화에 의하여 서구세계로 오로지 뚫고 헤쳐 나가는 것이라고도 말할 만한 유이치의 노력은 회화에서 '탈아입구脫亞入歐'라고 부를 수 있는 것이고, 페놀로사의 언설도 ─페놀로사의 주장은 어떨지 모르지만─ 객관적으로는 그와 같은 움직임을 이용하여 자신의 이득을 얻는 것이었다.

서양적인 '미술'이나 일본적인 '미술'이 있는 것은 아니다. '미술'이라는 것 자체는 원래 서양의 문화적 맥락에서 구축된 하나의 제도이고, 그것을 보편적인 존재라고 생각하는 것이 대개 서양 중심주의적 발상이다.

신新고전주의자 페놀로사와 '미술'의 제도화

그러면 이상 보아 온 것과 같은 『진설』의 '미술'관觀은 같은 시대의 예술사상에서 어떠한 위치를 가진 것이었을까. 그것에 대해서 다카시나는 "사실寫實[31]보다는 사상을, 색채보다는 선線의 묘사를, 다양보다는 통일을 주장하는 페놀로사의 미학은 신고전주의의 이론을 계승한 당시 살롱 아카데미즘의 미학 그대로라고 말해 좋을 정도이다"(『일본 근대미술사론』)라고 총정리를 하고 있으며, 또 히사도미 미쓰구久富貢(1908~1988)는 "「미술진설」 등에 나타난 서구미술의 이해는 대체로 밀레Jean Francois Millet(1814~1875)쯤까지였던 것으로 생각된다"(『아네스트 페놀로사』)라고 기술하고 있는데, 『진설』의 강연과 출판이 이루어진 해가 1882년이라고 한다면 유럽에서는 세기말의 예술 혁명 시대의 초기에 슬슬 관여하려던 시기이고 오늘날의 정보속도에서 본다면, 페놀로사는 상당히 시대에 뒤떨어진 언설을 전개한 것으로 생각된다. 그러나 페놀로사가 성장한 미국 뉴잉글랜드의 당시의 문화적 상황으로서는 그것은 당연한 한계였다고 볼 만한 것이고, 이러한 한계 때문이야말로 페놀로사의 논설은 일본에서 역사적인 의미를 가졌던 것이 아니었나 생각할 수도 있다. 다키 고지多木浩二(1928~2011)가 지적하듯이 서양에서 "미술관美術館이 문을 여는 데에는 신고전주의적 사고가 필요하였다"(『사물』의 시학)라고 한다면 나라奈良를 일본의 로마라고 부른 신고전주의자 페놀로사의 고대古代 동경憧憬도 고기구물 보존의 움직임과 서로 맞물려 '미술'의 제도화를 추진하는 원동력이 되었던 것이 아니었나 생각할 수 있다.

31 사물의 실제 상태를 그대로 그려내는 것.

그렇지만, 유럽에서 미술이 크게 흔들리기 시작하고 있던 상황을 페놀로사가 이해하고 있지 않았다는 것이 아니라, 앞서 인용한 「일본미술공예는 과연 서구의 수요에 적합한가 어떤가」(1887)에서는 서구에서 일용품의 디자인에 큰 변혁을 불러일으켰고 자유로운 신규의 디자인이 시도되었으며 회화도 크게 새로운 토대와 중심을 내놓게 되었다고 기술하고 있으며 미술에서 재료·기법의 확대라는 사태도 지적하고 있다. 그렇게 페놀로사는 이같이 서양 미술이 '미술혁명' 시기에 있었을지언정 '일본미술'이 주도권을 잡는 것도 가능하고 또 대개 이 '혁명'을 추진한 것은 '일본미술'이라고 이야기하였다. 그렇지만 페놀로사는 이 중요한 일본적 조형[32]사고를 '혁명'적으로가 아니라 오히려 서양적인 미술관美術觀과 조화롭게 '접목'하려고 하는 것으로밖에 이해할 수 없었지만.

4. 통합과 순화 — '일본화日本畵'의 창출과 '회화'의 순화

'일본화日本畵'라는 허구

'일본화'를 계속 장려하고 실은 '미술'이라는 서구 전래의 제도를 일본에 세우려고 하는 페놀로사의 이러한 것을 대체로 무엇이라고 불러야 좋을 것인가. "요사한 큰 사람은 충성과 닮았다"라고도 말할 것인가. 그러나 그것은 도대체 무엇에 대한 '요사한 큰 사람'인가. 말할 필요도 없이 '일본화'에 대한 '요사한 큰 사람'이었다······라고. 그러나 그러면

32 여러 재료를 이용하여 구체적인 형태나 형상을 만듦.

그때 '일본화'라는 것은 도대체 어디에 존재하고 있었는가. 『진설』이 출판되었던 1882년쯤 '당회唐繪'에 대한 '왜회倭繪', '서화'나 '한화漢畵'에 대한 '화화和畵'는 물론 '일본회日本繪'라는 표기도 이미 있었으나, '일본화'라는 단어는 아직 그렇게 볼 수 없는 것이었다고 생각되고 그것은 차치하더라도 당시의 일본회화의 내적인 충실함은 하물며 여러 화파가 얽힌 마와 같이 혼란한 상태였고 도저히 통일적인 존재로서 생각되는 것과 같은 것은 아니었다. 여러 화파가 섞이는 흐름은 이미 막부 말부터 볼 수 있었다고 말할 수 있으나, 그것이 하나로 묶이는 통합으로 나아가는 일은 결국 일어나지는 않았다. 예를 들면 『진설』이 출판되기 한 달 전, 즉 1882년 10월에 개설된 농상무성 주최 내국회화공진회內國繪畵共進會에서는 국수주의의 물결을 이어받아 서양화의 출품이 거절되었고 이전부터 내려오던 화파만이 한 곳에 모이게 되었는데 그 내용은 다음과 같이 분류되고 있었다.

제1구 고세와(去勢), 다쿠마(宅間), 가스가(春日), 도사(土佐), 스미요시(住居), 고린파(光林派) 등

제2구 가노파(狩野派)

제3구 중국 남북파

제4구 히시카와(菱川), 미야카와(宮川), 우타카와(歌川), 하세카와파(長谷川派) 등

제5구 마루야마파(圓山派)

제6구 제1구로부터 제5구까지의 여러 파에 속하지 않은 것[17]

이와 같은 분류에 따른 오늘날의 '일본화' 전시에서는 생각하기 어렵지만, '일본화'로서의 통합이 이루어져 있지 않은 이상, 화파를 단위로 하는 이와 같은 분류가 필요하게 된 것은 — 예를 들면 심사라는 것과 같은 것을 생각해서 — 오히려 당연한 상황의 전개였을 것이다. 게다가 이러한 분류가 전람회에서 이루어짐으로써 각 파의 차이가 오히려 강하게 의식되는 것과 같은 모습이고, 페놀로사는 1884년에 열린 제2회 내국회화공진회에 대해 다음과 같은 비판을 던지고 있다.

회화공진회에서 종파(화파−인용자 주)의 구별을 설정한 이래 각 화파는 스스로 그 문파(門派)를 자랑하는 악폐를 일으키게 된다. (…중략…) 도쿄의 선진적인 화가는 오늘날 가까스로 미술계에서 공명정대하게 나타나고 중국에서는 오도자(吳道子), 이능면(李能眠), 하규(夏珪), 마원(馬遠), 목계(牧谿), 안휘(顏輝)를 연구하고 일본에서는 나라(奈良)고대의 조각을 참고하며 금강(金岡), 기광(基光), 광장(光長), 경은(慶恩), 설주(雪舟), 사족(蛇足), 정신(正信), 종달(宗達), 응거(應擧), 안구(岸駒)의 각 그림을 조사하며 혹은 그 모본 혹은 사진에 의하여 여러모로 그것을 연구하고 각기의 장점에 유의한다. 고대 유럽 대가의 명작과 같은 경우도 많이 연구하였다.18)

이것은 1886년 교토에서 행한 강연의 한 구절인데, 여기에서 말하는 '도쿄의 선진적인 화가'를 계속 이끌었던 사람이 1886년 이래 감화회를 주재하는 페놀로사 자신이었던 것은 말할 필요도 없다. '미술'을 보편적인 상相에서 이해하려고 하는 페놀로사가 꾀하여 일을 계획한 것을

보면 여기에서 중국이나 서양의 고전을 들고 있는 것은 이상한 것은 아닐 것이다. 이렇게 동서 고전, 각 시대의 걸작을 섞어서 절충적으로 형성되어 간 '공명정대'한 '도쿄의 앞장 선 화가'의 그림, 생각하면 이것이야말로 페놀로사가 말하는 '일본화'였다.

그러나, 동서의 고전이라고는 하지만 페놀로사에 의한 감화회의 규칙서에서 '일본미술'을 정의하기를, "일본미술이라는 것은 원래 일본국민에게 고유의 미술다움이 아주 확실한 것을 말한다. 즉 일본 이전 시대의 이론을 실제의 좋은 것으로써 전해 줄 수 있을 만한 것에서 시작하여, 단지 자연발달의 순서로만 점차로 되어가고 근본을 달리하는 외국 화법畵法의 오염을 힘써 막고 피하는 것을 말한다"(「감화회연혁」)라고 적고 있는데, 그 회의 목적인 "일체의 적당한 방법을 사용하여 일본미술을 확장"(「감화회조직」)하는 '적당한 방법'가운데 중국 고전의 연구나 서양 고전의 연구가 포함된다는 것을 생각하면 일단 이해는 갈 것이다.

이 교토강연은 1880년에 세워진 일본 최초의 공립회畵학교 교토부화학교京都府畵學校가 기획한 것이었는데 이 학교는 중국계의 화법을 포함하는 재래 화파와 서양화의 교육을 동종東宗, 서종西宗, 남종南宗, 북종北宗이라는 분류를 따르고 있었다. 페놀로사가 회화공진회를 비판하고 이 교토부화학교의 시스템을 염두에 두고 있었을 것이라는 것은 상상하기에 어렵지 않다. 또 '일본화'의 창출이 전통지역인 교토보다도 도쿄라는 메이지국가의 수도에서 진행되어 발전된 것은 당연한 진행과정으로서 그러한 진행을 배경으로 하는 페놀로사의 강연이 지금 본 것처럼 국제적인 색깔을 띠게 되는 것도 당연한 진행이었다고 말할 수 있을 것이다. 거기에는 생각하면 페놀로사의 비판적 배려가 작용하고 있었다.

어찌되었든 '일본화'가 이렇게 창출된 것이라고 한다면 페놀로사가 '일본화'에 대한 '요사한 큰 사람'이라는 언급은 엉뚱한 것이 된다.

일본화 / 양화

'양화'라는 단어가 제1회 내국권업박람회의 심사평에서 사용되고 있는 것은 이미 보았는데, 다만 이 '양화'라는 것은 주로 기법적인 요소만을 이해한 단어였던 것으로 생각된다. 그러나 문명개화의 당시 형편은 그것을 단지 기법에 관한 명칭에 그치지 않고 거기에 이른바 문명론적인 의미를 부여하고 가치관을 엮어 갔다. 그 과정은 새내기 예술에 지나지 않았던 이른바 양풍화洋風畫를, 문명개화의 파도가 재래 화파를 꼼짝 못하게 압박하는 세력으로까지 밀고 올라가는 과정이고 그와 같은 움직임은 재래화파가 '일본화'로 통합되어 가는 계기가 되었다고도 생각할 수 있다. 『근세회화사』의 후지오카 사쿠타로藤岡作太郎의 말을 빌리면 "국수國粹 발휘는 서양숭배의 주위에서 일어나지 않는다"라는 것인데, 이것은 메이지의 민족주의가 국민통일의 맨손이 된 서양 선진 여러 국가에 대한 대항의식에서 형성되어 간 것과 같은 사물 이치라고 말할 수 있을 것이다. 혹은 이렇게 말해도 좋다. 메이지유신까지 각 공동체별로 굳게 지켰고 또 각 신분에 만족해 왔던 민심을 하나로 통합하여 유신(=메이지)의 지도자들이 환상적幻想的[33] 공동체로서의 국민국가를 형성(=허구)해 간 것처럼, '일본화'(그것은 또 당시부터 '국화國畫'라고도 부르고 있었다)도 그리고 '일본미술'도 정치적으로 만들어져 갔던 것이라고.

33 생각 따위가 현실적인 가능성이 없는 헛된 것.

'일본화'를 둘러싼 여러 제도

이상과 같이 '일본화'의 형성은 페놀로사의 언론활동으로 단초가 이루어졌다고 생각할 수 있는데, 그것이 이루어지는 과정에서는 여러 제도의 힘이 작용하였다. 그 가운데에서도 신문, 잡지, 강연회 등 언론의 역할이 컸다는 점을 잊어서는 안 된다. 대개 『진설』의 강연과 출판이 그렇고 또 1883년에 창간된 『대일본미술신보』는 처음에는 용지회의, 그 다음에는 감화회의 기관지적 역할을 맡아 '일본화'나 '일본미술'의 개념형성에 큰 역할을 하였다. 게다가 그러한 언론의 활동이 한 쪽만의 계몽으로 끝나지 않고, 독자의 적극적인 반응을 이끌어 내고 있는 점도 주목할 만하다. 1889년 2월의 『미술원美術園』 창간호의 '잡록雜錄'란에 실린 이치시마市島金治라는 사람의 「일본화의 장래는 어떤가」는 같은 해 같은 달에 문을 연 도쿄미술학교에서의 회화 수업이 '일본화'에 한정된 것과 관련하여 '일본화'의 가능성을 부정적으로 기술하였는데, 그 내용은 차치하고 주목할 만한 점으로는 이것이 계기가 되어 일반 독자를 끌어들여 논쟁을 불러일으키게 되었고, 게다가 논쟁에 가담한 사람 가운데에는 야마구치山口의 여성도 있고 '일본화'를 둘러싼 논의가 사회적으로 크게 퍼져 나간 점을 생각하게 한다. '일본화'의 창출은—지역과 성차性差를 넘어 국정을 담당한 최고 간부로서의 공경公卿의 도사土佐, 무가의 가노파狩野派, 마을 사람町民들의 우키요에라는 회화의 신분제를 걷어치워 없애고—사회 일반으로 통하는 회화의 존재 방식을 탐구하는 의미를 가지고도 있었다.

또 '일본화' 창출의 움직임은 전통회화의 위기의식에서 나온 비판운동이고 그것은 '미술' 영역에서 근대적인 비평의 탄생을 준비한 것이

기도 하였다. '일본화'를 둘러싼 페놀로사의 언설은 생각하면 약간 너무 이른 선구적인 것이었다.

'일본화'의 원형

자, 이렇게 형성의 실마리가 된 '일본화'가 어떠한 형태로 열매를 맺게 되었는가는 현재 '일본화'로 일컬어지고 있는 같은 일군一群의 작품을 생각하면 좋을 것이지만 그러한 것들은 페놀로사의 시대와 직접 연결되어 있는 것은 아니다. 그것들은 어떤 단계 이후 화폭에 두껍게 칠하게 되는 과정을 거쳐 메이지의 '일본화'와 다른 것이 되어 버린 것으로 생각된다. 그러면 메이지의 '일본화' 직후의 성과는 도대체 어디에서 찾을 수 있을 것인가.

우선 감화회라는 페놀로사의 실험공방에서의 성과를 가노리 호우가이狩野芳崖의 작업에서 찾아낼 수 있는 것은 물론이다. 호우가이의 〈부동명왕도不動明王圖〉(1887)에 관해서 호우가이의 제자 오카쿠라 아키미즈岡倉秋水(1867~사망연도 불명)는 이 그림 제작에 페놀로사가 깊이 관여하였다는 점을 증언하여 "그림물감을 칠할 때도 옆에 붙어서 지도한 것입니다. 어느 색에 대해서는 선생의 주문이 있었고 그러나 그 색이 일본에 없다고 하면 프랑스에 주문해서 가져온다고 말하고 그것이 도착한 후 그리는 식으로 하였기 때문에 이 그림은 3년 정도는 걸렸습니다"(「페놀로사선생의 추억」)라고 기술하고 있는데 이러한 페놀로사의 지도는 색의 숫자가 적은 일본 재래의 그림물감으로는 회화표현을 풍부하게 할 수 없다는 생각에 토대한 것이었다. 즉 〈부동명왕도〉과 마찬가지로 색채표현에 공을 들여 제2회 감화회대회에서 1등상을 받은 〈인왕착귀仁王捉

가노리 호우가이, 〈비모관음(悲母觀音)〉(1888). 도쿄예술
대학 대학미술관 소장.

鬼〉(1886), 그로부터 그의 마지막 작품이 된 〈비모관음悲母觀音〉(1888) 등은 전통화에서는 볼 수 없는 새로운 색채표현을 꾀한 작품의 예였고, 거기에는 반드시 서양화의 영향이 있었던 것임에 분명하다. 색채표현 으로 나아가려는 방향은 회장예술會場藝術의 주류화主流化, 실제 존재하 는 느낌의 탐구 등과 함께, 현대 일본화에서 볼 수 있는 두껍게 칠하는 표현에 대한 배경의 하나로 볼 수 있는데 그 밑바탕의 기초에는 서양의 충격이 있었다. 이 밖에도 호우가이의 그림에는 『진설』의 10로十路나 투시화법(『진설』에서는 이것을 "동시 병관同視倂觀할 만한 대제로 여러 개의 물건 을 한 곳에 모으거나 혹은 그 위치의 각 구석을 한 점으로 결합하여 묘한 이치를 잘 나타내는" 것으로 표현하고 있다)을 답습했다고 하는 작품의 예를 찾아볼 수 있고 그 무엇보다 호우가이의 작품에는 '만든다'라는 의지의 자세를 일 관적으로 느낄 수 있다. 이 '만든다'라는 자세는 후에 히시다 슌소菱田春 草[34] 등에게서도 두드러지게 느낄 수 있는데 페놀로사의 정통에서 '일 본화'의 제2의 성과는 히시다 슌소를 비롯하여 요코야마 다이칸橫山大觀, 시모무라 간잔下村觀山 등 일본미술원日本美術院의 화가들에 의하여 이루 어졌다. 1898년 제1회 일본미술원 전람회 출품작을 평가하여 페놀로 사는 이렇게 서술하고 있다.

여기서 종래 구분했던 양화파(洋畵法), 고법(古法)(나라 후지하라(奈良 藤原)시대의 영향을 받은 것), 토좌파(土佐派), 가노파(狩野派), 사이조파 (四條派), 우키요에파 등의 분류는 전혀 사라져 없어져 버렸다. 즉 범주는

34 1874~1911. 메이지 시대의 일본화가로 요코야마 다이칸, 시모무라 간잔과 함께 오카쿠 라 덴신의 문하에서 일본화의 혁신에 공헌하였다.

시모무라 간잔, 〈자유(闍維)〉(1898). 요코하마미술관 소장

히시다 슌소, 〈낙엽(좌척)〉 1909년. 영청문고(永靑文庫) 소장

개인 숫자와 같이 다수가 되었다. 그래서 또 스승 등의 구분 없이 여러 가지가 섞여서 공화적(共和的)인 하나의 사회가 되었다.[19]

그렇기는 해도 당초 이러한 '공화적共和的인 하나의 사회'는 재래화가의 통합이라기보다도 오히려 정체가 분명하지 않은 이단 내지는 과격한 실험을 목표로 한 것이었지만.

내국회화공진회

자, 이상과 같이 '일본화'라는 '공화적共和的인 하나의 사회' 형성의 단초에는 페놀로사의 언론 활동이 있었는데, 물론 언론만이 아니다. 거기에는 정치나 관료조직의 힘도 작용하고 있었다. 대개 『진설』의 강연은 전통회화의 현상에 대한 위기의식을 부추김과 동시에, 전통회화라는 의미에서의 '일본화' 진흥과 서양에 대한 수출 증대를 능숙하게 연결시키는 것으로 정부의 관심을 끌어들이기 위해 이루어졌고, 자신의 이익을 먼저 생각하거나 추구하는 관심은 차치하더라도, 여러 화파의 결합이라는 과제는 국민통합을 중요과제로 하는 메이지 정부에게 무관심으로 끝낼 수는 없었다. 결국 '일본화'의 창출은 사소한 것이라도 정부의 관심사였고, 그 결과 정부는 내국회화공진회를 개설하기도 하였다. 하나로 통합한다고 하기에는 정도가 먼 것이라고 말할 수 있지만 — 또 역효과조차 불러일으켰다고 말할 수 있으면서 — 이 전람회는 어찌되었든 전통화가를 한 곳에 뭉치게 하였다는 점에서 여러 화파를 하나로 통합하여 '공화적인 하나의 사회'의 구축 토대를 이루었고, 화파의 분류에서도 여러 화파가 제1구에서 제6구까지 가지런하고 질서 있

게 편성된 모습은 행정구획 — 시제市制, 정촌제町村制(1888)나 부현제, 군제(1890) — 의 분위기였고, 그러한 화파는 마치 하나로 묶기 위해 가지런히 줄지어 놓은 것처럼 보인 것이다.

게다가 내국회화공진회는 '일본화'의 창출에 한 가지 역할만 한 것이 아니다. 그것은 단지 전통화가의 통합에 길을 열었을 뿐만 아니라, 회화 그 자체를 하나로 통합 내지는 순수하게 만드는 일에 길을 열기도 하였다.

농상무 차관 시나가와 야지로品川弥二郎(1843~1900)는 내국회화공진회의 개회식 축사에서 "대개 회화는 공예의 가장 중요한 부분으로서 미술의 기본이 된다"(『1882년 내국회화공진회사무보고』)라고 기술하고 있는데, 회화공진회의 기본적인 발상은 이 단어에 한데 모아져 요약되어 있는 것으로 생각된다. 즉 이 공진회에서 회화는 '미술'의 기본임과 동시에, '공예'(=제작)기술의 중심을 이룬다는 이유로 주목을 받았고, 이것을 지금까지의 역사에 비추어서 다시 이해하면 빈 만국박람회 이래 '미술'의 중심을 차지해 온 도기나 철기나 칠기 등의 전통공예품의 지위를 회화가 빼앗았음에 분명하다. 그리고 가장 시각적인 예술로서 회화를 '미술'(=예술)의 중심에 자리매김하는 이 발상은 회화를 공예(=제작)기술에 도움이 되도록 한다는, 자신의 이익을 먼저 생각하는 동기에서 생긴 것이었다고는 말하면서, 결과적으로는 '미술'을 시각예술로 좁혀가는 중요한 계기도 되었을 것이라고 생각된다. 결국 회화공진회는 '미술'을 시각예술의 의미로 사용한 내국권업박람회의 출품구분이나 '미술의 진리'를 기술한다는 명목으로 회화론을 전개한 『진설』이 나아가려는 방향으로 '미술'의 제도화를 또 한 발자국 나아가게 하는 계기가 되었다.

'회화' 개념의 순화純化

내국권업박람회의 미술관에서 볼 수 있었듯이 이 시대의 '회화'의 개념은 매우 무질서한 것이었다. 내국권업박람회 미술관의 '서화書畵' 부문에는 여러 공예 기법에 의한 물품 — 장롱이나 꽃병이나 칼 걸이 등등 — 들이 출품되어 있었다. 그렇지만 내국권업박람회에서의 공예품이 '서화'로서 출품된 것을 시각 우선의 보통 회화주의로 이해할 수 없는 것도 아니지만, 표현과 감상의 어느 측면에서도 물건을 만져 느낄 수 있는 촉각성이 강한 이러한 공예품이 시각으로의 집중에 저항감이 강한 형식이라는 점은 부정할 수가 없다. 회화 중심의 체제가 시각예술을 향해 '미술'을 제도화하는 움직임의 계기가 되기 위해서는 무엇보다도 '미술의 기본'으로서의 회화에 순수하게 시각적인 존재의 방식이 확립되지 않으면 안 되는 것은 말할 필요도 없고, 회화공진회의 기획자가 그것을 잘 이해하고 있었다. 회화공진회는 그야말로 회화를 순수하게 만들려고 하는 의도가 한결같았다.

우선 전람회 명칭에서 보여주듯이 이 공진회에서 취급된 것이 '회화'였고 '서화'가 아니었다는 점에서 '회화'를 순수하게 만들려고 하는 의도를 엿볼 수 있다. 이전 해의 제1회 내국권업박람회 미술관에서는 '서화'라는 분류를 사용한 관官이 여기에서 회화와 서를 분리하고, 게다가 공진회라는 한 종류만의 전시를 여는 방식으로 회화를 제도적으로 독립시켰다는 것은 『진설』에서 볼 수 있는 서화書畵 분리의 발상, 즉 오로지 보는 것과 관련한 예술로서의 회화를, 읽은 것과 관련한 서書로부터 분리함으로써 순수하게 만들려고 하는 지향을 생각하지 않을 수 없다. 과연 회화를 순수하게 만들고 '미술'로서 내세우려고 하는 지향은 회화

공진회규칙에서 아래와 같이 명확한 형식으로 제시되기에 이르렀다.

> 서양화를 제외하고 그 외 유파의 여하를 묻지 않고 모두 출품할 수 있다
> 하더라도 고도(古圖)를 그대로 모사한 것 및 야키회(燒繪), 소메회(染繪),
> 오리회(織繪), 누이회(縫繪), 마키회(蒔繪) 등 그리고 다른 사람이 그린 것
> 은 출품할 수 없다.[20]

이것은 1882년의 내국회화공진회규칙 제3조, 양화洋畵에 대한 접수
거절에 관한 악명 높은 조항이었고 이것으로써 양화는 얼마 동안 '내
국'(국내)의 회화로부터 제도적으로 내쫓기어 버리게 되었지만, 여기에
서 주목하고자 하는 것은 같은 제3조에서 그렇게 문제가 되지 않는 다
른 출품에 대한 규제 쪽이다. 우선 전래의 이전 그림의 모사는 안 된다
는 점, 이것은 '새로운 토대나 중심'을 만들어낼 만하다는 것이고 유이
치의 이른바 '서양미술의 큰 근본'이다. '새로운 토대나 중심'을 만들어
가는 중요성은 또 페놀로사가 말한 것이기도 하였다.

그 다음으로 다른 사람이 그린 것은 출품해서는 안 된다는 점, 여기
에는 독창성(오리지널리티)을 중요하게 생각하는 사상이 인정될 수 있다.
독창성이 '새로운 토대나 중심'의 근원이라는 점은 말할 필요도 없다.
오늘날 전시회에서는 매우 당연한 것으로 되어 있으나, 여하튼 밑그림
이라는 것이 버젓이 통과하고 사진에 대해 유화에 의한 복사가 양화가
의 중요한 일로 생각되고 있었던 시대였던 데다가 내국권업박람회 등
에서는 작가와 출품자가 반드시 일치하지 않는다는, 지금으로서는 상
식으로 되어 있는 출품의 존재 방식이 독창성이나 '새로운 토대나 중

심'의 필요와 함께 이 때 제도화되었고, 이것은 출품물에 책임을 지는 사람으로서 작가의 자각을 강하게 촉구하는 계기도 되었다. 또 박람회와 작가를 직접 연결하는 것으로 전시회 출품을 목적으로 하는 그림 작업을 촉진하게 되었고, 다만 회화의 제도적인 자기완결이라고도 말할 만한 이러한 경향을 촉구한 최대의 요인이 '회화'에 목표를 둔 공진회의 개최 그 자체였던 점은 말할 필요도 없다.

다음으로 이른바 공예의 배당 구역에 편성되는 회화적 기법이 배제되고 있는 점에 주목하고자 한다. 공예와 회화의 경계가 분명하게 되어 있었고, 일본의 회화를 말하면 일반적으로 채색의 아교그림이나 수묵화가 생각에 떠올릴 수 있는 현재에서 말하면 이 규제는 무엇인가 기이하게 보이지 않은 것도 아니지만, 내국권업박람회의 미술관에서 볼 수 있는 '서화'의 무정부적인 혼란 상황을 생각하면 이러한 규제가 필요하게 된 것도 이해가 될 것이다. 내국권업박람회에서 출품물의 분류는 출품자 각자에게 맡겨져 있었고, 그만큼 내국권업박람회의 미술관의 존재 방식은 문명개화 시기의 서화 이미지를 실질적으로 보여주고 있다고 생각할 수 있는데, 그와 같은 내국권업박람회의 미술관의 '서화'에서 서와 공예 기술을 배제함으로써 회화라는 장르의 윤곽을 명확하게 하려는 시도가 회화공진회규칙 제3조의 규제였고, 그것은 다음에 언급하는 제6조의 규제와 맞물려 회화라는 존재의 방식을 오랫동안 규정하게 되었다.

제3조에 대해서는 이상과 같고 다음으로 전람회 출품을 목적으로 하는, 그림 작업이라는 것과 관련하여 제6조에 주목하고자 한다. 그 조항은 아래와 같다.

출품은 반드시 액자로 만들고 또는 배접을 하고 틀에 붙이고 출품하여야 한다.

단, 족자, 그림말이 혹은 화첩 등으로 출품할 수 없다.[21]

즉, 여기에서는 족자, 그림말이, 화첩이라는 전통적인 회화형식을 받아들이지 않는 대신, 액자, 패널이라는 현재에 매우 일반적인 회화전람 전시의 규격으로 통하는 형태가 채택되고 있다. 전시 편의상 그렇게 하였다고 해도, '액자'라는 규격은 "그들 국가 모두 액자로 걸어둔다"라는 『서양화담西洋畵談』의 한 구절을 생각에 떠올리지 않을 수 없으며, 전통적인 표구의 거절은 전통회화의 증진을 목표로 하는 전시회로서는 너무 편의적이지는 않은가 생각된다. 이와 같은 규격화는 생활환경과 밀접하게 관련되어 녹아 들어가는 그 당시 그 장소의 존재방식을 자립성보다도 중시해 온 일본회화의 전통 경시로도 통할 것이기 때문이다. 여기에서는 서구화주의의 주변에서 시작한 국수주의의 어려운 문제를 찾을 수 있다.

게다가 이러한 규제는 제3조와 맞물려 전시회에서의 표현을 조건으로 한 그림 작업의 경향을 촉진한 것이다. 예를 들어 제1회 회화공진회에서는 분별없이 거대한 크기의 그림을 출품하는 사람이 있었고, 제2회에서는 크기의 상한이 정해지게 되었다.

그렇지만 이와 같은 규제가 있었다고는 해도, 이 공진회에서는 참고품으로서 고화古畵가 진열되었고, 그 가운데에는 물론 족자가 있었고 병풍이 있었다. 이것은 무엇인가 모순덩어리로 느낄 수 있지만, 모순이라고 한다면 '미술'이라는 다른 나라에서 온 제도에 토대한 국수주의의

존재 방식이 대개 모순 그 자체였을 것이기 때문에 그 한 가지 점을 비난하는 것으로는 의미가 없다.(참고품의 내용과 의미에 대해서는 다음 절에서 언급하기로 한다)

서書는 미술이 되지 않는다.

오카쿠라 덴신

고야마 쇼타로

이상과 같이 회화공진회는 회화 내지는 '회화' 개념을 순수하게 만들려는 의도로 일관되어 있었는데 이러한 지향은 제1회 회화공진회와 같은 해에 오카쿠라 덴신과 고야마 쇼타로小山正太郎 사이에 주고받은 이른바 '서는 미술이 되지 않는다' 논쟁에서도 읽어낼 수가 있다. 이 논쟁의 발단은 페놀로사의 반反양화 연속강연의 계기가 된 것과 같은 제2회 내국권업박람회의 미술관에 있었다. 내국권업박람회의 '미술구역'에 적혀 있는 것을 고야마 쇼타로가 '서는 미술이 되지 않는다'라는 한 문장으로써 비판하였고 그것에 대해 오카쿠라 덴신이 '서는 미술이 되지 않는다의 논리를 읽는다'로써 반박하였다.

대체로 고야마의 비판이 노린 것은 서의 처우에 그친 것이 아니라, 국수주의가 영향을 끼치고 있는 내국권업박람회의 '미술' 부문의 존재방식 그 자체에 있었다고 생각할 수 있으나, 그때 서書라는, 서양에는 존재하지 않는 '미술' 장르는 좋은 공격목표였다. 박람회의 당사자도 '미술'에서 서書의 특수성을

인식하고 있었고 제2회 내국권업박람회의 보고서를 보면 서書를 '미술'의 영역에 포함시키는 것은 "풍토의 습관에 의하여 일의 이치와 형세로 그렇게 되는 것에 의한 것"이라고 일부러 적고 있다. 그것에 대해 고야마는 서라는 것은 언어를 기록하는 기술이고 그 작용은 언어 기호로서 뜻을 통하는 것 외에는 없으며 형태를 짜 만드는 데에서도 창의가 작용할 여지가 없다고 말하고 서는 "도화圖畵, 조각 등과 같이 사람이 사물을 알아보는 마음과 눈의 위안이 되도록 고민을 한데 모아 집중시켜 일종의 사물을 만들어내는 기술"과는 다르다고 판단하여, 이것을 '미술 구역'으로부터 제외해야 한다고 주장한 것이다. '도화'와 '조각'의 종류로서 '미술'로 간주하는 고야마의 주장은 '미술'을 시각예술로 한정하는 내국권업박람회의 출품 구분과 통하는 것인데, 아마 고야마는 그것을 반격하여 보는 것과 읽는 것의 엇갈리는 점에 위치하는 서書의 애매함을 공격하려고 한 것이라고 생각하면 여기에는 내국권업박람회의 분류에서도 채택된 '서화書畵'라는 전통적인 분류로부터 '회화'를 순수하게 빼내려고 하는 의도가 얽혀 있었다.

또 고야마는 이상의 판단에 덧붙여서 서書에는 '공예'를 진보시키는 사업을 일으켜 수출을 증진하는 등의 쓸모 있는 성질도 없기 때문에, 서는 보통교육에서 가르치면 좋은 것이고 또 '미술'로서 장려할 필요도 없다는 결론을 내렸다. 필요하지 않은 장려는 학력지식이 없는 글씨쓰기만을 만들어내며 습자習字 선생이나 글자 베끼기 학생을 늘리는 일만으로 끝날 것이고, 서양사회에 통용되는 보편성이 없는 서를 예를 들어 만국박람회에 '미술'로서 출품하면 웃음거리가 될 뿐이라고 한다.

이것에 대해 오카쿠라 덴신은 「서는 미술이 되지 않는다는 논리를 읽

고」에서 대체로 미술은 '실용기술useful arts'에 대한 것인데 실제로 쓰기에 알맞고 게다가 '미술'에 속하는 건축과 같은 예도 있다고 하면서 서를 단순히 언어 기호에 지나지 않는다고 하는 고야마의 주장을 밀어 내친다. 언어 기호인 서書도 건축과 마찬가지로 실용적이면서 '미술 영역에 속하는 것'이 될 수 있다고 말한다. 또 서양에 '미술'로서의 서書가 존재하지 않는다는 것에 관해 덴신은 "대개 동양개화는 서양개화와 전혀 다르고 즉 미술과 같이 인민의 기호에 의하여 지배되는 것으로 이같은 차이는 괴이하지 않은 것"이라고 말한다. 결국 내국권업박람회의 보고서와 같은 입장이었다. 이렇게 덴신은 '미술'로서의 서의 존재를 인정한다. 그렇게 읽는 것과 보는 것의 감상을 통하여 공존의 가능성을 인정하고, 이것으로써 회화와는 다른 서書의 특질을 간주한다. 게다가 그것으로부터 덴신은 '미술'을 시각예술로 한정하여 사용하고 있는 고야마의 '미술' 개념을 문제로 삼는다. 회화나 조각만이 '미술'(=예술)이 아니라고 — 결국 빈 만국박람회에 기원을 가지는 당시의 일반적인 '미술'의 용법에 준해서 — 고야마의 '미술' 개념을 비판하고, 회화나 조각과 다르다는 이유로 서가 미술이 아니라고는 말할 수 없다고 지적하였다. 또 서에는 조형적인 창의가 들어갈 여지도 충분히 있다고, 회화에서 일정한 형식을 띠는 표현을 예로 들며 덴신은 말한다. 그리고 또한 덴신은 고야마의 주장에는 명확한 미술론이 제시되어 있지 않다고 열을 올려 말한다. 열을 올려 말하고 있던 덴신은 천천히 스스로 회화에 대한 관점을 털어놓는다. '미술사상'을 잘 표출하여 그것을 보는 것의 이치를 깨달아 알도록 하는 것이 회화의 작용이라는 것이다. 나카무라 요시이치中村義一(1929~)가 『일본 근대미술논쟁사』에서 말하듯이 이 '사상'이라는

단어는『진설』의 '묘상'이라는 단어로 바꾸어도 좋을 것이지만, 덴신은 또한 이것에 토대하여 고야마의 실생활에 효과가 있는 행동과 결과를 중요하게 생각하고, 개인의 이익만을 추구하는 '미술'관을 비판한다. 그 글의 기세는 날카롭다. 그런데 "서는 과연 미술인가 아닌가 후일을 기다려 그것을 논하고자 한다", 이것이 덴신의 결론이었다.

고야마는 서는 미술이 아니라고 말하고 덴신은 서는 미술이 될 수 있다는 것으로 언뜻 보면 서양파의 고야마 쇼타로는 서양중심주의의 입장이고, 국수파의 오카쿠라 덴신은 민족문화의 특수성을 마음에 새겨두고 있는 것처럼 보인다. 결국 양자는 대립하는 것같이 보이지만 '미술'이 걸어온 경력을 참조하여 생각하면 양자를 그와 같이 나누어보는 것은 약간 지나치게 단순화한 것이다. 이렇게 말하는 것도 양자의 논리는 서를 '미술'로부터 제외할 것인가, 그것에 포함시킬 것인가의 차이조차 있으며 '미술'이라는 존재를 전제로 한 논리라는 점에서는 전혀 변함이 없다고 말할 수 있기 때문이다. 결국 국수주의, 서구화주의라는 차이를 넘어서서 '미술'이 논쟁의 씨름판으로서 설정되어 있고, 어느 쪽이 유리하든『진설』의 이른바 '미술과 비미술을 구별하는 목표'를 확립하고, '미술과 비미술'의 경계선을 강화하게 된다는 구조를 이 논쟁은 가지고 있다.

이 논쟁이 국수주의/서구화주의라는 단순한 시각이 아니라는 점을 전통문화를 두둔하는 덴신의 반박에 '서화일치書畵一致'에 대한 논리가 없는 데에서도 보여주고 있다. 덴신은 서가 '미술'이 될 수 있다고 하면서도, 동양에서의 회화와 서의 미묘한 관계에 대해서는 일체 언급하려고 하지 않으며, 그뿐 아니라 서와 회화는 다른 예술이라고조차 덴신은

말하고 있다. 그렇지만 페놀로사의 문인화 비판을 생각하면 이 시기 이미 페놀로사와 가깝게 있던 덴신이 서화일치를 적극적으로 평가할 수 없었다는 것은 당연하다고도 생각할 수 있으나, 페놀로사-덴신에 대립할 만한 고야마 쇼타로도 서화일치라는 회화관을 비판하고, '이것은 반드시 문인화의 제자題字로써 그림의 위치를 돕는 데에서 이야기할 만하고 실제 웃게 되었다'라고 말하고 있는 데에는 서양파의 고야마에게 당연한 것이라고 생각되면서도 약간 복잡한 기분이 든다.

그러면 이 논쟁의 무대가 된 것은 『동양학술잡지』이고 고야마의 주장은 1882년 5월, 6월, 7월로 3호에 걸쳐 계속 실렸으며, 덴신의 반론은 8월, 9월, 12월호에 역시 3회에 걸쳐 실리게 되었는데 덴신의 반론이 한창 계속 실리고 있던 10월에 내국회화공진회가 열리고 있는 것은 주목할 만하다. 회화공진회에서 내국권업박람회의 '서화'로부터 '회화'가 제거되었다는 것은 이미 언급했지만, 이것은 '서는 미술이 되지 않는다' 논쟁의 중요한 주제의 하나로 제도적인 해답을 던지게 되었다고 생각할 수 있기 때문이다. 즉 고야마에게 있어서, 회화를 순수하게 만들려고 하는 지향은 국수파를 지지하는 관설전官設展에서 제도적으로 실현되어 버린 느낌이 있는 것으로, 고야마가 주장하는 중요한 한 측면은 여기에서 구체적인 해답을 얻은 것처럼 말이다. 그 때문인지 어떤지는 모르겠으나, 고야마의 반론은 궁극적으로 보이지 않았고 논쟁은 어정쩡하게 끝나고 말았는데 논쟁의 저변에서 읽어낼 수 있는 회화를 순수하게 만들려고 하는 지향, 그로부터 서를 '미술'에서 제외하자는 고야마의 주장은 내국회화공진회 이후 제도적으로 착착 실제 이루어지게 되었다. 제3회 내국권업박람회에서 '서화'라는 구분이 해체되고 회화

와 서가 분리된 것은 이미 지적한 대로이고 1887년에 설치된 도쿄미술학교에 서書 학과는 설치되지 않았고, 관설전의 전체성과로서도 말할 만한 1907년 개최된 문부성미술전람회는 회화와 조각만을 내용으로 하여 시작하게 되었다.

다만, 이것으로 '미술'이 일방적으로 서를 버렸다고 하는 의미는 반드시 아니다. 당시의 서가書家는 육예六藝 중 하나인 서를 회화의 상위에 자리매김하고 있었고, 안도 도세키安藤揚石(1916~1974)의 『서단백년書壇百年』의 서술에 의하면 메이지의 서도계에서 압도적인 세력을 가진 쿠사카베 메카쿠日下部鳴鶴(1838~1922)는 문부성미술전람회에 서書의 참가를 거절하였다고 한다. 이것은 '미술'이라는 신흥세력에 대해 전통기예가 저항한 예로서 흥미롭지만, 이와 같은 사례에 비추어 '서는 미술이 되지 않는다' 논쟁을 뒤돌아보면 무엇인가 근대문명의 교만함이라고도 말할 만한 것을 느낄 수 있다.

미술교육과 국수주의

그런데 논쟁으로서는 어정쩡하게 끝난 느낌이 드는 '서는 미술이 되지 않는다' 논쟁의 두 주역은 1884년에 문부성이 설치한 도화조사회圖畵調査會(도화교육조사회圖畵教育調査會)에서 다시 마주치게 되었고, 이 때는 덴신이 결정적인 승리를 거두게 되었다. 메이지 초기 이후 서구화정책이 반드시 그렇게 될 수밖에 없는 필연으로서 학교교육에서는 서양화교육이 이루어지고 있었던 것인데 문부성 업무 담당 오카쿠라 가쿠조(덴신)는 그것을 전통화법에 토대한 교육으로 바꾸고자 페놀로사의 도움을 얻어 도화조사회圖畵調査會에서 논의를 하였고, 그것에 반대하는 고야마 쇼

타로 이외의 위원들의 의견을 누르고 결국 일본에서 이전부터 전해져 온 모필毛筆에 의한 도화圖畵교육을 해야 한다는 결론의 보고서를 제출하게 되었다. 이 보고서의 원본 소재는 불분명하지만, 가네코가 「도화교육조사회보고에 관한 자료적 고찰」(『茨城大學五浦美術文化研究所報』 제11호)에서 원본에 가장 가깝다고 생각되는 자료 「방화(모필화)를 학교에서 채용하는 데 조사회의 건의」를 소개하고 있으며 그것에 의하면 그 보고서는 보통학교에서 채용할 만한 화법은 '미술화법'으로 하고, ① 사회정신의 진보를 도와 고상하고 아름다운 풍을 만들어내는 데에 도움을 주며 ② 공예(=제작기술)에 도움을 줄 수 있으며 ③ 이 화법을 마스터하면 다른 화법(용기用器화법, 음영陰影화법, 수리數理화법)도 쉽게 익혀 배울 수가 있다는 세 가지 이유를 들고 그 수단으로서 ① 연필, ② 크레용과 스톤프(찰필擦筆),[35] ③ 붓의 3가지를 비교 검토하고 아래와 같은 결론을 짓고 있다.

> 그것으로 인해 이를 보면 붓은 가장 미술화법에 적절한 것으로 또한 우리 보통교육에서는 서예 그 외에서 필법을 가르치는 것으로 일본의 미술화법은 붓을 사용하는 것이 가장 편리하다고 생각한다. 연필을 사용하는 것은 도저히 그 취지를 달성하기 어려운 것이다.[22]

이렇게 '미술'은 붓이라는 당시 일본인에게 매우 익숙한 전통적인 도구에 의하여 달성된다는 것이 교육현장에서 정해지게 되었다. 이것은 말할 필요도 없이 '미술'이라는 서구에서 전해 들어온 제도의 관습

35 압지(壓紙)나 얇은 가죽을 감아서 붓처럼 만든 것.

화를 촉진하였다. 이 노선은 얼마 안 있어 도화조사取調 담당으로 이어지고 그 연상선상에 국수주의의 깃발을 내건 도쿄미술학교가 문을 열게 되었다. "순수하게 제정된 제도라는 것은 거의 없고 이러한 것이 있다고 해도 그것은 관습적인 것이 됨으로써 비로소 고유한 의미에서 제도가 되는 것이다"라는 미키 기요시三木淸(1897~1945)의 지적대로 이렇게 '미술'은 관습화되었고, 머지않아 자연스러운 존재로 의식되기에도 이르렀다. '미술'의 제도화는 이렇게 제도성制度性이 덮어 감추어지는 것을 요건으로 하여 이루어져 갔다.

5. 미술이라는 신전神殿
 ―'미술'을 둘러싼 여러 제도와 국가의 토대와 중심

페놀로사의 제안

『진설』은 1881년 4월에 시작하는 연속강연과 마찬가지 위기감에서 시작한 것이었다. 전통화법을 불러일으키지 않으면 안 된다. 즉 이것이 『진설』이 호소하는 점이었다. 그래서 『진설』은 회화구성법(비평의 표지)이나 '미술'의 원리론에 대한 기술에 이어서 '일본화'의 유화에 대한 우월성, 서양에서의 회화 현황과 거기에서 일본회화가 수행할 만한 역할의 규모, 전통화법을 장려함으로써 얻는 실익 등을 이야기하고, 마지막으로 '일본회화'의 발전을 위한 세 가지 대책을 제시하고 있다. 즉 ① 일반인을 계몽하고 '미술'에 대한 애호심과 감상의 눈을 키울 것, ② 화가를 보조하고 화술畵術을 장려할 것, ③ 미술학교를 설립할 것의 세 가

지인데, 이러한 제도와 관련한 페놀로사의 제안은 실제로 '미술'을 둘러싼 제도의 정비를 재촉·요구하였다고 생각할 수 있다. 그래서 이 페놀로사의 제안에 따라 미술을 둘러싼 제도가 정비되어 가는 과정을 다시 관망하기로 한다.

미술협회의 설립

우선 ① 일반인의 계몽과 '미술'에 대한 애호심의 육성과 관련해서, 『진설』은 사립 내지는 관립의 '미술협회'의 설립을 제안하고 있다. 충분한 자문을 준비한 미술협회가 '안전한 가옥'을 마련하고, 연 1~2회 전국적인 규모의 '새로운 그림 전람회'를 개최할 것, 그리고 그 전람회에서는 '검열'(=감별)을 하고 포상·매입제도를 마련하여 '영구적인 화관畫館'[36]을 설립하는 준비를 할 만하다고 하는 것이다.

이 미술협회 설립 제안은 『진설』 2년 후에 마치다 히라기치町田平吉라는 도검상刀劍商에 의하여 감화회라는 형태로 실제로 이루어지게 되었고, 게다가 이 회는 창립 후 얼마 안 되어 페놀로사가 주재하게 되었다. 처음에는 유료의 고화古畫 감정을 목적으로 하였던 것 같은 이 모임은 얼마 안 있어 회화전람회를 개최하는 등 페놀로사의 이상을 실제로 이루어 갔다.

이번 전람회에 출품하려고 보내는 회화로 그 진열을 허용할 수 없는 것이 적지 않다. 이러한 것은 아직 선례가 없기 때문에 사람의 감정을 불러일으킬

36 미술관.

일본미술협회

것이 분명하지만 이것은 장래에 미술장려를 위해 필요한 것으로써 어쩔 수 없는 것으로 알아야 한다.23)

이것은 제2회 감화회대회에서 행한 페놀로사의 연설의 일부인데, 감화회에서는『진설』의 제안대로 심사·포상제도를 가진 새로운 그림 전람회를 열고, 개최할 때에 그 가치와 진위를 판단한 것이다.

고전의 창출

『진설』의 출판과 거의 같은 해에 개최된 내국회화공진회도 포상제도를 갖춘 전람회였다. 페놀로사는 이 전람회에서 와그너 등과 함께 심사고

문을 지냈는데, 그 공진회의 심사보고에서 각 구區의 대체적인 평가를 보면 매우 엄격한 비평이 적혀 있으며, 교육(=비평)으로서의 전람회라는 발상을 엿볼 수 있다. 최고의 금상은 해당 작품이 없었고, 은상은 하시모토 가호우橋本雅邦(1835~1908. 가노우파狩野派), 가노 탄비狩野探美(가노우파), 다자키 소운田崎草雲(1815~1898. 남북합법南北合法), 모리칸사이森寬齋(1814~1894. 마루야마파圓山派)에게 주어졌다.

또 그 교육=비평적 배려는 참고로서 650점이 넘는 고전의 전람회였다는 점에서도 엿볼 수 있다. 이것은 『진설』이 계몽 방법의 하나로서 '제가諸家의 비장秘藏을 요청한 전람회'의 개최를 관고미술회觀古美術會의 이름을 들어 권고하고 있는 것에 대처한 것이라고 말할 수 있을 것이다.

회화공진회에 출품된 고전에는 〈가스가이권현기회春日權現記繪〉, 〈반다이나곤에고토바회권伴大納言繪卷〉, 〈겐지모노가타리회권源氏物語繪卷〉, 〈신기산엔기회권信貴山綠記繪卷〉, 〈조수인물희화鳥獸人物戲畵〉, 〈전 미나모토노요리토모傳源賴朝像〉[37](신호사神護寺), 〈잇펜히지리에一遍聖繪〉, 〈기타노텐진엔기회권北野天神綠記繪卷〉(북야천만궁北野天滿宮) 등 일본미술의 고전이 많이 포함되어 있었다기보다, 이러한 그림들이 이 기회에 '미술'의 규범으로서 전시됨으로써 '일본미술'의 고전으로서 제도화되어 갔다.

'일본미술'의 고전을 창설하는 시도는 규범이 되는 '미술'품의 전람을 목적으로 개설된 관고미술회에서 이미 있었다고 생각할 수 없는 것

37 헤이안시대 말기부터 가마쿠라 초기의 무장·정치가.
38 후지와라 씨의 우지코인 가스가신의 영험을 그린 가마쿠라시대의 에마키 그림.
39 헤이안시대말기에서 가마쿠라시대의 무장.

다카시나 다카카네(高階隆兼) 가스가곤겐겐기에(春日權現驗記繪)[38]에서(1309). 궁내청 산노마루쇼쿠라관(三丸尙藏館) 소장

도바 소우조(鳥羽僧正)(1053~1140) 조수인물희화(鳥獸人物戲畵)에서. 헤이안(平安) 후기~가마쿠라(鎌倉)시대(12세기) 경. 교토 다카야마사(高山寺) 소장

전 미나모토노 요리토모(源賴朝)[39] 초상 가마쿠라시대(13세기). 교토 진고사(神護寺) 소장

호우간 엔이(法眼圓伊)[40] 일편성회(一遍聖繪)에서(1299). 교토 간기코사(歡喜光寺)소장

신기산(信貴山) 연기회권(緣起繪卷)에서. 헤이안(平安)시대(12세기). 나라(奈良) 조고손시사(朝護孫子寺) 소장

도 아니지만, 페놀로사는 "앞서 개설된 미술회에 대해서는 비난할 만한 부족한 점이 있다는 점을 피할 수 없다"라 하여 회장會場이 좋지 않은 점, 장식 상자 즉 쇼 케이스를 빠짐없이 준비하고 있지 않으며 "귀중한 그림, 병풍 등을 관객이 만질 우려가 있다"는 점, 그 다음 출품물에는 진짜와 가짜가 섞여 있는 점을 지적하고 있으며 관고미술회가 고전창출의 시도로서 또 전람회로서 불충분하였다고 보고 있다. 그것에 대해 『진설』은 "반드시 그 출품을 선발하는 기준이 없어서는 안 된다"라 하여 주최자의 가치판단을 요건으로서 들었고, 이것은 '미술'의 확립이라는 관점에서 보아 당연한 주장이었다.

쇼 케이스의 의미

그런데 관고미술회에 대한 비평 가운데 빠짐없는 쇼 케이스의 준비에 대한 제안은 물론 출품물을 보호하기 위해 필요한 것인데 거기에는 만지는 촉각을 기피忌避하는 감정이 얽혀 있는 것으로 생각된다. 만진다는 것은 사카베坂部惠가 『'언급한다'는 것의 철학』에서 말하듯이 "자自-타他, 내-외, 능동-수동이라는 구별을 초월한 상호침투적인 장소에 들어가는" 것이고, 그것은 보는 것에서의 주관-객관이라는 구도와 대립한다. 이렇다기보다도 "주-객의 분리가 거기서부터 생겨나게 되는 지반地盤 그 자체의 형태를 이루는 근본적 경험"으로서 만진다는 것은 보는 것을 상대화하여 근본부터 흔드는 것이다. 만진다는 것을 회피하는 것은 그 때문에 시각 우선의 근대문명의 존재방식과 깊이 관련짓는 감정이라고

40 생몰연대 불명. 가마쿠라시대 후기 화가.

생각할 수 있다. 『진설』이 '미술(예술-인용자 주)의 진리'를 계속 언급하며, 결국은 회화론으로서 결론짓고 있는 것도 '공예'에 '회화'의 응용이라는 현실적인 이익으로부터의 관심뿐만 아니라, 시각의 시대라는 사정과도 뿌리 깊은 것이었다. 제1회 내국회화공진회의 시나카와 야지로品川弥二郎의 축사에서와 같이 회화가 '미술의 기본'이라는 발상을 아마 『진설』의 청중도 강사도 함께 하고 있었고, 이와 같은 인식을 중요한 계기로 하여 얼마 안 지나서 '미술' 가운데 '미술'로서 시각예술이, 그리고 시각예술의 대표로시 회화기 이어서 유달리 떠어남을 나타내게 되었다. 아마 이것이 너무 깊이 읽은 것이라고 해도-결국 쇼 케이스의 정비는 불특정 다수의 사람들 앞에서 보물을 드러낸다고 하는 실제적인 필요에서 이야기된 것에 지나지 않는다고 해도 이러한 필요를 불러일으킨 것은 '방관放觀'(=공개)의 사상, 즉 시각에 의한 문명개화에 그 목적이 있었다.

시설의 필요성

'영구적인 화관畵館'이라는 것은 결국 회화미술관을 가리키는 것이며, 『진설』의 서술은 이 점에서 '나선전화각' 구상과 일찍부터 서로 통하는 것으로 보인다. 그러나 유이치의 구상이 매체로서 온갖 사물들을 멀리서 바라보게 한다는 회화의 실용적 기능에 무게를 두고 있으나, 페놀로사의 구상은 어디까지나 회화의 미술적 가치에 중점을 두고 있는 점에서 양자는 다르다고 말하지 않을 수 없다. 그렇지만 '나선전화각'은 유이치 자신이 그린 유화로 채워질 예정이었기 때문에 미술적 가치는 당연히 먼저 내세우는 조건이 되어 있었다고도 생각할 수 있고 그 무엇보다 '영구적인 화관'이라는 단어는 페놀로사에게 건축(=제도)에

대한 굳센 의지를 느끼게 하는 울림이 있고, 이 점에서 유이치의 지향과 서로 겹쳐 있다. 서양파 / 국수파의 대립을 초월한 시대의 지향이라고도 말할 만한 것이 여기에서 인정될 수 있다.

『진설』이 '안전한 가옥'의 필요를 말하는 것도 아마 같은 의지에서 나온 것으로서 이해할 수 있는 것인데, 이 전제를 이어받은 것처럼 1888년에 일본미술협회(용지회를 이어받은 것)는 우에노上野에 열품관列品館(='안전한 가옥')을 완성시키고 있다. 다만 이 회관의 건설에 관해서 용지회 간부 히라야마 나리노부平山成信(1854~1929)는 "가장 필요한 것은 적당한 가옥을 가지는 것 그것이며 만약 적당한 가옥 없이 동쪽으로 서쪽으로 거처를 옮겨 다닌다면 도움이 되지 않는 경비가 필요할 뿐만 아니라, 마음 편히 귀중한 서적의 물품이 보존되도록 갈무리할 수 없는 것은 말할 필요가 없다"(「용지회의 전도」, 『용지회보고』 18호)라고 기술하고 있으며, 이것을 읽으면 '미술'을 위한 시설의 건설은 이 시기에 이르러 제도구축의 의지가 밝혀진 이상 실제적인 필요가 작용해 왔던 것으로도 보인다. 이것은 1887년경에는 '미술'이라는 사람의 눈에는 느껴지지 않는 제도의 건설이 상당히 목적하는 방향으로 진행되었다고 하는 것을 보여준다. 1890년의 내국권업박람회도 벌써 가깝게 닥쳐오고 있었다.

강연이라는 매체

이 외에 『진설』은 계몽 수단으로서 「강담회」(=강연회)의 개최를 권장하고 있다. 강연이라는 것은 에도 사람들이 모르는 매개수단이고, 이 새로운 매개수단을 '미술'을 위해 유효하게 처음 활용한 것이 이 『진설』이었다. 그리고 강연은 이 『진설』이 그러하였듯이 활자로 시작하여

유포되는 것으로 언론의 한 구석을 확실하게 담당하게 된다. 실제로 '미술'에 관한 페놀로사의 언론활동은 강연과 그 기록을 중심으로 이루어졌고, 『진설』 그 다음 해에 창간되는 『대일본미술신보』의 많은 주요 기사는 강연을 기록한 것이고, 또 서양파의 '미술협회'인 명치미술회가 발행한 보고서도 역시 강연의 기록을 중요한 기둥으로 삼고 있었다.

새로운 궁전과 미술

② 화가를 지원하고 장려하는 일, 이것에 대해서 페놀로사는 "화가인 사람은 다른 지원이 없으면 스스로 걸어갈 수 없다"라고 말한다. 구체적으로는 실내장식 그 외 건축에 '고유의 그림'을 이용한다는 회화장려책을 기술하고 있는 것인데, 여기에서 또한 주목할 만한 점은 후일 '궁궐전각'을 건설하는 것과 같은 경우는 그 장식에 '일본화가'의 이용을 "절실히 희망"한다고 적고 있다. 도쿄로 수도를 옮긴 이래 황거로 정해져 있던 구 에도성 니시노마루西ノ丸가 1873년에 불에 탄 이후, 새로운 궁전의 건설 공사가 서남전쟁과 순조롭지 않은 양식 선정(일본식인가 서양식인가)의 진행 등 여러 사정 때문에 쉽게 시작되지 않았고, 그 당시도 여전히 천황은 아카사카赤坂에 정해진 임시 황거에서 생활하고 있었다. 즉 새로운 궁전의 건설은 정치적인 숙제였다.

그런데 이 새로운 궁전의 건설에 관해서는 『명치미술기초자료집』의 세키치요關千代(1929~)의 해설에 흥미로운 추측이 적혀 있다. 즉 내국회화공진회가 이 메이지의 새로운 궁전의 신축과 관련한 기획이었던 것은 아닌가 하는 점이다. 새로운 궁전의 실내장식에 관여할 화가들을 가려 뽑는 것에 관해 박물관으로 문의가 왔을 때, 박물관이 회답한 화가의

이름이 내국회화공진회에서 성적 우수한 화가의 이름과 대체로 일치한다는 점이 추측의 중요한 실마리가 되고 있는데 이것은 매우 뛰어난 견해라고 말할 만하다. 때마침 근대국가건설의 목소리가 계속 높아지고 있는 시기이기도 하였고 이와 같은 숨겨진 시도가 내국회화공진회에 있었다고 하더라도 전혀 이상하지 않다. 그야말로 내국회화공진회의 개최에는 다름 아니라, 이『진설』의 영향도 있었다. 이 공진회가 궁전의 건설과 연결되어 발상되었을 가능성은 높다고 말해야 할 것이다.

새로운 궁전은 1884년에 궁내경 이토 히로부미하에서 점차로 건설이 본격화되었고 건설은 갑작스러운 일의 진행으로 발전을 보게 되었는데, 새로운 궁전 건설이 시작된 1884년은 제도취조국取調局이 설치되어 헌법체제의 설계(=구축)가 본격화되기 시작한 해이기도 하였고, 그 이후 궁전의 건설은 헌법체제의 구축과 병행적으로 일이 진행·발전되어 가게 된다. 이것은 결코 우연이 아니었을 것이다. 1888년의 추밀원樞密院의 제국헌법초안심의에서 의장 이토 히로부미는 유럽의 헌정은 "역사상 변천되어 오는 과정에 성립하는 것"인데 일본에서는 "일이 전혀 새로운 상황에 속한다"는 것이고, 헌법을 제정하는 데에는 "우선 일본의 토대나 중심을 추구하고 그것이 무엇인가 하는 것을 정하지 않으면 안 된다. 토대나 중심이 없이 정치를 인민의 망령스런 의견에 맡길 때 정치는 그 근본적인 규칙을 잃고 국가도 따라서 망한다"라 하여, 유럽에서는 종교가 헌정의 토대나 중심이 되어 있는 것에 대해, "일본에서는 토대나 중심으로 삼을 만한 것은 오로지 황실뿐"이라고 기술하고 있다.(『이토 히로부미전』 중권)

구노 오사무久野收(1910~1999)는『현대일본의 사상』에서 메이지가 만

들어낸 국가를 부르크하르트Carl Jacob Christoph Burchhardt(1818~1897)의 『이탈리아 르네상스 문화』에 비유하여 '예술작품'이라고 부르고, 그것이 만들어진 것이었음에 불구하고 '자연적 소산'으로 보인다는 점을 지적하고 있는데 국수주의 운동의 상징이라고도 말할 만한 새로운 궁전의 준공은 1888년, '궁성'으로 일컬어지게 된 그 새로운 궁전에 천황과 황후가 옮겨 거주한 것은 그 다음 해 1889년, 즉 헌법발포가 이루어진 해였다. '자연적 소산'으로 다르게 생각할 정도로 교묘한 '예술작품'으로서의 국가, 그 기초가 징해지고 기둥 나무기 드높게 올려졌다.

덧붙여 『베르츠Erwin von Balz(1849~1913)의 일기』 1876년 11월 15일조에는 폰다 네지나 라구자가 '서양식의 황거를 짓기 위해 초빙된 사람들이다'라는 기술이 있다. '미술'과 천황제 국가의 깊은 인연은 공부미술학교에서도 찾아볼 수 있다.

미술학교

③ 미술학교를 설립한다는 '일본화술日本畵術' 진흥법인데 『진설』은 이 방법에 대해 회의적이다. 『진설』은 아카데미즘의 폐해를 논하여, 만약에 '국립미술학교'를 설치하였다고 해도 도대체 누가 가르칠 수 있는가, 그 자격을 갖춘 화가가 일본에는 없지 않은가라는 것이다. 페놀로사는 뒤에 감화회의 강연에서도 관립학교의 가능성을 『진설』에서와 같은 이유로 부정하고 있기 때문에, 적어도 페놀로사가 미술학교의 설립을 전통화법을 일으키는 좋은 정책이라고 생각하고 있지 않았다는 점은 분명하다. 다만 미술학교의 폐해라는 것은 페놀로사의 독창적인 견해가 아니라, 같은 시대 유럽에서 문제가 되고 있었다. 실제로 『진설』

메이지 30년대(1897~1906)의 도쿄미술학교(도쿄예술대학 대학미술관 소장)

메이지 30년대 당시의 도쿄미술학교 서양화과 교실(도쿄예술대학 대학미술관 소장)

그 다음 해에 출판된『유씨미학維氏美學』(원서 1878년 출간)에서도 미술학교나 아카데미즘을 비판하고 있다.

그러면 페놀로사는 회화기술을 이어받아 계승하는 것에 대해 어떻게 생각하고 있었는가 하면, 학교라는 근대적인 제도가 아니라 사숙私塾이라는 이전부터 내려오던 교육시스템 쪽이 회화를 배워 익히는 데 어울린다고 생각하고 있었다. 그러나 페놀로사의 이 견해는 어느 정도 깊이 생각한 것이었는가는 의문이다. 연속강연의 초고에서는 "일본화학교畵學校를 창설하시오"라고 기술하고 있으며, 가장 중요하게 국민의 창출에 비교될 수 있는 '일본화'의 창출을 목표로 하는 페놀로사에게 근대국민국가 확립을 위한 강력한 이데올로기 장치였던 학교제도를 필요로 하는 것은 시간문제였다고 생각되기 때문이다. 그러함에도 조형적 여러 일들이 전시회나 박람회나 언론에 의하여 '미술'을 향해 제도적으로 하나로 합쳐져 가는 상황에서는 예를 들어 숙塾에서 회화 교육이 이루어졌지만 회화 체험 전체가 말하자면 학교가 되어 가고 있었던 것 같았다.

오카쿠라 덴신의 미술국美術局 구상

페놀로사가 관립의 미술학교 설립에 적극적인 자세를 보인 것은 도화조사회圖畵調査會에 참가하면서부터이고, 그렇게 된 것에 대해서는 오카쿠라 덴신이 크게 관여하고 있었다. 그 당시 문부성 관료였던 오카쿠라 덴신은 1884년부터 '미술국'이라는 행정기구를 문부성에 설치하는 운동을 동료 이마이즈미 유사쿠今泉雄作(1850~1931)와 함께 상사인 구키 류이치九鬼隆一(1852~1931), 하마오 아라타浜尾新(1849~1925)와도 뜻

을 함께 하면서 전개하고 있었는데 거기에는 미술학교설립 계획도 포함되어 있었다. 이것에 대해서 『도쿄예술대학백년사』(도쿄미술학교 편 제1권)에서는 대체로 도화조사회는 이 미술국설립운동의 첫 번째 착수였고 페놀로사는 그것에 참여함으로써 미술학교 설립을 이해하는 쪽으로 입장을 바꾸게 된 것은 아닌가라고 서술하고 있다. 설득력이 있는 견해라고 말할 만할 것이다.

그것은 차치하고, 앞 절에서 보았듯이 미술학교 설립 준비는 도화조사회 이후 다소의 우여곡절을 거쳤다고는 해도, 덴신-페놀로사 노선에 따라 추진되어 갔고 얼마 안 지나서 국수주의적 교과과정에 의한 관립미술학교가 대일본제국헌법이 발포된 해에 문을 열게 되었다.

이 학교는 교육현장에서 '미술'과 전통을 연결함으로써, '미술'의 제도성에 관습의 자연성을 부여한다는 국수주의의 역사적 역할을 크게 수행하게 되었는데, '미술'의 제도화에 관하여 문을 연 지 얼마 되지 않을 쯤 도쿄미술학교에서 이 외에 주목되는 것은 첫째 그 학교 이름이었고 둘째로 개교한 다음 해부터 이루어진 덴신에 의한 일본미술사 강의였다.

학교 이름에 주목하는 것은 '도쿄미술학교'가 회화와 조각과 도안(1890년부터는 '미술공예')과 건축(건축과가 독립하는 것은 1923년)을 가르치는 학교였고, 게다가 '미술'은 여러 예술을 의미하는 단어로 당시는 사용되고 있었기 때문이다. 결국 일반적인 용법과는 다른 이름을 지어 붙인 것이었다.

그렇지만, 이와 같은 용법은 공부미술학교라는 학교 이름에서도 볼 수 있는 것인데 그러니까 — 겨우 10년 정도 사이에 시각예술을 내용으

로 한 관립의 '미술'학교가 두 개나 설립되었기 때문에 ─ '미술' 개념의 사회적 형성에 그 영향은 매우 컸다. 공부미술학교는 서양풍 미술학교, 여기는 일본 특유의 국풍國風미술 학교이지만, 서양풍으로부터 국풍으로의 180도 전환은 '미술'을 축으로 이루어졌고, 게다가 그 축은 제도의 기원을 덮어 숨기는 픽션(허구) ─ 서양에 출처가 있는 개념이라는 점을 덮어 숨기는 행위로 뒷받침되고 있었다.

미술사라는 허구

미술의 기원을 덮어 숨기는 허구라고 하면 '일본미술사'는 그 최고가 될 만할 것이다. 일본미술사는 대개 '미술' 개념의 기원을 언급하는 것이 아니라, '미술'을 초超역사적인 존재로 자리매김을 함으로써, 조형의 기원이 그대로 미술의 기원인 것처럼 평소 이야기되고 있기 때문이다. 그리고 이와 같은 일본 미술사의 최초의 시도는 도쿄미술학교에서 오카쿠라 덴신에 의하여 이루어졌다.

그렇기는 해도 일본미술사의 서술이 여기에 이르러 갑자기 실제 이루어진 것이 아니다. 거기에는 그 이전의 역사가 있다. 예를 들면 고기구물보존의 「대학헌언大學獻言」에서 볼 수 있는 집고관集古館의 계획이나 유시마성당湯島聖堂에서의 서화전, 회화공진회에서 고전을 제정하려는 시도, 1872년의 보물조사로부터 1888년에 설치된 임시전국보물취조국에 의한 조사결과가 중첩적으로 쌓여 그로부터 페놀로사의 감화회에서도 일본미술을 역사로서 이해하려는 지향이 작용하고 있었다. 감화회는 오래된 그림들에 대해 시대순과 유파에 따른 진열 · 전시가 특히 선구적으로 시도되고 있다. 루이 곤스Louis Gonse[41]나 윌리엄 앤더슨William Anderson[42] 등

서양인에 의한 서술도 이미 이루어지고 있었다.

덴신의 일본미술사강의는 이러한 움직임을 이어받아 이루어진 것인데 평범사平凡社판『오카쿠라덴신전집』에 실려 있는「일본미술사」를 보면 덴신은 여기에서 번역어 '미술'이 걸어온 과정에 대해서는 전혀 언급하지 않고, 원시부터 메이지시대에 이르는, 여러 재료를 이용하여 구체적인 형상을 만든 조형의 역사를 '미술'로서 자유자재로 거침없이 보여주었다. 이렇게 '미술'이라는 구분을 역사의 틀로 삼음으로써

오카쿠라 가쿠조(岡倉覺三)(덴신(天心))

기정사실화하였고 '역사'라는 제도의 그늘에 그 제도성이 숨겨져 있게 된다. 결국 그 자체의 역사성이 잃게 되기에 이르렀다.

일본미술사의 강의가 이루어진 그 다음 1891년에 당시 덴신이 미술부장이었던 박물관(제국박물관)은 미술사 편찬에 손을 대기 시작하였고, 그 성과로서 1900년의 파리만국박람회 참가 시에 *Historie de L'art Japon*[43]가 출간되었다. 결국 미술에 의한 일본의 소개인데 이 사례가 보여주듯이 일본미술사의 서술이라는 것은 국수파가 근거하는 '일본미술'의 아이덴티티를 보여주었을 뿐 아니라 '미술'에서 일본이라는 국가의 아이덴티티를 정하는 것이기도 하였다.

41 1841~1926. 프랑스 예술비평가이면서,『갸제트 데 보자르(Gazette des Beaux-Arts)』 미술잡지의 경영자이고 일본 예술품 수집가.
42 1842~1900. 영국의 해부학자이면서 예술작가.
43 일본미술사.

그늘 속 미술국美術局

미술학교의 창설은 이미 보았듯이 미술국설립운동의 하나로서 계획되었는데 덴신의 「문부성에 미술국을 설치하는 의견」(평범사 판 『오카쿠라 덴신 전집』 제3권)에 의하면 이 운동은 '미술'의 존재방식을 문부성 소속의 미술국에서 '정리총괄'하는 것을 목적으로 하고, 구체적으로는 ① 미술가와 디자이너의 양성('미술'과 '응용미술'의 학교를 설립하는 것 등), ② 미술공진회의 개최, ③ 수출미술품의 관리(미술무역상의 지도·감독 등), ④ 고古미술의 보존이라는 사업이 시도되고 있었다. 이것은 그야말로 '미술'에 대한 국가통제이며, 말하자면 '미술' 제도화의 최고 경지라고도 말할 만한 발상이지만, 이 구상은 결국에는 실제 이루어지지 않은 채 끝났고 여기에서 이야기되는 사업은 총괄기관 없이 갈라져서 따로 이루어지게 되었다. 그렇지만 미술학교는 물론이고 임시보물취조국의 보물조사, 제3회 내국권업박람회의 미술부문의 심사, 제국박물관이 된 이후의 박물관사업이라는 미술행정의 중요부문은 메이지 20년대(1887~1896) 초기에 오카쿠라 덴신, 구키 류이치九鬼隆一 등 미술국설립운동의 추진자가 좌지우지하게된다. 말하자면 그늘 속 미술국이 헌법체제 성립과 함께 확립된 것처럼, 그것으로써 '미술'은 국가체제와 깊이 얽혀 가게 되는데, 이 그늘 속 미술국의 중심부분이 되었던 것은 소속관청이나 역할이라는 측면에서 보아 구키가 초대총장이 된 제국박물관이 아니었는가 생각된다.

제국박물관의 설치

오카쿠라 덴신은 도화조사회에 관하여 1884년 페놀로사 앞으로 전달된 편지에서 "우리들은 박물국에 싸움을 도전하는 것입니다"(『페놀로

사자료』1)라고 적고 있다. 이 당시 박물국이라고 하면 농상무성박물관을 말하는데 덴신은 미술국 구상에서도 볼 수 있듯이 박물관을 문부성 소관으로서 '미술' 중심의 박물관으로 해야 한다고 생각하고 있었다. 농상무성의 박물관은 예를 들어 '고기구물의 보존, 미술의 권장'을 본 업무로 하여 사무 취급의 절차를 규정해 놓은 사무장정에 문장으로 명백히 해 놓고 있다고 하더라도 농상무성이라는 관청의 성격으로 보아 당연한 것으로 식산흥업노선을 벗어날 수가 없고, 분류를 보아도 '천산부天産部'부터 시작하여 '농업산림부', '원예부', '공예부'(=공업부)가 오고 다섯 번째로 '예술부'가 자리매김이 되어 있었다. 게다가 박물관 용어의 '예술'은 이미 보았듯이 현재와 마찬가지로 모든 예술의 의미로 사용되고 있었고, 거기에는 시각예술 이외의 작품이나 자료사료도 포함되어 있었다. 덴신은 그것에 대해 순수한 미술박물관—그것도 시각예술에 초점을 둔 의미에서의 '미술' 박물관이 필요하다는 점을 주장하였다. 이것은 말하자면 종합박물관을 나눌 목적인데 이 발상은 페놀로사와 맥을 같이 하고 있는 것이기도 하였다. 페놀로사는 일본미술의 위기를 구하는 유일한 기구는 제국미술박물관이고 그것은 우에노에 있는 종합박물관과는 구별되어야 한다고 하는 구체적인 박물관 구상의 메모를 남기고 있다.

제국박물관의 분류

1886년에 박물관은 농상무성에서 궁내성으로 관리의 주체가 옮겨졌고, 1889년에 궁내성이 맡아 관리하는 제국박물관이 설치된다. 이 제국박물관의 존재방식은 초대총장에 취임한 구키 류이치의 구상에 토

대하였고, 거기에는 덴신이나 페놀로사의 미술박물관 구상도 반영되어 있었다.

제국박물관에는 '천산부'나 '공예부'도 '역사부'도 있었고, 순수한 미술박물관은 아니었지만, 분류의 서열을 보면 가장 앞쪽이 '역사부', 그 다음이 '미술부', 그리고 '미술공예부'에 이어서 '공예부'(=공업부), 그리고 마지막으로 '천산부'의 순으로 되어 있었고, 자연부문과 인공부문의 순서가 그 이전과 바뀌어져 있을 뿐 아니라, 당시까지의 '예술' 대신에 '미술'이 분류 이름으로서 사용되고 있는 점은 주목을 끈다. 분류의 서열에 대해서는 『도쿄국립박물관백년사』에 실려 있는 구키 류이치의 구상원안을 보면 '천산'은 박물관업무 밖으로 한다는 생각이 있었고, 이 서열이 박물관에서의 가치체계를 보여주는 것이라는 간접적 증명에 도움이 되는 것이고 또 '미술'의 내용에 대해서는 진열품 분류 '미술부'의 세목細目이나 분류구상을 보면 시각예술의 의미로 사용되고 있었다는 것을 알 수 있. 자연-인공이라는 서열이 1872년 이후 박물관 분류의 큰 틀이 되어 왔다는 점, 또 와그너의 제안을 이어받아 박물관의 분류에 있어서는—종합박물관에 어울리게—'예술'(=제諸예술)이 사용되어 왔다는 것을 생각하면 이것은 큰 전환이라고 말할 만할 것이다.

분류의 서열에 대해서 말하면 이것은 자연에 대한 인공(=인위)의 우위성에서 진행하는 근대화와 그것에 토대한 제도의 정비가 가져온 당연한 결말이라고 말할 만하고, 이러한 움직임은 아마 '미술공예'라는 부문이 설치된 배경도 되고 있다. 빈 만국박람회 참가를 계기로 번역 조어된 '미술'은 당초 '공예'(=공업)와 서로 겹치는 것을 중심으로 이해되어 왔는데, 앞 장에서 보았듯이 '미술'은 미술로서 회화 · 조각을 중

심으로 하는 존재의 방식으로 체제화되어 가는 한편,『회람실기』에서
나타났던 것과 같은 공장제 기계공업으로 나아가는 방향과 그것이 점
차적으로 실제 이루어져 가는 과정에서 '공예'는—기계공업으로서—
'미술'과는 관련이 없이 나아가게 되었고, 빈 만국박람회 이래 '미술'
의 중심에 있던 수공업적 영역이 이른바 특수한 제3영역으로서 '미술
공예'라는 이름으로 따돌림을 당하게 된 것이 아닌가 생각할 수 있다.
이 '미술공예'라는 분류는 도쿄미술학교(1890년부터)나 제4회 내국권업
박람회(1895)에서도 사용되었고(제3회에서는 '미술공업'이라고 칭했다) 또
순수미술/응용미술의 대립도 메이지 10년대(1877~1886) 후반부터 문
제가 되기 시작하였으며, 이러한 움직임 뒤에는 이와 같은 구조가 작용
하고 있었다고 생각된다. 그것은 또 '미술'에서의 분화(=분업)의 진행
이기도 하였는데 이와 같은 움직임은 종합박물관의 해체과정, 또는 말
하자면 산업화의 발전에 따른 사회분업의 근대적 재편성 과정에 따르
는 것으로서 이해할 수 있다. 다만 이와 같은 분화의 움직임은 하나로
합쳐지는 것과 모순 관계에 있었다. 이것을 잊어서는 안 된다. 분화(=
분업)는 '국가'나 '예술'이라는 상위분류를 하나로 합치는 것을 강화하
고 그 하위의 각 부문 각각이 하나로 합쳐지는 진행을 전제로 하는 것
이었다.

'미술'이라는 분류명의 의미

또 '미술'이라는 분류항목이 채택된 점에 대해 말하면 제국박물관의
기본구상은 미술국설치운동에 적극적으로 관여한 구키 류이치에 의한
것이었기 때문에, 이것은 당연한 절차이기도 하였다. 그러나 또 한 발

자국 들어가 보면, 거기에는 시각예술이야말로 '미술'(=예술) 중 '미술'(=예술)이라는 인식이 작용하고 있었다. 이것은 시각의 문명을 처음으로 연 '문명개화'의 당연한 결말이라고 말할 만한 것이고, 현재 이 인식은 구키 구상에 특수한 인식이었던 것은 아니다. 제국박물관 설치 그 다음 해에 도야마 마사카즈外山正一,[44] 하야시 다다마사林忠正,[45] 모리 오우가이森鷗外[46] 사이에 일어난 유명한 '일본회화의 미래' 논쟁에서 하야시는 '미술'의 정의를 시도하여 "프랑스 사람은 인간의 성품과 자연 이치에 토대하여 그것을 크게 나누어 두 종류로 나눈다. 즉 안계眼界미술, 이계耳界미술이 이것이다. (…중략…) 프랑스에서 세속적으로 단지 미술이라고 일컬어지는 것은 안계미술을 가리키는 것이 된다"(「회원 하야시군의 도야마 박사의 연설을 읽음이라는 제목의 연설」, 『명치미술회제6회보고』)라고 발언하고 있다. 이 발언은 1889년에 결성된 명치미술회의 월차회에서였는데, 이 명치미술회는 양화가와 서양조각가의 협회였고, 또 같은 1889년에는 시각예술의 학교인 도쿄미술학교가 문을 열고 있는 것을 보면, 하야시의 이 발언은 강한 설득력을 가졌던 것임에 분명하다. 이 시기 아직 '미술'은 일반적으로 여러 예술을 의미하는 것으로 사용되고 있었는데, 시각예술 중심의 '미술'관觀이 '미술'을 "서양에서 음악, 화학畫學, 모양을 만드는 기술, 시학詩學 등을 미술이라고 한다"고 정의한 빈 만국박람회출품구분의 틀을 벗어나 서서히 사회적으로 퍼져나가기 시작하고 있었던 것 같다.

44 1848~1900. 메이지 시대의 일본의 사회학자, 교육자.
45 1853~1906. 메이지 시대에 활약한 미술상(美術商).
46 1862~1922. 메이지 시대와 다이쇼 시대의 소설가, 평론가, 번역가.

국수주의 운동의 결말

그런데 박물관의 내무성 이관은 1885년에 내각제도 창설과 관련한 조치였고, 이 때 궁내성은 궁중(=황실)과 부중府中(=정부)을 구별한다는 의미에서 내각 밖에 두었다. 이것은 궁내성에 속하는 박물관은 여기에서 궁중에 소속하게 되었다고 하는 의미이다.

게다가『도쿄국립박물관백년사』에 의하면 박물관의 소속을 궁내성으로 바꾼 것은 대개 황실재산의 설정과도 관련이 있었던 것은 아닌가라는 점이다. 프랑스 혁명 전야로도 비유되었던 자유민권운동의 고양(드높임)을 눈앞에 둔 정부 수뇌는 국회 개설을 목표로 황실의 기초를 닦기 위해 황실재산의 설정을 추진하기 위한 논의를 거듭해 가게 되는데, 그 과정에서 1880년에 오쿠마 시게노부大隈重信[47]의 건의(「건의1건」)에 다음과 같이 주목할 만한 의견이 기술되어 있다. 즉 어령(황실이 가지고 있는 토지)을 정하고 그 수입을 '학사學士, 공인工人[48]의 예능장려의 특전' 그 외에 활용한다는 의견과 '내무성 중 박물국을 궁내성 소속으로 한다'라는 제안을 하고 있는 것이 그것이다. 이 때는 박물관의 궁내성 이관은 실제 이루어지지 않은 채 끝났지만, 예술이나 학예의 보호를 황실에게 맡긴다고 하는 의견은 후쿠자와 유기치의 『제실론』(1881)에도 서술되어 있었고, 이러한 의견이 정부 내에서도 나온 것은 제국박물관 설치를 암시하는 것으로서 주목할 만할 것이다.

이렇게 1889년에 제국박물관은 제국교토京都박물관과 제국나라奈良

[47] 1838~1922. 외무대신, 농상무성대신, 내각총리대신, 내무대신을 역임. 와세다 대학 창설자로서 초대 총장 역임.

[48] 세공인.

박물관을 그 밑에 두고 대일본제국의 수도에 높이 세우게 되는데, '박물관관제세칙細則'을 보면 그 소관사항으로서 임시전국보물취조국과 연락을 계속 취하며 보물에 대한 조사연구를 한다는 것, 지방박물관을 감독하는 일, 미술학교나 공예학교의 학생에게 진열품을 베끼도록 시키는 것 등과 함께 제실에 의한 학예의 보호장려에 관한 사항이 '장무조항掌務條項'에 나열되어 있으며, 마치 미술국 구상의 반 이상이 여기에서 실제로 이루어져 있는 것과 같은 인상을 받는다. 게다가 제국박물관의 미술부정은 도쿄미술학교의 오카쿠라 덴신이 겸임하였기 때문에, 점점 그와 같은 인상은 보다 더 강하게 된다. 즉 미술국은 이렇게 궁중에 천황의 측근에 스스로의 위치를 정한 것이고, 이것을 바꾸어 말하면 국수주의 운동이 추진해 왔던 '미술'의 제도화가 도착한 곳은 궁중이었다.

또 하나의 국가

1889년 2월 11일에 헌법발포식이 그 전해에 완성한 새 궁전에서 개최되었다. 새로운 궁전이라는 명치미술사의 기념비적 작품에 대해 메이지국가라는 이토 히로부미의 걸작이 발표되었다.

대일본제국은 만세일계(萬世一系)의 천황이 이를 통치한다.[24]

이 1조로 시작하는 대일본제국헌법의 기본이념은 앞에서도 언급했던 이토 히로부미의 추밀원 연설에 나타나 있듯이, 황실을 국정의 '토대나 중심'이라는 것과 동시에, 국민의 정신적인 '토대나 중심'으로서 자리매김을 하려고 하였다. 여기에서 황실은 일본국가와 일본인의 아

『국화(國華)』 창간을 알리는 제1호 목록(1889)

이덴티티를 보장하는 존재로 정해졌다.

그렇게 근대미술학교가 문을 열게 되었고 제국박물관이 설치되었으며 잡지 『국화國華』가 창간되었고 그 다음 해에는 제실기예원帝室技藝員 제도가 제정되었으며 오카쿠라 덴신에 의한 일본미술사의 강의가 이루어졌다. 미술을 둘러싼 제도의 정비는 이렇게 갑자기 마지막 장면을 맞이하게 되었고 그것을 둘러싼 이 사이의 이런 큰 움직임을 미술 자체의 제도적인 존재의 방식이라는 관점에서 되돌아보면 제국박물관에서 단적으로 볼 수 있듯이, 미술을 국민국가의 '토대나 중심'에 자리매김을 하였고, 미술은 이렇게 일본의 아이덴티티와 중복적으로 일치되었다. 요컨대 미술은 근대일본국가의 정신적 '토대나 중심'으로서 이른바 국가의 신전과 같은 것이 되었다.

아마 또 한 발자국 들어가 이렇게 말하는 것이 좋을 수도 있다. 이렇게 미술은 또 하나의 국가가 완전히 되어 버렸다고.

6. 판도라 상자―공허라는 이름의 희망

비평가 페놀로사

다케코시竹越與三郎[49]는 『신일본사』 중권(1892)에서 메이지 10년대 (1877~1886)의 회화·공예상 국수주의 운동을 회고하여 아래와 같이 언급하고 있다.

49 1865~1950. 메이지 시대부터 전전 쇼와 시대에 걸쳐 활동한 역사학자, 사상가.

여기서인가 종래 골동점 앞에 놓여 있었고 실의에 탄식하고 있었던 회화도 갑자기 상당한 시장 가격을 만들고 갑자기 여러 회화 모임이 설립되고 미술회가 개설되며 화학교가 창립되고 회화잡지가 발행되고 마치 오래 동안 갇혀 있던 암흑의 동굴 안에서 나와 빛을 사방으로 발산하듯이 미술사상은 짧은 기간 안에 일반에게 퍼져 나갔다.[25]

메이지 10년대(1877~1886) 후반에 일어난 회화·공예의 국수주의 운동은 박물관 활동이나 박람회 개최와 함께 '미술'이라는 번역개념을 시각예술의 의미로 일본에 정착시켰고, 결국에는 그것을 천황제 국가의 아이덴티티와 연결시켰다. 지금까지 그와 같은 움직임을 주로『진설』의 주장에 따라 제도사적으로 보아 온 것인데, 그러한 움직임 가운데『진설』자체가 매우 중요한 위치를 차지한 것은 두말할 필요도 없을 것이다.『진설』은 '미술' 원론임과 동시에 '미술'을 일본에 확립시키려는 실천의 책이기도 하였고, 또한 국수파에 힘이 되는 선동적인 책이기도 하였던 것으로『진설』에서 볼 수 있는 선동적 명쾌함과 실천성은 페놀로사의 비평가로서의 자질을 생각하게 한다. 일본미술의 기운을 불러일으킬 필요성를 주장한 것은 페놀로사보다도 오히려 와그너 쪽이 — 예를 들면 빈 만국박람회의 보고서에서 보이는 '일본예술'에 토대한 '화학교畵學校' 설립 제안에서 볼 수 있듯이 — 빨랐음에도 불구하고, 페놀로사만이 '일본화'를 다시 불러일으킨 사람처럼 보이기 쉬운 이유는 아마 이러한 비평가로서의 능력과 실천력 때문이고『진설』의 성공의 반은 여기에 있었다.(다른 반은 시대의 움직임과 저널리즘 및 관료세력의 움직임에 있었다) 페놀로사는 일본미술의 수호천사라기보다도 오히려 속세

와 서로 몸부림치는 날카롭고 굳센 기세에 가득 찬 논객이었다.

페놀로사의 일본미술에 대한 순수한 애정은 조금도 의심할 수 없지만, 그것에 끌려서 너무 아름다운 페놀로사의 모습을 그려낸다면, 그것은 비평가 페놀로사를 바라볼 때 지나치게 한쪽으로 치우친 관심과 애정은 도리어 그에게 해가 된다. 예를 들면 페놀로사의 언설에 모순이 있다는 것은 자주 지적되는 점인데 그것에 대해 페놀로사를 웅변하기 위해 논리적으로 모순이 없다고 운운해도 소용없다. 페놀로사를 웅변하려면 낮은 차원에서의 모순이 없음을 추구하려고 안달하기보다도, 상황과 상대에 따라서 논리의 역점을 바꿀 수도 있는 비평의 전술(예를 들면 『논어』에)을 생각할 만하고, 페놀로사의 변증법적인 발상을 이해할 법하다. 국가경제적인 입장에서 '미술' 진흥의 필요성을 말하고, 예를 들면 '일본미술공예는 과연 서구의 수요에 맞는가 어떤가'라는 제목의 강연을 하기도 하였으며, "세상 사람들의 눈과 잔돈에 관심을 둘 것이 아니고 교양인의 마음과 돈을 잡기 위하여 그려야"(연속강연 초고)라고 매우 세속적인 측면을 말하면서 선동하기도 하였고, 어떻든 페놀로사의 발상이나 발언에는 늘 강한 현실성이 함께 하고 있었다.

국민통합과 '미술'

미술은 독립할 만한 것이 아니다. 일본 개화의 한 큰 원소(原素)가 될 만한 것이 된다.[26]

메이지 일본에게 '미술', 페놀로사는 그것을 이와 같이 명쾌하게 규

정했다. 페놀로사가 말하는 '미술'의 자립성이라는 것은 이와 같은 비非독립성에 의하여 뒷받침되는 것이었으나 그 가운데에서도 '일본화'의 창출을 국민통합 프로그램에 꼭 들어맞는 것이라고 말하고 있는 것은, 근대국가의 본本건축이 시작하려고 하고 있던 당시로서는 '일본 개화의 한 큰 원소'로서 매우 큰 현실성을 가진 것이었다. 1885년의 감화회의 예회例會에서 페놀로사는 '회화의 주의主意 즉 화제畵題'에 대해서 이렇게 언급하고 있다.

주의(主意)의 경계는 이 미술과 화공(畵工)과 대중과의 정묘하고 긴요한 자질이 접합하고 교통하며 서로 조화하는 것이 된다. (…중략…) 대체로 일국일민(一國一民)의 대(大)미술이라고 할 만한 것이 있어야 그 자질이 반드시 완전하게 되고 어쩌면 그 나라 그 국민이 아는 것이 되고 좋아하여 떠받드는 주의를 완전하게 나타내기 때문이다.27)

또 이 전 해에 결성된 도화조사회에서의 발언과 관련되는 것으로 볼 수 있는 육필원고에는 "외국의 화법은 또 공통 표준을 달성함으로써 국민적 통일로 이끌 수 없다. 외국식 예술가는 국민을 열광시키는 것 같은 힘을 가지지 않을 것이다", "발달한 미술은 그 최고 경지의 작품이 한 국민 안에 있는 최상의 것을 진실로 표현하고 전체 구성원에 대해 어느 한 사람의 정신보다 훨씬 위대한 통일된 국민정신을 불러오기 때문에 국민감정을 촉진합니다"(『페놀로사자료』 I)라고 서술하고 있다. 결국 페놀로사는 통일성(=주합湊合)이라는 작품의 존재방식과 서로 비교하여 국민국가의 존재방식을 파악하고 있었다.

국수주의의 제창에서 볼 수 있듯이, 서구주의 정책이 도가 넘친 것에 대한 반성의 기운이 계속 쌓여 가고 있는 상황에 있기도 하였고 또 자유민권운동에 의하여 밑으로부터의 민족주의의 싹이 트기 시작한 시기이기도 하여, 보자면 근대국가의 건설을 서두르는 지배층은 말할 필요도 없이 민중 수준에서도 페놀로사의 이러한 생각이 넓게 받아들여지지 않을 이유가 없다. 게다가 이 모두가 "서양숭배의 쓸쓸함 가운데"(후지오카 사쿠타로藤岡作太郎) 나타난 것이었기 때문에 '미술'이라는 개념은 서양의 산물임에도 불구하고 조금씩 보편화되어 버린다. 그 예로서 용지회의 기관지 『공예총담工藝叢談』 제1권에 실린 「미술구역의 시말」[50]이라는 기사를 다시 인용해 둔다.

> 일본에서 미술의 명칭은 실로 1873년 오스트리아 만국박람회의 구분목록 제22구에 미술의 박람장을 공작(工作)을 위해 사용한다는 것을 말하는 한 문장에서 시작한 것으로 이보다 이전은 아직 그것이 있다는 것을 듣지 못하였다. 때문에 세상 사람들이 잘못하면 미술을 인정하고 유럽 여러 나라가 특별히 가지고 있었으나 일본에는 예전에 없었던 것으로 간주하는 사람들이 있다. 이것은 생각이 상당히 짧은 것이다. 생각건대 일본미술이 왕성한 것이 많고 그것에 비교될 수 있는 것이 없다.28)

이 발상은 얼마 안 있어 『국화國華』의 발간사에서 언급한 "이 미술은 국가의 아주 깨끗하고 순수한 것이 된다"라는 말까지 퍼지게 된다.

50 자초지종.

천황의 미술

이상을 요약하면 미술이라는 것이 일본에 확립되어 가는 과정은 근대국가 창출을 위한 국민통합 과정에 대응하고 있었는데, 여기에서 주의할 만한 것은 근대일본국가의 설계에서 황실이 국가의 정신적 토대가 되었다고 하는 점일 것이다. 메이지 정부는 근대국가의 본本건축 시작의 신호라고도 말할 만한 1881년의 정변 이후, 헌법제정·의회개설의 준비를 착착 진행하는 한편, 1872년에 시작하는 6대 순행巡幸[51]을 계속하여 인심을 하나로 모으려고 꾀하였고 교육·사상 면에서도 천황제를 중심으로 하나로 묶기 위해 천황제 국가의 기초를 쌓게 되었다. 그 전체적 결론이 「군인칙유軍人勅諭」(1882)와 「교육칙어敎育勅語」(1890) 사이에 발포한 대일본제국헌법이었는데, 그러한 움직임과 '미술'의 제도화와의 복잡한 관계를 깊이 찾을 수 있는 것은 이미 본 대로이고 이 이후 미술은 황실을 토대나 중심으로 하는 국가의 성립에 한 가지 역할도 두 가지 역할도 하게 된다. 이와 동시에 미술은 국가(=천황)의 그림자와 울림 안에서 스스로의 역사를 만들어가게 된다. 기타 잇키北一輝[52]의 말을 빌리면 정치 권력뿐만 아니라 정신적 권위이기도 하는 천황의 주권은 "사상 면에서도 학술 면에서도 도덕·종교·미술 면에서도 무한대로 나타난다"(「자살과 암살」, 『기타 잇키 저작집』 제3권)는 것이다.

그래서 그런지 제국박물관에서 볼 수 있는 것과 같은 '미술' 제도화의 결말을 생각하면 미술은 황실을 토대나 중심으로 하는 또 하나의 국가 혹은 국가의 신전으로서 성립한 것은 아니었는가조차 생각하게

51 천황이 각지를 돌아보는 일.
52 1883~1937. 일본의 사상가, 사회운동가.

되는데, 이것은 아마 페놀로사의 의도를 뛰어넘은 과정이었다. 국수주의가 도착한 곳이 국가(=천황)라는 장소였던 것에 대해 페놀로사가 주장하는 미술에 의한 통치('치술의 도구'로서의 미술)가 근거로 하고 있었던 것은 국가(=국민)라는 발상이었다고 생각할 수 있는 것은 아니지만, 그 발상의 중심은 어디까지나 미술에 의한 국민형성이라는 것에 있었다. 여기에는 결정적인 틈이 있었고 그 틈은 얼마 안 지나서 또 커지게 된다.

게다가 여기에 이르러 중대한 측면을 맞이한 것은 국가와 '미술'의 관계만이 아니었다. 이미 보았듯이 '미술'이라는 개념 자체도 또 이 시기에 이르러 새로운 국면을 맞이하게 되었다. 여러 예술의 의미로부터 시각예술이라는 의미로 — 회화나 조각을 순수미술로서 신성한 데에 사용하기 위하여 보통의 것과 성별聖別하면서 — 결정적으로 그 공통적인 성질이 규정되어 갔다. 그렇게 국수파에 의하여 궁중으로까지 이끌려 간 '미술'의 제도화는 이 시기부터 서서히 국수주의의 근거지를 떠나 보다 넓은 데에서 다만 국가라고 하는 애스트로돔Astrodome[53] 내부에서 이루어지게 된다. 국가에 친화적인 명치미술회에 의한 전람회나 강연회가 개최되었고 서양파의 적극적인 활동이 시작되기에 이른다.

순수미술과 미학

하야시 다다마사가 '일본회화의 미래' 논쟁에서 '미술'의 정의를 시도했다고 하는 점에 대해서는 이미 언급했는데, 그것은 예를 들면 "미술은

53 비행기의 천체관측용 유리창.

사물을 느끼고 마음에서 생긴 것이 되고", "미술은 감정 안에 넘쳐서 밖으로 나오게 되고"라고 하는 상황을 서양의 미학자의 설을 빌어 주장한 것으로, 하야시의 논리에 일관하고 있는 것은 현재에도 널리 쓰이고 있는 온건한 근대적 예술관觀이었다. 그로부터 수십 년 전의 '미술'관觀 — 번잡한 장식성과 공교하게 얽힘으로써 '미술'로 생각하는 것과 같은 발상으로 수공업과 겹치는 부분을 '미술'의 가장 중요한 의의로 보고 있던 '미술'관을 되돌아보면 너무 큰 차이를 느끼는데, 하야

하야시 다다마사

시는 이 발언의 앞 부분에서 제3회 내국권업박람회의 미술관의 감사監査에 대해 아래와 같이 적고 있다.

> 우리 미술관(館)은 단지 미술관으로 칭하는 것으로써 소위 순정(純正)미술관과 같은 뜻을 나타내고 있으나 실제로 그것을 보면 응용미술을 겸하게 되고 단순한 공예도 겸하게 된다. 그런데 지원자가 한번 출품을 시도하여 그 출품이 선택되는 것을 보면 대개 엄숙한 경계가 있기 때문일 것이다. 저는 그 경계는 어디에 있는가 또 그 경계는 어떠한 미학에 토대한 것인가 이것을 알 수가 없다.[29]

제3회 내국권업박람회의 사무보고에 실려 있는 "가치나 진위를 판단하는 주의(감별심득鑑別心得)"를 보아도 형상·장식 등이 정밀하고 묘한 것은 이를 채택하고, 옹졸하고 천한 것은 거부한다는 정도가 적혀 있을

뿐이고, 하야시가 말하는 대로 또 일정한 '미학'이 있었기 때문은 아닌 것 같다. 그러나 그렇다고 하여 이 가치나 진위를 판단하는 감별이 무의미하였는가 하면 그것은 아니다. 예를 들어 미학이 없는 감별이었다고 해도, 미술과 비미술을 구분하여 미술과 미술공업(미술공예)을 분류하려고 하는 움직임은 그 나름 중요한 의미를 가진 것이다. 왜냐하면 그것은 사람들에게 분류의 의미를 추구하지 않고서는 있을 수 없기 때문이고 당시 하야시는 그렇게 하고 있는 것이다. 결국 이 박람회에 관하여 미학의 필요가 주장되었던 것은 정말로 박람회 그 자체가 미학을 요청하는 것 같은 존재의 방식을 보여주고 있었다. 요컨대 내국권업박람회는 분류에서 말하자면 주어진 개념이 적용될 수 있는 사물의 범위에서 보아 '미술'의 정의를 좁혀 갔고, 하야시는 속성이나 뜻을 안에 지니는 관점에서 그것을 검토하는 것이고 그 주어진 개념이 적용될 수 있는 사물 범위의 애매함을 비판한 것이다. 이것을 바꾸어 말하면 형식적이고 주어진 개념을 적용할 수 있는 사물 범위에서 진행되어 온 '미술'의 제도화의 내적인 가치에 의문이 제기되기 시작하였다는 것이고 이것에 의하여 '미술'을 순수하게 만들려고 하는 것(=순수 미술화)이 점점 철저하게 될 것이라는 것은 말할 필요도 없다. 게다가 하야시의 발언이 그러하였듯이 내적인 가치의 획득은 서양근대의 예술관觀을 목표로 하여 진행된 결과, 하야시가 참고적으로 보여주는 순수예술/응용예술이라는 도식이 고정화되어 가게 된다. 이 10년 후에 그 제도적인 정착이 다름 아니라 하야시에 의하여 이루어지게 된다. 즉 1900년의 파리만국박람회 참가 때 사무관장을 지내게 된 하야시는 종래 '미술공예'라고 일컬어져 왔던 것을 '우등공예優等工藝'로 고치고, 이것을 '미술'과 구별

하여 '미술작품'과 '우등공예'를 출품규칙의 제2조에서 아래와 같이 규정하였다.

1. 미술작품은 순수한 감정의 미학 원칙에 토대하여 각자가 의장(意匠)과 기능을 발휘할 만한 것이면 출품물은 작자의 창의로 만들어 제출한 것에 한한다. 단 다른 사람의 제작과 관련한 미술작품을 출품할 때는 반드시 작자 및 출품인 씨명(氏名)의 명기가 요구된다.
2. 우등공예품은 미술을 응용하여 제작이 양호한 것으로 감상실용(鑑賞實用)이 좋은 것에 한한다.[30]

이와 같은 구분은 실제로 프랑스의 박람회 당국에 의한 분류법을 이어받은 것이었는데, 이 박람회가 일본의 '미술'에 끼친 영향은 컸고 이후 공예가 순수미술보다도 일단 낮게 보여지는 풍조조차 퍼지게 되었다. 예를 들면 구메久米桂一節는 1903년 제5회 내국권업박람회의 미술관에서 "미술의 성질이 아주 확실하게 정해진 회화, 조소彫塑, 제판製版 및 건축"과 같은 수준으로 '미술공예품'의 전시를 비판하고, "유럽 여러 국가의 박람회에서는 아무리 미술적으로 정밀하고 교묘한 물품이라 하더라도 그 성질이 공예에 속하는 것은 결코 그것을 미술관에 출품하는 것을 허락하지 않는다"(「박람회출품부류법部類法의 부조리」, 『미술신보』 제1권 제24호)라는 것이다. 이같이 순수미술 / 응용미술의 대립은 서양의 영향하에서 일반화되어 갔고, 결국 문부성미술전람회에서 공예는 서書와 함께 '미술'전에서 제외되기에 이르렀다.

서양의 영향이라고 하면 '순정한 미학의 원칙'이라는 것도 서구주의

적 발상이다. 쇼와昭和 20년대(1945~1954)는 미학연구가 본격적으로 시작된 시기이고 대개 '일본회화의 미래' 논쟁 — 도야마 마사카즈, 하야시 다다마사, 모리 오우가이 사이에 이루어진 이 논쟁 자체, 하르트만 미학에 근거하여 모리가 불러일으킨 일련의 미학 논쟁에 속하는 것이었다.

'미술' 과 '예술'

이 논쟁과 관련하여 논하지는 않지만, 이것에 관해서 또 한 가지만 언급해 두지 않으면 안 되는 점이 있다. 그것은 이 논쟁이 '미술' 개념의 변화 — 예술의 의미로부터 시각예술의 의미로의 한정을 보여주는 좋은 사례라는 점이다. 이것은 모리 오우가이의 용어법과 관련되는 것이다. 예를 들면『시카라미의 초지草紙』제8호(1890)에 실린「도야마 마사카즈 씨의 화론畫論을 논박한다」의 '제6, 감납感納[54] 제작의 양성兩性'[55]에서 모리는 "회화 기술은 배워서 자기 것으로 할 만한 것이고 다만 느껴서 받아들이는 것은 사람으로 하여금 산수화훼山水花卉와 같이 자연미를 자주 사랑하게 하고 또 사람으로 하여금 그림을 자주 읽고 그림을 즐기는 것과 같이 술미術美[56]를 해석하도록 한다"(『오우가이전집』제22권. 강조는 인용자)라고 적고 있는데, 이소다 고이치磯田光一는 '단스, 탄스토쇼오네'(=예술가)라는 후리가나를 쓴 '술미'라는 단어를 이해하고 다음과 같이 지적하고 있다. 즉 이 논쟁이 있기 한 해 전에 도쿄미술학교가

54 깊이 마음에 울리는 것.
55 서로 다른 성질.
56 아름다움.

문을 열었고 또 명치미술회가 창립되어 "일본·서양 두 화단의 힘이 전체 예술을 의미하는 '미술'을 분수에 넘치게 스스로를 일컫는 힘으로서 등장해 온 것" 때문에 모리 오우가이는 '미술미美術美'라는 단어의 사용을 피했다고 한다.(『녹명관의 계보』) 그리고 「소요자逍遙子와 도리아리烏有 선생과」(1892)나 「심미론」(1892~1893) 등에서 예를 인용하여 '미술'과 관련하여 '예술'이 오늘날의 의미로 사용되는 모습을 이소다는 스케치해서 보여주고 있지만, 이렇게 어휘가 바뀌어 달라져서 일반사회에서 확정적인 것이 되는 것은 아마 문부성미술전람회(이하 문전이라고 약기)가 회화와 조각만을 내용으로 하여 1907년에 개설된 후의 일이 아니었을까. 시험 삼아 『메이지의 단어사전』에 실려 있는 메이지 시기의 여러 사전에서의 정의를 보면 '미술'이 또한 회화, 조각을 가리킨다는 단어로 나타나는 것은 1911년의 『사림辭林』부터이고 한편 '예술'은 1905년의 『보통술어사휘普通術語辭彙』에서 '미술'과 같은 의미가 된 이래 현재의 의미에 가까운 정의가 이루어지게 되는 것을 알 수 있다.

국수주의의 막다른 길Aporia

문전은 '미술'을 시각예술을 가리키는 단어로 자리매김하는 데 중요한 계기가 되었을 뿐 아니라, 서書와 공예를 제외함으로써 미술을 순수하게 만드는 순화의 상황도 이루어졌으며, 또 회화를 '일본화'와 '서양화'로 나눔으로써 국수주의 시대에 시작하는 일본화 / 양화의 대립을 제도적으로 정착시키기도 하였다. 그러한 의미에서 문전은 '미술'의 제도화의 총결산과 같은 의미를 띤 것이라고 말할 수 있다. 그러나 '미술'의 제도화는 대개 서양화의 노선에 따르고 있었던 것임에도 불구하고,

일본화/양화라는 분류는 말할 필요도 없이 일본의 독특한 제도였고, 또 미술/예술의 대립에서도 서양에서는 그것이 종종 한 단어로 표현되어 왔다는 것을 생각하면 문전의 개설은 제도적 성숙이라기보다 서양 근대의 시각문명을 따르기 위해 발전해 온 후진국 일본이었기에 과격성에서 — 혹은 지나치게 철저한 분류의식에서 — 비롯한 것이 아닌가 생각되기도 한다.

결국 여기에서 미술에서의 일본특수적인 문제가 나타나게 되었고, 이 문제의 뿌리는 물론 메이지 10년대(1877~1886)의 국수주의에 있었다. 지금까지 '미술'의 제도화라는 관점에서 국수주의의 서양주의적인 측면만을 강조해 왔으나, 거기에는 당연히 '미술'이라는 외국에서 들여온 제도를 습관화하고 정착시키는 데 많은 모순이 포함되어 있었다. 그러나 미술을 뿌리내리게 하거나 미술의 일본적 형성에 얽힌 모순을, 제도로 나아가려는 방향에 일관적이었던 메이지 10년대가 아니라 미술을 순수하게 만들려는 순화가 세력을 얻고 또 철저하게 되는 메이지 20년대부터 메이지 30년대에 눈에 띄게 스스로 깨닫게 된다.

내국회화공진회 규칙서規則書에 대한 고찰에서 분명해졌듯이 국수주의 운동은 회화를 미술의 기본으로 자리매김하고 그것을 서나 공예로부터 분리함으로써 순수하게 만들어 갔으나, 이미 지적했듯이 그것은 우선 회화를 생활 현장에서 분리하는 것이기도 하였다. 결국 이전부터 내려오던 일본회화의 중요한 측면 — 예를 들면 병풍에서 전형적으로 볼 수 있는 생활공간의 연출성이나 일용품상 실제 이루어지는 회화적인 미감美感을 등한시하는 경향을 전시회라는 제도와 회화의 순화는 필연적으로 띠지 않을 수 없었다.

물론 예를 들어 그렇다고 하더라도 회화로서의 질의 향상이 생활 가운데 활용되었고 공예품의 미적 가치를 높여 수출 확대에 도움이 된다고 하는 것도 있을 수 없는 것은 아니다. 도쿄미술학교에서는 회화, 조각, 건축과 나란히 미술공예과美術工藝科가 설치되었고, 예를 들면 늦은 나이에 공예의장工藝意匠의 일에 열중하게 되는 아사이 주淺井忠의 흔적을 생각하면 공예는 메이지 전체 시기를 통해서 미술에게 환상 내지는 도리였던 것으로도 생각된다. 그러나 도리인 것이 대개 덧없는 것이듯이 이 도리도 덧없는 것밖에 없었던 것 같다. 아니 예를 들어 덧없었다고 하더라도 미술의 현실은 이 큰 도리의 옆을 지나쳐 벗어 나갔다.

1893년에 시카고에서 열린 콜롬부스의 미국대륙발견 400년을 기념하는 박람회의 예는 이와 같은 국수주의 운동의 막다른 길의 상황을 사실상 보여주고 있다. 이 박람회에서 일본은 평등원平等院[57] 봉황당을 본뜬 특별관을 설치하였고 거기에 도쿠가와德川시대, 후지하라藤原시대, 아시카가足利시대의 실내를 재현하였으며 미술품, 공예품을 인테리어로 장식하고 일본적인 향수의 존재방식을 보여주려고 한 것인데, 이와 같은 기획의 한편에서 일본의 박람회사무국은 시카고만국박람회 당국에 일부러 신청하여 일본의 미술공예품을 박람회의 미술품으로 출품하고 있다. 일부러 신청을 했다는 것은 실은 그 당시까지의 만국박람회에서는 일본의 출품물이 미술관에 전시된 적이 없었기 때문이고 이것으로써 사무국은 크게 위엄과 신망을 보여준 것인데 그러나 미술품에 출품한다는 것은 미술품이나 공예품을 생활공간으로부터 뽑아(＝순수하게 만들어)

57 헤이안시대 후기의 건축·불상·회화·정원 등을 전하고 있다는, 교토부 우지시(宇治市)에 있는 세계유산으로 등록된 사원.

분리하는 것이다. 이와 같은 신청이 누구의 주장으로 이루어졌는가는 확실하지 않지만, 히노日野, 「만국박람회와 일본의 '미술공예'」에서 말하는 대로 일본 측의 사무부총재였던 구키 류이치九鬼隆一였다고 생각할 수 있는 것이 아마 마땅할 것이다. 「임시박람회사무국보고」(제1회)는 자랑스럽게 이렇게 적고 있다. "게다가 역시 일본의 미술품 및 미술공예품에 한하여 동양 여러 국가의 미술부에 끼워 넣지 않고 또한 이것을 오스트리아와 덴마크 사이에 나란히 설치하는 것으로 정하였다"라고.

페놀로사의 변절

1890년에 일본을 떠나 시카고만국박람회에서 미술심사원을 지낸 페놀로사는 이와 같은 일을 어떻게 보고 있었을까. 1897년에 일본에 왔을 때 일본미술협회의 연설에서 페놀로사는 일본에서도 유럽에서도 이전 '미술'이 대단히 번성했던 시대에는 화가는 회화에만 마음을 쓰고 있었던 것이 아니라, 일반 사람들도 '미술'의 특성을 생활에서 뽑아 파악하는 것이 아니라 가옥·의복·일용품 등의 '미술'을 인정하고 있었다고 하여, 제3회 내국권업박람회 때부터 일본의 '미술'의 존재방식을 아래와 같이 비판하고 있다.

지난 6년 동안 일반적 경향은 (…중략…) 오직 회화만을 미술의 본질로 생각하고, 조각이 그 다음에 가는 것으로 보며, 응용미술에 이르러서는 자질구레하여 중요하지 않은 것에 속하며, 진정한 미술가가 노력할 만한 것이 아닌 것으로 생각해 왔다. 이 경향은 그냥 현재 화공(畫工)이 하는 것을 보고, 또한 일반인이 즐기는 것을 생각하면 분명할 뿐만 아니라 지난 몇 년

의 일본 신문·잡지 미술논설에서 영자신문을 번역하여 실은 것을 관찰하면 의심할 여지가 없다. 마치 일본 미술평론가는 회화 외에 미술이 있다는 것을 잊고 미술장려 정책은 회화장려의 하나로 끝난다고 생각하고 있는 것 같다.31)

페놀로사는 시각예술로서 '미술' 중 '미술'로 하는 시각에도 비판적이었고, 1880년에 『국화』 제5호에 발표한 「미술이 아닌 것」에는 "미술다운 말을 지나치게 사용하고, 단지 혹은 가장 우선적으로 공간적 미술만을 가리키는 것"에 부정적인 태도를 보이고 있으나, 이러한 비판에도 실제 흥미로운 점은 지금 인용한 일본미술협회의 강연에서 지식인이 말하는 바에 의하면 이라고 머리말에 쓰고 '미술'이 생활로부터 분리하게 된 것은 "박물관 제도에서 시작하여 전시회, 협진회의 습관에 의하여 길러진 것이다"라고 서술하고 있다. 무엇 때문일까. 변절이라고 하면 이것이야말로 변절이라고 할 만할까. 미술을 둘러싼 제도의 정비를 관·민 일체가 되어 추진하면서 시각예술로서의 미술을 형성해 온 것은 페놀로사가 이론가(이데올로그)의 큰 역할을 수행한 국수주의 운동이었던 것은 아닌가.

그러나 그렇다고 해도 이것을 변절이라 하여 한 방향으로만 페놀로사를 비난하는 것은 몹시 모질다고 할지 모른다. 그럴 리가 없었다고 페놀로사는 다만 그렇게 말하고 싶었던 것에 지나지 않을 것이다. 모든 것이 페놀로사의 의도와는 다르게 움직여 갔다. 국수주의의 막다른 길의 상황은 그 상황 그대로 내버려 둔 채.

우선 메이지 20년대에 들어서서 양화 부활의 징조가 나타난다. 메이

지 20년대에는 도쿄부府공예품공진회에서 공적인 행사에 오래간만에 양화의 출품이 허용되었고, '겨울의 시대'를 서양유학에서 보낸 서양화가들이 이 시기에 잇달아 귀국하였다. 1889년에는 명치미술회가 결성되었고 제3회 내국권업박람회의 심사보고에서 오카쿠라 덴신은 유화의 '상당한 진보'를 인정하게 된다. 그렇게 얼마 안 지나서 구로다 세이키黑田淸輝가 귀국하였고 명치미술회와 백마회의 신구 대립을 거쳐 1896년에는 덴신이 이끄는 일본회화협회와 구로다의 백마회白馬會가 합동전람회를 개최하고 같은 해에 도쿄미술학교는 구로다 세이키를 맞이하여 양화과洋畫科를 설치한다. 얼마 안 지나서 메이지 30년대(1897~1906)에는 남화南畫도 다시 일어나게 된다. 마찬가지로 메이지 30년대는 수채화가 유행하고 그것과 함께 '미술'은 일종의 유행어가 되어 갔다.

이렇게 국수주의가 설치한 회화 무대에서 양화 주도의 연극이 전개하게 되었는데, 생각해 보면 번역어 '미술'과 혈통을 같이 하는 양화가 미술이라는 신전의 영역에 설치된 무대에 다시 화려하게 등장하게 되는 것은 시간문제였다고 말할 수 있고, '문명개화'라는 연극이 양화에 상황이 좋은 극 줄거리를 전개해 가는 것도 알기 쉬운 이치일 것이다.

문전文展이라는 제도적 결말

물론 이것으로 국수주의가 서양주의에 꼼짝 못하게 되어 버린 것은 아니었고, 일본화 / 서양화의 대립도 물론 해결된 것은 아니다. 이러한 문제는 예를 들면 아오키 시게루靑木繁(1882~1911)의 민족주의적·낭만주의적으로 드높아진 느낌으로 가득 찬 유화가 '일본화'로 일컬어진 데에서 볼 수 있듯이 한층 복잡한 형태로 전개되어 갔다. 그 한편에서

일본화/양화의 문제는 문전에서 일본화와 서양화의 공존에 의하여 제도적 결말이 이루어지게 되기도 하지만, 거기에는 페놀로사가 말하는 '일본화'나 유이치의 '유화'의 맑고 산뜻함은 이미 없다. 일본이라는 공간에 '미술'을 구축하려고 하는 순수한 의지는 이미 인정될 수 없다. 여기에서 벌써 미술은 실제 이룩할 만한 이데아가 아니라, 기존의 표현을 정당화하는 이데올로기로서 구축되기 시작하고 있었다. 문전은 국가(=천황)와 서로 겹쳐진 미술을 확장·공표하는 것을 본 임무로 하였고 '국정예술國定藝術'(다카무라 고타로高村光太郎)의 형성 장치로서의 기능을 해 갔다. '미술'의 제도화는 이렇게 여기에서 일단 완성을 본다. 혹은 일본적으로 완성되어 버린다.

액재厄災와 희망

1890년, 페놀로사는 문을 연 지 얼마 안 지난 도쿄미술학교에서 행한 '미학' 강의에서 '미술'의 기원에 대해 간단하게 언급하고 있다. 그러나 예를 들어 아무리 간단한 단어라고 하더라도 '미술'의 기원을 말한다는 자체는 미술의 역사성을 밝히는 것이고, 미술을 상대화相對化하는 일이기도 하다. 이전 '미술'의 제도화에서 큰 역할을 해 온 사람의 말로서 그것은 비상한 무게를 가지고 있다.

> 동양에서는 미술이라는 말은 근대 이전에는 있는 것이 아니고 오직 음악·시·그림 등은 고상한 예(藝)로서 다른 기예(技藝)와는 구별되기도 했다. 그렇지만 서양과 같이 이것들과 장식술(裝飾術)과의 거리는 심하지 않았다.32)

이 단어를 기술한 해에, 페놀로사는 일본을 떠나게 되는데 그렇게 생각하고 읽으면 이것은 페놀로사가 일본에서 비평 활동을 시작한 시점을 확인한 것으로도 생각된다. 일본에서의 페놀로사의 역할은 끝났다. 그가 일본미술의 중심에 자리하는 일은 다시 없을 것이다. 페놀로사는 1890년 7월에 요코하마를 떠난다. 『미술진설』이라는 한 권의 작은 책자를 선물로 남기고.

국수주의 운동의 프로그램을 결정하는 것 같은 아이디어를 가득 담은 이 소책자는 서양파에게는 이른바 알려져서는 안 되는 이야기가 들어있는 판도라상자였던 것이나, 시각을 바꾸면 판도라상자로부터 날아서 나온 여러 액재는 그대로 서양파에게 희망이었다고 말할 수 없는 것도 아니다. 이상 길게 보아 왔듯이 국수주의가 수행할 것이 '미술'을 순수하게 만든 것이었고, 세계적인 회화 체험을 가능하게 하는 제도적 변혁이었다고 한다면, 즉 그것에 의하여 서양에 기준한 미술의 존재방식의 확립이 촉진된 것이라고 한다면 『진설』이라는 판도라상자에서 날아서 나온 여러 액재는 즉 서양파에게 희망이었다. 1881년 이후 유이치의 움직임을 통해 그것에 대해서 생각해 보기로 한다.

다카하시 유이치의 미술취조국 구상

1881년이 저물어 갈 무렵, 도호쿠에서 도쿄로 돌아온 유이치는 새해가 밝자 미시마 미치쓰네三島通庸 앞으로 원서를 쓴다. 미술성美術省의 설립, 전화각의 건축 등 다섯 가지 항목에 걸친 계획에 대해 주선과 협력을 부탁하는 내용이다. 그렇지만 모두 유이치다운 발상인데 그 가운데 도쿄의 사립 화숙畵塾(화학소畵學所)을 하나의 의숙[58]으로 합치는 계획에

대한 기술記述은 또한 주목을 끈다. 이것은 모습을 드러내는 국수주의 세력에 대항하여 서양파의 대동단결을 위한 대책을 세우려는 시도였다. 폰다 네지가 세상을 떠난 이후, 시대로부터 사라질 것같이 되어 가는 공부미술학교에 관한 것이 이 때 유이치의 머리에 없었을 리가 없었다. 작은 사숙에서 이루어져 왔던 재야의 서양화 교육을 국수주의에 대항하기 위하여 근대적인 학교교육으로 다시 바꾸는 것 — 유이치의 의도는 아마 이러한 것이었다.

1881년의 유이치의 움직임에는 이미 언급했듯이 국수주의가 새롭게 나타나는 것을 눈앞에 둔 움직임으로서는 무엇인가 풀 수 없는 것이 있는데, 유이치는 팔짱만 끼고 있었던 것이 아니었던 것 같다. 그러나 시대의 바람의 힘은 유이치의 앞길을 막고, 계획은 실제 이루어지지 않은 채 끝났다. 그뿐 아니라 공부미술학교가 문을 닫게 된 1883년 그 다음 해 천회학사를 폐교하였다. 이것은 후퇴라고 말할 만한 것인가, 아니면 대규모적인 화학교로 새롭게 출발하기 위한 전략적 후퇴였는가. 그러나 어찌되었든 유이치에 의한 화학교가 다시 문을 열게 되는 일은 이후 다시는 일어나지 않았다.

그렇지만 유이치는 이것으로 무릎을 꿇은 것은 아니다. 원로원元老院 의장 사노 쓰네타미에게 전화각 건축의 원서를 제출하기도 하였으며 프랑스 서기관을 통해 미술대학의 필요를 관리에게 주장하기도 하고 화회사畵會社의 설립을 계획하기도 하였으며 총리대신이나 문부대신에게 일본화 및 서양화 두 영역을 나란히 함께 장려할 것을 요구하기도

58 신분과 관계없이 일반 자제도 평등하게 교육을 받을 수 있도록 기부금 등으로 만든 학교.

하는 등 그 이후에도 여러 제안을 하고 있다. 그 가운데에서도 1885년에 미술취조국美術取調局의 구상은 오카쿠라 덴신의 미술국 구상과 관련해서 관심을 끈다. 유이치가 말하는 미술취조국은 ① 서양미술에 토대하여 미술의 방침을 논의해 정한다. ② 응용미술의 작가를 기른다. ③ 도안 자료를 수집하여 새로운 도안의 방법 등을 찾는다. ④ 제작회사를 지도하여 수출을 늘린다. ⑤ 건축 그 외 '국가의 미관'에 관한 자문에 응한다는 것이었고, 서양주의에 토대한 이 구상은 오카쿠라 덴신의 미술국과 서로 마주 대하는 반대편에 위치하고 있었다. 즉 유이치에게 서양미술이라는 것은 일본에서 실제 이룩할 만한 이데아idea와 같은 존재였다. 그래서 유이치는 이렇게 단언한다.

대체로 미술의 진리는 하나이며 둘은 아니다.33)

결국 이 미술취조국은 '나선전화각' 구상에서 읽어낼 수 있는, 하나로 합치려는 의지를 실제 이룩하는 기관이었고 '나선전화각' 구상을 이어받아 '미술'의 제도화를 구체화할 만한 것이었다.

그러나 하나이어야 할 만한 '미술의 진리'는 현실에는 하나일 수 없고 그것은 또 『진설』이 주장하는 것이기도 하였다. 즉 유이치(=서양파)의 '미술'도 『진설』(=국수파)의 '미술'도 '미술'이라는 일본어가 보여주는 단 하나의 틀 위에 내려놓을 만한 것이었기 때문에 그것을 다투어 두 가지 '진리'가 여기에서 대립하게 되었다. 게다가 상황은 『진설』(=국수파)에게 유리하였고 이후 '미술'의 제도화는 국수파의 주도하에서 진행되어 가게 되었다. 그것에 대해서는 지금까지 본 것과 같다.

다만 다시 여기에서 주의를 촉구하고자 하는 것은 '나선전화각'이나 미술취조국의 구상이나 제도화와 하나로 합치는 것을 목적으로 하는 점에서는 국수파가 나아가려는 방향과 무엇인가 선택할 만한 것이 없다는 점이다. 현재로 '나선전화각' 구상에 포함되는 미술박물관이라는 구상은 제국박물관 이후의 박물관 역사에서 실제로 이루어지게 되었고, '나선전화각'의 중심을 향해 올라가는 형태는 국민국가와 비슷한 데에서 작품의 통일성(중심의 힘)을 구상한 페놀로사의 예와 서로 통하는 점이 있다.

서양파와 국수파의 동일성은 이것으로 끝나지 않는다. 회화·공예상의 국수주의 운동이 도달한 곳이 궁중이었다고 한다면, 메이지 초기의 양화가 도착한 것도 같은 장소였다. 유이치가 천황의 초상을 그린 것은 이미 본 대로이지만 이 외에도 유이치는 여러 유화를 궁중에 바치고 있다. 결국 황실은 유이치에게는 최상의 후원자였고, 유이치는 죽음에 이르는 병에 걸린 이후에도 천황의 명령을 받아 제작을 하고 있다. 이것을 당시의 신문에서는 '유이치 옹의 명예'라고 보도하고 있는데 유이치가 조금 더 살았다고 한다면 아마 서양화가로 최초의 제실기예원帝室技芸員이 되어 있었는지는 모른다. 유이치가 이 세상을 떠난 것은 서양화가로 최초의 제실기예원(1910)이 된 구로다 세이키가 유학에서 귀국한 그 다음 해 겨울나기를 끝낸 서양화가 세력을 활발하게 되찾고 있었던 1894년의 일이었다. 1893년 10월에 구舊 천회학사 문인들에 의하여 서양화개혁전람회가 개최되는데 이것은 다시 봄을 맞은 서양화의 아이덴티티를 확인하는 시도였고 이른바 전람회 형식의 일본의 양화洋畫 역사임과 동시에 이미 병상에 누워있던 유이치의 화업을 밝게 드러

내기 위한 행사, 즉 지금 그야말로 세상을 뜨려고 하는 선구자에 대해 발 빠른 은밀한 일이기도 하였다.

이렇게 얼마 안 지나서 회화역사의 무대에 양화가 다시 화려하게 모습을 드러냈고, 무대 중앙에 스스로의 드라마를 전개하기에 이르자 국수주의 시대는 암흑의 시대로 볼 수 있게 되지만, 지금까지 보아 왔듯이 이 시대는 이른바 '암흑의 중세'가 르네상스를 준비하였듯이 '미술'을 둘러싼 근대적 제도를 정비하고 '미술' 그 자체를 제도적으로 확립함으로써 올 법한 서양화의 시대를 준비한 것이다.

그렇다고, 국수주의의 운동에 의하여 미술 제도가 완벽하게 준비되었다는 것은 물론 아니다. 국수주의 운동은 '나선전화각' 구상의 토대 위에서 시작하면서 본격적인 미술관을 일본에 실제 이루지 못하고 끝났다. 게다가 이것은 메이지라는 시대 그 자체의 한계이기도 하였다. 메이지에서의 미술의 제도-시설의 역사는 이렇게 강에서 약으로 점강법anticlimax에 의하여 막을 내리게 된다.

미술관 건설운동

일본에서 처음으로 미술관이라고 일컬어지는 건물이 세워진 것은 이미 언급했듯이 1877년 제1회 내국권업박람회에서였다. 그러나 이것은 박람회를 위한 일시적인 것에 지나지 않았고 박람회가 끝난 후에 그 박람회장에 건설된 박물관의 '부속 1호관'으로 사용되었다. 이 박물관을 이은 것이 현재의 도쿄국립박물관인데, 이 박물관이 미술과 역사에 목표를 둔 현재와 같은 존재의 방식에 가깝게 된 것은 이것도 이미 본 것처럼 제국박물관이 되고 난 이후의 일이고, 박물관에 미술품 전용 전

시관이 건립된 것은 메이지 시기도 거의 끝나 가는 이후의 일이었다. 다이쇼천황大正天皇의 성혼成婚을 축하하여 1909년에 개관한 표경관表慶館이 그것이다.

국수주의 시대의 문턱에서 이루어진 '나선전화각' 운동은 고립된 선구로서 거의 상징적 영역에 다다르고 있는 것과 같은 것인데, 미술계 차원에서 최초의 미술관 건설운동의 전개는 메이지 30년대(1897~1907)에 들어서서부터였고, 그 직접적인 계기의 도화선이 된 것은 명치미술회明治美術會였다. 이 운동은 표경관 건설 과정에도 영향을 주었다고 볼 수 있는데, 다만 표경관은 어디까지나 박물관의 부속시설이었고 대개 같은 시대 미술의 전시-발표의 공간도 아니었다. 그 당시의 미술가들은 박람회에서 이미 사용한 적이 있는 다케노다이진열관竹之臺陳列館 등의 진열장을 앞다투어 이용하였고, 문전조차도 다케노다이진열관을 사용하여 개최하고 있었기 때문에 미술관의 건설은 발표장소의 확보라는 현실적인 의미에서도 절실하였다. 그러니까 표경관의 건설 후에도 미술관 건설운동이 다시 활기를 띠게 되기도 하였고 그 결과, 1926년에 최초의 공립미술관으로서 도쿄부미술관이 개관되기에 이르렀다.

게다가 진열장 확보에 대한 미술가들의 뼈저린 강렬한 요구를 반영한 도쿄부미술관은 작품의 수집·분류정리·전시라는 미술관 본래의 기능에 크게 제한을 받지 않을 수 없었지만, 그러나 이 미술관은 하여튼 메이지·다이쇼의 미술가들이 투쟁해서 얻은 미술의 사회적 근거지였다. 그렇게 여기에 도달한 움직임의 단초를 연 사람은 '나선전화각' 운동의 다카하시 유이치였고, 그 운동을 현실적인 것으로 실현해 간 것은 국수주의 운동이었다. '나선전화각' 구상하에서 시작하는 국수주의

운동은 미술관이라는 공공건설(=institution)이야말로 실제 이루지 못하였지만, 순수미술이라는 institution의 기초를 일본에 쌓았고, 그것은 우선 일본에서 '미술'의 시작을 의미하고 있었다.

공허라는 이름의 희망

『미술진설』이라는 판도라 상자에서 날아서 나온 것이 재앙적인 것이 아니라, 서양파에게 희망이었던 것은 아닌가 하는 것은 이상과 같은 의미에서이지만, 그러나 그 희망은 메이지 30년대(1897~1906)의 페놀로사에게 그러했던 것처럼 얼마 안 지나서 사람들에게 재앙적인 것으로 의식되기도 한다. 근대의 부정적 측면이 숨김없이 그대로 드러나게 되는 1920년대에 미술은 부르주아 문화로서 부정될 만한 존재였고, 근대가 막다른 길과 같은 모습을 드러내는 '어두운 계곡 사이'의 시대에 미술은 상대화相對化되지 않으면 안 되었다. 그리고 1960년대의 반反예술에서 미술이라는 제도와 미술을 둘러싼 제도라는 것을 함께 몹시 속박하여 자유를 누릴 수 없는 고통의 상태로 의식하기에 이른 것이다. 이러한 역사의 움직임 속에서 판도라상자에 비교될 만한 것은 물론 일찍이 『진설』이 아니라, 근대 그 자체일 것이다. 그러면 이럴 때 판도라상자 밑에 남은 희망이라는 것은 도대체 무엇을 의미하는 것일까.

시험 삼아 근대라는 판도라상자를 엿보면 좋다. 거기에서는 분명히 희망을 찾을 수 있을 것이다.

공허라는 이름의 희망이.

맺는 장
미술이 끝이 나고 다시 살아나다
일본어 '미술'의 현실

유이치와 류세이

다카하시 유이치의 사실寫實을 이어받은 사람이라고 하면 일반적으로 우선 기시다 류세이岸田劉生(1891~1929)를 꼽는다. 그러나 두 사람 사이에는 중요한 차이가 있다. 유이치가 회화에 뜻을 두었을 때 그 회화는 미술로서의 그것은 아니었다. 그 시기 유이치가 살고 있었던 사회에는 '미술'은 아직 존재하지 않았기 때문이다. 그런데 류세이의 시기가 되면 이야기가 달라지게 된다. 류세이에게 회화라는 것은 어디까지나 미술로서의 회화였다. 류세이에게 미술은 인공人工의 핵심이었고 그 실체는 '미'였다. 미술을 문자 그대로 '미의 기술'로 이해하고 있었던 것인데 류세이에게 미라는 것은 "인류가 아주 오래전부터 오늘날까지 이 세계에 나타난 일체의 미술"(「류세이화집 및 예술관」, 『기시다류세이전집』

제2권)에서 객관적으로 나타난 것이었다. 류세이는 이러한 둥근 고리 안에 있다. 1891년에 류세이가 태어났을 때 이미 '미술'은 일본에 거의 자리를 잡은 뒤였다.

그리고 두 사람 중간에 있는 인물이 아사이 주浅井忠(1856~1907)이다. 1850년대 태어난 아사이는 이로카와 다이기치色川大吉(1929~)의 이른바 '메이지청년의 제1세대', 즉 "거의 초년대부터 늦어도 메이지 10년대(1877~1886) 초기에는 자기의 사상을 이룩한"(『신편명치정신사』) 세대에 속하며, 자기성취의 시기가 때마침 '미술' 개념을 받아들이고 있던 시기와 서로 겹치고 있다. 결국 아사이에게 미술은 기성의 존재가 아니었지만, 그러나 메이지유신 때 이미 40세였던 유이치와 비교하면 미술이라는 제도를 보다 자연적으로 받아들일 수 있는 위치에 있었다. 이것은 유이치와 아사이의 작업을 비교해 보면 저절로 분명해질 것이다. 아사이의 수채 작업에는 예를 들면 유이치의 〈화괴〉에서 볼 수 있는 것과 같은 야만적인 박력은 보이지 않는다. 거기에는 현재와 계속 이어지는 느낌이 있다. 그 아름다움은 미술에 관한 것이다. 한편 유이치의 화업畵業(=사업)은 '미술' 개념의 형성과 대개 나란히 진행되고 있으나, 그것은 유이치에게 후반의 삶에 속한다. 미술을 자기 몸에 실제 이루기 위해서는 약간 유이치는 너무 일찍 태어난 것 같다. 유이치의 위치가 미술 이전과 이후의 바로 경계에 있다고 한다면, 아사이는 경계를 넘어선 쪽에 있다. 결국 아사이는 미술이라는 신전의 영역을 스스로의 현장으로 삼아 일을 해 나갔다. 유이치에게 양화사洋畵史의 무대는 만들어낼 만한 것이었는데 화가 아사이에게 그것의 완성은 차치하고 이미 기존의 것이었다.

1893년에 구로다 세이키黑田淸輝가 가이코우파外光派[1]의 이전부터 전해오던 기풍을 받아 프랑스로부터 귀국하는데 구로다에게도 미술과 양화는 기존의 것이었다. 구로다는 거기에 새로운 바람을 불어넣은 데에 불과하다. 그렇지만, 구로다로 대표되는, 말하자면 신파新派의 작업은 유이치들의 세대가 쌓아 올려 왔던 미술과 회화의 제도에 얼마 안 지나서 깊은 영향을 끼치게 되었지만, 이것은 어디까지나 제도라는 것을 전제로 한 것이었다고 말하지 않으면 안 된다. 1894년 여름 유이치는 마치 구로다와 바꾸듯이 세상을 떠났다. 그렇게 그 이후 양화 역사의 드라마는 미술의 신전 영역에 설치된 무대에서 전개되어 가게 된다. 그것은 '미술'의 제도화가 일단 끝나고 그로부터 미술의 일본적 전개가 시작된다는 것을 알리는 상징적인 교체였다.

　　그렇지만 류세이의 존재를 한쪽에 두고 볼 때 유이치와 아사이, 그리고 구로다에게는 큰 공통성을 찾아볼 수 있다. 그것은 그들이 미술 이전 사회를 기억하고 있다는 것이다. 류세이의 부모세대에 속하는 유이치는 그야말로 그 성립과 함께 살았고 '메이지청년의 제1세대'에 속하는 아사이에게도 미술의 구축은 눈앞에서 이루어졌다. 구로다는 '미술'이라는 단어가 탄생한 1872년 6세 때 도쿄로 오고 있다. 그런데 1891년에 태어난 류세이에게는 그렇지 않고, 미술이 성숙되었을 때 기존의 것으로서 거기에 있었다. 역사적인 제도로서 거기에 있었다.

　　이와 같은 사태에 대해서 피터 버거Peter Ludwig Berger[2]와 토마스 루크만Thomas Luckman[3]은 『일상세계의 구성』에서 제도가 생활 역사의 과정

1　특히 인상파.
2　1929~2017. 사회학자, 미국 보스턴대학교 교수 역임.

에서 이루어진 세대에게는 세계는 모두 알려진 투명한 것이었고 그것을 새로운 세대에게 물려줄 때 사정은 크게 변한다고 하여 다음과 같이 지적하고 있다.

아이들에게는 부모로부터 이어받은 이 세계는 완전하게는 투명하게 되어 있지 않다. 이 세계가 만들어지는 데에 어떠한 참가를 하지 않았던 이상, 그것은 그들에게는 마치 자연과 같이 적어도 그 위치 매김이 투명하지 않은 하나의 주어진 현실이다. (…중략…) 그것은 개인이 태어나기 전에 존재하고 있었고 그 생활 역사가 기억으로는 추적할 수 없는 하나의 역사를 가지고 있다. 그것은 그가 태어나기 전부터 거기에 있었고 그가 죽은 후에도 거기에 계속 있을 것이다. 게다가 이 역사 자체가 기존 제도의 전통으로서 객관성이라는 성격을 가지고 있다.[1]

버거와 루크만에 따르면 이와 같은 제도적 세계의 객관성은 '아이들'에게 물려주는 과정에서 강고한 것이 되고 제도는 관습이 되는 것이나, 그 한편에서 제도 본래의 의미를 기억에 토대하여 더듬을 수 없는 아이들에게 그것을 정당화하기 위한 설명과 그것으로부터 빠져 나가는 일탈에 대한 제한이나 금지 조치가 필요하게 된다. 제도는 역사화되는 것이고 그것에 대한 반항과 그것으로부터 빠져나가려는 위기를 내적으로 만들게 된다. 우리 '미술'에 관해 말하면 '아이들'에 의한 최초의 반항과 일탈은 1920년대 이른바 다이쇼大正 아방 가르드에서 찾아볼 수 있

3 1927~2016. 독일의 사회학자로 콘스탄츠(Konstanz)대학 교수 역임.

었다. 그것은 회화나 조각의 물질적인 형식에까지 미치는 혁신 내지는 부정의 의지를 실천적으로 드러내는 것으로 메이지가 구축한 미술의 제도를 심하게 흔드는 것이었다.

아방 가르드와 '미술'의 현실

다만 이것에 관해서는 한 가지 주의하지 않으면 안 되는 점이 있다. 그것은 미술이나 예술이 크게 흔들리게 되었다는 것은 어디까지나 일부 첨예한 의식에서 인식한 것이고 일반 관중은 물론 대부분의 미술가는 이러한 인식을 함께 느끼지는 않았을 것이라는 점이다. 일부의 첨예한 의식에게 미술은 거부할 만한, 자유에 대한 속박으로 고통을 주는 질곡으로서 허망한 제도였으나, 대부분의 미술가와 일반 대중에게 미술은 반드시 그러한 것과 같은 것이 아니고 오히려 이 시대에 미술은 데파트나 화랑이나 미술관을 통해서 사람들의 일상생활 속으로 광범위하게 스며 들어가기 시작한 것이다. 삼과조형미술협회三科造形美術會가 해체되고 다이쇼 아방 가르드가 그 중요한 활동을 마친 1925년 그 다음 해에 아이러니하게도 도쿄부府미술관이 문을 열고 있다.

그러나 그보다 더 아이러니한 것은 그 30년 가운데 도쿄도미술관으로 이름을 바꾼 같은 시설을 무대로 다이쇼 아방 가르드와 놀라울 정도로 공통성을 가진 전위前衛운동이 격렬하게 전개되었다는 점일 것이다. 1960년대의 이른바 반反예술의 움직임이 그것이고, 이 움직임은 1949년부터 1963년까지 도쿄도미술관을 회장으로 15회에 걸쳐 개최된 요미우리讀賣신문사 주최의 일본 앵데팡당전salon des artistes indépéntants(이하 요미우리 앵데팡당이라고 약기)을 진원지로 해서 일어났다.

'반예술反藝術'이라는 것은 도대체 무엇인가, 그것을 한 마디로 말하기는 어렵고 그 전개는 여기에서 다시 다루기에는 매우 복잡하게 얽혀 있으나, 감히 요약해서 말한다면 그것은 시각예술로서의 미술로부터 빠져 나오는 것이고 회화·조각이라는 구분으로부터 넘쳐 흐르는 것이며 비非미술적인 물건이나 물질이 흘러넘치는 것이고 확고한 실체성을 가진 작품의 해체이며 작품의 환경화環境化 내지는 공간화이고, 더욱 단적으로 말한다면 미술과 비미술의 경계를 없애는 움직임이었다. 미술이라는 제도를 구체적으로 행동·표현·실현하는 미술관이 이 같은 경향을 허락할 리가 없다. 미술관은 이 같은 경향의 일을 막아 버리는 것과 당연히 관련되어 있다. 즉 이렇게 반예술은 미술관에서 나와 일상의 거리로 넘쳐 나오게 되었다.

그리고 이와 같은 60년대 미술의 움직임은 때마침 1960년대 막판 이후에 절정을 맞이하게 된다. 미술관·전람회·박람회라는 미술을 육성하고 뒷받침해 온 여러 제도 모두가 게다가 다름 아닌 미술 그 자체의 변모로 위기에 휩싸이게 되었다. 미술관 밖으로 쫓겨난 반예술적 활동이 미술을 둘러싼 여러 제도를 흔들기 시작한 것이다.

제10회 도쿄 비엔날레 — '인간과 물질 사이Between Man and Matter'전 — 1970년 8월에 도쿄도都미술관에서 개최된 이 전람회는 작품진열 공간으로서 문을 연 이 미술관의 존재방식을 근본적으로 서로 맞서거나 비교되도록 하는, 상대화해 버리는 것이었다. 요미우리 앵데팡당의 요란한 소란이 미술관의 병 — 이것은 미술과 비미술의 경계를 미술 자체가 없앰으로써 일어났기 때문에 몸속에 그 원인이 되는 병 혹은 일종의 자기면역질환이라고 말할 수 있을 것이다 — 의 시작이었다고 한다면,

'인간과 물질 사이' 전시에는 질환이 깊은 병에 빠져들어 간다고도 말할 만한 조용함이 있었다. 그것은 요미우리 앵데팡당에서 명확하게 된 작품의 해체를, 절정에까지 치닫는 것으로 미술관 그리고 전람회라는 것의 한계점 내지는 바뀔 때의 온도와 압력을 표시하는 임계점臨界点을 다름 아닌 미술관에서 보여준 것이었다.

또 마찬가지의 반예술적 경향은 60년대 미술의 중요한 흐름의 하나였던 테크놀로지 아트에서도 찾아볼 수 있는 것이었다. 예를 들면 설계도를 그리는 것만 하고 이후는 기계에 의한 가공에 맡기어 버리는 이른바 발주發注예술에서 전형적으로 인정되듯이, 테크놀로지와 미술의 결합은 미술가에게 '만든다'는 것을 상대화해 버렸고 또한 테크놀로지 아트에 속하는 라이트 아트(빛의 예술)나 기네틱 아트(움직이는 예술)는 유리상자에 들어가 있는 것 같은 오브제적인 작품의 존재방식을 근본적으로 뒤엎는 존재의 방식을 보여주었다. 그리고 기술에 의한 이러한 작품의 변모(=해체)는 1970년대 일본 만국박람회에서 절정을 맞게 된다. 이것은 보기 위한 제도인 박람회에서 미술이 스스로의 존재방식을, 결국은 보는 것과 관련한 스스로의 제도성을 벗어나려고 하였다는 것이다. 그뿐만 아니라 유리상자에 들어갈 수 없는 작품의 출현은 박람회 자체의 위기이기도 하였다.

게다가 이 때 위기를 당한 것이 박람회뿐만 아니라 이미 보았듯이 미술관이나 전람회도 심각한 위기를 맞이한 것이고 또 미술학교도 이 시기에 심하게 부정의 흐름을 접하게 되었다. 당시 전국의 대학·고교·전문학교를 말려들게 하여 거친 파도로 거칠어진 학원투쟁의 파도는 미술학교도 말려들게 하지 않을 수가 없었다.

메이지의 거의 전 시기에 걸쳐서 형성된 미술관·전람회·미술학교·박람회 등의 근대적 여러 제도가 일제히 근본적으로 흔들리게 된 1970년은 미시마 유키오三島由紀夫(1925~1970)의 사건[4]으로 상징되듯이, 사상·정치·사회면에서도 큰 전환을 미리 느끼게 하는 해였다. 미술의 위기는 미술만의 위기가 아니라, 시대상황과 함께 영향을 받고 있었고 그것만으로 결정적이었다고도 말할 수 있다. 그 이후 미술은 물질적·물체적 측면과 관념적·개념적 측면이라는 두 극으로 나누어지는 과정을 거쳤고 마치 미술이 나타나기 이전의 시대로 다시 되돌아가는 것과 같은 상황을 맞이하게 되는 것이다. 빈 만국박람회 참가 때 '미술'이라는 단어가 번역·조어된 이래 대략 100년이 지난 상황에서 미술의 위기는 이렇게 절정에 이르렀고, 1976년에는 마치 미술이라는 제도의 해체를 상징하듯이 붉은 기와의 도쿄도都미술관 건물이 허물어졌다.

그러나 미술 위기의 절정은 동시에 전환점이기도 하였다. 도쿄도미술관의 철거와 신관의 건설이 서로 앞뒤로 맞물려 이루어졌듯이, 이 시기를 경계로 미술에 대한 회귀라고도 말할 만한 움직임이 눈에 띄기 시작하였다. 게다가 그 움직임은 전국 각지에서 미술관이 건설·개관되는 붐과 함께 전개되었다.

미술로 다시 되돌아가는 것은—우선 역사의 아이러니라는 것을 괄호로 묶어 말하자면—미술을 현실에 존재하는 형태로서 다시 살아나게 하거나 그것을 활발하게 하려는 시도였으나 다만 회귀라고 말할 때 또 주의가 필요한 한 가지 점이 있다. 거기에서 미술이 목표로 하는 미

4 작가 미시마 유키오가 헌법개정을 위한 자위대의 결기를 주장한 후 할복자살을 한 사건.

구 도쿄도미술관(1926)

술은 도대체 어떠한 본실의 것인가 하는 짐이다.

이렇게 말하는 까닭도 이 '미술'이라는 단어는 반복적으로 지적해 왔듯이 서구어의 번역에 의해 만들어졌고, 번역어는 종종 그 원어가 가리키는 문화적 맥락으로 사람들의 시선을 끌어당기기 때문이다. 즉 미술로 다시 되돌아가는 것이라고 말할 때 그 목표가 Kunst 혹은 art인가 아니면 일본어인 '미술(비쥬쓰美術)'인가 하는 것, 이것이 문제가 되는 것이다. 이것을 말하기 위해서는 번역어 일반을 생각해 볼 필요가 있다. 야나부 아키라柳父章는『번역어의 논리』에서 메이지 시대의 사람들이 서양의 학문이나 기술을 몸에 익힐 때 술어述語를 번역하기 위해 한자로 새로운 말을 만드는 힘을 충분히 활용하여 새로운 많은 단어를 만들어 낸 것에 관하여 다음과 같이 언급하고 있다.

우리는 추상적 사고에 가장 기본적인 도구인 추상적인 용어를 거의 모두 일상어와는 다른 종류의 말을 적용시켜 만족해왔다. 추상적인 용어는 일상적 구체적인 용어로부터 그 개념이 추상화된 말이 아니다. 메이지 초기 이후 우리는 추상적 사고의 개념, 즉 사유하기 위한 말은 모두 기성품 그대로 완성된 언어로 받아들여 왔다. (…중략…) 완성된 형태로 받아들인 개념은 현실적으로 분석할 때 그 분석능력의 한계에 직면하여 다른 기능을 가진 말로 변하는 일이 종종 있다. 분석능력의 한계로 개념이 수정되거나 혹은 변경되지 않은 채 그대로 현실에 있도록 한다면 말은 현실에 대한 규범으로서의 의미로 바뀌는 일이 많다.[2]

야나부는 번역어가 '현실에 대한 규범'으로서 사용되는 예로서 "본래 사회라는 것은……", "본래 도시라는 것은……"이라는 표현을 들고 있으나 이 '사회'나 '도시'의 부문에 '미술'을 위치시킬 수도 있을 것이다. '미술'의 단어도 '사회'나 '도시'와 마찬가지로 번역어, 결국 "기성품 그대로 완성품으로서" 받아들여 온 단어의 하나이고 "본래 미술이라는 것은……"이라는 표현이나 생각의 방식을 불러일으키기 쉽다. 물론 이러한 표현이나 생각의 방식은 규범성을 생각하면 일률적으로 부정할 수 없는 측면도 물론 있으나, 거기에 다음과 같은 위험이 붙어다니는 것도 분명하다. 즉 '미술' 개념의 규범화는 번역어 '미술'과 그 원어인 서양어를 같은 것으로 연결을 짓는 발상을 불러일으키기 쉽고 따라서 일본에서 미술의 현실을 서양미술의 존재방식에 맞추어 판단한다는, 사회적·문화적 맥락을 무시하고 생각하며 비평하기 쉽다는 점이다. '미술' 개념의 규범화는 번역어 미술이 가리키는 현실, 이미 원어에

서는 더 이해할 수 없는 그 실제의 모습을 볼 수 없도록 만드는 위험성이 있고, 그 때문에 미술로 다시 되돌아가는 회귀를 말할 때 그것이 목표로 하는 '미술'의 본질에 대해서 충분히 주의하지 않으면 안 되는 것이다. 미술로 다시 되돌아가는 회귀라고 말할 때 거기에서 목표로 하는 것이 이전 우리들이 살게 된 어느 미술, 즉 일본어 '미술'이 아니라면 맞아야 할 사물의 도리가 맞지 않는 것은 말할 필요도 없을 것이다.

　그러면 '미술'이란 일본어가 가리키는 현실은 어떠한 것인가. 그러나 그 성립(역사와 구조)에 대해서 말하는 것은 이 책이 감히 해 낼 수 있는 것이 아니다. 이 책은 메이지 초기에 시작하는 '미술'이라는 단어의 역사를 살피고, 그것을 받아들여 제도로서 확립되어 가는 과정을 노트한 것에 그친다. '나선전화각'의 내용을 둘러싸고 그 전망대로부터 '미술'의 기본적인 존재방식을 제도사적으로 바라본 것에 지나지 않는다. 그러나 '미술'이라는 일본어가 가리키는 현실을 이야기하기 위해서는 수용과 제도화가 아니라 오히려 미술의 형성이라는 문제를 생각할 수밖에 없다. 그리고 그것을 위해서는 사회사적 관점이 필요할 것이고 또 제도로서의 미술에서 넘쳐 나오려고 하는 역사를 이야기하지 않으면 안 될 것이다. 문명에서 미술의 위치가 크게 변하려는 것처럼 보이는 현재 그것을 이야기하는 것은 시급한 과제이지만 그것은 모두 이 책 이후의 숙제라고 말하지 않을 수 없다.

ウンベルト エ-コ, 篠原資明·和田忠彦 譯, 『開かれた作品』, 靑丘社, 1984.

エミル デュルケム, 宮島喬 譯, 『社会学的方法の基準』, 岩波書店, 1978.

ケネス クラーク, 佐々木木英 外 譯, 『風景画論』, 岩崎美術社., 1967.

ハイデッガ, 菊池榮一 譯, 『芸術作品のはじまり』, 理想社, 1972.

ベネディクト アンダ-ソン, 白石隆·白石さや 譯, 『想像の共同体』, Libro, 1987.

ミシェル フ-コ-, 渡辺一夫·佐々木木明 譯, 『言葉と物』, 新潮社, 1974.

ユルゲン·ハ-バマス, 三島憲一 역, 『近代−未完のプロジェクト』, 『思想』 696, 1982.

高階秀爾, 『世紀末芸術論』, 紀伊國屋書店, 1963.

高橋幸八郎 편, 『日本近代化の研究』 上, 東京大學出版會, 1972.

高山宏, 『ふたつの世紀末』, 靑土社, 1986

高山宏, 『眼の中の劇場』, 靑土社, 1985.

關千代, 「皇居杉戸絵について」, 『美術硏究』 264, 1969.

菊畑茂久馬, 『天皇の美術』, フィルムア-ト社, 1978.

宮崎良夫, 「文化財」, 『財産』, 『基本法學』 3(岩波講座), 岩波書店, 1983.

宮川透, 『日本精神史への序論』, 紀伊國屋書店, 1966.

勸業博覽會資料, 『明治前期産業発達史資料』, 明治文獻資料刊行會, 1973~1976.

磯崎康彦·吉田千鶴子, 『東京美術学校の歴史』, 日本文敎出版社, 1977.

鹿野政直, 『資本主義形成期の秩序意識』, 筑摩書房, 1969.

多木浩二, 『天皇の肖像』, 岩波書店, 1988.

大江志乃夫, 『日本の産業革命』, 岩波書店, 1968.

大久保利謙, 「明治國家の形成」, 『大久保利謙歴史著作集』 2, 吉川弘文館, 1986.

大久保利謙, 「本邦博物館事業創業史考」, 『MOUSEION』 17, 1971.

大石嘉一郎·宮本憲一 편, 『日本資本主義発達史の基礎知識』, 有斐閣, 1975.

大震會 편, 「內務省史」 1, 『明治百年史叢書』 295, 原書房, 1980.

渡辺護, 『芸術学』(改訂版), 東京大學出版會, 1986.

渡部眞巨, 「螺旋空間の図像学」 1~6, 『萌春』 257~264.(단, 259·262호 제외)

稲垣榮三, 『日本の近代建築』 上, 鹿島出版會, 1979.

稲田政次 편, 『明治国家形成過程の特質』, お茶の水書房, 1968.

木幡順三, 『美と芸術の論理』, 頸草書房, 1980.

木村重夫, 『日本近代美術史』, 造形藝術硏究會, 1957.

木下長宏, 『岡倉天心』, 紀伊國屋書店, 1973.

芳賀登, 「明治國家の形成」, 『国家概念の歴史的変遷』 3, 雄山閣, 1989.

山本光雄, 『日本博覧会史』, 理想社, 1973.

山本正男, 『東西芸術精神の伝統と交流』, 理想社, 1965.

山下重一, 『スペンサーと日本近代』, お茶の水書房, 1983.

森口多里, 『明治大正の洋画』, 東京堂, 1941.

杉本つとむ, 『江戸の博物学者たち』, 青土社, 1985.

杉本つとむ, 『日本英語文化史の研究』, 八坂書房, 1985.

相良亨·尾藤正英·秋山虔 편, 「自然」, 『講座日本思想』 1, 東京大學出版會, 1983.

上野益三, 『日本博物学史』, 講談社, 1989.

色川大吉, 「近代國家の出發」, 『日本の歴史』 21, 中央公論社, 1979.

色川大吉, 『明治の文化』, 岩波書店, 1970.

西山松之助 편, 『江戸町人の研究』 1, 吉川弘文館, 1972.(또한 西山松之助, 「江戸町人總論」)

西村勝彦, 『社会体系論』, 酒井書店, 1969.

西村貞, 『日本初期洋画の研究』, 全國書房, 1971.

石井柏亭, 『日本絵画三代志』, 創元社, 1942.

石塚裕道, 『日本近代美術発達史』, 吉川弘文館, 1973.

成瀬不二雄, 「江戸の洋風畵」, 『ブック·オブ·ブックス日本の美術』 49, 小學館, 1977.

小林文次, 「劇的な空間の転換—独自の「さざえ堂」建築」, 『朝日新聞』, 1965.3.20.

小林文次, 「羅漢寺二堂考」, 『日本建築學會論文報告集』 130, 1966.

小林文次, 「曙山の二重螺旋階段図について」, 『美術史』 88, 1973.

小林文次, 「会津さざえ堂の源流」, 『朝日新聞』, 1972.11.20.

小木新造, 『東京時代』, 日本放送出版協會, 1980.

小勝禮子, 『高橋由一の「土木」風景画』(‘高橋由一’展カタログ), 栃木県立美術館, 1987.

小野木中勝, 『明治洋風宮廷建築』, 相模書房, 1983.

小野忠重, 『江戸の洋画家』, 三彩社, 1968.

神奈川縣立近代美術館, 「高橋由一篇」, 『神奈川県美術風土記』, 新隣堂, 1972.

榊田繪美子, 「高橋由一についての二、三の問題」, 『美術史』 115, 1983.

岩科小一郎, 『富士講の歴史』, 名著出版, 1983.

櫻井哲夫, 『「近代」の意味』, 日本放送出版協會, 1984.

櫻井和市, 「解説」, 『ラオコン』, 生活社, 1948.

蓮實重彦, 「物語批判序説」, 『海』, 1982.2.

奥井智之, 『近代的世界の誕生』, 弘文堂, 1988.

限元謙次郎, 「日本における近代美術館設立運動史」 1~10, 『現代の眼』 25~37, 1956~1957.

限元謙次郎, 『近代日本美術の研究』, 大藏省印刷局, 1964.

遠山茂樹 편, 『近代天皇制の成立』, 岩波書店, 1987.

柳夫章, 『ゴッドと上帝』, 筑摩書房, 1986.

柳夫章, 『翻訳語成立事情』, 岩波書店, 1982.

栗原彬,『歴史とアイデンティティ』, 新曜社, 1982.

日本洋畫商協同組合 편,『日本洋画商史』, 美術出版社, 1985.

匠秀夫,『近代日本洋画の展開』, 昭森社, 1977.

前田泰次,「明治時代の工芸概念について」,『美術史』11, 1954.

田中彰,『「脱亜」の明治維新』, 日本放送出版協會, 1984.

井關正昭,『画家フォンタネージ』, 中央公論美術出版, 1984.

朝倉無聲,『見せ物研究』, 思文閣出版, 1988.

佐藤道信,「狩野芳崖晩期の山水画と西洋絵画」,『美術研究』329, 1984.

佐々木康子,『林忠正とその時代』, 筑摩書房, 1987.

佐々木靜一・酒井忠康 편,『近代日本美術史1』, 有斐閣, 1977.

中内敏夫,『新しい教育史』, 新評論, 1987.

中村雄二郎,『近代日本における制度と思想』, 未來社, 1967.

靑木茂 편,「フォンタネージと工部美術學校」,『近代の美術』46, 至文堂, 1978.

靑木茂 편,『明治洋画史料』(懷想篇・記錄篇), 中央公論美術出版, 1985・1986.

靑木茂・酒井忠康 편,「美術」,『日本近代思想体系』17, 岩波書店, 1989.

土方定一,『近代日本文学評論史』, 法政大學出版會, 1973.

土坊定一,『日本の近代美術』, 岩波書店, 1966.

樋口秀雄 편,「日本と世界の博物館史」,『博物館学講座』2, 雄山閣, 1981.

豊田武 편,『東北の歴史』下, 吉川弘文館, 1979.

河北倫明・高階秀爾,『近代日本絵画史』, 中央公論社, 1978.

河原宏・宮本盛太郎・竹山護夫・前坊洋,『近代日本政治思想史』, 有斐閣, 1978.

丸山眞男,『日本の思想』, 岩波書店, 1961.

丸山眞男,『日本政治思想史研究』, 東京大學出版會, 1952.

『ジャポニスム展』('ジャポニスム展' カタログ), 國立西洋美術館, 1988.

『日本歴史』14・15(岩波講座), 岩波書店, 1975・1976.(특히 近藤哲生,『殖産興業と在來産業』;
　　　原口清,「明治憲法體制の成立」)

「TOKIO 1920s」,『美術手帖』, 1980.7.

「名古屋の博覧会」('名古屋の博覽會'展 解說圖錄), 名古屋市博物館.

「文展編」1・2,『日展史』1・2, 日展史編纂委員會(日展), 1980.

「ワグネル 維新産業建設論策集成」, 土屋喬雄 편,『明治百年史叢書』249, 原書房, 1976.

「日本の現代美術30年」,『美術手帖』, 美術出版社, 1978.7(増刊號).

「資料による宮城県の美術編年史」, 西村勇晴 편,『宮城縣美術館研究紀要』2, 1987.

초판 후기

나카에 조민中江兆民(1847~1901)은 『삼취인경륜문답三醉人經綸問答』(1887)[1]에서 "변천하는 세상은 그림의 밑바탕이 되고 사상은 단청이 되며 사업은 회화가 된다"라고 기술하고 있으나 이 말은 적어도 메이지 초기에 관한 한, "그림의 밑바탕은 변천하는 세상이 되고 단청은 사상이 되며 회화는 사업이 된다"라고 말을 바꾸어도 의미가 바뀌지 않는다. 일본 근대회화 역사의 가장 초기 과정은 자본주의 형성, 근대사상의 전개, 근대국민국가의 창출과 평행적인 관계에 있었다. 게다가 그 걸음은 번역에 의하여 서양에서 가져온 '미술'의 개념이 받아들여져 자리를 잡아가는 과정이기도 하였다.

결국, 미술은 근대의 신이 점지한 아이였고 회화의 근대화는 일본에서는 미술로 편입되는 과정이었던 것인데 근대가 끝나는 때를 계속 맞이하는 것처럼 보이는 오늘날, 미술이 앞으로 어떠한 과정을 걸을 것인가를 생각하는 것은 근대문명의 끝을 생각하는 일이기도 할 것이다.

근대에 남겨진 것은 공허라는 이름의 희망뿐이라고 나는 극단적으로 말했지만 이것은 근대에 어떠한 것도 남겨져 있지 않다는 것과는 다르다. 공허라는 존재, 이것이 심상치 않은 것이다. "텅 빈" 드럼통에 기폭성 가스가 가득 차 있듯이 공허는 때로 절대적인 에너지를 남모르게 낳는 것이다. 이것은 서장에서 언급한 현대의 천황제를 둘러싼 문제에

1 세 명의 인물이 18세기 당시의 일본 현실의 방향을 토론 형식으로 구성.

대해서도 말할 수 있을 것이다.

우리들은 공허라는 어려운 문제와 어떻게 싸우면 좋을 것인가. 혹은 지금이야말로 당위當爲의 의미를 담아 그림의 밑바탕은 변천하는 세상이 되고 단청은 사상이 되며 회화는 사업이 된다고 감히 말할 수도 있다.

'미술'의 수용에 관한 사료 가운데 이 책에서 언급할 수 없었던 것으로 로브샤이트W. Lobscheid의 『영화자전英華字典』이 있지만 여기에서는 '미술'이라는 단어는 볼 수 없었다. 사료로서 한데 묶어서 충분히 분석을 할 수 없었기 때문에 사용을 단념한 사료에 외교사료관 소장의 『오스트리아 개설만국박람회墺國維也納開設萬國博覽會에 제국 정부 참여參同 한 건一件』이 있고 이 가운데에는 영·독·프랑스어의 출품구분목록이 포함되어 있으며 fine Arts, Beaux Arts라는 단어가 Kunstgewerbe와 함께 적혀 있다.

단 이 책에서는 사료를 인용할 때 탁점濁点이나 한자 위에 읽는 법을 히라가나로 표기한 후리가나나 구독점을 보태거나 빼거나 하였고 정자正字나 속자俗字를 현행 문자로 바꾸었으며 분명하게 잘못된 글자를 바로 잡았고 빠진 글자를 보완하였으며 경우에 따라서는 권점圈點[2]을 삭제하는 등 독자의 편의를 위한 조치를 취하였다.

'나선전화각' 관계문서는 육필원고의 사진에 기초하여 독해를 했지만 그 때 유이치가 한 것인지 어떤지의 판단을 포함하여 아오키 시게루青木茂 씨의 가르침을 받았다. 아오키 씨는 귀중한 사료들을 필자에게 인심 좋게 대여해 주셨다. 되돌아보면 아오키 씨의 지도가 없었다면 나

2 글을 맺는 끝에 찍는 고리 모양의 둥근 점.

의 명치미술탐구는 있을 수 없었으며 이 책도 아오키 씨가 편찬한 『다카하시 유이치 유화사료』에 필자가 적은 '나선전화각' 관계문서의 주석을 핵심으로 하여 이루어졌다. 무엇으로든 감사하지 않으면 안 되지만, 표현할 만한 단어가 없다.

이 3년 동안 매월 한 번 요코하마의 모처에 모여서는 일본 근대회화의 문제를 서로 이야기해 온 독화회讀畵會의 친구들은 나의 논의를 여러 가지로 검토하고 발상을 크게 자극해 주었다. 감사하고 있다.

이 책에는 지금까지 여러 잡지에 쓴 논고가 들어가 있다. 제목이나 잡지명을 일일이 들지는 않지만 나에게 '쓴다=생각하는 기회'를 주신 편집자 여러분에게 이 기회를 빌어 감사한다.

마지막으로 이 책을 낳은 부모격인 미술출판사 제1편집부의 시나 세쓰椎名節 씨에게 감사의 마음을 전하지 않으면 안 된다. 시나 씨는 좀처럼 일에 손을 대지 않고 있는 나에게 강한 인내심으로 지켜봐 주셨고 앞으로 나아가지 못하고 새빨갛게 되어 버린 교정지를 보아도 얼굴색 하나 바꾸지 않으셨다. 시나 씨에게는 감사의 말과 함께 용서를 빌지 않으면 안 된다.

1989년 7월 14일

정본(定本) 간행에 붙여

나의 첫 저서 『시선의 신전-'미술'의 수용사 노트』가 간행된 지 올해로 20년이 된다. 20년이면 갓난아이가 한 어른으로 성장하는 세월이고 뒤돌아보면 그야말로 지금과 이전이 큰 차이가 있음을 느낀다. 글을 쓰는 환경이나 그에 필요한 도구도 이 20년 동안 크게 변했다. 이 책을 썼을 때는 인터넷은 아직 보급되지 않았던 때라서 국회도서관의 근대 디지털도서관도 없었고 전자사전도 값이 비싸 보급되지 않았다. 그러한 시대에 나는 일본 워드프로 전용기를 사용해서 이 책을 썼다.

책은 그 자체로는 물론 나이를 먹지는 않는다. 변화도 성장도 없다. 다만 책과 사회, 책과 독자와의 관계는 인간과 같이 변해 간다. 이 책도 물론 예외가 아니다. 저자인 나와의 관계도 크게 변했다. 이 때 이 책을 다시 읽고 골똘히 생각했다. 이 책의 일관적이고 기본적인 흐름의 방향은 근대에 대해 조화롭지 않은 이화異和이고 그것에 무엇인가의 변화는 없으나, 이것을 구체적인 논의를 통하여 처음부터 끝까지 변함없이 이끌고 가기 위해서는 상황에 맞서는 위치 바꿈(전위轉位)을, 자신에게 반복적으로 던질 필요가 있었다.

이렇게 지난 일을 돌이켜 보며 느끼는 감정은 그 동안의 시대 움직임과도 크게 관련되어 있다. 이 책이 발행된 연월일은 1989년 9월 30일, 그 약 한 달 후에 베를린 장벽이 무너졌고 그 다음 다음해에는 소비에트 사회주의공화국연방의 모습이 사라졌다. 이렇게 냉전체제가 끝나고 시대는 국제화, 세계화라는 큰 파도 속으로 삼켜져 갔다.

이 책은 그야말로 이런 격동 시대의 끝자락에서 간행되었는데 실은 격동 시대가 올 것이라는 조짐은 이 책을 생각하기 전부터 있었다. 오히려 그 예감이 이 책을 쓰도록 했다고 말하는 것이 정확할 수도 있다. 80년대는, 1968년 5월 혁명을 계기로 빠르게 깊어진 포스트 모던post-modern의 예감이 연달아 세계역사의 현실이 되어 가는 느낌으로 가득 찬 시대였다. 폴란드에서 독립자주관리管理노동조합의 '연대' 활동으로부터 범유럽 피크닉사건[3] 그리고 소비에트 해체로 역사의 수위水位는 해일과 같이 순식간에 높아졌고, 근대라는 신화를 못 쓰게 되어 남아있는 잔해와 함께 들이 삼키며 휩쓸어 버렸다.

이 책이 출간된 직후의 미술계로 눈을 돌리면, 버블경제로 인하여 떠오르려는 힘을 받은 미술행정이 활기를 띠었고, 미술계는 국·공립미술관이 주도권을 장악하는 상황에 있었다. 그리고 이러한 상황의 진전과 보조를 맞추듯이, 60년대까지 아방 가르드에 대한 결산이 허둥지둥 이루어졌고, 아방 가르드의 그늘 속에서 숨을 죽이고 있었던 회화와 조각이 현대미술로서 의기양양하게 날개를 펼치기 시작하였다. 긴자계銀座界 모퉁이 화랑에서는 도대체 어디서 어떻게 들여왔을까 갸우뚱하게 생각될 정도의 큰 그림을 종종 볼 수 있게 되었다. 결국은 미술관 벽에 걸고 싶어 안달하는 작품들이다. 회화나 조각이라는 표현매체에 대한 재평가와 아방 가르드 사상에 대한 비판은, 미술사적인 맥락에 비추어

3 1989년 8월 19일, 오스트리아공화국과 헝가리인민공화국 국경 부근의 도시 쇼프론에서 열린 정치집회로 이를 계기로 공산주의 유럽국가의 철의 장막을 무너뜨리고 독일의 통일로 이어졌다는 정치적으로 매우 중요한 사건.

파악할 가치가 있으나 미술관에서의 소장所藏 편의와 관련된 문제이기도 하였다.

다른 한편, 이렇게 닥쳐온 미술관 시대는 일본 근대미술 연구의 촉진에도 도움이 되었다. 공립미술관의 경우, 건설부지[4]와 인연이 있는 미술가를 무시할 수 없는 것이기 때문이고 결코 풍족하다고는 말할 수 없는 구입예산의 문제도 얽혀 있었던 것 같은데, 어떻든 미술관을 운영하는 데 일본 근대미술에 대한 실증적 연구의 진전이 크게 요구되었다. 게다가 미술관 활동은 귀중한 사료를 발굴하여 연구의 진전에 크게 기여하였다. 양자는 서로 도움을 주고받는 관계에 있었던 것으로 많은 연구자들은 미술관 직원으로 재직하고 있었다. 이러한 연구상황을 보여주는 대표적인 사례가 1984년 명치미술학회(창립 당시는 명치미술연구학회)의 창립이다.

당시 도쿄국립문화재연구소에서도 연구 체제가 착착 계속 갖추어져 갔다. 나는 이 연구소의 이전 건물(구로다黑田기념관)에 부속으로 설치된 서고에서 얼마나 많은 것을 배웠는지 모른다. 또 여기에서 같은 연대의 미술사학자들 — 사토 도신佐藤道信 씨, 스즈키 히로유키鈴木廣之 씨, 야마나시 에미코山梨繪美子 씨들 — 과 알게 되었고, 나는 얼마 안 있어 연구소 주최 심포지움의 토론자(패널리스트)로 참가까지 하게 되었다. 대학을 졸업한 뒤, 갑자기 미술평론계에 뛰어든 나에게 도쿄국립문화재연구소는 말하자면 대학원과 같은 장소였다. 이보다 조금 거슬러 올라가지만 그 연구소가 편찬한 『명치미술기초자료집』(1975)은 제1회, 제2회

4 미술관.

내국권업박람회의 미술부문과 2회에 걸친 내국회화공진회에 관한 사료의 영인복간을 하였고 이것으로써 크게 일깨움을 얻었다.

그로부터 창형미술학교創形美術學校 수복修復연구소를 거점으로 하는 우타다 마사스케歌田真介 씨의 기법-재료연구로부터도 크게 일깨움을 얻게 되었다. 미술사학에 대한 마사스케 씨의 연구는 예를 들면 일본문학에 대한 일본어학과 같은 위치에 있는 것이고 그 꾸밈없는 합리성에 나는 완전히 매료되어 버렸다. 미술관의 융성에 얽힌 이상과 같은 연구 상황 덕분에 비로소 나는 『시선의 신전』을 집필할 수 있었다.

그렇지만, 나는 닥쳐온 미술관 시대를 단지 환영하고 있었던 것은 아니다. 나는 미술관 시대의 혜택을 받으면서 미술관 시대와 거리를 두고 있었다. 이러한 자세가 없었다면 나는 이 책을 쓸 수도 없었을 것이다.

국·공립미술관 주도의 미술관 시대는 우선 관료지배의 시대라는 것이고 미술계는, 보고 있는 동안 미술 관료들에 의하여 좌지우지되어 갔다. 대두하는 미술 관료들이 아방 가르드 운동에 대항하여 미술의 재再 '제도'화化에 발벗고 나선 것이다. 여기에는 재야 비평가들도 협력체제를 취하고 있었지만, 아방 가르드에 동감하고 있었던 나로서는 이러한 상황에 아무리 해도 익숙해 질 수 없었다. 회화나 조각의 회귀에 맞추어 '미술'이나 '예술'에 대한 향수적인 찬사의 목소리가 미술계를 뒤덮게 된 것도 기분이 매우 나빴다. 기분이 좋지 않았던 이유는, 이러한 미술계의 움직임이 자본제와 관료제에 계속 토대를 삼고 있는 국민국가와 민족에 편을 들고 있는 정치적인 보수주의와 서로 통하고 있다고 느끼고 있었기 때문이기도 했다.

요컨대, 미술에서 관료지배의 시대가 닥쳐온 것이고, '미술관' 보좌翼
贊체제가 확립되어 간 것인데, 이러한 상황은 메이지 초기의 그것과 서
로 닮아 있었다. 이 책에서 밝혔듯이, 메이지 초기에 번역어로서 가져
오게 된 '미술'은 관료들에 의한 제도-시설의 구축과 서로 얽혀 이루어
졌다. 일본 근대미술연구의 진전이 잇달아 널리 퍼지게 되었고, 보여준
사료군群에 의하여 이러한 조감도를 얻은 나는, 명치미술의 관료제적
성격과 자신이 놓여 있는 시대상황이 서로 겹치는 것으로, 역사와 동시
대를 비판적으로 되돌아 파악하는 비평의 관점을 서서히 명확히 해 갔
다. 결국 상황과 조화롭지 못한 이화異和 이것이야말로 『시선의 신전』
집필의 동기였다.

'제도'에 관한 이론으로서는, 이 책에서는 미키 기요시三木淸와 미야
카와 아쓰시宮川淳를 언급하는 데에 그쳤지만, 마루야마 마사오丸山眞男
의 『일본정치사상사연구』(1952)에서의 '제도'에 대한 언급도 먼 근거
로 삼고 있었던 셈이다. 오큐소라이荻生徂徠[5]가 '성인聖人의 길'을 '자연'
이 아니라, '꾸며진' '제도'라고 이해하여 변혁의 가능성을 열었던 데에
서 근대적 사고의 선구를 찾아낸 마루야마의 발상은 이 책의 기조를 이
루고 있다고 말해도 좋다. 또 가라타니 고진柄谷行人 씨의 『일본 근대문
학의 기원』(1980)과 『은유로서의 건축』(1983)에서 발상법에 관해 많은
것을 배웠다. 그중에서도 『일본 근대문학의 기원』의 "'근대적 자아'가
마치 머리 안에 있는 것처럼 말하는 것은 우스운 일이다. 그것은 어느
물질성物質性에 의하여 그렇게 말해 좋다면 "제도"에 의하여 처음으로

5 1666~1728.

가능한 것이다. 결국 제도에 대항하는 '내면'이 되는 제도성制度性이 문제이다"라는 지적은 거의 깨우쳐 보여주는 계시적啓示的인 의미를 가지고 있었다.『두려워 떠는 인간』(1972) 이래 그의 독자였던 나는 그의 논지전개를 통해 시대에서 근본적인 변화가 계속 일어나고 있는 것을 여실히 느꼈다. 다카시나 슈지高階秀爾 씨의『일본 근대미술사론』(1972)을 읽은 것도 결정적이었다. 다카하시 유이치 이하 근대화가론에서 많은 것을 배운 것은 말할 것도 없고, 결정적인 것은 오카쿠라 덴신과 페놀로사라는, 미술가가 아닌 인물이 미술가들과 같은 선에서 논해지고 있는 점이었다.『시선의 신전』에서도 새로 사업을 일으키고 경영하는 기업가起業家로서의 다카하시 유이치나 덴신이나 페놀로사를 클로즈 업close-up하여 논하게 되는 그 발상의 원점에 이 책이 있었다.

그러나 이러한 비판적 관점이 제도-시설사적 주장으로서의 형태를 갖추는 데는 지금 하나의 중요한 계기가 있었다. 그것은 다카하시 유이치의 '나선전화각' 구상과의 만남이었다. 이것을 안 것은, 1984년에 간행된『다카하시 유이치유화사료』의 편찬 작업에 편찬자 아오키 시게루青木茂 씨의 보조로서 관여했을 때의 일이다. 유화油繪의 재현성再現性을 계속 발판으로 삼으면서 진리를 향해 나아가는 나선길을 그린 이 표상의 탑은 순식간에 나를 포로로 만들고 말았다. 그리고 이 탑에 정신이 팔려있는 나에게 아오키 씨는 관련 사료의 주석을 맡겨주셨다. 이 때 집필한 노트가『시선의 신전』을 향한 첫 발자국이었고 이것을 중핵으로 메이지 초기의 제도-시설사적 '미술' 개념에 관한 사유思惟의 결과가 나오기 시작한 것인데, 그 성과의 형태를 결정決定한 것은 물론 나선전화각의 형상이었다. 이 형상에 의하여, 메이지 시기의 여러 차원에

걸친 사료가 그리고 그러한 사료를 둘러싼 사념思念이, 보고 있는 동안 한데 모아지게 되었고 책의 형태로 되어 갔다.

다만, 이 주석 작업이 『시선의 신전』 간행으로 직접 연결된 것은 아니다. 그 시기 아르바이트로 일본 근대미술을 가르치고 있던 도쿄예술전문학교TSA의 『예술평론』에 이 주석을 알기 쉽게 덧붙여 설명한 「나선전화각 — 혹은 '미술'의 기원」이라는 수필을 네 번에 걸쳐서 연재한 것(제4호, 5호, 8호, 9호)이 이 책 간행의 직접적인 계기가 되었다. 이 연재에 관심을 보여주셨던 미술출판사의 시나 세쓰椎名節 씨로부터 이것을 토대로 책으로 다시 써 볼 의향은 없는가라는 이야기를 들었다.

이 책을 써 내려가면서 동시대와 메이지 초기의 공통성을 계속 생각하였고, 그것으로부터 출구와 입구가 기묘하게 비슷하다는 것을 종종 생각하게 되었다. 그렇지만, 근대 이전pre-modern과 근대 이후post-modern를 중복적으로 함께 파악하려는 목적 등으로 기획한 것은 아니다. 오히려 미래를 새로운 관료지배에 맡기지 말고, 다음 시대로 나아가기 위해서, 결국은 메이지 초기의 전철을 밟지 않기 위해서 메이지 초기의 미술에 대해서 알 필요가 있다고 생각하였다. 현재 정치과제로서 주목되고 있는 관료지배의 기반을 이룬 오쿠보 도시미치大久保利通는 내국권업박람회 창설에 의하여 미술의 제도화에 크게 공헌한 인물이기도 하다.

또 입구와 출구가 비슷하다는 것에는 다음과 같은 의미도 있다. 다카하시 유이치가 막부 말기에 유화를 그리기 시작했고 얼마 안 있어 메이지 초기에 전문가로서 자리를 잡기까지의 사이에 그는 단지 그림을 그린다는 것뿐만 아니라, 그것을 그리기 위한 화재畵材 만들기부터 손을

대지 않을 수 없었고 유화를 전시하고 팔며 후세를 기르고 취직을 돌보며, 양화 제작의 이론을 세우며 또한 계몽을 한다고 하는 여러 활동을 넓혀가지 않으면 안 되었는데, 나는 자신과 동시대의 아방 가르드에도 마찬가지의 활동 형태 — 제작에 얽힌 여러 차원을 스스로 열어 갈 수밖에 없다고 하는 활동의 존재방식을 찾은 것이다.

그렇지만, 이 당시 아방 가르드의 활동은 회화·조각의 대두로 영향이 엷어지게 되긴 했으나 결코 사라진 것은 아니다. 예를 들면 간다神田에 있던 '팔루곤'이라는 공간은, 작가들의 '자주관리自主管理'에 의하여 운영되었고 발표, 이론구축, 비평, 심포지움이나 출판활동 등 다기에 걸쳐 활동을 하고 있었다. 이 책을 써 내려가는 데 이 화랑의 활동이 언제나 머리 한 편에 있었던 것이 지금 생각난다. 이 최초의 책 이후, 나는 『경계境界의 미술사』(2000), 『'일본화'의 자리 바꿈(전위轉位)』(2002), 『아방 가르드 이후의 공예』(2003) 등에 실린 논고가 보여주듯이, 공예, 일본화 등 비교적 주변적인 장르에 관한 논고를 발표하게 되는데, 어쩌면 이것은 80년대 아방 가르드에 대한 생각과 관련이 있을 수도 있다. '미술'에 하나로 합칠 수 없는 조형의 여러 상相에 대해 나는 지금 여전히 강한 관심을 계속 가지고 있다.

운 좋게도 이 책은 산토리학예상[6]을 받게 되었고 연구자로서 나의 출발점이 되었다. 그 때 다카시나 슈지 씨의 수상 이유의 변은 계속 글을 쓸 수 있는 용기를 나에게 주었다. 그 후 도쿄예술대학의 자료관 가

6 공익재단법인 산토리문화재단이 주최하는 학술상.

까운 곳에서 처음 그를 만났을 때, 잘 되었네요—라며 미소를 띤 그 얼굴은 지금도 나에게 최고 최대의 격려이다. 어떻든 예를 갖추지 못하는 행동거지가 많은 자신인데, 아오키 씨와 다카시나 씨의 학문적 은혜는 한시도 잊은 적이 없다.

그런데 나는 지금 이 책이 연구자로서의 출발점이라고 말했지만, 출발점이라는 것은 기초의 의미가 아니다. 현재의 작업 가치는 이 책에서 어느 정도 멀리까지 올 수 있었는가에 의하여 결정하면 된다고, 나는 생각하고 있다. 그러한 의미에서 이 책은 나에게 기념비Denkma라고 말할 수 있을 것 같다.

간행 20년을 계기로, 재출간할 생각은 없는가라고 브뤼케의 하시모토 아이키橋本愛樹 씨가 말을 걸어주신 것은 작년의 일이었다. 그러나 그때 나는 약간 주저하는 부분이 있었다. 자기 자신에게 출발점을, 다시 세상에 문제를 삼는 것이 어느 정도의 의미가 있을까 하는 의문이 들었기 때문이다. 그러나 초판이 품절되고 절판이 된 뒤에도, 여전히 이 책을 찾는 사람들이 있다는 것을 알고 마음이 움직였다. 초판 당시와는 크게 다른 현재 상황에서 또 학문 연구의 진전에도 불구하고, 『시선의 신전』이 초판 당시와는 다른 무엇인가의 의의를 가질 수 있는 것이라면, 재출간도 있을 수 있다고 생각하게 되었다.

처음에는 잘못되었거나 빠진 글자 등 부주의에 의한 실수를 바로 잡는 데 그치고 다시 출간할 생각이었다. 출발점을 옮겨야 하기 때문이다. 그런데 체크를 해 가는 동안, 표현이 알기 어려운 곳이 눈에 띄게 되었고 이것을 그대로 내버려 둘 수 없어 어느 덧 손을 대는 사이에 덧붙이고 없애는 부분이 점점 늘었다. 즉 잘못되었거나 빠진 글자, 인용

이나 연대가 분명히 잘못된 부분을 바로 잡는 데 그치지 않고, 논지 전달이 어렵다고 생각되는 말의 용법과 배치를 바꾸었으며, 부분적인 구성을 변경하였으며 기호punctuation mark를 통일하고 구두점을 다시 찍고 원 사료에 대한 일본말 새겨 읽기 등을 참조하면서, 사료의 한자 읽는 법을 히라가나로 표기한 후리가나를 증보하는 작업을 했다. 손을 다시 댄 대상에는 간행 직후부터 눈에 띈 쓰레기와 같이 계속 신경이 쓰이고 있던 오류나 탈락도 포함되어 있다.(예를 들면 도쿄도都미술관을 도쿄부府미술관의 '후신'으로 칭한 부분은 간행 직후 서평에서 나카시마中島理壽 씨가 도제都制 시행에 의한 명칭변경에 지나지 않는다고 지적하신 것을 수용하여 정정했다)

다만 논지는 전혀 변경을 하지 않았다. 또 이 책 간행 이후 이루어진 연구・조사 성과를 포함시키지도 않았다. 결국 이 책은 1989년에 간행된 역사적 시점에 확실히 정해진 채 움직이지 않고 있다. 물론 말의 용법과 배치를 바꾸어 고친 것이 내용에 영향을 끼치지 않은 것은 없고 세부적인 부분에서 지식과 관점이 미묘하게 바뀐 경우도 없다고 말하기 어렵다. 거기에는 지식과 관점의 그 변화가 아마 투영되어 있을 지도 모른다. 그러나 초판에서 주장되었고 실증되었으며 논증되고 있는 내용에 변경은 없다. 독해를 바로 잡는 일도 그 범주에서 이루어졌다. 즉 이 책은 나 자신의 출발점이라는 점에 변화가 없다.(본문의 교정은 이상과 같은 것이나 도록에 대해서는 캡션을 바로 잡고 또한 초판 간행 후 알게 된 것도 포함하여 증보나 교체가 이루어졌다)

이상과 같은 경위로 본다면, 이 책은 결코 '복각판'이 아니고 엄밀하게 말하면 '개정판'이라고 부르기도 어렵다. 그러면 도대체 무엇이라고 칭하면 좋은가. 고민하고 있던 중에 하시모토 씨가 '정본定本'이라는 명

칭을 제안해 주었다. 결정판이라는 정도의 의미인데, 내용적으로 1989년 시점에 정립되어 있는 이 책은 '정본'이라고도 칭하기 어렵고 또 문장이 매우 충분하게 다듬어졌다고도 말할 수 없다. 그런데 자신의 나이를 생각하면, 이 책에 손을 대고 출판할 기회는 이것이 마지막이 될 수도 있다. 그렇다면 적어도 표현에 관해서는 이것으로써 결정판으로 해도 좋지 않을까 생각하여, '정본'이라는 이름을 받아들이기로 하였다.

복간復刊의 이야기가 나왔을 때, 일본 근대미술과 관련한 이 20년의 연구사를 나 자신의 작업도 포함하여 되돌아보는 글을 책 끝 부분에 실을 생각이었다. 『시선의 신전』 이후 나의 작업에 대한 비판에 응할 의무도 있다고 느끼고 있었다. 예를 들면 간행 이후 그것은 '미술사'가 아니라는 비평을 자주 받았지만, '미술' 개념을 받아들이는 과정을 밝히려는 이 책이 '미술' 개념을 전제로 하는 단순한 '미술사'일 수 없는 것은 논리상 당연하나 미술의 제도나 사실에 얽힌 법적 언어나 사회적 언설에 관한 연구가 단순한 실증사료의 영역을 넘어 미술사 서술의 중요한 한 차원이 될 수 있다는 점을 보여준 점에서, 미술사학에 대하여 무엇인가의 공헌을 할 수 있었던 것은 아닌가라고, 자부심이 없는 것은 아니다.

또 내가 쓴 책이 평론인가 역사학 논문인가 그 경계가 애매하다는 지적을 종종 받았다. 그것에 답하기 위해 역사가 되는 것에 관한 자신의 생각도 말하고 싶었다.

나는 역사로서 서술되는 과거는, 현재의 자기 자신의 관점에서 이론적으로 구성되는 것이고, 역사서술은 결국 일종의 내러티브narrative라고

생각하고 있다. 다만 이것은 개인적인 주관에 의하여 제멋대로 역사를 짜맞춘다는 것이 아니라, 사물을 보는 시각 구조로부터 자유롭게 역사를 쓰는 것 등이 가능하지 않다는 의미이다. 따라서 또 이것은 결코 실증을 경시한다는 의미가 아니다. 다만 실증의 절차도 사물을 보는 시각 구조나 둘 이상의 사람이나 단체, 국가 등이 관계된 이론(패러다임)으로부터 자유로울 수 없고, 게다가 실증은 역사서술의 목적일 수 없다고 나는 생각한다. 혹은 이렇게 말해도 좋다. 역사서술이라는 것은 실증적 비판을 거친 사료를 근거로 이론적으로 생각을 정리할 수 있는 구상력 構想力의 산물, 비유해서 말하면 마치 거미가 나뭇가지에 둥우리를 걸치듯이 사료라는 가지들 사이에 생각을 정리할 수 있는 구상력에 의한 형상을 묘사해 내는 것이라고. 이 점에서 역사서술은 비평 저술에 가깝고, 이렇다고 할까 양자는 이론가가 함께 담당할 만한 작업이다.

이론은 단지 역사서술의 방법·내용과 관련된 것뿐만 아니라, 역사서술의 양식과도 관련이 된다. 학문적인 진지함도 잃지 않고 게다가 같은 시대의 감성에 호소하는 서술의 양식을 발명해 가는 것도 이론가로서의 역사가에게 부여된 중요한 사회적 임무이다. 미술을 둘러싼 과거의 언설이 단지 작품론이나 작가론의 사료로서만이 아니라, 언설 그 자체로서도 연구할 가치가 있다고 생각한다면 미술에 관한 역사서술 양식은—같은 시대의 미술평론이나 미술기사의 그것과 함께—미술이 현재의 중요한 한 차원을 이루고 있다고 생각할 만하기 때문이다.

간단하게 서술하면, 역사서술은 실증과 논증의 협동에 의하여 이루어진다고 하는 것인데 이 협동 과정에 사회화된 가치관이나 의도나 이론적 구상이 영향을 끼치는 것은 당연하고, 이것을 몸소 의식한다면 자

기설에 대한 상대화에 인색해서는 안 된다. 자기설에 대한 그 상대화가 역사서술의 다양성을 인정하는 것과 통하는 것은 말할 필요도 없으며 이 다양성은 다만 어디에나 있는 다양성이 아니다. 비판에 의한 학문적 연마를 거친 다양성이지 않으면 안 되고, 역사가 진행하는 한, 비판에는 끝이 없다. 결국 역사서술은 본질적으로 한계가 없는 오픈 엔드open end이다. 이 책의 간행을 계기로 이러한 자기의 역사론에 대해서도 이 책이나 이 책의 속편 『경계의 미술사』에서 구체적인 사례에 비추어 서술해 두고 싶었다.

요컨대, 출발점부터 오늘날까지 이 책에 얽힌 일을 기술하면서, 여기까지의 거리를 측정하고 자기 자신의 존재방식을 뒤돌아보려고 생각했는데 써 내려가는 동안에 아무리 생각해도 자기에게만 유리하게 해석하는 아전인수에 빠지는 것을 피해 나가기 어렵다고 생각하여 집필을 멈추었다. 그 후 주저하는 기간이 당분간 계속되었고 본문에 손을 대는 작업도 미루어지기 일쑤였다. 이러저러하고 있는 동안에 올해 여름 처음으로 하시모토 씨로부터의 독촉을 계기로 연구사를 포함하는 해설을 제3자에게 맡기기로 결정하고, 아타치 겐足立元 씨에게 집필을 부탁하게 되었다. 아타치 씨는 도쿄예술대학에서 사토 도신 씨의 지도를 받은 젊은 연구자이다. 세대적으로는 사토 씨나 내가 길을 연 제도-시설사적 연구법을 상대화할 수 있는 위치에 있다. 어떠한 해석이 나오게 될까, 기대하고 있다. 이 책을 비판적으로 되돌아보는 의무와 권리는 누구보다도 우선 나에게 있다는 것을 잊어서는 안 되지만, 자기설에 대한 비판적 검토는 이 20년 동안의 작업에서 이력저럭 이루어져 왔다고 말할 수 없는 것도 아니다. 여기는 깨끗하게 다른 사람에게 맡기기로 하였다.

초판의 장정은 나카가키 노부오中垣信夫 씨와 이와세 사토시岩瀬聰 씨가 해 주셨고 오브제와 같은 취향의 책이 되었으나, 이번 정본의 간행에서는 표지를 존경스러운 친구 나카카미 기요시中上淸의 그림으로 장식하게 되었다. 이 그림은 개인 소장의 것으로 제작연대는 이 책의 집필시기와 겹친다. 중앙에 어떤 것도 그리지 않은 이 화면은 희망으로서 '공허'를 울려 퍼지게 하는 것과 같은 느낌을 줄 수 있다. 어느 시기 나카카미도 나와 마찬가지로 공허를 끝까지 쳐다보고 아마 그것에 귀를 기울이고 있었는지도 모른다. 장정 그림으로 사용을 흔쾌히 허락해준 나카카미 기요시에게 감사한다.

　　그동안 나의 연구를 지지하고 격려와 용기를 주신 여러 분들에게 감사의 마음을 담아 이 정본을 드린다.

　　　　　　　　　　　　　　　　　　　　　　　2007년 11월 10일

저자 주

여는 장序章)/상황狀況에서 명치明治로

1) 河合隼雄,『中空構造日本の深層』, 中央公論社, 1982, 42면.

제1장 / '나선전화각蝶旋展畵閣' 구상

1) 司馬江漢, ,『西洋画談』(日本随筆大成 12), 吉川弘文館, 1975, 486면.
2) 内田魯庵,『盧庵随筆読書放浪』, 書物展望社, 1932, 22면.
3) 平木政次,「明治時代(自叙伝)」,『エッチング』26, 1934.12.
4) 青木茂 편,『高橋由一油画史料』, 中央公論美術出版, 1984, 309면.
5) 위의 책, 225면.
6) 小林鍾吉,「雑談集」,『光風』2, 1905.7.
7) 青木茂 편, 앞의 책, 255면.
8) 初田亨,『都市の明治』, 筑摩書房, 1981, 168면.
9)「工部美術学校諸規則」,『太政類典』第2편 第249권.
10) 工部省伺,「工学寮へ伊多利国ヨリ画学外二科教師三名備入伺」,『公文録』, 1875.4.
11) 三木清,「構想力の論理」,『三木清全集』8, 岩波書店, 1967, 134~135면.
12) 위의 글, 163면.
13) 森口多里,『美術50年史』, 鱒書房, 1943, 3~4면.
14) 宮川淳,『美術史とその言説』, 中央公論社, 1978, 236면.
15)『宮川淳著作集』2, 美術出版社, 1980, 139면.
16) 위의 책, 245면.
17) 青木茂 편, 앞의 책, 244면.

제2장 / '미술'의 기원

1) 市川渡,『尾蝿欧行漫録』, 大塚武松 편,『遣外使節日記纂輯』2, 日本史籍協会, 1929, 366~367면.
2) 福沢諭吉,「西洋事情」,『福沢諭吉全集』1, 岩波書店, 1958, 312면.
3)「文部省布達」, 1872.2.14.

4) チェンバレン, 高梨健吉 역, 『日本事物誌』1, 平凡社, 1975, 54면.

5) 加藤秀俊, 「『見物』の精神」, 加藤秀俊・前田愛, 『明治メディア考』, 中央公論社, 1975, 222면.

6) 「ウイン府[澳地利ノ都]ニ於テ来1873年博覧会ヨ催ス次第」 第2ケ条(1872), 『法令全書』 제5권의 1, 原書房, 1974, 15면.

7) ワグネル, 浅見忠雅 역, 「ワグネル氏東京博物館建設報告 芸術ノ部」, 『오스트리아박람회보고서』 박물관부, 오스트리아박람회사무국, 1875, 19~20면.

8) ワグネル, 浅見忠雅 역, 「ドクトル ワグネル氏東京博物館創立ノ報告」, 위의 책, 3~4면.

9) 『東京国立博物館百年史』 資料篇, 東京国立博物館, 1973, 222면.

10) 위의 책, 222면.

11) 『大久保利通文書』 6, 東京大学出版会, 1968, 398면.

12) 『内国勧業博覧会案内』(改正増補), 内国勧業博覧会事務局, 1877, 5면.

13) 青木茂 편, 『高橋由一油絵史料』, 中央公論美術出版, 1984, 305면.

14) 平木政次, 「明治時代(自叙伝)」, 『エッチング』 31, 1935.5.

15) 『(1877年)内国勧業博覧会審査評語』 下, 内国勧業博覧会事務局, 517면.

16) 「1877年 内国勧業博覧会区分目録」, 『法令全書』 제9권의 1, 原書房, 1975, 527면.

17) 위의 책, 527~528면.

18) 「農商務省職制并事務章程」, 『東京国立博物館百年史』, 東京国立博物館, 1973, 202면.

19) 「1877年 内国勧業博覧会区分目録」, 『法令全書』 제9권의 1, 原書房, 1975, 527면.

제3장 / '미술'의 제도화

1) 『特命全権大使米欧回覧実記』 83(岩波文庫版 5), 岩波書店, 1982, 44면.

2) ワグネル, 『(1881年)第2回 内国勧業博覧会報告書附録』, 農商務省博覧会掛, 1883, 64~65면.

3) 青木茂 편, 『高橋由一油画史料』, 中央公論美術出版, 1984, 233면.

4) 위의 책, 53면.

5) 宮内庁, 『明治天皇紀』 5, 吉川弘文館, 1971, 524면.

6) 正岡子規, 「地図的観念と 絵画的観念」, 『明治文学全集』 53, 筑摩書房, 1975, 210면.

7) 芳賀徹, 「畫家と土木県令」, 『絵畫の領分』, 朝日新聞社, 1984, 171면.

8) 青木茂 편, 앞의 책, 242면.

9) 柳源吉 편, 『高橋由一履歴』, 1892, 3~4면.

10) 위의 책, 7면.

11) フェノロサ, 大森惟中 필기, 「緒言」, 『美術真説』, 龍池会, 1882.

12) 村形明子 편역, 『ハーヴァード大学 ホートンライブラリー蔵 アーネスト・F・フェノロサ資料』 2, ミュヅアム出版, 1984, 5면.

13) デカルト, 三沢徳嘉・小池健男 역, 『方法序説』(デカルト著作集 1), 白水社, 1973, 20면.

14) フェノロサ, 大森惟中 필기, 앞의 책, 47~48면.

15) フェノロサ, 村形明子 역, 「日本美術は復興できるか」, 村形明子 편역, 앞의 책, 130면.

16) フェノロサ, 「真美大観 序」, 山口静一 편, 『フェノロサ美術論集』, 中央公論美術出版, 1988, 213면.

17) 「内国絵画共進会区分目録」, 『法令全書』15, 原書房, 1976, 127면.

18) 「フェノロサ氏演説筆記」, 『大日本美術新報』32, 1886.6.

19) 「フェノロサ氏の日本絵画論」, 『日本美術』3, 1898.12.

20) 「(1882年)内国絵畫共進会規則」, 124~125면.

21) 위의 글, 125면.

22) 柿山蓄雄, 「小学校に於ける図画及図畫手本の変遷」, 『教育研究』9, 1904.(金子一夫 논문에서 인용)

23) フェノロサ, 회원 某 필기, 「第2回 鑑画会演説」, 『大日本美術新報』31, 1886.5.

24) 「大日本帝国憲法」 第1조, 『法令全書』 제22권의 1, 原書房, 1978, 「大日本帝国憲法」, 2면.

25) 竹越与三郎, 「新日本史」, 『明治文学全集』77, 筑摩書房, 1973, 167면.

26) 「フェノロサ氏演説筆記」, 『大日本美術新報』32, 1886.6.

27) フェノロサ, 「日本画題の将来」, 『大日本美術新報』19, 1885.5.

28) 「美術区域ノ始末」, 『工芸叢談』1, 1880.6.

29) 「会員林忠正君ノ外山博士ノ演説ヨ読ムト題スル演説」, 『日本美術協会報告』 109, 1897.2.

30) 『千九百年巴里万国博覧会臨時博覧会事務局報告』上, 農商務省, 1902, 667면.

31) フェノロサ, 有賀長雄 필기, 「フェノロサ氏演説大意」, 『日本美術協会報告』 109, 1897.2.

32) 「美学 フェノロサ講述」, 岡倉覚三口 역, 塩沢峰吉 필기, 『岡倉天心全集』8, 平凡社, 1981, 457면.

33) 青木茂 편, 앞의 책, 242면.

맺는 장 / 미술이 끝이 나고 다시 살아나다

1) バーガー ルックマン, 山口節郎 역, 『日常世界の構成』, 新曜社, 1988, 102~103면.

2) 柳父章, 『翻訳語の論理』, 法政大学出版局, 1972, 45~47면.

해설

나선螺旋의 아방 가르드
"'미술" 수용사'를 받아들인 역사

이타치 겐(足立 元)[1]

시작하기

오늘날 일본미술사를 배우는 사람들 사이에서는, 일본(어)의 '미술'이 근대에 새롭게 만들어진 제도의 하나이며 결코 영원불변의 것이 아니라는 점에 대해서는 거의 당연하게 공통적으로 인식하고 있다. 그런데 이런 인식은 오래전부터 있었던 것이 결코 아니다. 그 인식은 1989년 기타자와 노리아키의 『시선의 신전―'미술'의 수용사』(이 책의 원제―역자 주)의 간행이 계기가 되어 이 20년 사이에 형성된 것이다. 이 책은 '미술'이라는 개념이 메이지 초기에 서양으로부터 옮겨 심어진 것이라는 점, 그리고 일본 근대미술사뿐만 아니라 '일본미술사'도 '미술'이라는 단어를 둘러싸고 만들어진 근대의 여러 제도에 의하여 비로소 가능하게 되었다는 점을 밝혔다.

그런데 '미술'이 처음 등장한 것이 1872년 관제官製 번역어였다는 사

1 니쇼가쿠샤대학(二松學舍大學) 문학부 전임강사, 일본 근현대미술사 및 시각사회사 전공.

실을 기타자와가 발견한 것은 아니다. 실제로 이 책에서 기타자와는 이 사실을 둘러싸고 앞서간 사람들의 지식과 학문을 참조하면서 논지를 이끌어가고 있다. 오히려 기타자와가 '발견'한 것은 이 책의 서장에서 논하고 있듯이, 일본미술사는 제도의 역사로 이해할 수가 있다고 하는 점, 즉 제도론(제도사라고도, 제도-시설의 역사라고도 일컬어진다)의 관점이었다.

『시선의 신전』은 크게 나누어 세 개의 사료군史料群을 검토하는 과정으로 이루어져 있다. 하나는 주로 다카하시 유이치高橋由一에 관한 사료군으로, '나선전화각' 구상의 분석을 고찰의 출발점으로 하여 유이치가 목표로 한 '미술'의 제도화를 논한다.(제1장) 둘째는 주로 내국권업박람회에 관한 사료군을 통하여, 번역어 '미술'을 논하고 '시선의 권력장치'로서의 박람회·박물관·미술관의 기능을 밝힌다.(제2장) 그리고 세 번째는 주로 페놀로사 및 내국회화공진회에 관한 사료군을 통해서, '나선전화각' 구상의 본질을 파헤친 페놀로사의 '신의 공격', 오카쿠라 덴신의 생각, 또한 '일본화日本畵' 창출에 숨겨져 있는 국가와 미술과의 관계까지를 다시 문제 삼는다.(제3장)

더욱이 이 책에서는 이러한 세 사료군이 서로 얽히면서 다양한 문제들을 잇달아 논하고 있다. 즉 '베낀다와 만든다', '유이치와 페놀로사', '서양화西洋畵와 일본화日本畵', '개인과 국가', '일본과 서양', '내정內政과 외교', '몽상夢想과 현실' 등등.

이러한 문제군은 일찍이 미술사의 범위를 뛰어넘어 너무나 다양하게 걸쳐 있는 것처럼 보일 수도 있다. 그러나 그러한 것들을 한 덩어리의 큰 문제로서 이해할 수 있게 한 것이 나선이라는 무한의 죽음과 재

생을 상징하는 형상/은유의 힘이었다. 이 책은 지금까지 유이치의 내력에서도 거의 고찰된 적이 없었던 '나선전화각' 구상을, 모든 문제를 삼켜버리는 거대한 소용돌이로서 일본 근대미술사론의 첫머리에서 보여주었다. 그 나선은 다양하게 걸쳐 있는 문제군을 정리하였을 뿐만 아니라, 현대미술의 문제까지 파고든 것이었다. 그 결과 뒤에서 기술하듯이 현대 일본에서의 미술사연구는 큰 전환을 맞이하게 되었다.

이 의미에서 이 책을 단순한 역사 연구서로 볼 수 없다. 오히려 이 책은 기존의 가치를 뒤엎으려고 시도한 점에서 아방 가르드의 '작품'이라고 말해도 지나치지 않다. 다만 이 나선의 아방 가르드는, 앞서 나가는 것을 꿈에 품고 있었던 이전의 아방 가르드와는 다르고 사물의 역사적인 근원으로 향한다. 또한 그것은 경계선 위에서 복수複數의 영역을 휘저어 섞어서 우리들이 사물을 바라보는 시각의 범위를 뒤덮고 있는 허구적인 천개天蓋[2]를 잡아당겨 걷어내 주고 있다.

『시선眼의 신전』의 기원

미술평론가로서 기타자와 노리아키의 활동은 28세 때 1979년 7월호부터 1년 동안 『미술수첩美術手帖』의 '전평展評'란을 담당하면서부터 시작한다. 그의 최초의 '전평'이 전시평론에 어울리지 않는 서두에서 시작한 데에 주목하고 싶다. 그것은 단순히 1970년대의 상황분석에 그치지 않고 일종의 비평선언이라고도 읽을 수 있을 것이다.

2 옥좌, 불상, 관 따위의 위를 가리는 닥집.

미술의 70년대는 이른바 'EXILE[3]의 귀환'의 세월이었다. (…중략…) 이 현상을 비평의 측면에서 이해하면 70년대는 고지식하고 이치에 맞는 논의의 시대라고 부를 수도 있다. 예를 들면 예술·미술·회화·조각이라는 어휘의 급속한 복권(復權)은 그것을 보다 단적으로 보여준 것이라고 말할 수 있을 것이다. (…중략…) 그래서 나는 우선 처음에 다음의 한 가지 점을 확인해 두고자 생각한다. 즉 그것은 비평은 단어에 의하여 **만들어진다**는 것이다. 그 어느 것이든 당연한 한 가지를 확인하는 것이야말로 비평의 고유성을 자각하기 위한 한 발자국, 그리고 미술비평이 종종 잊기 쉬운 비평의 본래의 마음이기 때문이다. 또한 이 후 비평에서 허구성이라는 문제를 부상시킬 수도 있을 것이다. (강조는 원문 그대로)

결국 기타자와는 미술평론가로서의 경력 초기부터 단어에 크게 집착하였다. 이것은 단어의 성립을 둘러싼 여러 문제 중 '미술'의 기원을 문제 삼은 『시선의 신전』과 직접 연결되고 있다. 『시선의 신전』을 내놓게 된 것은 이 전평이 있은 지 10년 후의 일인데 이 비평선언이 출간될 책과 관련하여 미리 보여준 징조라는 것을 그 때 대체 누가 눈치를 챘을까.

같은 시기 기타자와의 작업으로서 또 하나 중요한 문헌이 있다. 「미술은 지금-〈매장埋葬 전前 빈소의 안치安置의식儀式〉이라는 말에 의하여」라는 제목으로 70년대 말 일본미술을 집대성한 것이다. 그 문장에서 그는 1979년 다키구치 슈조滝口修造(1903~1979)와 쓰루오카 마사오

3 추방자.

鶴岡政男(1907~1979)의 죽음을 언급하면서, 임시적인 상례를 의미하는 '모가리モガリ'에서 사람이 죽었을 때 그 혼을 소리쳐 부르는 초혼招魂은 죽음의 확인이기도 하다는 반어법을 지렛대로 '모노파物派'[4]에 대한 반동에서 비롯한 '회화'나 '조각'으로 되돌아가는 회귀回歸를 비판하고, 같은 시대에서 '미술'이 죽어가다가 다시 살아나는 단순한 소생蘇生을 강하게 부정하였다. 그러면 우리들은 도대체 어디로 '돌아 가면' 좋은가? 대체로 '돌아 갈' 만한 장소는 있는 것일까? 혹은 그 장소에 우리들은 이전에 거주한 적이 있는 것일까?

아마 시대상황에 맞서 버티는 이같은 자세를 보여줌으로써, 미술평론가 기타자와는 스스로 일본 근대미술의 연구로 나아갔을 것이다.

기타자와가 일본 근대미술의 역사를 논한 이른 시기의 예로서는 1981년 9월의 『미즈에みづゑ』 '아사이 주淺井忠특집'에 글을 써서 보낸 문장이 있다. 거기에서 기타자와는 아사이 주의 '근대적인 미'에 대한 기술을 괄호로 묶고, 보는 것의 기초가 되는 판단으로서 '미美' 제도에 대해 다음과 같이 논하고 있었다.

'근대적인 미'를 말하기 전에, '미'라는 관념 자체가 근대에 와서 처음으로 우리들에게 다가오게 된 것이라는 점을 생각해 둘 필요가 있다. '미'라는 관념을 절대화하지 않기 위해서 '미술'이 결코 보통의 것이 아니라, **하나의 제도**에 불과하다는 것을 알기 위하여 그리고 우리들이 '미'나 '미술'에 얼마

4 1960년대 말에 시작하여 1970년 중엽까지 계속된 일본의 현대미술의 큰 흐름으로서 돌, 나무, 종이, 천, 철판, 파라핀 등을 한 매체로 하거나 조합하여 작품을 만든다. 당시까지의 일본의 전위미술의 주류였던 반예술적 경향에 반발하여 사물로의 환원을 통해서 예술의 재창조를 목표로 하였다.

나 깊이 사로잡혀 있는가를 스스로 깨닫기 위하여 그것은 필요한 것이다.
(강조는 원문 그대로)

이러한 의식을 갖게 된 시대 배경에는 프랑스의 포스트 구조주의(포스트 모더니즘 철학)를 소개·구사한 아사다 아키라浅田彰의 『구조와 힘』(경초서방, 1983)으로 대표되는 이른바 80년대의 뉴 아카데미즘new academism의 유행도 있었다. 그러한 뉴 아카데미즘과는 거리를 두면서도 결코 등한시하지 않고 현대사상의 자양분에 몹시 욕심을 내며 이를 흡수하였을 것이다.

1977년에 일찍 세상을 떠난 미술평론가 미야카와 아쓰시宮川淳(1933~1977)도 분명히 기타자와에게 사상적으로 큰 영향을 주고 있었다. 이 책에서도 언급하고 있지만, 「회화와 그 그늘」 등의 평론에서 미야카와는 일찍부터 '보는 것'의 제도를 논하고 있었다. 또 80년대에는 가라타니柄谷行人(1949~)의 『일본 근대문학의 기원』(강담사, 1980)이 간행되었고 문학 영역에서 스스로의 기원이 메이지 시기에 만들어졌다는 점을 밝히고 있었다. 여기에서도 기타자와는 많은 것을 얻고 있다. 지금 인용한 아사이 주를 둘러싼 논의는 가라타니의 책을 토대로 한 것이었다.

80년대 중반부터 기타자와는 미술평론가로서 활동하면서 두 방면에서 양면 작전과 같이 일본 근대미술사의 연구에도 손을 대기 시작한다. 당시 『다카하시 유이치 유화사료』(중앙공론미술출판, 1984)를 다시 새겨 출판하는 일에 관여하고 있던 미술사가 아오키 시게루靑木茂의 보조역할을 수행하면서 본격적으로 일본 근대미술의 역사와 관련한 사료를 꼼꼼히 읽어 내려가기 시작하였다. 아오키가 편찬한 『명치양화明治洋畵사료 기록편』(중앙공론미술출판, 1986), 『일본 근대사상체계-미술』(사카이酒井

忠康와 공편, 이와나미서점, 1989),『명치일본화사료』(위와 같음. 1991)에도 기타자와의 이름을 올리고 있었다.

이러한 사료 복간본 가운데에는『시선의 신전』의 본질이 되었다고 생각되는 기타자와의 문장도 보인다. 예를 들면『다카하시 유이치 유화사료』에서 기타자와는 '나선전화각' 부분의 '주'를 5항에 걸쳐 적고 있지만, 이것이 이 책 제1장의 실마리가 되는 생각으로 연결되고 있다. 또『일본 근대사상체계─미술』에서 기타자와는 페놀로사의『미술진설』본문 위쪽에 주석을 붙이고, 또「빈 만국박람회진열품분류」등의 해설을 썼다. 이러한 사료의 독해작업이 이 책의 제2장·제3장으로 전개되었을 것이다. 또한 1984년부터 1988년에 걸쳐 기타자와는「나선전화각─혹은 '미술'의 기원」이라는 제목의 문장을 중간중간 계속 발표하였다.

자칫하면 미술평론가는 화려한 현대미술에만 관심을 기울일 만한데, 메이지 시기의 미술사료를 다시 새겨 출판하는 평범한 작업에 종사하면서 분명히 기타자와는 미술평론가로서 전혀 다른 주장처럼 보이는 확신을 얻었을 것임에 틀림없다. 누구도 관심을 기울이지 않는 이전 사료의 원전에 대한 독해 작업이, 실은 현재의 실제적인 문제에 맞서 싸우는 무기가 될 수 있다는 확신이 그것이다.

요컨대『시선의 신전』의 직접적인 시작은 1970년대 후반에 시작하는 '회화, 조각으로 되돌아가는 회귀'에 대한 반발, 미야카와 아쓰시나 가라타니 등으로부터의 영향에다가 아오키 시게루와의 사료복각 작업에 있었다. 이른바 이 책은 같은 시대 미술에 대한 상황 비판, 80년대 포스트 모더니즘 사상, 그리고 사료에 대한 실증적인 분석의 세 가지에서 나온 것이다.

『시선의 신전』 선풍과 국제적 연구동향

1989년 9월, 당시 38세였던 기타자와 노리아키는 『시선의 신전』을 출간하였고, 그것은 시대를 긋는 큰 돌풍을 일으켰다. 당초 여러 반응 가운데 가장 컸던 것은 그 다음 해 1990년에 산토리학예상(학예·문학 부문)을 받은 것이다. 그때 다카시나의 선발평에는 "자주 구하기 어려운 기본 자료를 철저하게 찾아 넓은 시야에서 '미술'의 성립을 밝힌 이 책은 산토리학예상에 어울리는, 힘을 기울인 역작"이라고 적고 있다.

같은 시대 서평의 일부도 보고자 한다. 사진평론가 이자와 고타로飯澤耕太郞는 다음과 같이 서술했다. "『시선의 신전』이 일반적인 미술사 개설서의 틀을 뛰어넘은 긴장감을 낳고 있는 것은 과거를 비추어 봄으로써 현재와 미래를 똑바로 보려는 의도로 일관하고 있기 때문일 것이다". 미술서지가 나카지마 마사토시中島理壽는 "이 책은 현상론에 일관하고 있던 근대일본미술사 연구에서 본질론에 도전한 것"이라고 단적으로 평했다. 그리고 문예평론가 마쓰야마松山嚴는 『시선의 신전』을 미셸 푸코M. Foucault[5]의 역사분석에 비유할 만한 것이지만, 단지 푸코의 조감도를 일본으로 자리바꿈을 한 것이 아니라, 그것을 충분히 이해한 후 일본미술에 얽힌 제도를 파악한 점을 매우 높게 칭찬했다.

1990년은 버블경제가 최고조에 도달한 시기이기도 했다. 이 해에는 한 기업가가 고흐Vincent van Gogh(1853~1890) 작품을 12억 엔[6]에 구입한 것이 입에 오르내렸고 미토예술관水戶藝術館의 개관과 기업메세나협의

[5] 1926~1984. 프랑스의 철학자로 정신의약분야이론과 임상연구를 통해 기존의 철학적 틀과 경계를 넘어 존재의 본질을 탐구하였다.
[6] 단순 계산해서 약 120억 원.

회의 발족도 있었다. 1년의 미술을 집대성하는『요미우리신문』기사는 "문화라는 단어가 올해만큼 화려하게 이야기된 해도 드물다"라고 비판적으로 파악하고 다음과 같이 보도했다. "그 의미에서 평범한 평론 작업으로 야마나시 도시오山梨俊夫의『회화의 몸짓』이 윤아미술장려상倫雅美術獎勵賞[7]을, 기타자와 노리아키의『시선의 신전』이 산토리학예상을 받은 것은 하나의 미래를 비추는 밝은 빛이기도 하였다. 무엇보다도 거기에는 의미가 통하는 일본어로 미술과 인간의 관련성을 이야기하려고 하는 힘든 작업이 이루어지고 있었기 때문이다".

이러한 당시의 평가에 개인적인 생각을 덧붙이자면, 1989년의『시선의 신전』은 현재의 관점에서 근대까지의 역사를 새롭게 되돌아보려고 하는 같은 시기 유럽의 미술사 연구동향을 인지하지 않은 채 공명共鳴하고 있었다는 점을 지적할 수 있다.

예를 들면 쿨터만Udo Kultermann(1927~2013)에 의한『미술사학의 역사』(원저 개정판은 1990)는 고대 그리스로부터 1980년대에 이르는 미학자·미술사가들의 업적과 방법론을 모두 다룬 것으로, 오늘날의 미술사학이나 미술에 대한 인식이 어떻게 성립하였는가를 전체적으로 보여주었다. 그러나 이 책은 미술사학 발전의 역사를 기록할 수 있었다고는 말할 수 있지만, 패러다임 변환의 열전列傳을 연대순으로 나열한 것으로 그 자체로 큰 혁신성이 있었다고는 말하기 어렵다. 오히려 쿨터만이 그 책의「결론」에서 다음과 같이 기술한, 오늘날의 미술사가의 작업을, 그야말로『시선의 신전』이 실천적으로 보여주었다고 말할 수 있다.

[7] 미술평론가 가와기타 미치아키(河北倫明)가 설립한 공익신탁 윤아미술장려기금에 의하여 우수한 신예 미술평론가, 미술사연구가에게 주는 상.

오늘날에는 지식의 양이 늘었다고 하는 것은 그렇게 중요하지 않다. 오히려 중대한 것은 이전에는 틀림없다고 증명된 것으로 널리 통하고 있었던 인식을 의문시하는, 질적으로 새로운 통찰이다.

또 『시선의 신전』과 거의 같은 시기에 미술사의 새로운 방법론을 문제 삼은 저작으로서는 한스 벨팅Hans Belting(1935~)의 『미술사의 종언?』(영어번역은 1987년)을 들 수 있다. 단순한 양식론 발전의 역사나 아방 가르드의 구호를 반복만 하는 근대미술사를 비판하는 벨팅은, 현재의 미술사가의 과제에 대해 다음과 같이 주장한다.

미술사가는 미술의 역사를 이야기하기 위한 여러 모델을 시험 삼아 해보고 있다. 다만 그것은 직선적 발전사가 아니라, 무엇인가의 '이미지'를 만들까, 무엇인가 그 이미지를 특정 시점에서 이해하기에 충분한 '진리'의 모습으로 삼을까, 라는 늘 새로운 문제의, 늘 새로운 해법의 역사이다. 결국 이 학문분야나 현대미술에 대한 근대미술의 위치라는 문제에 넓은 관심을 보이지 않으면 안 된다. —포스트 모더니즘을 신용하든 않든.

이렇게 벨팅은 '미술'이 역사적으로 이어지는 연속적인 사상의 산물로서 하나의 개념이라는 점을 강조하였다. 그렇지만 벨팅의 그 책은 국제적으로 큰 영향을 끼쳤다고는 해도, 추상적인 문제들을 단편적인 문장 형식으로 서술한 것이고, 반드시 개별의 구체적인 대상에 비추어서 논술을 한 것은 아니다. 한편 『시선의 신전』이 적어도 그러한 점에서 구체적 성과를 거둔 것은 아마 일본 근대미술의 역사를 다루고 있었기

때문이 아닐까. "무엇인가의 '이미지'를 만들까" 그리고 "현대미술에 대한 근대미술의 위치"에 관하여 비非서구권의 근대미술사만큼 명료하게 그 특수성을 보여주는 좋은 재료는 없기 때문이다.

또 80년대에는 미국을 중심으로 새로운 예술의 역사new art history라고도 일컬어진, 미술사 연구에서 여러 학문 분야들을 넘나드는 움직임이 크게 유행하게 되었다. 그 새로운 연구동향에서는 포스트 모더니즘 post-modernism 사상, 정신분석, 문예비평, 사회학, 인류학, 젠더gender론, 과학사 등을 적극적으로 참조하고, 이코노로지[8] 분석이 주요 흐름이었던 종래의 미술사학을 흔들고 있었다. 『시선의 신전』은 이 흐름과 직접적인 영향 관계에 있었던 것은 아니다. 그런데 같은 시대의 포스트 모더니즘 사상이 기운차게 일어난 흐름을 받아들인 사람들 사이에, 세계 각지에서 같은 수법이 나타날 필연성도 있었을 것이다.

90년대에 있어서 제도론의 영향

『시선의 신전』이 출판된 1989년에는 1월에 쇼와昭和로부터 헤이세이平成로 원호가 바뀌었고, 11월에는 베를린 장벽이 무너졌으며 12월에 미소냉전의 종결이 선언되었다. 또 그 시기에는 21세기를 바로 눈앞에 둔 세기의 끝자락에 많은 사람들이 20세기 100년의 모두를 하나로 합친 총체로서 앞 다투어 세우려고 하고 있었다. 경제적 호황 가운데 『도쿄예술대학100년사』, 『일전日展[9] 백년사』, 『일본미술원100년사』 등 충분한 지면에 사료를 실은 '백년사' 편찬이 붐을 이루었고, 그러한

8 도상해석학.
9 일본미술전람회.

출간들이 일본 근대미술사 연구의 원동력이 되기도 하였다.

이러한 가운데 국내에서도『시선의 신전』과 거의 같은 시기에 기타자와와 마찬가지로 미술의 제도에 관심을 가진 연구자들이 있었다. 또한 일본 근대미술의 생존기반을 문제로 삼아 연구동향을 이끈 사람이 사토 도신佐藤道信, 기시타 나오유키木下直之, 다카키 히로시高木博志이다. 1990년대 기타자와를 포함하여 이러한 제도론을 다루는 연구자들 사이에 일종의 같은 두 종류가 각각 함께 존재하는 모습이 '일본·근대·미술·사'의 연구에서 나타났다.

가장 빠른 접근은 기타자와에 의하여 이루어졌다. 현대미술로부터 거슬러 올라가 '근대'의 기원을 고찰하는『시선의 신전』은 일본 근대미술의 역사라는 암석에 제도론이라는 구멍을 뚫는, 굴삭기의 앞부분에 비유될 수 있다.

이 터널 굴삭기의 엔진 부분을 담당하고 '일본' 스스로의 모습을 그린 자화상을 고찰하기 위해 국민국가론의 관점에서 제도론에 접근한 사람이 사토 도신이다. 그『〈일본미술〉탄생 근대일본의 '단어'와 전략』[10] 및『메이지국가와 근대미술』(길천홍문관, 1999)은 작가론과 양식론을 보충하는 방법으로서의 제도론을 확립하였다. 미술의 제도론을 쉽고 분명한 문체로 정리하는 사토의 저작은 미술사 이외의 분야에서도 종종 참고가 되고 있으며 해외의 연구자들 사이에서도 널리 읽히고 있다.

이 터널의 굴삭에 의하여 '미술' 바깥 쪽으로 날아가 흩어진 것을 쫓아간 사람이 기시타 나오유키이다. 그『미술이라는 구경거리 유화다옥

10 강담사, 1996년. 이 책은 옮긴이에 의하여 민속원에서 2018년 7월에 번역·출간되었다.

油繪茶屋의 시대』(평범사, 1993)는 미술사 틀 안에서는 버려진 사진·인형·전쟁화 등의 매력을 경쾌하고 교묘한 표현으로 기술하고 '미술'의 상대화를 목표로 하였다.

그리고 그 터널을 다른 터널과 연결하여 '역사'에 대한 관심으로서 일본 근대미술 역사의 형성과정을 논한 사람이 다카키 히로시高木博志이다. 그『근대천황제의 문화사적 연구』(교창서방, 1997)는 고대사 연구에서의 시대구분이 근대의 미술사가 만들어지는 가운데 창출된 점을 밝혔다.

또 명치미술회(1984년에 명치미술연구학회로서 결성되어 1989년에 현재의 이름으로 개칭)의 활동도 지나간 일을 돌이켜 생각하는 일본 근대미술의 역사에서 사료의 소개와 함께 미술이 걸어온 방식을 다시 문제 삼는 큰 흐름이었다.

90년대에는 일본 근대미술의 역사가 잃어버린 텅 빈 부분을 사료의 실증을 통하여 구성해 가는 방법론도 세련되어 갔다. 그 대표적인 것으로서 오무카 도시하루五十殿利治의 『다이쇼기 신흥미술운동의 연구』(스카이도어, 1995), 단오 야스노리丹尾安典·가와다 아키히사河田明久의 『이와나미岩波 근대일본의 미술 1—이미지 중 전쟁 청일·러일전쟁으로부터 냉전까지』(이와나미서점, 1996)를 들 수 있다.

이 외에도 90년대 일본 근대미술사 영역에서는 종래 미술사가 생각할 수 없었던 관점에 토대한 저작이 잇달아 출간되었다. 기노시타 나가히로木下長宏[11]의 『사상사로서의 고흐』(학예서림, 1992)는 서양의 새로운

11 1939~. 일본의 미술사학자.

조류에 대한 수용의 역사를 정리했을 뿐만 아니라, 그것을 일본 사상사의 차원으로 되돌려 파악하였다. 가네코 가즈오金子一夫의 『근대일본미술교육의 연구(메이지시대)』(중앙공론미술출판, 1992)는 미술교육의 역사에 초점을 두고 이를 포괄적으로 조사한 역작이다.

얼마 안 있어, 일본 근대미술사 연구에서 제도론은 일본미술사연구의 전全 시대에 영향을 끼쳤다. 그 성과의 하나가 다채로운 단면에서 쉽게 일본미술사를 소개하는 대형서적 『일본미술관』(소학관, 1997)일 것이다. 이 외에도 미술관 등에서의 전시회와 그 도록도 들어보면 끝이 없다.

책뿐만 아니라 활발한 인적 교류도 90년대 제도론의 확립에 큰 역할을 하였다. 또한 1994년부터 96년에 걸쳐서 도쿄와 교토의 일불회관日佛會館에서 총 10회에 걸쳐 이루어진 연속 심포지움 "'미술'bijutsu-그 근대와 현대를 둘러싼 10가지 쟁점'은 학회나 연구영역의 경계를 뛰어넘어, 미술사의 새로운 흐름을 소개하는 것으로 매회 100명이 넘는 많은 청중이 모였다.

이러한 동향을 토대로, 1997년 12월 도쿄국립문화재연구소(동문연)가 주최하는 심포지움 '지금, 일본의 미술사학을 되돌아본다'가 개최되었다. 이 심포지움이 앞의 것과 다른 점은 중세·근세미술의 역사·일본역사·문화인류학·문학의 역사 등 여러 전문가들의 여러 학문을 넘나드는 방향성을 보여준 점이다. 그 2년 후에 출판된 그 심포지움 보고서의 다음과 같은 말에 주목하고자 한다.

이 심포지움은 과거 10년 정도의 기간에 **근대미술사 분야가 앞에서 이끄는**

형태로 이루어져 온 일본미술사학의 성립에 관한 진지한 논의에 그 단초를 찾을 수 있다.(강조 인용자)

 동문연이라는 '관官'의 아카데미즘을 대표하는 기관이 이같이 서술한 것은 공식적인 의미를 가진다. 즉『시선의 신전』의 제도론적 발상이 일본 근대미술사 연구뿐만 아니라, 미술사 혹은 문화사 연구자들에게 과제가 되었다는 점이 90년대 말에 분명하게 되었다.

 또 90년대의 연구 흐름에서 놓칠 수 없는 것으로 젠더론이 일본에서 나타난 점이다. 이것은 사회나 예술 영역에서의 성性 차이를 문제로 삼고, 여성이 중심적인 발언 주체가 되어 스스로의 신체감각이나 사회경험에 토대한 새로운 관점을 끌어내는 것이었다. 와카쿠와 미도리若桑みどり(1935~2007), 지노 가오리千野香織(1951~2001) 등은 기타자와의 연구에 큰 관심을 기울이고 있었지만, 이러한 젠더론 가운데 페미니즘 투쟁을 넘어 제도적인 틀을 다시 문제 삼는 자세가 있었다.

 현대미술의 제작이나 비평영역에서도 기타자와의 제도론은 종종 증거가 되었다. 예를 들면 예술가 무라카미 다카시村上隆는『슈퍼 후랏토 superflat』(마도라출판, 2000)[12]에서『시선의 신전』을 언급하고 흔들리는 'ART'를 자기 나름 새롭게 정하려고 하였다. 미술평론가 사와라기 노이椹木野衣는『일본・현대・미술』(신조사, 1998)에서『시선의 신전』에서의 원리적 탐구를 토대로 제2차 세계대전 후 미술의 근원을 고찰하였다. 그 외에도 90년대를 통하여 모리무라 야스마사森村泰昌, 아이다 마

12 만화로부터 큰 영향을 받은 예술가 무라카미에 의하여 전개된 현대미술의 예술운동 및 개념.

코토會田誠, 오자와 쓰요시小澤剛, 나카자와 히데키 등 날카롭고 진취적인 많은 예술가들이 '일본'이나 '미술'이라는 모티브를 끈질기게 다시 문제 삼고 있었다. 직접 언급은 되지 않아도 『시선의 신전』이 보여준 근본적 비판이나 그 새로운 인식의 지평은 그들의 의식이나 활동 배경에 있었을 만하다.

개인적인 회상이 되지만 이러한 같은 시대의 활발한 연구와 미술계라는 양쪽으로부터의 감화가 있어 90년대 후반에 대학생이었던 나는 이 책으로부터 결정적인 영향을 받았다. 이 책 전체를 읽었을 때 나는 당시까지 미학이나 미술사를 전공하려다 이를 접고 일본 근대미술의 역사 연구 쪽으로 방향을 바꾸었다. 이전 동경의 대상이었던 서구의 최근 예술이론보다도 일본 근대미술사의 연구 쪽이 훨씬 신선하고 같은 시대를 생각할 때 없어서는 안 되는 것이라고 느꼈기 때문이다.

제로연대에서의 제도론의 새로운 전개

2000년대(제로연대)의 일본 근대미술사의 연구 흐름을 제도론의 영향에 주목해서 말하면 90년대 이래 메이지 시기를 중심으로 하는 제도사 연구로부터 거리를 두고, 메이지에서 시대를 내려와 또 '일본'이나 '미술'에서 벗어난 영역에 시선을 돌리는 사람들의 등장을 특징으로 들 수 있다. 그러나 연구를 이끌어가는 중심인물들은 거의 그대로인 채 연구의 대상이 계속 확산되어 가고 있는 것이라고도 말할 수 있다.

2005년에 도쿄대학출판부가 간행한 『강좌 일본미술사』(전6권)의 권두언 「간행에 붙여」에서는 미술사라는 학문이 나온 출처와 향후 가능성에 대해 아래와 같이 명쾌하게 기술하고 있다.

미학과 고고학의 이종혼교異種混交, 즉 철학과 역사학의 경계영역이었던 이 학문은 사물 그 자체를 정밀 관찰하는 데에서 시작하여, 유물과 문자사료를 관련시켜 양식에 기초한 역사를 편찬하고 주제의 의미를 발견하며 조형이 생성되어 기능하고 있었던 '장場'을 복원하고, 결국에는 미술이라는 개념 그 자체의 역사성·당파성을 드러내고 미술사학 그 자체의 제도를 문제로 삼은 데까지 발전해 왔다. 대상과 방법은 확대하고 어느 시대나 지역의 시각視覺문화, 이미지 상황을 해명하는 학문으로 여전히 발전 가능성을 갖고 있다.

방법의 발전사로서 바라보면 90년대의 제도론은 미술사학사의 획을 긋는 하나의 표지였다는 것을 여기에서 새롭게 확인하였다. 다만 여기에서는 그 후의 미술사학이 나아갈 방향으로서 시각연구visual studies 등을 생각하게 하는 방법론으로의 확대를 확인할 수 있다. 그 이후에 등장한 몇 가지 방법론에 의하여 『시선의 신전』에서 제시된 제도론은 과연 과거의 것이 되어 버린 것일까. 어느 의미에서는 그럴 수도 있다.

학계에서는 90년대의 제도론을 계승한 연구가 지금 여전히 높은 평가를 받고 있으나, 변화는 분명 일어나고 있다. 제로연대의 흐름을 상징적으로 보여준 것은 이전 제도론을 앞장서서 가장 과격하게 주장하였던 사토 도신에 의한 『미술의 아이덴티티─누구를 위하여 무엇을 위하여』(길천홍문관, 2007)의 발간이다. 그 책에서 사토는 문명이나 우주관이라는 보통 생각할 수 있는 것과 같은, 제도보다 크게 근원적인 틀도 이용하여 일본 근대미술사를 현재와 연결시키고자 하였다.

90년대 제도론의 발상은 학술적인 방법으로서는 이제 오랫동안 사

용되었고, 그것을 그대로 반복한 나머지, 많은 연구자들이 갈 길이 막혔다고 느끼고 있는 것은 아닐까. 근세近世 일본미술사 연구의 입장에서 제도론의 전사前史를 문제 삼는 스즈키 히로유키鈴木廣之의『호고가들의 19세기─막부 메이지에서의 '사물'의 고고학archeology』(길천홍문관, 2003)도 제도론을 착실하게 참조하면서 그 한계를 깨뜨려 뚫고 나가려는 시도였다고 말할 수 있을 것이다.

한편 제로연대에 등장한 젊은 일본 근대미술사 연구자들은 방법뿐만 아니라, 시대를 막부 말기 메이지 시기 이후 다이쇼기大正期, 쇼와전전기昭和戰前期 그리고 아시아·태평양전쟁기, GHQ 점령기로 넓혀 갔다. 또 이러한 연구자들은 종래대로의 회화·조각이나 그 언설뿐만 아니라 건축, 공예, 서書, 사진, 영화, 디자인, 댄스, 그림엽서, 다도, 만화, 프롤레타리아 미술, 동아시아, 또한 전시戰時 통제, 점령 정책이라는, 이전 일본 근대미술사에서 특정분야Niche라고 생각되어 왔던 영역도 중요한 연구대상으로 적극적으로 받아들였다.

연구방법·시대·대상이 근거 없이 넓어지다 보니 21세기에 이전 일본 근대미술사에서 분명했던 큰 이야기가 빠르게 권리를 잃게 되었다. 즉 관전이나 이과회二科會라는 여러 미술단체가 로맨틱하게 성했다가 쇠퇴한 역사, 혹은 요코야마 다이칸橫山大觀이나 우메하라 류사부로梅原龍三郎 등의 거장신화巨匠神話에 대해 이 시대의 연구자들은 일찍이 소박하게 그것처럼 느끼기가 어렵게 되었을 것이다. 오히려 이전의 일본 근대미술사연구에서 부제副題로 생각되어 왔던 미술과 미술 이외 무엇인가, 일본과 여러 외국이라는 다채로운 경계영역에서 그야말로 현재로 이어지는 실마리를 찾으려 하고 있다. 그 의미에서 제로연대의 연구

자들은 90년대 제도사연구의 틀을 감히 그대로 이어받을 필요도 없이 각각 '일본 · 근대 · 미술 · 사'의 터널의 흙을 사방팔방으로 파내는 작업을 계속 해 왔다.

또 제로연대에는 종래부터 작가론이나 작품론도 제도론을 받아들이면서 점점 발달해 갔다. 예를 들면 하야시 료코林洋子의 『후지타 쓰구하루藤田嗣治 작품을 펼친다―여행 · 손작업 · 일본』(나고야대학출판회, 2008)은 이미 기존 연구가 많은 유명 화가를 다루면서도 제도사를 포함한 다각적인 고찰을 통하여 매력적인 화가의 모습을 새롭게 떠올리게 하는 데 성공하였다.

또한 오늘날 이러한 일본 근대미술사 연구의 풍부한 축적을 토대로 근대부터 현재까지의 일본미술을 각 분야의 전문가에 의하여 총괄하는 기획이 몇 가지나 나타나고 있다. 그 하나로서 『일본근현대미술사사전』(동경서적, 2007)은 연구가 크게 늘어가는 가운데 역사를 한번 정리 구축하였을 뿐만 아니라, 일반적인 사전의 무미건조한 기술에 그치지 않고 80여 명의 연구자들 각각의 문제제기를 담은 메시지의 다성부 음악polyphony이 되었다. 덧붙여 기타자와 사토 도신, 모리 히토시森仁史의 편집에 의한 일본 근대미술통사의 간행준비[13]도 진행되고 있다.

그렇지만 제로연대 말의 연구 흐름이 현상으로서 퍼지고 한데 모아지는 일이 활발하게 이루어지면서 앞으로 어떻게 일본 근대미술사의 연구가 나아가야 할 것인가, 결정적인 답변은 누구에게도 없는 것은 아닐까. 그 답변에 가깝게 가기 위한 힌트는 아마 『시선의 신전』에 있는

13 이 책의 제목은 『美術の日本近現代史―制度 · 言說 · 造形』(東京美術)으로 2014년에 출간되었다. 옮긴이도 이 책을 소장 · 참고하고 있다.

사상의 실천적 전개와 함께 제도론의 오늘날의 역할을 생각하는 데에 있다.

『시선의 신전』 이후의 기타자와 노리아키

『시선의 신전』은 90년대부터 제로연대에 걸친 연구의 흐름이나 미술계의 형성에 큰 역할을 했다. 그러나 이 책은 후속 세대들에게 뛰어넘어야 할 허들ʰᵘʳᵈˡᵉ이 되기도 하였다. 기타자와 자신에게도 똑같이 말할 수 있다. 기다자와도 자기지술에서 비롯되는 연구 싱황과 싸워왔다. 오히려 일본 근대미술사 연구를 제도론이라는 관점에 서 있던 기타자와 자신이 실은 가장 과격하게 90년대의 제도론에 저항해 왔다고까지 말할 수 있다. 이러한 관점에서 90년대 이후 기타자와의 주요한 활동을 보도록 한다.

1991년 11월에 기타자와는 요코하마 시민갤러리에서 "91 역사로서의 현재' 전을 기획했다. 이 전시회는 깃타 나오유키橘田尙之, 구로카와 히로다케黑田弘毅, 고야마 게이타로小山惠太郎, 스즈키 쇼조鈴木省三, 스와 나오키諏訪直樹, 도타니 나리오戶谷成男, 나카카미 기요시中上清, 마코토 후지무라 8명의 출품자와 함께 기타자와도 한 사람의 출품자로서 자신들의 일본 근·현대미술사에 대한 고찰을 도록 텍스트로 보여준다는 것이었다. 그것은 『시선의 신전』에서의 자신의 논리를 논리대로 끝내지 않고, 현재와 연결을 시키려고 하는 이른바 지행합일知行合一의 실천이기도 하였다.

1993년에는 『기시다 류세이岸田劉生와 다이쇼 아방 가르드』(이와나미서점)를 출간하였다. 그것은 언뜻 보아 정반대로 보이는 기시다의 화업

과 MAVO[14]의 무라야마 도모요시村山知義(1901~1977) 등의 활동에 대해 사물 그 자체를 따져 묻는 실재론實在論이라는 시각에서 공통성을 찾아 내는 저작이다. 그 문제제기는 다카하시 유이치 이래 사실寫實주의의 형 성과 붕괴 과정을 계속 고찰하면서 '모노파物派'[15] 이후의 미술계를 토 대로 한 것이기도 하였다. 또한 1997년에는『기시다 류세이 내적인 미 있다고 하는 것의 신비』(이현사二玄社)를 편찬하고 일반적으로 크게 이야 기된 적이 없는 류세이의 현대적인 측면을 보여주는 사료를 정리했다.

20세기 끝 무렵 기타자와는『시선의 신전』에 이어 일본 근대미술사 를 다룬『경계의 미술사─'미술' 형성사 노트』(브뤼케, 2000)를 출간하 였다. 이것은『시선의 신전』에서 언급하지 않았고 충분히 논할 수 없었 던 주제를 고찰한 논문을 모은 것이다. 또한 '일본화', '공예', '조각'이 라는 개념이 형성된 역사와 그러한 장르의 틀에서 벗어날 가능성을 논 한 것으로서 주목을 받았다.

이『경계의 미술사』이후 21세기에 들어서서 기타자와의 전쟁터는 더욱 격하게 되었다고 말할 수 있다. 2003년에는『'일본화'의 자리 바 꿈(전위轉位)』(브뤼케)와『아방 가르드 이후의 공예』(미학출판)를 거의 같 은 시기에 출간하였다. 모두 주로 90년대 중반 이후에 학술지, 미술잡 지, 신문 등에 발표했던 것을 주제별로 정리한 것이다. 그 때문에 이 두 책에 정리된 '일본화'와 '공예'를 둘러싼 문제제기도 단순한 역사연구

14 제2차 세계대전 이전 일본의 혁신적인 예술운동의 하나로서 다다이즘을 지향한 단체.
15 1960년대 말부터 1970년대 중엽에 걸쳐서 계속된 일본 현대미술의 큰 흐름으로서 돌, 나무, 종이, 솜, 철판 등 사물을 한 개체로 혹은 조합하여 작품으로 만든다. 당시까지의 일본의 전위미술의 주류였던 반예술의 경향에 반발하여 사물의 환원을 통해 예술의 재창 조를 목표로 하였다.

에 그치는 것이 아니라, 오히려 현대미술계에 대한 직접적인 문제제기
와 연결되어 있었다. 그 후 이 두 책의 이론은 심포지움이나 전시회의
기획에 의하여 구체화되어 큰 반응을 불러일으켰다.

 '일본화'에 관해서는 2003년의 출판과 같은 달에 '자리가 바뀌는
'일본화''라는 제목의 대형 심포지움이 스스로 주재하는 '현장' 연구회
의 기획으로 개최되었다. 이 심포지움은 '일본화'에 관한 큐레이터, 미
술평론가, 예술가 모두 20명 정도가 등단한 것으로 이틀에 걸쳐서 가
나가와현민神奈川縣民홀 대회의실에 청중이 꽉 찬 가운데 미술계에서
'일본화'에 대한 주목을 높이는 기운을 만들어냈다. 일본화를 둘러싼
현대적 문제는 기쿠야 요시오菊屋吉生가 '뉴 자포이즘 스타일 회화—일
본화재日本畵材의 가능성' 전(야마구치현립미술관, 1988)에 의하여 제기되
었고 그 후 몇 차례의 전람회 등에서 논의가 이루어져 왔다. 이 심포지
움에서는 그 흐름을 이어받아 『'일본화'의 자리 바꿈』에서 기타자와에
의한 문제제기, 즉 냉전체제 이후의 민족주의가 나갈 방향과 서양에서
비롯된 개념으로서 '회화'의 지배체제에 관한 논의에 초점을 맞추어 보
다 깊어지게 되었다.

 '공예'에 관해서는 이미 1995년에 잡지 『(공예)Kogei 사상과 표현』
편집에 관여하면서 기타자와는 그 개념의 새로운 가능성을 사회에 보
여주려고 하였다. 또 2000년부터 2005년까지 기타자와는 자생당 갤러
리에서 'life/art' 전을 기획하였다. 이마무라 미나모토今村源, 가나자와
겐이치金沢健一, 스다 요시히로須田悦弘, 다나카 노부유키田中信行, 나카무
라 마사히토中村政人 등 5명의 예술가들의 활동에 초점을 두고 5년 동안
관찰하는 이 기획은 종래의 생각으로는 공예 범주에는 포함되는 작품

도 생활과 관련이 있는 '공예적인 것'으로 파악하고 있다. 그것은 앞쪽으로 거침없이 곧장 나아가는 아방 가르드의 존재가 없어진 이후의 아방 가르드의 가능성을 현실보다 약간 높게 세운 '공예적인 것'을 찾는 시도였다고 한다. 기타자와는 같은 기획 '『공예적인 것』을 둘러싸고'를 갤러리 마키에서도 진행했다.

이러한 활동을 토대로 2005년 1월에 기타자와는 도쿄도都현대미술관에서 상설전시실을 사용한 기획전 '아르스 노바[16] — 현대미술과 공예의 틈새'전을 기획하였다. 그것과 합쳐 다시 '현장' 연구회의 기획으로 대형 심포지움 '공예 — 역사와 현재'를 개최하였고 마찬가지로 미술관 홀을 청중이 가득 채웠다. 또한 2004년 10월에 개관한 가나가와神奈川 21세기미술관이 생활에 뿌리를 둔 '공예'를 중요하게 생각하는 방침을 제시한 것도 작용하여 기타자와의 '공예'론은 국제화에 저항하면서 로컬리즘에 틀어박히는 일 없이 적극적으로 다양한 경계를 뛰어 넘어가는 힘을 가진 것으로 인식되고 있다.

널리 알고 있듯이, 오늘날 미술계 가운데 '일본화'와 '공예'는 결코 케케묵은 민족주의가 아니라, 오히려 새로운 표현의 가능성을 가진 것 혹은 '미술'을 몹시 속박하여 자유를 누릴 수 없는 질곡을 깨부수는 것으로서 날카로운 기예에 찬 젊은 예술가들이 계속 문제로 삼고 있다. 물론 거기에는 기타자와뿐만 아니라 많은 사람들에 의한 집합적 무의식의 눈에 보이지 않는 시대의 큰 흐름이 있었을 것이다. 그렇지만 여전히 이 미술계는 기타자와에 의한 아카데미즘이나 언론계 양쪽에 걸

[16] Ars nova. 14세기 프랑스 음악 전반의 새 경향으로 새로운 기법을 의미.

친 일련의 활동 없이는 당연히 생각할 수 없는 것이다. 거듭 서술하지만 『시선의 신전』은 이러한 상황과 실천을 불러일으킨 '작품'이고 단순한 역사서가 아니었다.

브뤼케판 『시선의 신전』 간행의 의의

끝으로, 새로운 간행의 의의를 기술해 두고자 한다. '정본定本'이라고 이름 붙인 브뤼케 판 『시선의 신전』은 20년 전 1989년의 출판시점에서 담겨 있었던 내용을, 학술적인 한계도 포함하여 굳이 그대로 유지하면서 잘못된 문장이나 잘못 인쇄된 글자를 바로 잡은 것이다. 구체적으로는 문단을 명확하게 하였고 구성을 보강하였으며 또한 논리성을 높였다고 듣고 있다. 그 때문에 이 책의 역사서로서의 논지나 내용은 기본적으로 이전과 다르지 않다.

그렇다고 하더라도 내용에 변화가 없다는 것은 20년 동안의 시대상황 변화에 대응하여 이 책의 의의를 다시 크게 문제 삼게 된다는 것을 의미하고 있다. 그것은 새로운 시대에 이 책의 '작품'으로서의 매력, 그리고 제도론의 새로운 역할이다.

오늘날 제도론의 역할로서 바로 생각에 떠오르는 전형적인 예는 미술관이나 3년마다 열리는 전시회 등의 문제를 취급할 때 제도-시설에 대한 역사적인 고찰이 될 것이다. 문화를 둘러싼 행정이나 기업이 제멋대로 개입하는 행위를 유효하게 비판하기 위해서는 그러한 조직이 기초로 하는 법적 언어를 독해하고 역사적 문맥에서 이해할 필요가 있다.

그런데 제도론의 새로운 역할은, 미술관 문제와 같이 명백하게 나타나는 현상에 대한 의의를 제기하는 것뿐만이 아니라, 더욱 근원적으로

우리들의 지知의 존재방식과 관련한, 오늘날의 시대상황에도 영향을 끼치고 있을 것이다. 그것은 서로 통하는 다음의 세 가지 점에서 생각할 수 있다. 하나는 고도정보화의 사회라고도 불리는 정보기기와 인터넷의 급격한 발달. 두 번째는 종래의 국경을 뛰어넘어 세계화된 시장이나 공동체와 함께 하는 큰 정치적 틀의 등장, 그리고 셋째로 과잉 정보와 문화의 뒤섞여 일어나는 생활 차원의 의식意識 변모이다.

첫 번째 정보기기와 인터넷 발달에서는 지적知的 노동의 환경변화에 대한 대응이 요구되고 있다. 예를 들면 거리를 뛰어넘어 순간적으로 정보를 모아 쌓는 것과 같은 공동작업이 손쉽게 되었고 대규모적인 자료집의 간행이 이전보다 간편해졌다. 가까운 장래에는 어느 새 서적의 형식이 아닌, 온라인 데이터베이스의 충실도 예상된다. 그러한 것들은 분명히 미술사가를 포함하여 인문과학 연구자에게 도움이 된다. 그러나 그것 때문에 일어나게 될 지나치게 많은 정보량이라는 함정은 경계할 만하다. 정보가 늘어나면 늘어날수록 정보 그 자체의 가치는 떨어지며 어느 새 아무리 단순하게 미지未知의 정보를 쌓아놓아도 놀라울 가치가 있는 신선한 발견은 나오기 어렵게 되기 때문이다.

앞으로의 미술사가에게는 쿨터만Kultermann이 지적하였듯이 실증주의나 전문적 지성 이상으로 큰 문제를 똑똑히 확인하는 변혁적 상상력이 한층 필요하게 될 것이다. 『시선의 신전』이 보여준 그 상상력은 데이터베이스로 가공되기 이전 있는 그대로의 자료를 독해하고 정보와 정보 간 관계성을 선명하게 독해하며 정보화되지 않는 실체를 고찰을 통하여 나타나게 한 것이었다. 지금 우리들을 시험하고 있는 것은 그와 같은 새로운 문맥을 만들어내는 이성의 힘이다.

두 번째의 큰 정치적 틀의 등장에서는 세계사적 인식의 전환이 요구되고 있다. 가까운 곳에서는 동아시아라는 큰 정치적 틀이 드디어 보이기 시작하는 한편 국제이동 노동력의 유입을 비롯한 이異문화 간 이동의 증가로 민족 간 무수한 경계境界의 마찰이 보다 두드러지고 있다. 이러한 상황에 관련될 수 있는 학술적 연구로서 김혜신金惠信의『한국근대미술연구─식민지기 '조선미술전람회'에서 보는 이異문화지배와 문화표상』(브뤼케, 2005)이나 그것에 계속되는 한국미술사연구자들에 대한 기대는 크다. 마찬가지로 중국, 대만, 남양제도, 그리고 구舊만주에서의 근대미술사연구도 뜨거운 주목을 받고 있다.

이러한 연구의 전제에는 언어 장벽을 넘는 것뿐만 아니라 자국을 포함하여 각국의 미술사가 기초로 하는 각각의 제도와 이데올로기를 상대적으로 이해할 필요가 있을 것이다. 또 다가올 만한 큰 정치적 틀 가운데에서는 이전은 주변으로서 대강 넘겨 왔던 월경자越境者, 이주자들의 미술이 보다 많이 조명될 것이다. 이러한 전망에서『시선의 신전』에서 보여준 제도론은 앞으로 다국 간 공동연구의 규모로 심화되어 갈 것으로 생각할 수 있다.

세 번째 생활수준의 의식 변용에서는 사회의 관리기구가 개인적인 '삶'에 영향을 끼친다는 여러 문제(삶生-정치)에 대한 자각 및 멀티튜드 multitude[17]로서의 자기확립이 요구되고 있다. 어제와 오늘의 현대사상의 주요 주제이기도 하는 이러한 사항은 미술의 제도론과 결코 관련이 없지 않다.

17 국경을 뛰어넘는 네트워크형 군중.

삶生−정치와 제도론과의 관련성을 보여주는 한 가지 예로서는 방송윤리·방송향상기구(BPO) 등에서 볼 수 있듯이, 오늘날 성性표현이나 폭력표현에 관한 여러 규제가 국제표준의 윤리를 방패로, 한층 복잡하게 정당화·내면화되고 있는 문제를 들 수 있다. 그런데 이것은 제도론의 입장을 취한다면 시대의 핵심을 찌르는 좋은 기회이기도 할 것이다. 왜냐하면 이 상황은 성기性器나 혈액 외에 정말 은폐된 것은 무엇인가를 문제 삼을 것을 촉구하는 것이고, 그야말로 일본 근대미술사라는 표상表象의 역사적 문맥에서 논할 만한 사항이기 때문이다.

그리고 네트워크형 군중과 제도론과 관련한 한 가지 예로서는 지금까지 국민국가론적 관官의 차원을 중심으로 이야기되어 온 '미술'의 수용의 역사가, 이번에는 땅에 발을 붙인 민民 차원에서 새롭게 다시 이해되고 있는 점을 들 수 있다. '미술'은 중앙의 관료나 미술가·미술평론가들의 언설에 의해서뿐만 아니라, 예를 들면 지역의 널리 알려지지 않은 사람들에 의해 생활에 들어맞는 행위로도 형성되어 온 것이다. 앞으로 '미술' 수용의 역사는 행정의 역사뿐만 아니라, 사회사 혹은 경제사로서 역사에 이름을 남기지 않았던 함께 모여 사는 사람들의 소리 없는 소리를 적극적으로 끌어 올리는 방향으로 새롭게 전개될 것이다.

이와 같이 네트워크형 군중과 제도론과의 관련성을 긍정적으로 인정할 때, 제도론은 안토니 네그리Antonio Negri[18] 등이 기대하듯이, 네트워크형 군중에 의한 '제국'에 대한 대안적 저항운동으로 얼마 안 있어 하나로 합쳐 흐르는 것처럼 보일지도 모른다. 그러나 강조해 두지 않으면

[18] 1933~. 이탈리아 철학자.

안 되는 것은 제도론은 결코 코뮤니즘communism이라는 하나의 이상으로 거침없이 곧장 나아가는 뜨거운 예술론과 같은 행렬에 세우는 것이 아니라는 점이다. 오히려 제도론이라는 것은 그 영향이 신체에 나타날 정도로 강렬한 일시 감정적인 것이면서 의지할 데 없는 깨어난 아나키즘anarchism(무정부주의)과 같은 것이다. 왜냐하면 그것은 수학에서 괴델Godel의 불완전성 정리定理[19]와 같이 자기언급自己言及의 원리를 철저하게 탐구한 끝에 자기가 의지할 곳이 없다는 것을 증명하고, 자기존재의 기초를 뒤흔드는 일이기 때문이다.

즉, 오늘날 제도론은 대체alternative 가운데 한층 더 그 실천으로서 다시 떠오를 가능성을 가지고 있다. 그 때문에 앞으로 기술될, 이 책『시선의 신전－'미술'의 수용사 노트』의 수용의 역사도 단순한 연구사로 그치지 않는, 일종의 행동주의activism의 역사로서 엮일 만하다.

[19] 직관적으로 참이지만 공리적인 방법으로는 참값을 유도해 낼 수 없는 산술적 명제가 반드시 존재한다는 것.

일본 근대박물관의 탄생과 내국권업박람회
& 일본 외지外地의 박람회와 박물관의 존재양태

최석영

1.

되돌아보면 20대 후반에 교사의 길을 접은 후 연구자의 길을 걷고자 국내의 한국학대학원을 거쳐 일본의 대학원에서 석·박사 과정을 밟으면서 홉스봄E. Hobsbawm·랭거T. Ranger가 편한 『만들어진 전통』이나 베네딕트 앤더슨B. Anderson의 『상상의 공동체』 등으로부터 많은 시사점을 얻으면서 식민지 상황하에서 '만들어진 전통the invented traditions'이 식민지의 전통문화의 변용을 불러일으켰고 그것이 마치 자국의 전통문화인 것처럼 식민지 이후에도 간주하고 있는 현상이 식민지 역사와 무관하지 않았다는 점을 밝혀보고자 했다. 또 다른 한편, 식민지 권력이 투사된 시선視線의 신전으로서 박물관과 박람회라는 식민지 제도가 만들어진 이후 그 식민지적인 개념이나 운영의 틀이 식민지 이후에도 고정관념으로서 작용하고 있는 현실을 목격하면서부터는 식민지박람회·박물관에 주목하게 되었다. 이 두 기둥 사이를 오고 가면서 그러한 문제의식으로부터 떨어지지 않으려고 노력하였고 그 지평을 일본 근대의

박물관과 박람회, 그리고 식민지고고학·관광 쪽으로 넓혀가려고 한다. 이러한 결과물들이 쌓인다면 식민지역사와 문화, 그리고 식민지 이후 식민지 담론들이 재생산되고 있는 동시대에 대한 우리의 의식도 달라질 것으로 생각한다. 옮긴이는 식민지의 역사와 문화를 알 때 현실이 보인다는 생각을 늘 하고 있다. 다양한 관점의 존재는 당연한 것이고 다양한 관점의 공존과 논의를 통해서야말로 균형 잡힌 관점의 존재가 가능하다. 정반합으로 관점이나 시점이 논의되고 시정되어 가면 다수가 생각하는 방향의 결론이 도출되리라고 기대한다. 사신의 관점이나 시점은 상대화되기 마련이다. 기타자와도 기술하고 있듯이 이러한 상대화에 인색해서는 안 된다.

옮긴이는 저자와 일면식이 없다. 이 책을 읽으면서 그를 현실을 바꾸어가려는 '실천적인' 학자로 감히 평하게 되었다. 옮긴이는 이러한 저자로부터 반성·자극과 함께 평소 생각하던 궁금증이 풀렸다. 옮긴이는 번역까지 생각하였기 때문에 여러 번 읽고 음미하면서 저자의 깊은 뜻을 부분적이나마 알게 되었다. 지금까지 번역한 책 가운데 결이 다른 것을 느낀 옮긴이는 여러 번 읽을 수밖에 없는 또 다른 이유는 옮긴이가 일본 근대미술사 전공도 아닌 데다가 관련 지식도 얇기 때문이기도 하였다. 번역을 위해 그리고 근대미술사를 공부하기 위해 번역하고 난 후 이 책을 어떻게 자리매김하면 좋은가를 생각했다. 이에 대해서 여러 평가들이 나왔고 기타자와는 역사학적 접근과 이론에 토대한 것이라고 자평을 하고 있지만, 옮긴이는 '일본 근대미술사상사日本近代美術史想史'라고 감히 자리매김하고 싶다. 왜냐하면 일본 근대미술의 제도를 구축하는 데 노력한 인물들(다카하시 유이치, 오카쿠라 덴신, 페놀로사 등)의 미술

사상을 둘러싼 논의와 이를 자신의 목소리로 평론한 일본 근대미술의 정체를 파헤친 지성사 저술이라고 생각하기 때문이다. 따라서 사상사는 역사학의 부분으로서 지성사知性史, intellectual history가 되기도 한다.

그가 명치미술의 역사에 관심을 갖도록 만든 1970년대 중반 일본 미술계의 상황적 변화는 정부의 미술 제도의 재구축(회귀)의 시도가 나타났고 이를 메이지 시기의 상황과 겹치는 것으로 보았으며 이에 대해 학문적으로 '저항'했고 이를 미술사상사적으로 고찰한 것이 이 책이라고 말할 수 있다. 학문은 실천적이어야 한다는 신념을 가지고 있는 옮긴이에게는 기타자와의 일련의 연구작업은 관심의 대상이 될 여지가 컸다. 일제의 식민지 지배역사 속에서 우리의 박물관과 미술관의 역사는 일본 국내의 박람회・박물관의 흐름으로부터 지대한 영향을 받았다. 미술관의 역사를 볼 때 현재의 우리에게 너무나 익숙한 '미술美術'이라는 용어와 그 개념의 역사는 늘 궁금한 주제였다. 제목에 끌려서 사두었다가 통독하지 않았던 책 가운데 관련 원고를 쓸 계기가 있어 펼쳐보다가 박람회와 박물관 역사를 언급한 부분들이 눈에 띄어 내친김에 번역까지 하게 된 책이 사토 도신佐藤道信(현 도쿄예술대학 교수. 일본 근현대미술사 전공)의 『일본미술의 탄생-근대일본의 단어와 전략』(민속원, 2018)이다. 그 안에서 언급된 기타자와 노리아키의 저술 가운데 『眼の神殿』을 읽다 보니 일본 근대문화사에서 중요한 연구 성과라는 것을 알게 되었다. 사토 도신의 저서와 기타자와 노리아키의 저술을 읽어 보니 대체로 우리에게 너무나 익숙한 "미술"이라는 단어를 둘러싼 역사가 일본의 외지外地에서는 어떻게 적용(변용)되었을까가 궁금해졌다. 그러나 아쉽게도 두 저서에서는 식민지 외지의 사정에 대해서는 일체 언급하고 있

지 않다. 앞으로 이것이 옮긴이에게 과제가 될지도 모르겠다. 또한 한국 근대미술사학에서 사토 도신과 기타자와의 저술이 인용되고 있으나 아직은 본격적으로 일본 근대미술사학에 대한 연구는 크게 진전되고는 있지 않은 느낌이다. 이런 상황에서 이중회의 『일본근현대미술사』(예경, 2010)을 비롯하여 홍선표, 최열의 연구 성과는 주목할 만하다. 근대 한국의 미술사는 일본 근대미술사라는 필터를 통해서 그 식민지성植民地性을 볼 수 있다고 감히 생각한다. 제대로 모르면서 기술하려니 부끄럽기 짝이 없으나 방법 정도 기술하는 것에 그치고자 한다.

보통 번역서에는 옮긴이 후기를 싣는다. 그러나 이 책에는 그에 대신할 수 있는 「해설」이 있어서 건너뛰려고 하다가 해설 차원이 아니라 왜 이 책을 번역하게 되었는지를 궁금하게 생각하는 독자들이 있을 수도 있다는 생각에 「옮기고 나서」를 쓰기로 결심했다. 사실 옮긴이에게도 그간의 한국 박물관과 박람회 역사를 연구하면서 궁금했던 점이 몇 가지 있었다. 이 책을 통해서 세 가지 의문점의 실마리를 찾을 수 있었다. 그 세 가지 중 첫째는 창경궁 내 이색적·이질적인 이왕가박물관의 건축양식의 모티브가 무엇이었는가, 둘째는 1915년 9월 조선물산공진회 때 진열공간으로서 박물관이 아닌 미술관 본관이 왜 유일하게 영구적인 건축물로서 지어졌을까, 또 마지막 하나는 그 공진회가 끝난 이후 미술관 본관 그대로가 예를 들면 조선총독부미술관이 아니라 왜 하필 조선총독부박물관으로 바뀌었는가. 그것들을 중심으로 기술하여 이 책의 옮긴이 후기를 갈음하고자 한다.

2.

1909년 11월 1일에 창경궁에 일반 공개의 박물관이 탄생하기 이전에 일본의 박물관은 어떠한 역사적 흐름을 거쳤는가를 개략적으로 보고자 한다. 그 목적은 1909년 창경궁의 이왕가박물관李王家博物館에 이어서 경복궁에서 1915년 9월 12일부터 10월 31일까지 열린 조선물산공진회朝鮮物産共進會 때 진열공간으로 사용하기 위한 영구건물로서 지은 미술관美術館 본관을 그 공진회가 끝난 후 그 해 12월 1일에 미술관도 아니고 조선총독부박물관朝鮮總督府博物館으로 이름을 바꾸어 개관한 역사적 실마리를 찾아보기 위해서이다.

기타자와는 에도시대의 물산회나 약초회, 그리고 화조다옥花鳥茶屋, 사사社寺가 (불도에 나아가게 하는) 권진勸進을 위해 소장 보물을 일반인에게 공개 전시하여 참배하게 하는 출개장出開帳과 같은 구경거리의 문화전통의 기반 속에서 '나선전화각'이 구상되었을 것이고 이를 기반으로 하면서도 그것을 회피하는 고지식함을 보여주고 있는 것이 아닌가 보고 있다. 전통문화를 비판적으로 창출하는 측면으로서 다른 한편 이러한 것들이 근대의 박람회나 박물관의 기초가 된 것은 분명하지만, 그렇다고 그것이 그대로 근대의 박물관이나 박람회로 발전한 것은 결코 아니라는 기타자와의 견해는 경청할 만하다. 우리의 역사 속에서도 16~17세기 실학시기에 세계관의 변화가 일어났고 그 변화에는 동・식・광물 등 이른 바 천산물天産物에 대한 관심과 수집, 그리고 분류의 움직임도 있었다는 점에서 적어도 근대 박물관과 박람회의 기초적 사상의 맹아적 출현은 있었다고 보아 틀리지 않는다.

메이지 정부가 1882년에 우에노上野공원 안에 박물관을 신축하기 전

까지는 에도시대의 건물을 활용하여 일반 공개의 근대박물관을 창립 운영하였다. 처음에는 1873년 개최 예정인 오스트리아 빈 만국박람회 참가 준비도 할 겸 1871년 9월 5일에 유시마성당湯島聖堂의 회랑을 전시관 체제로 만들어 문부성박물국의 '박물관'이 창립되었다. 그 다음해 1월에는 유시마성당에서 일본 최초의 박람회도 열렸다. 그 박람회는 태정관太政官 정원正院 직속의 오스트리아박람회사무국에 문부성박물국, 유시마성당의 박물관, 서적관, 고이시카와약원小石川藥園을 통합하여 유시마성당에서 1872년 3월 10일부터 20일 동안 각지의 출품물들을 일반공개하였다. 이렇게 메이지 정부는 에도시대에 공자 등을 제사하는 유학기관 유시마성당에서 일본 최초의 박물관뿐만 아니라 최초의 박람회도 열었다. 그만큼 유시마성당은 일본 근대의 박물관과 박람회 역사에서 중요한 지점을 차지하고 있다. 옮긴이는 이 유시마성당을 직접 찾아가 둘러본 적이 있다. 옮긴이의 저술『한국박물관 100년 역사—진단&대안』(민속원, 2008) 3장에서 유시마성당을 언급했다. 이 성당은 연구서에서만 일본박물관과 박람회의 역사를 언급할 때 등장하는 공간이고, 현재는 유학의 상징 공간으로서 시험 합격을 기원하는 신사神社와 같은 기능을 하고 있다.

그 박람회 종료 후 1872년 7월 30일에 오스트리아박람회사무국을 우치야마시타초內山下町의 나가야長屋(한 동 건물에 여러 가구가 사는) 형식의 사쓰마번薩摩藩 저택으로 옮기어 물품 전시관과 수장고로 사용하고 그 정문 입구에는 "박물관"이라는 표찰을 걸었다.

그 오스트리아박람회사무국은 1873년 3월 19일에 그 이름을 박람회사무국박물관으로 바꾸고 내부적으로는 '박람회'로 자리매김이 된

박물관 전시를 계속 공개하고 한편으로는 고기구물古器舊物과 매장물을 수집하면서 대박물관 건립을 준비하였다.

그런데 메이지 정부는 식산흥업을 위한 박람회는 박람회로서 개최 준비를 하고 '대박물관'은 박물관으로서 건립해야 한다는 방침으로 방향을 바꾸고 1876년 4월에 박람회사무국박물관이 내무성박물관이 되었다.

우에노上野산에 대박물관 건립의 검토가 태정관에 제출되었고 관영사寬永寺 본방本坊 터를 둘러싸고 문부성이 육군성陸軍省과 끈질기게 교섭을 벌인 결과 1876년 12월 14일에 관영사 본방 터(2만 9,800평)를 박물관 건설용지로 확보하였으나 마치다 히사나리町田久成의 노력으로 우에노 공원 전 지역이 같은 해 12월 8일에 대박물관 건설용지로 결정되었다.

1877년 8월 21일 제1회 내국권업박람회內國勸業博覽會가 우에노산에서 열리게 되었는데 이때 대박물관 건설을 전제로 권업박람회의 시설들을 박람회 종료 후 재사용할 수 있도록 하자는 오쿠보 도시미치大久保通利의 제안으로 제1회 내국권업박람회의 미술관은 1882년에 개관하는 박물관의 본관 북측에 인접한 작은 전시관으로 활용하여 제1 부속관이 되었고 본방 터 서쪽에 마련된 박람회의 기계관은 박물관의 제2 부속관이 되었다.

제1회 내국권업박람회 후 1877년 12월 27일에 태정관은 공식적으로 관영사 본방 터에 내무성의 박물관 건립을 허가하였고, 설계는 영국인 건축가 콘더Josiah Conder가 맡았으며 1878년 3월 14일에 기공되었으나 오쿠보의 살해로 추진되던 박물관 건립 공사가 중단되는 등 우여곡절을 겪기도 하였다. 1880년 5월에 오쿠마의 후임으로 대장경大藏卿

에 취임한 사노 쓰네타미佐野常民에 의하여 박물관이 완성되면 제2회 내국권업박람회의 시설로 이용한다는 조건으로 공사가 다시 시작되었다. 한편 박물관 본관 건설비 추가예산이 제2회 내국권업박람회의 회장비會場費의 일부라는 이유로 박물관이 완성되면 그 건물은 박람회사무국의 소유로서 제2회뿐만 아니라 제3회 내국권업박람회에서도 박물관을 박람회 회장으로 사용해야 한다는 주장이 제기되었다.

이와 같은 상황에서 메이지 정부가 외국인 접대를 위한 사교장으로서 로쿠메이킨鹿鳴館의 긴설용지를 찾는 과정에서 외무성外務卿 이노우에 카오루井上馨(1836~1915)에 의하여 로쿠메이칸을 신바시新橋역에서 가까운 우치야마시타쵸의 내무성박물관 부지로 결정되었고, 우치야마시타초의 내무성박물관 중 도쿄부청 쪽 제1호 열품관(마치다 담당 전시관으로 사전부, 예술부, 육해군부의 자료 약 9천점 보관전시 중) 대략 6,000평을 외무성으로 할양하고 그 열품관은 우치야마시타에서 옮기지 않으면 안되는 상황이었다. 이 방대한 자료를 우에노 산의 박물관으로 옮기게 되었고 이송 비용도 외무성에서 전액 부담하게 되었다. 그 후 제2호 열품관부터 제5호 열품관 모두 철거되고 그 자리에 로쿠메이칸이 1883년 7월에 준공하게 되었다.

그러나 우에노산 박물관에 전시품과 식목이 옮겨진 이후에도 박물관 본관과 공원을 제2회 내국권업박람회를 위해 사용되고 있었기 때문에 좋은 상황은 아니었다. 제2회 내국권업박람회 이후 농상무성의 내국권업박람회사무국은 폐지되고 우에노공원 안 박람회 전시관들은 철거되었다.

1882년 3월 20일 우에노산에 박물관(초대 관장 마치다 히사나리)

이 탄생하였다. 개관식 이후 부속 동물원과 함께 일반 공개되었다. 입장료는 일요일에는 5전, 평일에는 3전, 토요일에는 2전으로 각각 차이를 두었다. 개관 시에 소장 자료는 동·식·광물 관련 천산天産 7만 1,362점, 농업 496점, 공예 1만 3,830점, 예술 1,900점, 사전史傳 1만 1,619점 등 총 10만 3,671점이었다.

1884년 7월에 궁내성의 스기마고 시치로杉孫七郎(1835~1920)가 관장에 취임한 이후 지체되고 있던 궁내성으로의 박물관 이관 작업에 박차를 가하여 1886년 3월 24일 우에노산의 박물관은 궁내성 소관이 되었다. 이에 따라서 우에노산의 박물관과 공원 전 지역을 모두 황거지皇居地로 하고 1888년 1월 결국 박물관은 궁내성의 도서료圖書寮의 부속이 되었다.

궁내성 박물관의 미션은 일본 국체의 상징으로서 예술 쪽으로 정하고 궁내성 박물관의 유물 수집과 전시는 황실에 부합되는 자료로서 천황이나 귀족과 관련되는 자료나 유명 사찰, 명가의 보물이 중심이 되었다. 소장자료 가운데 천산자료를 배제하기로 결정하고 천산자료는 원래 문부성의 자료였기 때문에 그것을 다시 문부성의 박물관으로 돌려주고 이를 교육박물관에서 교육자료로서 활용하면 될 것이라고 생각하였다. 이에 따라서 궁내성 박물관은 예술부·사전부·도서부의 자료를 중심으로 하게 되었다.

1886년 3월에 궁내성으로 이관이 옮겨진 박물관은 1888년 1월에는 도서료부속박물관, 1889년 5월에는 제국박물관(동경제국박물관 외에 1897년 경도제국박물관, 1895년 나라제국박물관), 1900년부터는 1946년 1월 3일 일본국헌법 시행 전날에 제실박물관 표찰을 뗄 때까지 제실박물관으로

불렸다.

제국박물관 체계가 된 이후 본격적으로 박물관의 황실화를 꾀한 사람은 1889년에 제국박물관의 총장이 된 구기 류이치九鬼隆一이었다. 제국박물관의 미션은 국가의 지보至寶로서 '미술'을 수집하고 동양의 보고寶庫가 되는 방향에 있었다. 그는 박물관 기능 가운데 조사연구 기능이 중요하다고 보고 박물관의 요점은 소장 자료의 질과 이것을 다루는 연구자의 전문지식 수준이 중요하다는 인식을 하고 있었다. 그는 취임하자마자 박물관의 역사·미술공예·공예·천산·미술 네 자료 부문에서 해외 사정에 밝고 넓은 시야를 가진 전문학자들을 모으기 시작하였다.

1900년 7월 1일 제국박물관을 제실박물관으로 명칭을 변경하였다. 변경 배경은 이로써 박물관이 천황의 자산이라는 의미를 천명한 것이며 1900년 2월 11일에 황태자 요시히토嘉仁(이후 다이쇼천황)와 구죠 사다코九條節子(정명황후) 사이에 혼약이 있었고 5월 10일에는 성혼 대례가 있었다. 이 대전과 관련하여 박물관의 이름을 바꾸어 이를 제국 정부에서 황실로 헌상한다는 의미를 드러냈다. 또한 제실이라는 이름으로 황실의 권위를 내보이기 위한 정치적인 의도도 있었다. 1908년에는 성무천황聖武天皇의 유품 등을 소장한 정창원도 제실박물관 소관이 되었다.

이상을 요약하자면 다음과 같다. 1909년 11월에 통감부에 의하여 창경궁에 일반공개의 박물관을 창립하기 이전 일본 국내에서는 유시마 성당과 번주의 구 저택을 활용한 일반 공개의 박물관을 박람회 참여 준비와 함께 창립하면서 우에노공원 내에 신축된 박물관은 그 후 농상무성에서 궁내성으로 소관이 바뀌면서 박물관의 목적과 소장품(천산품 제외)도 달라져서 황실의 역사와 미술 중심으로 제국박물관에 이어서 제

실박물관으로 운영되는 상황에 있었다.

이처럼 일본의 근대박물관이 궁내성 소관의 제실박물관으로 존재양태가 변하는 동안 메이지 정부는 두 차례 내국권업박람회를 개최하였다. 이 양자를 통해서 일본 근대박람회와 박물관의 역사가 상호 밀접한 관계에 있었다는 점뿐만 아니라 이러한 틀이 일본 외지, 특히 조선에 적용되었다는 점은 주목할 만하다.

3.

일본은 1873년 오스트리아 빈 만국박람회에 공예품 등의 출품으로 참가하면서 일본 공예품 등 '오리엔트' 문화에 대한 유럽의 동경과 자뽀니즘 붐의 현상을 확인하고 당시 일본의 수입 초과에 의한 경제상황을 극복할 출구를 찾게 된다. 그 박람회 참가를 계기로 산업권장뿐만 아니라 천황 중심의 제국의식의 양양을 목표로 1877년 8월에 도쿄 우에노공원에서 제1회 내국권업박람회를 열었다. 국내적으로는 1877년 1월 정부군과 사이고 다카모리西鄕隆盛(1828~1877)군 사이에 진행되고 있던 서남전쟁西南戰爭에 참전하고 있던 가고시마현을 제외하고는 물품의 출품이 이루어졌다.

이렇게 영구적인 미술관을 중심으로 가설 진열장을 설치하여 모두 다섯 번에 걸쳐서 동경과 경도와 오사카에서 천황이 참석한 가운데 내국권업박람회를 개최하는 정례화 쪽으로 논의가 모아졌다. 그 방향 가운데 개최 기간을 3월 1일 또는 4월 1일부터 6월 말 또는 7월 말까지 정한 점은 주목할 만하다. 제2회 내국권업박람회는 1881년 3월 1일부터 6월 30일까지 도쿄 우에노공원에서, 제3회는 도쿄에서 1890년 4월

1일부터 7월 31일까지, 즉 대일본제국헌법이 발포된 그 다음 해에 교육칙어教育勅語가 발포된 가운데 우에노공원에서 열렸고 제4회부터는 전국 각지에서 유치하려는 움직임 속에서 1895년 4월 1일부터 7월 31일까지 경도에서 개최되었고 1903년에는 오사카의 천왕사天王寺에서 3월 1일부터 7월 31일까지 열렸다. 관람인원을 보더라도 제1회 때 50만여 명에서 제2회 때 82만여 명, 제3회 때 100만여 명, 제4회 때 110만여 명을 기록하다가 제5회 때에는 530만여 명으로 5배 가까이 증가하였다.

1903년 제5회 때에는 동경제국대학 인류학교실의 쓰보이 쇼고로坪井正五郎(1863~1913)가 기획한 "학술인류관"을 설치하여 대만을 비롯해서 사할린, 오키나와, 아이누족, 한국 등 16명을 각 '인종 전시' 공간에서 일상생활을 연출하여 '전시'하였다. 한국으로부터는 2명의 과부가 '전시'되었으나 도쿄 한국유학생들의 반발로 박람회 도중에 그 진열은 중단되었다. 근대의 '정치학'적 시선을 통해서 각 인종의 미개 이미지와 문명개화의 대상이라는 지배·통치의 정당화 언설과 시선이 생산되는 공간이었다. 이것은 '시각의 근대화' 장치로서 그 박람회라는 공간 안에 진열이 되어 있는 것만으로도 주목을 받았고 그들은 '보여주는 진열품'의 하나였다.

일본이 외국의 박람회에 일본관을 설치하면서 크게 참조를 한 모델은 경도의 뵤도인平等院이었다. 이러한 일본관이 서구에 소개된 것은 1893년에 콜럼부스 미국대륙발견 400주년을 기념하기 위해 열린 시카고박람회에서였다. 그 이후 또 다시 뵤도인이 전시공간의 모형이 된 것은 창경궁 안 이왕가박물관이었다. 이같이 뵤도인은 서구 또는 일본

의 외지로 옮겨진 일본의 진열관, 다시 말하면 일본 문화를 담는 그릇의 상징으로서 자리매김이 되었다. 현재 이 뵤도인은 세계문화유산으로 지정·관리되고 있다. 여전히 지금도 일본의 역사적 문화공간으로서 그 힘을 발휘하고 있다고 말할 수 있다.

기타자와는 자유민권운동에 대해 내무성의 재빠르고 과감한 질서유지 체제가 다름 아니라 경찰관들의 시선과 시선이 연결된 감시정보의 망으로 뒷받침되었다고 보고 그러한 예로서 감옥, 경찰, 그리고 박물관이나 박람회를 들었다. 그 이유는 "보는 시선의 여러 시설에 의하여 국가의 건설과 통합을 꾀하는 내무성은 요컨대 시선의 권력 장치였고, 이러한 내무성에 의하여 뒷받침되는 메이지국가는 말하자면 시선의 국가였다"고 보고, 이러한 국가의 존재 방식이 상징적으로 나타난 것이 다름 아니라 제1회 내국권업박람회의 회장구성이었다고 주장한다. 박람회장의 중요한 핵심 장소에 '미술관'이 설치되어 있었다.

이 '미술관'은 일본에서 최초의 미술관이었다. 게다가 그것은 우에노 박물관 건축의 제1호, 고시야네越屋根의 기와집 건물을 이용한 것이었다. 기타자와는 박물관의 초석이라고도 말할 만한 건물이 박람회의 중심으로서 최초의 '미술관'으로 이용되었고, 그것은 말하자면 보는 제도의 출발점이라고도 부를 만한 존재였다"고 주장한다. 내국권업박람회에서 미술이라는 용어는 현재와 마찬가지로 보는 시각 미술에 한정하여 사용되었다고 한다. 앞서 언급한 기와 건물 입구에 걸린 편액에 '미술관'이라고 쓰고 영문으로 'Fine Art Gallery'라고 표기되어 있다. 결국 이 시점에서는 '미술'은 관에 의하여 'fine art'의 번역어가 되어 있었고, '미술'이 영어의 번역어로서 퍼지게 된 것은 아마 이것이 계기

가 되었는지 모른다고 기타자와는 말한다.

이처럼 '미술관'을 중심에 놓고 동서東西 본관, 농업관, 원예관, 기계관 등을 "마치 요새"와 같이 배치한 제1회 내국권업박람회의 회장은 "오쿠보 독재정권이 총체적으로 만들어낼 수 있었던 이상적인 도시였다"고 기타자와는 평가한다. 일본 근대의 박람회와 박물관의 역사에 비추어 볼 때 화혼양재 기조에 토대한 근대화 정책의 추진과 함께 천황 중심의 근대국가 체제와 제도가 만들어져 가면서 '시視의 정치학'의 장치로서 박람회와 박물관이 기능하였다.

한편, 일본 외지의 박람회와 박물관은 일본 국내의 박람회·박물관 기능의 자리매김으로부터 일정하게 영향을 받으면서 식민지 통치의 기술 및 정당화의 장치·제도로서 그 역할을 수행했다고 요약할 수 있다.

4.

메이지 시기에 '미술학교'라는 명칭을 띤 관립학교가 두 개 세워졌다. 하나는 1876년에 공부성工部省 하에 세워진 공부미술학교工部美術學校이고 또 다른 하나는 1889년에 세워진 도쿄미술학교東京美術學校이다. 물론 관립이 아니라 사립의 경우 1929년에 문을 연 제국미술학교帝國美術學校도 있었다. 조선인들이 유학을 많이 한 학교가 이 제국미술학교이다. 이 학교는 1935년에 제국미술학교와 다마미술학교多摩美術學校로 분열되었다. 공부미술학교는 1876년에 공부성工部省의 공학료工學寮 가운데 일본 최초의 '미술학교'로서 창립되었다. '미술학교'라는 명칭이었지만 예술가 육성이 목표가 아니라, 공부성이라는 식산흥업정책의 중심으로서 문을 열게 되었다. 이 학교의 교사는 모두 이탈리아 사람들로서 구체적으로 회화

에는 폰다 네지, 조각에는 라구자Vincenzo Ragusa(1841~1927), 건축 장식에는 카페렛티Cappelletti(다만 실제로는 예과를 담당) 세 사람이 수업을 맡았다. 여기에서 회화는 공업의 부류에 자리매김이 되어 있었고 '공예'라는 차원에서 접근하고 있었다. 이 학교는 1885년 공부성이 폐지되기 2년 전에 문을 닫게 된다.

1887년에 도쿄미술학교 설치가 고시告示되었고 2년 후 1889년에 도쿄미술학교가 개교한다. 그 다음 해에는 오카쿠라 덴신이 동경미술학교에서 일본미술사 강의를 시작한다. 이 해는 교육칙어敎育勅語가 발포된 해이기도 하다. 이 동경미술학교는 '미술'의 제도화와 관련하여 주목할 만하고 이 학교는 회화와 조각과 도안(1890년부터는 「미술공예」)과 건축(건축과가 독립하는 것은 1923년)을 가르치는 학교였다는 점은 간과할 수 없는 사실이다. 동경미술학교는 제2차 세계대전 이후 동경예술대학의 전신이 되었다.

이렇게 10년 사이에 시각예술을 교육하는 관립의 '미술'학교는 '미술' 개념의 사회적 형성에 끼친 그 영향은 매우 컸다고 보는 기타자와는 앞선 공부미술학교는 서양풍 미술학교였고, 동경미술학교는 일본 특유의 국풍國風미술 학교였지만, "서양풍으로부터 국풍으로의 180도 전환은 '미술'을 축으로 이루어졌고, 게다가 그 축은 제도의 기원을 덮어 숨기는 픽션(허구) — 서양에 출처가 있는 개념이라는 점을 덮어 숨기는 행위로 뒷받침되고 있었다"고 평가한다.

일본의 외지에서는 관립 혹은 사립의 미술학교는 존재하지 않았고 제국대학 안에 일본 국내의 동경제국대학의 미학 관련 강좌의 영향하에서 관련 학과가 설치·운영되었다. 경성제국대학에는 도쿄제국대학

의 강좌와 마찬가지로 '미학, 미술사 강좌'가 설치되었고 그 강좌의 교수는 도쿄제국대학 철학과 출신으로 1926년에 부임한 우에노 나오테루上野直昭(1882~1973)였다. 그에게 미학은 심리학의 한 영역이었다. 한편 대만제국대학 안에는 미술 관련 강좌는 설치되지 않았고 다만 소학교에서 도화圖畵교육이 이루어지고 있는 정도였다. 이러한 상황하에 있던 조선과 대만으로부터 동경미술학교, 제국미술학교, 경도부화학교, 여자미술학교, 일본미술학교, 문화학원미술과 등에 유학하려는 욕구는 당연 자연스럽게 나타났다.

내국권업박람회의 미술관 외에 1926년 5월에 일본 최초로 공립의 도쿄부미술관東京府美術館이 개관하였다. 후쿠오카 출신 사토 게이타로佐藤慶太郎의 기부금에 의하여 오카다 신이치로岡田信一郎의 설계로 공사가 시작되었다. 일본 국내에는 가설의 전시공간밖에 없었지만 이 미술관은 제전을 비롯하여 이과전二科展 등 미술전람회장이 되었다. 1943년에는 도쿄도미술관東京都美術館으로 이름을 바꾸었고 건물의 노후화로 건물을 고쳐 사용하기도 하였다. 이 미술관의 역할과 관련하여 1907년에 시작된 문부성미술전람회文部省美術展覽會(통칭 문전文展)가 1919년에 제국미술원전람회帝國美術院展覽會(통칭 제전帝展)로 변경되어 열렸다. 문부성미술전람회에서는 일본화·서양화·조각이 출품 부문이었다가 1927년에 와서 미술공예가 새롭게 추가되었다. 이 제국미술원전람회는 1946년 일본미술전람회(통칭 일전日展)로 바뀌어 오늘날에 이르고 있다. 이러한 미술 관련 제도운영에는 일본 국내와 외지 사이에 차이를 보인다.

일본 외지 조선의 경복궁과 덕수궁 안에 조선총독부박물관(1915), 이왕가박물관(1912)에서 신축 이전한 이왕가미술관(1938), 조선총독부미

술관(1939)을 신축하였다. 조선총독부박물관에는 조선사 중심의 유물 전시, 이왕가미술관에는 근대 일본화와 함께 조선의 도자기와 서화 등이, 조선총독부미술관에서는 조선미술전람회(통칭 조선미전) 개최라는 각각의 기능과 역할이 있었다. 조선미술전람회는 제1회(1922)가 상품 진열관(영락정)에서 열렸고 제8회부터는 1929년 조선박람회 이후 경복 궁에서, 1939년 제18회부터는 조선총독부미술관에서 개최되었다. 이 조선미전에서의 출품부문(동양화, 서양화와 조각)은 일본 국내의 문전과 마찬가지로 조형예술로서 '미술' 개념 수립과 범주화를 심화시키는 계기가 되었다. 한편 일본 외지 대만에서는 조선보다 조금 늦게 미술전람 회가 열렸다. 1927년부터 대만총독부 문교국文教局의 외곽단체인 대만 교육회의 주최로 제1회 대만미술전람회臺灣美術展覽會가 열렸고 1936년 제10회를 끝으로 중단되었다가 1938년부터 대만총독부 문교국의 주 최로 대만총독부미술전람회로 이름을 바꾸어 1943년 제6회까지 개최 되었다. 이 대만총독부미술전람회는 동양화와 서양화로 출품 부문이 정해져 있었다.

이같이 일본 국내의 미술, 박물관과 미술관 관련 제도들이 일본의 외 지로 이식되면서 외지의 박람회, 박물관과 미술관, 미술전람회라는 제 도가 구축되었다. 그것은 일본 국내의 변주곡에 따라 식민지통치 프로 젝트에 협력하는 미션mission을 수행하였고 종국적으로는 식민지통치 이념의 내면화와 불가분의 관련을 맺는 존재양태를 보여주었다. 따라 서 향후 과제라고 한다면 식민지 본국으로부터 투사된 박람회, 박물관 과 미술관, 미술 관련 제도가 일본의 외지 대만과 조선 등에서 어떻게 변용되어 그 투사에 반응하였는가 하는 것을 비교사적으로 살피고 식

민지 이후 연속과 단절의 양상을 드러내는 일이 될 것이다. 일본 국내의 식민지 대만에 대한 연구는 관련 학회와 단체 등에 의하여 다방면에 걸쳐서 활발한 편이나, 우리 학계는 상대적으로 성과가 저조할 뿐만 아니라 연구의 층도 낮은 편이 아닌가 감히 말하고 싶다. 이것은 어디에서 오는 차이인가 생각하면 그 이유는 많다고 생각한다. 중국사 중심의 동양사 연구의 범위를 그야말로 '아시아' 전체로 넓혀감과 동시에, 식민지역사 및 문화연구회, 만주연구회, 대만연구회, 동남아시아연구회 등과 같이 세분된 연구 조직의 창립과 활동이 절실히 필요한 시점이다. 또 한 가지는 정부에서 연구프로젝트 선정 시에 학연 등을 배제하고 엄정하게 우리의 학문발전과 국가의 현실과제 해결에 기여할 수 있는 연구과제의 선정이 크게 요구된다. 연구력이 곧 현재와 미래의 국력이라는 생각에는 변함이 없다.

이 책을 번역하는 데 마음이 크게 쓰였던 부분이 있었다. 그것은 1945년 이전에 출간된 일본 문헌에서 가타카나로 표기된 내용을 인용한 문장에 대한 번역이었다. 그에 대한 대략적인 뜻은 파악할 수 있으나 이를 번역서에 번역하여 싣는 것은 다른 차원의 문제이다. 이에 대한 매끄러운 번역의 귀중한 도움을 경주에 거주하면서 지역문화 연구에 매진하고 있는 아라키 준荒木 潤(한국학중앙연구원 한국학대학원, 인류학) 박사로부터 받았다. 크게 감사를 드린다. 또한 독자의 입장에서 일본문장의 번역방식이나 일본 한자에 대한 처리 등 이 책 전반에 대해 유익하고 귀중한 지적을 해 준 국립중앙박물관 학예연구사 김종석金宗錫 박사(런던대학, 문화·정책·경영)에게도 감사한다.

인문·사회과학 전문서적에 대한 독자 수요가 많지 않은 한국 출판계의 상황에다가 저술도 아닌 번역서의 출간을 선뜻 결심해 주신 소명출판 박성모 대표께 감사드리며 아울러 이 책의 편집 전반을 총괄하신 공홍 전무님과 편집 담당 관계자에게도 감사의 뜻을 표한다.

끝으로 이 책이 동아시아의 근대미술사와 박물관, 박람회, 관람자 등 근대문화 연구의 진전에 적으나마 도움이 되기를 기대한다.

2020년 여름
창문 밖 수원 광교 원천호수와 연결된 지천을 보며

참고문헌

사또 도신, 최석영 역, 『'일본미술'의 탄생—근대 일본의 단어와 전략』, 민속원, 2018.
세키 히데오(關秀雄), 최석영 역, 『일본 근대 국립박물관 탄생의 드라마』, 민속원, 2008.
안현정, 『근대의 시선, 조선미술전람회』, 이학사, 2012.
요한 호이징하(Johan Huizinga), 김원수 역, 『문화사의 과제』, 아모르문디, 2006.
윤세진, 제1장, 국사편찬위원회 편, 『근대와 만난 미술과 도시』, 두산동아, 2008.
이중희, 『일본근현대미술사』, 예경, 2010.
최석영, 『한국 박물관역사 100년—진단&대안』, 민속원, 2008.
최열, 『한국근대미술의 역사』(개정판), 열화당, 2015.
한국근현대미술기록연구회 편저, 『제국미술학교와 조선인 유학생들, 1929~1945』, 눈빛, 2004.
홍선표, 『한국 근현대미술사』, 시공사, 2009.

吉田千鶴子, 『近代東アジア美術留学生の研究—東京美術学校留学生史料』, ゆまに書房, 2009.

인명 찾아보기

주제어 찾아보기